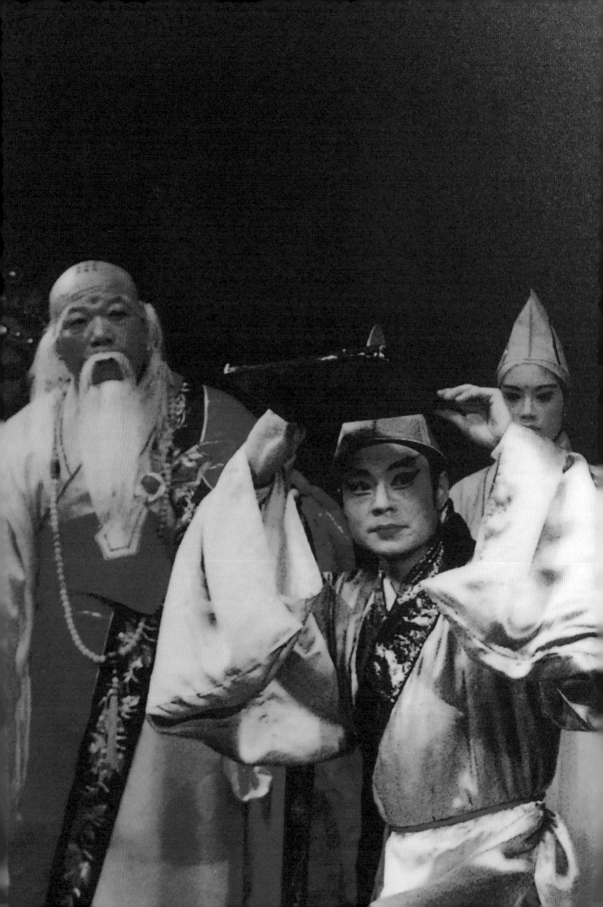

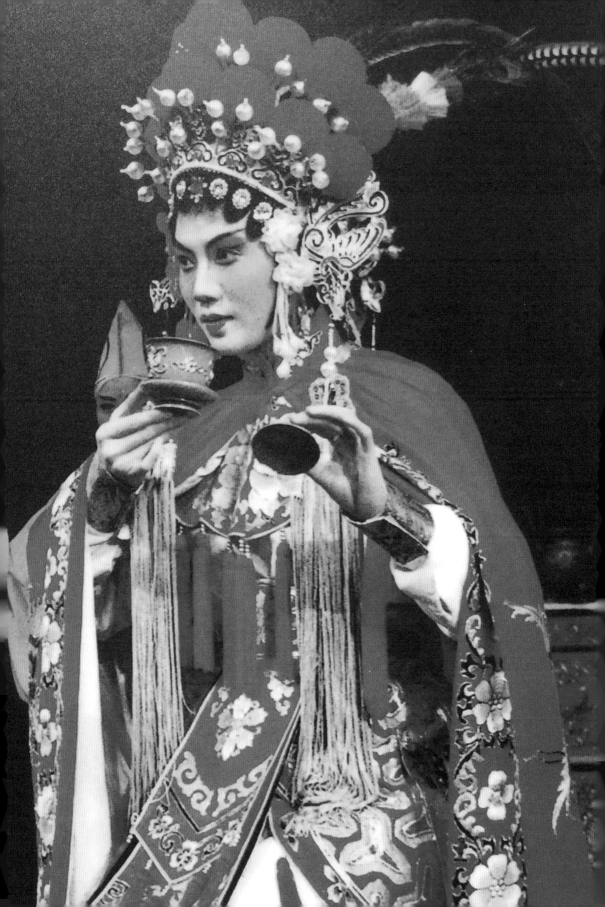

潮劇完全觀賞手冊

庚子
桃鑔秋

中華書局

目錄

潮劇的歷史　　　　　　　　　　　　　　　　1

潮劇的行當　　　　　　　　　　　　　　　　25

潮劇的特技

潮劇的戲班與劇團

序言

姚璇秋

　　劍豐君轉來了香港中華書局主編的一本《潮劇完全觀賞手冊》書稿，我花了幾天的時間，認真地拜讀完。作為一個潮劇的從藝人員，我非常開心地看到一本普及潮劇知識如此詳盡的書籍出版。

　　潮劇是一個古老的劇種，根據專家的考證，迄今已經近六百年的歷史了。目前，潮劇能夠留下來的資料，與這個劇種深厚的底蘊顯然是不相襯的。就拿我自己師承譜系來說吧，向上追溯，大約可以追溯到三代，如果再往上就找不到傳承的記載了。從現存的劇本方面來看，潮劇最古老的劇本是在明代的，但是現存僅剩幾個劇本收入《明代潮州戲文五種》，其中還有的是在大陸已經失傳，最後才從海外輾轉流傳回來。這說明一個什麼問題呢？說明我們對於這個劇種的整理、保護，在文字記載方面是比較缺乏的。

　　我是演員出身，一直都活躍在舞台上，對於文字記載方面原本並不太在意，認為自己做好戲就可以了。等到我退休後成為潮劇的國家級傳承人，身負著傳承的工作，回過頭來看，我才發現文字記載對一個劇種發展的重要性。

　　記得 1963 年，我出演現代潮劇《江姐》中的女主角江雪琴。當時這個題材全國各地的劇種都有人演，為塑造好這位女革命者，我認真地搜集了一些相關資料，比如小說《紅巖》、話劇《江姐》以及其他劇種演繹江姐的資料，通過學習、借鑒、融化這些文字資料，最終塑造了具有我們潮劇特色的江姐。這是我第一次切身感受到文字記載的重要性。明代的劇本《荔鏡記》，正

是因為劇本記載的存在，才得以一代傳一代，陳三五娘依然活躍在我們今天的舞台上。

這個古老的劇種走過了近六百年的曲折歷程，隨著社會的變遷，很多資料已經散佚——現在明清到民國時期關於潮劇的資料並不豐富。再加上童伶制的戲班在舊時受到歧視，童伶演員大多沒有什麼文化，社會上願意去記載、研究潮劇的人也不多。中華人民共和國成立後，政府高度重視潮劇的發展，廢除童伶制之後，潮劇作為為人民服務的重要文藝形式，迎來了「改人、改戲、改制」的大改革，大批知識分子參與到潮劇的創作與研究當中，潮劇迎來了一個全新的黃金發展時期，但遺憾的是，很多珍貴資料在「文革」時期幾乎消散殆盡。「文革」後，潮劇迅速獲得了新生。儘管很多資料、劇本散佚，但是大批演員健在，通過言傳身教，潮劇很快又迎來了發展的另外一個黃金時期。到了二十世紀九十年代，因為國門的打開與時代的發展，國外的電影、電視、流行音樂等大批豐富多彩的新鮮文藝形式湧現，人們選擇性更強，潮劇不再是潮汕人單一的文藝品種，其發展逐漸走向低潮。

俗話說：三十年河東，三十年河西。2006 年，潮劇被列為國家級非物質文化遺產。國家開始逐漸重視地方戲曲的傳承保護，同時藉助互聯網的發展，很多傳統的潮劇唱腔與視頻得到傳播。這些年，中國經濟獲得迅猛的發展，人們在解決了溫飽問題，滿足了各種各樣的文藝生活之後，回頭來發現本土的潮劇其實也非常好聽，現在城鄉各地的潮劇晚會此起彼伏，通過手機視

頻，我發現民間潮劇社越來越多，很多票友也唱得越來越好，這固然是個好現象，但是我更希望有一些研究潮劇、記載潮劇的書籍出現，而不能局限於表面的演唱。

我們這個劇種是怎樣來的，走過了什麼樣的道路，有什麼特色？這本《潮劇完全觀賞手冊》為我們作了詳細的普及，其中探討了潮劇的歷史淵源，介紹了潮劇的行當、唱腔、音樂、經典劇目、表演特技、潮劇名角、潮劇習俗以及潮劇的傳承與海外發展等等，近六百年歷史的潮劇，其發展脈絡，本書作了普及性的梳理介紹。同時，藉助現代化互聯網的發展，這本書之中還選取了一百多個潮劇聲頻與視頻，大多是潮劇的經典作品，讀者看書的時候，只需拿起手機掃一下二維碼，就可以一邊讀書一邊欣賞潮劇選段，在目前出版的潮劇類書籍中，這種新穎的形式算是與時俱進的。聽說這本書將在香港出版，香港也有很多潮汕人，二十世紀六十年代的時候，我隨團赴港演出，人山人海爭看潮劇的場面猶在眼前。這本書的出版，必定能夠滿足香港讀者了解潮劇的需求。潮劇是潮汕文化的重要載體，是連接海內外潮籍鄉親的紐帶，上個月，習主席視察潮州與汕頭，分別在潮州的牌坊街與汕頭的開埠博物館提及潮劇與我的名字，國家領袖如此關心潮劇，潮劇在新時代必將迎來大發展。《潮劇完全觀賞手冊》一書應時出版，必將為普及潮劇文化，推動潮劇發展發揮其應有的作用！也希望這本書起到拋磚引玉的作用，更多研究潮劇的書籍能夠出現。

祝福潮劇！謹以此文為序。

前言

　　　潮劇方面我還是一睹芳顏的，我 42 年前來了一次，當
時是看電影潮劇，有一個名角叫姚璇秋，40 多年我還記得
這個事。

　　2020 年 10 月 12 日下午，習近平調研廣東，在潮州古城如
是說。潮劇作為已有 580 多年歷史的地方戲曲劇種，再一次引起
全國人民的關注。

　　有「南國奇葩」美譽的潮劇，名列中國十大劇種和廣東三大
劇種，又稱潮州戲、潮音戲、潮調、潮州白字（頂頭白字）、潮
曲，一直流行於潮汕地區、閩南一帶以及東南亞地區，20 世紀
後期還傳播到歐美等地，以優美動聽的唱腔音樂及極富地方特色
的獨特表演形式而享譽海內外。

　　潮劇地方特色鮮明，帶有濃烈的地域風味。劇本多以家庭
倫理、男女愛情為主，其語言生動活潑，唱詞雅俗共賞，行當
齊全，由南戲的生、旦、丑、淨、外、貼、末發展到現在為十類
丑、七類旦、五類生、三類淨，各有應工的首本戲，表演細膩生
動，身段做工既有嚴謹的程式規範，又富於寫意性，注重技巧的
發揮。其中以丑、旦兩行表演較有特色。

　　潮劇唱腔有自己的體系和獨特的風格，是曲牌聯套體和板式
變化體的綜合，並保留古老的一唱眾和的幫腔、幫聲形式，二、
三人合唱一曲或曲尾，風格獨特，曲調優美，輕俏婉轉，善於抒
情，表現力很強。曲調以地方化的南北曲兼收崑、弋、梆、黃牌

調及潮州民間彈詞、歌冊、小調融和而成。潮州方言具有八個聲調，演唱出字行腔講究「含、咬、吞、吐」，形成潮劇唱腔的地方風格。樂器上，除以二胡、嗩吶、琵琶等樂器伴奏，亦使用獨特的二弦、椰胡、曲鑼、深波和蘇鑼等，別具一格。

　　1949 年中華人民共和國成立，潮劇迎來了改革、傳承與創新並進的興盛時期。

　　之前，潮劇傳統劇目有兩大類：一類來自南戲傳奇和雜劇，如《琵琶記》《荊釵記》《拜月記》等。另一類取材自當地民間傳說故事或實事編撰的地方劇目，如《荔鏡記》《蘇六娘》等。新中國成立後，潮劇界開展了一系列的傳統劇目傳承活動。收集的 1200 多個傳統劇目經過加工，成為經典和保留劇目。其中的長戲如《荔鏡記》《蘇六娘》，折子戲如《掃窗會》《蘆林會》《辯本》《鬧釵》《刺梁驥》《鬧開封》等，經過整理後的劇本緊湊，立意高，唱詞文雅，文學價值很高；音樂既保留了傳統，也融入了新素材；動作設計與人物塑造緊密相連，並保留了潮劇細膩典雅的特色和獨有的表演程式。此外還出現了新編現代劇如《江姐》《彭湃》以及新編歷史劇如《辭郎洲》《袁崇煥》等。

　　1956 年至 1965 年是潮劇興盛的十年。期間潮劇兩次得到進京匯報演出的機會，國家領導人毛澤東、劉少奇、周恩來、朱德等親臨觀看。文藝界並不熟悉的潮劇，進京匯報演出卻使它得到了梅蘭芳、歐陽予倩、老舍、田漢等專家名流的賞識和高度評價。正如田漢所概括的：「潮音今已動宮牆」。

這一時期潮劇的興盛，主要得益於一批藝術基礎較好的優秀名演員，如著名潮劇表演藝術家姚璇秋扮演其成名作《掃窗會》中的王金真以及《蘇六娘》中的蘇六娘和《辭郎洲》中的陳璧娘；洪妙扮演《楊令婆辯十本》中的佘太君；張長城在《鬧開封》中扮演王佐；朱楚珍扮演誥命夫人；吳麗君在《荔鏡記》中扮演安人；還有范澤華、蕭南英、謝素貞、葉清發、陳瑜等都是潮汕地區家喻戶曉的優秀名演員，深受海內外潮劇觀眾的好評。七十年代至現在的方展榮、吳玲兒在《柴房會》中扮演李老三、莫二娘；黃盛典在《沙家浜》《包公賠情》《回書》中扮演郭建光、包拯、劉知遠；陳秦夢在《袁崇煥》中扮演袁崇煥；蔡明暉在《春草闖堂》中扮演春草；陳學希在《張春郎削髮》中扮演張春郎並憑在新編古裝潮劇《葫蘆廟》中扮演的賈雨村而摘取了潮劇首個梅花獎；還有潮劇金嗓子鄭健英和名丑方展榮在現代潮劇《老兵回鄉》扮演的男女主角，以及張怡凰在《煙花女與狀元郎》中扮演的李亞仙，陳幸希分別在《張春郎削髮》《金花女》中扮演的阿僮、進財，都給潮劇觀眾留下難忘的印象。

　　「文革」期間，潮劇劇團幾乎全被解散，至 70 年代末才得以恢復。

　　改革開放後，潮劇不斷突出自身特點，豐富劇目素材，創新潮劇表演，使潮劇呈現出更多的時代精神。潮籍作家黃劍豐改編自梁羽生武俠小説《還劍奇情錄》的潮劇《情斷昆吾劍》於 2019 年出版並由新加坡南華潮劇社在新加坡維多利亚劇院連續

公演三天，引起了巨大的反響，該劇還應邀參加了第五屆潮劇文化周並應邀赴廣州南方劇院演出兩天並在中山大學舉辦劇本研討會，該劇吸收了現代化的聲、光、电技術，融合了西方魔幻意境，吸收了話劇寫實的道具馬，可以認為是古老潮劇在新時期創新發展的一個樣板。

早在香港開埠初期，由於大量潮籍人士來港謀生，潮劇演出也應運而生。20世紀中葉，潮劇電影風行東南亞，香港潮戲班亦紛紛成立，至六、七十年代，農曆七月的盂蘭勝會更是潮劇的全盛時期，在全港五十多個街坊地區搭棚演出，三日三夜演出逾一百六十場之多。時至今日，神功戲雖已式微，但康文署每年均邀請不同的劇團來港演出。香港的潮劇電影，主要是陳楚蕙的新天彩劇團與莊雪娟的東山潮音劇社這兩個潮劇團演出，藉助先進的錄製技術，產生了巨大的影響，時至今日，香港潮劇《四郎探母》《趙少卿》等戲依然在大陸以及東南亞各國流行並成為經典。

作為國家級非物質文化遺產，潮劇集潮汕文化之精粹，為潮汕人民所喜聞樂見，對潮州地區傳統文化的傳承有著重要的影響。這朵在潮汕這塊文化積澱深厚的土地上生長繁衍起來的古老戲曲藝術之花，必將受到越來越多觀眾的歡迎。

外行看熱門，內行看門道。為了使廣大讀者特別是年輕讀者了解潮劇的門道，在觀賞時更好地領會潮劇精妙入微的表演藝術，我們把這本《潮劇完全觀賞手冊》獻給大家，希望能夠為潮劇這一傳統文化的弘揚發展略盡綿薄之力。

本書由香港聯合出版集團董事長傅偉中策劃，由中華書局編輯部編著，前言、第六章、第七章、第十四章由王春永執筆，第一章、第九章、第十章、第十三章由黃嗣朝執筆，第四章、第五章、第八章、第十一章由李茜娜執筆，第二章、第三章、第十二章由周文博執筆。

　　在本書付梓之際，我們由衷地感謝潮劇大家姚璇秋在百忙中為我們欣然命筆題寫書名，感謝潮籍學者黃劍豐先生擔任本書的學術顧問，在時間緊任務重的情況下精心審讀，並提供圖片和視頻資料，為保證本書內容的準確性和嚴謹性做出了重要貢獻。香港中華書局和知書網的諸多同事，為了把本書配好聲頻、視頻做成全媒體形式，加班加點，精心設計調整，付出了巨大的努力。同時，我們在編寫過程中參考了大量潮劇學者和藝術家的文章或口述資料，在此一併表示最誠摯的謝意！

　　由於編者水準所限，掛一漏萬，在所難免；魯魚亥豕，容或有之，懇請廣大讀者不吝批評指正，共同讓潮劇這朵「南國奇葩」香飄四海而歷遠彌芳，更加沁人心肺。

中華書局編輯部

2020 年 10 月 20 日

第一章・潮劇的歷史

導論

　　潮汕地區處於中國東南沿海，氣候宜人，物產豐富。早在秦始皇三十三年，就設置了揭陽縣；隋唐時代隸屬義安郡；明洪武二年改稱潮州府。雖然語言與中原殊異，文化卻一脈相承。但潮汕地處海隅，文化的發展另有特色，潮劇就是一個典型。

　　潮劇乃南戲嫡傳，經福建泉州傳輸，蓬勃於廣東潮州。它主要吸收了弋陽腔、崑曲、皮黃、梆子等特長，結合潮州本土藝術，如潮繡、潮州音樂、潮州歌冊、民間舞蹈等，最終形成自己獨特的藝術樣式和風格。

　　迄今為止，潮劇已有 589 年的歷史，它的歷史比影響巨大的京劇、越劇、黃梅戲、粵劇都要長得多。潮劇行當齊備，表演程式豐富，承襲了宋元南戲的藝術傳統。其丑行當，分工周密，多達十大類別，說白俳諧，表演滑稽風趣，潮劇丑角與京劇丑角、川劇丑角並稱地方戲三大名丑行當。

　　作為我國十大劇種之一，潮劇素有「南國奇葩」的美譽，它與其他戲曲劇種最主要的區別是什麼呢？潮劇是中國地方戲曲中，唯一由海洋文化滋潤成長的戲劇，即更多地具有開放性和創新精神；潮劇承繼南戲聲腔系統，但經潮汕文化長期浸潤，帶有濃郁的地方特色，如方言文學和南方柔美型的聲腔音樂和彩羅衣旦等。

　　2006 年，潮劇被列入首批國家級非物質文化遺產保護名錄，它是「中國戲曲」的大題目下衍生出來的地域性文化產物，

對應著潮汕的風土人情、生活方式和生活習慣，成為現代潮汕人「生活故園」的一種象徵符號，成為潮汕文化的載體，同時成為海內外潮人強有力的精神紐帶。

潮州方言

廣東東部和福建南部，古代是南越、閩越屬地。史志記載：秦始皇三十三年（公元前 214 年）兵戍揭嶺，在今廣東設南海郡；漢武帝元鼎六年（公元前 111 年），在南海郡下置揭陽縣；東晉義熙九年（433 年），改設義安郡；隋開皇十一年（591 年）改郡為州，潮州之名始此。

從現今廣東海豐到福建漳浦，是潮州方言區，屬「潮州」範圍。唐垂拱二年（686 年）劃綏安建漳州屬福建，天寶元年（742 年）潮州稱潮陽郡，乾元元年（758 年）復稱潮州，隸屬嶺南節度使。

從晉到唐，潮州方言初步形成。唐元和十四年（819 年），韓愈任潮州刺史時感到語言不通，曾「以正音為郡人誨」，結果也只能為少數學子所接受，「文公能一改潮陽之人於詩書之慣用，獨不能語音變哉！」而鄉音即潮州話才是當地普遍使用的語言。

由於潮州特殊的區位，儘管中原歷經數次語言大變革，但對其影響不大，故而潮州話至今仍保留不少古漢語。因歷史的變遷，這些古漢語有的以諧音或保留原音的方式成為地方方言，所以被有關語言學者稱為「古漢語的活化石」。

實際上，潮劇並非一開始就使用潮州方言。從明刻本《摘錦潮調金花女大全》可以看到，當時的潮劇雖採用潮州方言，但其中一些場次的唱腔和說白，註明用「正音」（即「官腔」）演唱，這說明潮劇從南戲演化的過程中，最初可能全用「官腔」，而後才逐步減少「官腔」的分量，並最終實現地方化。

潮州文化

　　潮汕地處中國大陸東南隅，廣東省的最東段，總面積約一萬平方公里，北與福建毗連，西與內陸接壤，東南面向大海，有很長的海岸線。潮州人調侃自己的住居地是「省尾國角」，這個地方，自古乃瘴癘之地，民智未開。及至唐代元和十四年（819年），韓愈治潮興辦鄉校，當地的文化風貌才有根本性的改善，故而蘇東坡稱：

　　　　潮人之未知學，公命進士趙德為之師，自是潮之士，皆篤於文行，延及齊民，至於今，號稱易治。（《潮州韓文公廟碑》）

　　韓愈成為轉變潮州風氣的百世之師，於是潮州的山水、路堤、亭台，很多都為紀念韓愈而命名，正所謂「不虛南謫八千里，贏得江山都姓韓」。潮汕就此文化鼎盛，人才輩出，堪稱「嶺海名邦」。據統計，僅宋一代，潮州便有 139 人登進士第。故而南宋著名詩人楊萬里詩云：

　　　　地平如掌樹成行，野有郵亭浦有梁。舊日潮州底處所，如今風物冠南方。（《揭陽道中二首·其二》）

　　中原文化持續傳入，並與當地古越族文化融會貫通，終於發展成潮州文化。唐宋之後，儒釋道廣為傳播。開元寺、靈山寺等佛寺興建是佛教傳播的標誌；「師公」道調，遍及鄉村城坊。除此之外，音樂文化也日益昌明。「潮之大成樂……他郡所無者」，至於「閒間」樂館遍及街衢巷陌，弦琴簫管之聲無時不有；「歌冊」彈詞普及農婦漁嫗，繡花織網時吟誦不輟，皆是有久遠的歷史的。

　　若值遊神賽會，「銀花火樹，舞榭歌台，魚龍曼衍之戲，蹋鞠鞦韆之技，靡不畢具。」（《潮州府志》）多種文化娛樂形態，廣佈於民眾之中，促成了地方戲曲的成型與流傳。

潮州音樂歷史彌遠，留存著中華民族的音樂文化基因，被公認為「華夏正聲」，是寶貴的人類文化遺產。那麼，溯流而上，源自中原的音樂文化是何時傳入潮州的呢？

據稱，在韓昌黎之前，觸發潮州樂化風尚的，是唐永隆元年（680 年）鎮撫潮州的陳元光。因陳元光之父陳政為協律郎，即太常寺的最高音樂官，元光幼承庭訓，亦諳得音樂之道。

陳元光受任鎮撫時，施行以歌舞音樂調和民心的策略（即「樂武治化」，認為武正可以鎮壓，樂正可以撫慰），不僅當地的大小官員要踐行，老百姓也要跟著歌舞起來。於是不少人認為，是他把中原的音樂文化帶入了潮州，唐永隆年間便是潮州音樂發軔之時。

自陳政、陳元光入潮平寇到韓愈刺潮的一百多年間，潮州的音樂文化已經有了長足的發展，而漢族與山越的融合也已大致完成。

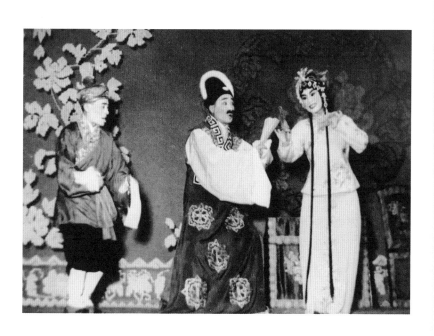

▶ 《金花女》劇照，葉清發飾演劉永，陳麗璇飾演金花，鄭蔡岳飾演金章

韓愈在潮州當了八個月的刺史，在當地民間音樂上也給我們留下了一條實證，就是彼時潮州已有民間音樂。在他的數篇祭文如《祭止雨文》《祭界石文》《祭鱷魚文》《祭大湖神文》中，關於音樂的文字紀錄便有「吹擊管鼓，侑香潔之」，「侑以音聲，以謝神貺」，「躬齋洗，奏音聲」等。這就告訴我們吹管擊鼓是武樂，奏音聲是文樂。

潮泉腔

潮劇肇始於「第五聲腔」。

何謂「第五聲腔」？第五聲腔即潮泉腔（或稱泉潮腔），是獨立於四大聲腔（海鹽、弋陽、餘姚、崑山）之外的第五個聲腔系統。

潮泉腔於史可考，明嘉靖刻本《荔鏡記》標示「潮泉二部」，清順治刻本《荔枝記》標示「時興泉潮雅調」。趙景深先生曾言：「南戲的發展，除了四大聲腔外，應該加泉潮腔。」

潮係潮州，泉即泉州，腔以地名，一如海鹽、弋陽、餘姚、崑山。誠然，福建泉州與廣東潮州，畛域相接，方言相仿，風俗相類，兩地貫穿一線，便是潮泉。

明嘉靖四十五年（1566年），由閩北麻沙鎮出版的《荔鏡記》劇目，用「泉、潮二腔」演唱，同時，汲取南戲的音樂曲調。據清順治《潮州府志》載：明末清初，潮劇是「雜以絲竹管弦之和南音土風聲調」。乾隆版《潮州府志》載：「所演傳奇，皆習南音而操土風」，「聲歌輕婉」，演出劇目的唱白是潮州方言。

《荔鏡記》《荔枝記》是選材於潮州民間故事，以潮泉腔演唱的劇目，證明潮泉腔在嘉靖年間已臻於成熟，那麼，它形成的年代，固然應在嘉靖之前。前到何時呢？有些戲曲研究專家遵循相關的史料，認為「明中葉以前，泉潮腔已很盛行，它有獨特的

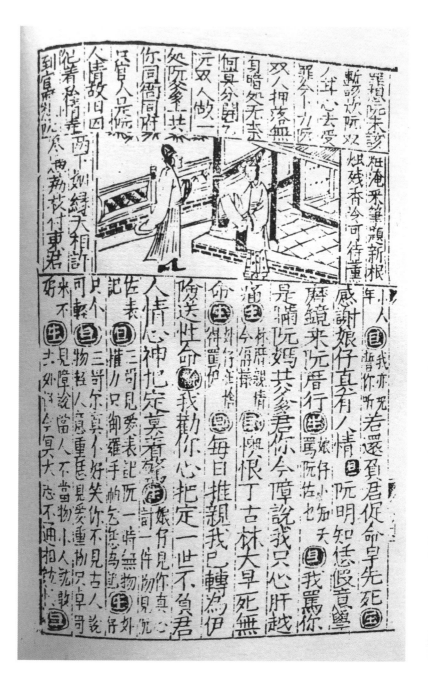

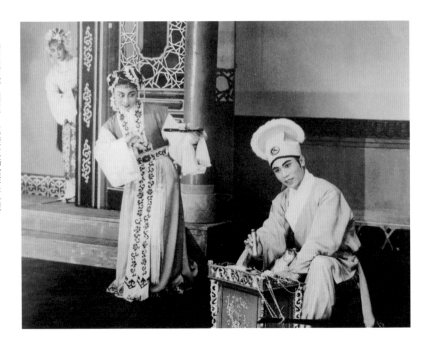

劇目和演出形式，流傳在泉州、漳州、潮州一帶」。「明中葉以前」即 16 世紀初，距今已有 500 多年了。倘若從《劉希必金釵記》刊刻的宣德六年（1431 年）算起，潮劇歷史的絕對數字，也有 589 年了。

《荔鏡記》選段

南戲嫡傳

　　中國戲曲在 12 世紀至 13 世紀形成了北方雜劇和南方戲文（南戲）。南戲是 12 世紀初葉，在浙江溫州首先形成發展起來的。在宋元兩百多年的流傳發展中，南戲向長江流域和東南沿海流傳，形成了崑山腔（江蘇）、弋陽腔（江西）、餘姚腔（浙江）、海鹽腔（浙江），以及潮泉腔（閩南粵東）等聲腔劇種。

　　南戲流傳到各地並形成地方聲腔劇種，一般有兩種情況。一種是南戲原有的曲調流傳到各地之後，被戲曲演員以當地語言傳唱著，由於語言、語調上的差別，使之不斷變化，在風格上也逐漸地方化起來；一種是當地的民間音樂——從秧歌、小調直到某些宗教式歌曲，不斷地被採用到戲曲中來，豐富著原有的曲調。這兩種因素相互滲透，便形成了若干不同風格的聲腔劇種。

　　明本潮州戲文的發展，證明了潮汕地區在元明時期有過繁榮的南戲演出活動，一些在史籍上記載已佚的宋元南戲早期劇本，如《顏臣》《劉希必金釵記》，就是早期南戲曾在潮汕地區流傳的佐證。

　　另外，《蔡伯喈》《劉希必金釵記》均是用潮州方言演唱的南戲劇本，說明南戲流傳到潮汕地區之後，當地藝人曾用潮州方言演唱，由於語音、語調上的不同，使原有的曲調起了變化，同時還吸收潮州的民間音樂、小調等，從而在南戲的基礎上形成了新的聲腔——潮泉腔。

　　明代戴璟在《廣東通志》所載：「潮俗多以鄉音搬演戲文」，清初屈大均在《廣東新語》所載：「潮人以土音唱南北曲，曰潮州戲。」手抄演出本的出土，更是潮人以鄉音唱南北曲的實證。

南戲的本土化

戲劇是「曲本位」的表演藝術，音樂唱腔是識別地方戲曲劇種的重要標誌。宋元南戲由福建傳入潮州後，本土化成為南戲生存與發展的重中之重，如若不能實現這一點，南戲便無法在潮州落地生根。

本土化的一大難題，就是要將潮州音樂融入到南戲中去，使之變成「潮腔」「潮調」，令當地人聽起來順耳舒服，符合其鑒賞情趣。

明嘉靖（1522-1566）刻本《荔鏡記》雖然採用的仍是曲牌聯綴的唱腔結構，但已從「易語」而開始出現「易腔」的新情況。即是說，《荔鏡記》的聲腔已經擺脫原來南戲固有的聲腔，演化成「潮泉二部」，既可唱泉腔又可唱潮腔，且有八支曲子明明白白標示為「潮腔」。

具體來說，如果《劉希必金釵記》中的「風入松」曲是用南戲聲腔演唱的話，《荔鏡記》中標示「潮腔」的「風入松」曲則是用潮州音來演唱的。

明代萬曆（1573-1620）刻本《金花女》《蘇六娘》進一步完成了「易調」，即整個劇本無論曲與白，全屬「潮調」。在唱腔方面，《金花女》與《蘇六娘》已演化成「潮人用土音唱南北曲」，是純粹的潮調本子。至此，「易腔易調」已全部完成。

以《劉希必金釵記》論，其唱腔結構形式採用的是曲牌聯綴體，雖偶有例外與變異，但基本上還是「尊古法制」，直接繼承前代戲文的曲牌規範與音樂體制。而到了《金花女》《蘇六娘》這兩部劇的時候，雖然襲用原來南北曲曲牌名稱作稱謂，但在曲子的聲韻、旋律、句讀等方面，則完全「潮州化」了。

潮劇的形成

潮劇在明代嘉靖之前就開始形成。嘉靖十四年（1535年）《廣東通志》載：「潮屬多以鄉音搬演戲文」，而嘉靖丙寅年（1566年）用潮州方言寫的戲本《荔鏡記》，都可以說明用潮州方言演出的戲已佔主要地位。

潮劇在明代稱潮腔、潮調、泉潮腔、泉潮雅調，一名潮音戲，也名白字戲。白字是相對於正字而言，是指用潮州話演唱的地方戲。白字戲是從中州聲韻（官話）演唱的正字戲吸收弋陽腔、地方民間小戲以及小調演變而來，屬於南戲在潮州方言區逐漸衍變的地方化戲曲。

在潮安縣鳳塘出土的宣德七年（1432年）南戲手抄本《劉希必金釵記》，就是一個正字本摻雜一些潮州方言。

明末，潮劇已在閩南的詔安、雲霄、平和、東山、漳浦、南靖等地廣為流傳，與梨園戲關係密切。

潮劇漫長的形成發展過程，始終是歷史的，涵蓋著潮汕特異於人的語言、習俗、風尚，及其長期積澱下來的人文傳統、民性心理、審美情趣；與此同時，它又是流動的，一直處在不斷地沿革嬗變之中，由開始以「土音」搬演南戲，到用「潮腔」演唱地方故事，再到廣收博納而成獨具一格的地方劇種，都是一個處在「動」的態勢，川流不息，一步步邁向完整和成熟。

從歷史看，正是這種「動」，給潮劇以不衰的活力。

這種「動」，既是適應潮流，又是不斷吸收潮汕民間養料，不斷民性化、地域化的過程。潮劇音樂，好些都是從流行潮汕久遠的佛曲、廟堂音樂、大曲、八音大鑼鼓吸收融化而來，具有獨特的地域風采。

據說，潮劇三步進三步退的台步是吸取自蛋船歌舞，潮丑側身踴躍的機械手法、腿法是來源於潮汕的紙影、木偶，而潮劇滾唱、暢滾一類的演唱和七字、五字、三字的疊句則與潮州歌曲類似，這些都正是取自於民，向地域化發展的例證。

明代的發展

9

明嘉靖十四年（1535年）編定的《廣東通志》（初稿）所收《御史戴正風條約》，便有「訪得潮屬多以鄉音搬演戲文」的記載。「鄉音」即指潮州話，用地方語言演唱戲文，是地方戲形成的主要標誌。

到正德間，戲曲在官宦人家和富紳大族中有廣泛影響。揭陽薛侃訂立的《鄉約》說：「家中又不得搬演鄉譚雜戲，蕩情敗俗，莫此為甚，俱宜痛革。」

由詔安遷潮州的薛清墅定《家戒》也說：「徘優之事，侏儒短人之屬，皆非家所有也。」

儘管屢遭抵觸，民間演戲卻成為風俗。嘉靖丁未（1547年）《潮州府志》記載正德年間「潮陽俗尚戲劇」；隆慶《潮陽縣志·名宦列傳》說正德九年宋元翰為縣令時「凡椎結戲劇之俗，一時為之丕變」；嘉靖三十七年（1558年）《廣東通志·風俗》則說，潮州「習尚大都奢僭，務為觀美，好為淫戲女樂」，「仲春祭四代祖，是月鄉坊多演戲為樂」，潮陽「士夫多重女戲」。可見明代戲劇活動，已蔚然成風，相沿成俗。

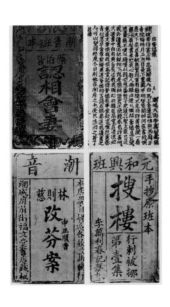

舊時潮劇劇本

明代潮州戲文收錄的五個劇本

明代潮音劇目有劇本刊刻或抄錄傳世，已知的有七個。《荔
鏡記戲文》《鄉談荔枝記》《金花女》《蘇六娘》《顏臣》五劇全
用潮州方言音韻，有「潮腔」兩字註於曲牌上或有「潮調」兩字
冠於書名之前；《金釵記》《蔡伯喈》用官話音韻，但摻有潮州
方言詞彙。

萬曆辛巳（1581 年）又有「潮州東月李氏編集」的《新刻
增補全像鄉談荔枝記》，是傳世最早的潮州人所編的劇本。稍後
書商又出版《重補摘錦潮調金花女》，它是《金花女》和《蘇六娘》
兩劇合刻，都取材於潮州的民間故事。五部戲文都是幾十齣的長
戲，版本一再「重刊」「增補」「重補」流播深廣，是群眾所喜聞
樂見的。

清代的興盛

入清以來，「各鄉社演戲，扮台閣，鳴鉦擊鼓以娛神，更諸
靡態」。現存縣鄉志都分別記載有節日時令、遊神賽會、紅白喜
事等民俗活動期間潮汕大演其戲的事例，範圍廣至迎神、謝神、
祭祖、壽誕、得子、婚嫁、封官、晉爵、喬遷、建祠，以至行鋪
開張、鄉規習俗制定和施行等等方面。群眾賞戲成風，促成戲劇
班社紛紛成立。

清乾隆年間，皮黃系統板腔體制的西秦班、外江班在潮州
一帶很流行，對潮劇產生較大的影響。潮劇在搬演西秦戲、外
江戲劇目的同時，移植其曲牌。更重要的是效法板腔體唱詞分子
母句，母句押韻，末句拉腔，以板眼變化變換節奏的辦法，使潮
劇的聲腔既有曲牌連綴的嚴謹，又有板腔的自由，巧妙混合成
一體。

清代，潮音戲不止在潮汕地區，就是在閩南，演出也十分
火爆。《雲霄縣志》云：「按本邑今惟潮音戲盛行。查此劇喜用鄉
曲，流傳鄙俚不堪之小說以迎合婦孺。每一唱演，則通宵達旦，

舉國若狂。……俗淫以潮劇，每歲一街社最少演出十數台，所費不貲。」《龍巖縣志》云：「近城各坊，則竟演潮劇，旗幟用帛，俗亦太靡焉。」

雲霄、龍巖在閩南，與粵東潮汕平原毗鄰，方音相近，音樂相仿，潮劇才能有「每歲一街社最少演出十數台」的盛況。

鴉片戰爭以後，汕頭闢為通商口岸，經濟活動頻繁，潮劇班社更多，演出地區也不斷擴大。清光緒年間，「潮音凡二百餘班」，除在潮汕一帶演出外，還把足跡伸向惠州、梅州、瓊州和福建泉州、漳州、龍巖，以及寧波、上海等地，而且到南洋一帶，以及香港、澳門和台灣高雄、台南等一些潮人較為集中居住的地方演出。演出形式，從早期沿襲勾欄、竹簾，到戲棚、神廟戲台，再到戲園、劇場，也無不是適應社會和群眾的需要，不斷地調整變換的結果。

開埠以來，西學東漸，再加上新文化運動的洗禮，潮汕一帶形成了兼收並蓄的獨特文化氣質。上世紀20年代，旅居泰國的潮汕青年知識份子組織「青年覺悟社」，舉起改良潮劇的旗幟，陸續把當時上映的電影和外國一些話劇改編為潮劇，搬上舞台，如《人道》《姐妹花》《都會的早晨》《妹妹的悲劇》等。這類劇目，在內容上多具有民主思想，鞭笞封建倫理制度或社會的時弊，在表演上也突破了行當某些局限，為潮劇舞台帶進一股新氣息。

抗日戰爭時期，海內外潮劇繼承文明戲反映現實生活的傳統，改編上演宣傳抗日救國的劇目，如《蘆溝橋紀實》《平型關大捷》《韓復榘伏法記》，以及潮汕城鄉業餘劇團自編自演的宣傳抗日救國的劇目。文明戲在國難當頭，發揮了宣傳民眾，動員民眾的戰鬥作用。

在文明戲的劇目中，有一類劇目的題材是其他劇種比較罕見的，那便是「華僑戲」。潮汕沿海居民漂洋謀生者眾，是有名的僑鄉，華僑生活自然也就成為潮劇劇目的創作題材。比較經典的「華僑戲」有《金貴舍》《清邁案》《官碩案》，等等。

12 童伶制的興廢

中華人民共和國成立前，潮劇施行了很長時間的童伶制。各個行當除烏面、老丑、老生和老旦由成年演員擔任外，其他如小生、花生、武生等生行和閨門、花旦、武旦等旦行以及小丑與龍套均為童伶，生與旦是多數劇目的主角，所以童伶是演出的主力。

潮劇的童伶不同於姐妹劇種的科班學徒，他們是班主用錢買來，與其父母簽訂了具有生死文書意義的賣身契，沒有人身自由的奴隸。科班的學徒坐科有一定的時間，滿師之後可以應聘參班，而潮劇的童伶啟蒙時間長短無定，為了儘快讓他們作為勞動力參加生產，有的幾個月甚至時間更短就被推上舞台參加演出，以戲帶功，在舞台上摸爬滾打，逐步走向成熟。

南戲沒有童伶制，從南戲蛻變成潮劇之初也不可能是童伶制，因為聲腔的草創和行當的發端不可能由一群不識字的孩子去完成。

那麼，童伶制是在什麼年代出現的呢？清初，以曲牌聯綴為聲腔的潮劇因受到外來板腔體劇種的擠壓，市場縮小，戲金也很低，為了生存，潮劇一方面把有點僵化的聯曲體聲腔改為比較活泛的曲牌板腔混合體，另一方面為降低成本改為童子班演戲，這是乾隆、嘉慶年間的事情。

無可否認，是童伶制維持了潮劇的生存，但也是它阻礙了潮劇藝術的發展。童聲、稚氣和童真是童伶的商業賣點，這類欠缺思想內涵的藝術難登大雅之堂。可是這個落後、野蠻、殘酷的童伶制直到中華人民共和國建立之後才被廢除。

1950 年 3 月潮汕文藝聯合會成立，林山為主任，吳南生、林瀾等 33 人為委員；4 月 8 日，文聯召開第一次潮劇座談會，決定成立潮劇改進會，林山為主任，謝吟為副主任，著手貫徹「百花齊放，推陳出新」的方針，進行「改戲、改人、改制」的潮劇改革工作。1951 年周恩來總理簽署《政務院關於戲曲改革工作的指示》，戲改的任務進一步明確。

1951 年 6 月 28 日、29 日，潮劇界在汕頭市大觀園戲院召開廢除童伶制、燒毀賣身契大會，各潮劇團 400 餘人參加，當場燒毀老玉梨香、老三正順香兩個戲班 29 名童伶的賣身契，其他各戲班的童伶賣身契也先後燒毀。

隨後，老源正興、老正順香等六大戲班相繼成立工人管理委員會，改革班主所有制，選出演職員信任的人員管理劇團，招收

▼
廢除童伶制後，老源正班童伶在學習

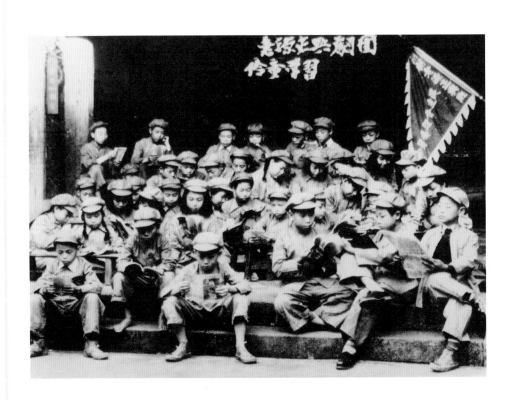

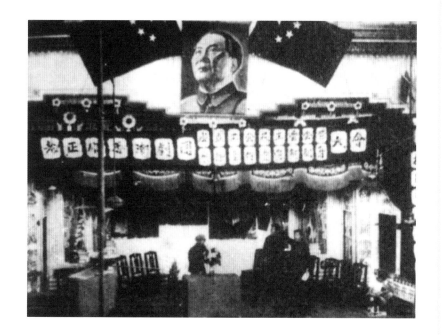

大批女青年當演員，廢除童伶制，改由成人扮演生、旦角色。至此，具有象徵意義的一把火將在潮劇界綿延了一個半世紀以上的童伶制徹底焚毀。

令人欣喜的是，各劇團在廢除童伶制之後吸收培養的青年演員經過一段時間的努力，已取得立竿見影的效果，有的已挑起演出的大樑。

為了適應潮劇迅速發展的形勢，1956 年 4 月，由廣東省戲曲改革委員會粵東分會和職業劇團辦事處聯合創辦了「汕頭專區戲曲演員學習班」。一批批在職的青年主要演員和具有一定藝術潛質的學員輪流到學習班培訓，為潮劇的繁榮發展打下了堅實的基礎。

這一時期，除了原有的六大班之外，潮汕各縣市的職業劇團有序成立，稻香、元華、玉正、藝華、怡香、梅正……平均每個縣市都有兩個以上的職業劇團。這些潮劇團體行當齊全，配套完

整，常年演出，加上遍及城鄉數不勝數的業餘潮劇團在家門口自娛自樂的活動，潮汕地區到處急管繁弦、鑼鼓鏗鏘，潮劇又一次繁榮起來。

13

黃金十年

由於地域和語言的差距，過去潮劇很少到北方演出。於是，首都北京就成為潮劇演員不可觸及的地方，文化跨長江過黃河僅僅是一句豪言壯語。然而，中華人民共和國成立十年間，潮劇演員們就兩次實現了先輩們的夢想，還為後來者開拓了一條文化藝術交流的道路。

1957 年 4 月，潮劇、瓊劇和漢劇組成「廣東潮瓊漢赴京彙報演出團」，潮劇以剛建立的廣東省潮劇團 60 人為代表，帶著《蘇六娘》《陳三五娘》《掃窗會》《楊令婆辯本》《鬧釵》《搜樓》《槐蔭別》《鐵弓緣》等長短劇目加入演出團，從汕頭出發到廣州，匯進大隊伍之後從廣州到北京。

潮劇團在京除了公演，還於 5 月 3 日下午在文聯大樓劇協會堂以《楊令婆辯本》《掃窗會》和《鬧釵》三個折子戲舉行招待演出。中宣部、文化部、中國文聯和中國劇協的領導周揚、夏衍、田漢、梅蘭芳、陽翰笙和金山、孫維世等文藝界朋友都應邀出席，還有剛到北京參觀的日本戲劇訪華代表團團長宇野重光及其他老戲劇家，700 個座位都坐滿了，幾乎都是初次接觸潮劇的觀眾。

5 月 15 日，廣東三大劇種聯袂到中南海懷仁堂演出。

潮劇演出劇目是《掃窗會》，台前幕後的工作人員一門心思只為演好戲，不知道哪位首長在場。演出結束，當毛澤東主席、劉少奇委員長、周恩來總理和李濟深副委員長等登上舞台和演員、工作人員親切握手時，掌聲雷動。藝人們真切地感受到政府對民間藝術的愛護和對藝人的關懷，熱淚盈眶。周恩來總理在台

上和演員談了半個小時的話，關心大家的生活，詢問演員的待遇，還問到各級政府是否支持大家的事業，並對這次演出給予很好的評價。

潮劇團離京前夕，派出代表到梅府向梅蘭芳先生道別，梅蘭芳先生揮毫潑墨贈書一幅：「雅歌妙舞動京華。廣東潮劇團來首都演出成績斐然瀕行索題書以歸之。」

6 月 7 日，廣東三大劇種組成的彙報演出團圓滿完成任務，離開北京之後便分頭展開活動。潮劇團奔赴上海公演 32 場，然後轉到杭州演出四場，所到之處都受到熱烈的歡迎。京、滬、杭，潮劇一路高歌，歷時兩個月，帶著潮汕地區人民的囑託，以經過戲改煥然一新的面貌，向各級領導和文藝界同行彙報，也讓見多識廣的大都會觀眾了解到，在祖國的南方，在戲曲的百花園中有一朵種子古老但開得鮮豔的潮劇之花。

潮劇從上世紀 50 年代中期到 60 年代中期，被後人譽為「黃金十年」。

這十年，二十幾個職業劇團在粵東和閩西南的劇場巡迴演出，為城鄉的文化生活建立了穩定的供需關係——觀眾有戲可看，劇團有足夠的經濟收益。此外，活躍在各個地方的無數業餘劇團，既填補了專業劇團無法滿足的演出需求，還不斷為專業劇團輸送人才。歌台遍佈城鄉，除中心城市和縣城外，每個鄉鎮都有一座有頂蓋的大型劇場，可以滿足群眾觀劇的熱切願望，讓潮劇的演出風雨無阻。

這十年，每個劇團都有編劇。這些劇作家大部分是受政府派遣進入劇團掃盲的文化教員，他們是在與藝人相處中學懂戲理而走上寫作道路的。他們的參與提高了潮劇劇本文學的品位。

十年時間，繼兩次上北京彙報演出之後，1960 年 5 月，廣東潮劇團首次應邀到香港公演。當時內地藝術團體到香港演出的不多，香港人又迫切想透過舞台了解內地的風貌，佔香港總人口

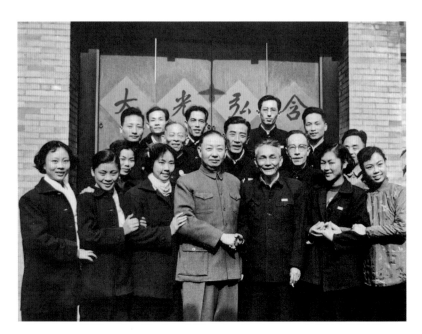

梅蘭芳先生與潮劇演員代表合影

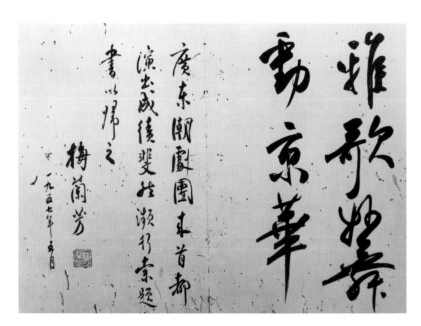

1957年，潮劇團第一次進京演出，梅蘭芳先生為潮劇團題字

20% 的潮州人心情尤為迫切，所以潮劇團一到香港便引起轟動，從 5 月 28 日開始在九龍普慶戲院連續 11 天共演出 14 場，場場滿座。

比起潮劇 500 多年的發展歷史，十年只是一個短短的片段，但歷史的洪流似乎在一瞬間把潮劇推到一個前所未有的高度。所有潮劇團體都是既出戲又出人，積攢下一筆不可低估的藝術財富。

（見沈湘渠《潮劇史話》）

14

劫後重生

1966 年夏天，「文化大革命」爆發。在這場浩劫中，潮劇院多年收集積累的各種資料，如劇本、唱片、照片以及部分戲服、道具被砸爛、燒毀。

1966 年 8 月，地委工作組撤出潮劇院。由於領導班子癱瘓，群眾分裂成紅藝兵、紅宣兵和延安公社三個組織，並介入社會的派性鬥爭。作為潮劇藝術中心的潮劇院，百孔千瘡，業務荒蕪，成一片廢墟。

1968 年 6 月，解放軍支左部隊進駐潮劇院，搞群眾組織大聯合。同年 12 月，汕頭地區文化系統宣文戰線革委會成立，廣東潮劇院建制宣告撤銷，全體人員集中到潮安東山湖五七幹校勞動，改造思想。

潮劇活了 500 多年，根深蒂固，一場風暴雖將其折損，卻沒有摧毀其根基，所以撥亂反正的政令剛一下達，廣東潮劇院和各縣市潮劇團就在觀眾熱烈的掌聲中恢復建制。

尤其令海內外觀眾高興的是，一批「文革」前就出了名的演員，經過十年磨難之後又出現在舞台上，風采不減當年，如姚璇秋、李有存、張長城、吳麗君等等，更可喜的是一批青年演員已

被觀眾矚目，在不同的演出團體中擔當頂樑柱。一批在十年風雨中成長起來的作曲家、新晉導演也全面接過老一輩作曲家和導演的擔子，成為二度創作的中堅力量。

邁向市場化

改革開放以後，面對社會發展的新局面，為適應市場經濟的規律，扭轉在計畫經濟下吃「大鍋飯」、平均主義的情況，恢復建制的各縣市劇團積極開展管理體制的改革。

同一時期，潮汕各縣市相繼出現了一批不同所有制的劇團，其中有集體所有、自負盈虧的劇團，有股份制的劇團，有個人投資經營的劇團，以及半農半藝的劇團。

上世紀 70 年代末，潮劇因恢復古裝戲而經歷了一股熱潮之後，到 80 年代，由於電視劇、歌舞廳等多種娛樂形式的普及而冷落下來。

《蘇六娘》劇照

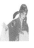

另一方面，農村地區隨著國家的改革開放，商貿活動日益頻繁，民俗活動也逐漸恢復，農民對文化娛樂的需求與日俱增，廣闊的農村市場向劇團敞開了大門。

兩個需求相遇，農村廣場戲應運而生。

在市場經濟下，劇團必須探尋新的生長土壤。邁入 21 世紀，儘管有一些劇團因演出質量太差而受到冷遇，但農村市場終究是職業潮劇團生存的一塊綠洲。

除了農村市場外，海外亦是潮劇的一個重要市場。

全方位、多層次、寬領域的對外開放格局確立以後，逐漸形成了潮劇的海外演出市場。1979 年 11 月，潮劇院一團首次應邀到泰國訪問演出，開啟了海外演出之門，從而形成 80—90 年代的潮劇海外演出熱。

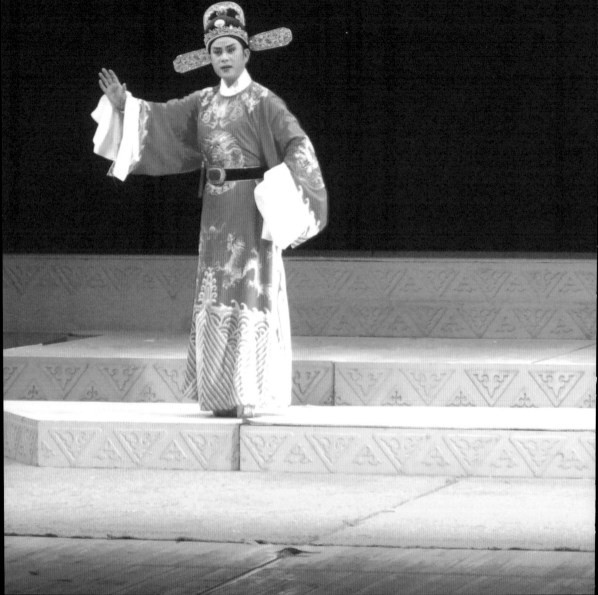

潮劇的行當

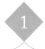

1

導論

　　行當，古代稱為腳色（角色），已有至少七八百年歷史。從戲曲史的發展脈絡來看，行當是由簡而繁地不斷豐富與分化的。唐代參軍戲只有「參軍」和「花鶚」兩個固定角色；其後，宋雜劇、元雜劇至明傳奇，角色不斷增多，名稱亦隨之流變而各有差異。到了近代，「行當」一詞，是指戲曲演員專業分工的類別，是根據所演不同的角色類型及其表演藝術的特點逐步形成的。因此，每個行當都有其嚴謹的法度與表演程式，是演員表演功底專業性的體現。潮劇行當齊全完備，在明代已有生、旦、貼、外、丑、末、淨七行，現代又歸納為戲曲界通行的生、旦、淨、丑四行。

　　然而，凡事皆有兩面性，行當亦是如此。行當愈分愈細，固然是潮劇這門藝術在歷史中不斷演變的自然規律與結果，但過猶不及，行當分得過細，弊端也是清楚可見的。

　　分了行便有各自的規矩，而演戲畢竟是一門藝術，過於程式化是不利於藝術發揮其生動效果的。演戲要從人物入手，深入角色的內心世界，揣摩其性格特徵，這是創造人物的基礎。若定要用一種行當去套人物，有時便難免要削足適履，導致常常要跨行。若想成為一名好演員，便需多掌握幾個行當的技能，演出時才能夠應付裕如。

　　在潮劇 580 年的歷史上，未曾有見整理行當表演藝術的記載，這項整理研究的工作，直到二十世紀 60 年代初才着手進

行。根據 1960 年汕頭專區《關於提高發展潮劇意見三十條》文件，在汕頭地委文教部的主持下，於 1961 年 10 月成立了「潮丑表演藝術整理小組」，開始對丑行的整理研究，首先是解決潮丑分類的問題。潮丑從來就有分類，但一直都不甚明確，名稱也未能統一。整理小組根據特定的人物類型、穿着服裝和表演風格的不同，將潮丑分為了十類：項衫丑、官袍丑、武丑、踢鞋丑、女丑、裘頭丑、長衫丑、褸衣丑和老丑、小丑。

整理工作分為三個階段進行：

第一階段是攝影。整理小組邀請到九位老藝人，先請老藝人們將各類丑角的首本戲表演出來，按表演動作進行逐一拍攝。十類丑角中，老藝人們一共表演了 33 個劇目。無論這些劇目是否還有演出，只要是有一定藝術價值的，都予拍攝作為資料留存。同時，整理小組一共拍攝了 2360 張照片，並將其製成卡片，作為潮劇整理的基本素材。

第二階段是將拍攝下的每個動作進行分析、歸納。整理小組將第一階段的基本資料分為四大類：一類屬於基本功（如不同的丑角，有不同的常步、手法、手式等等）；一類屬於道具運用的技巧；一類屬於成套的固定程式；一類屬於單一表演程式（即可以單一運用的姿勢，如「金雞獨立」「烏鴉落洋」等等），然後加以歸納，例如將打架動作都編成一套打架程式，將項衫丑的要摺扇技巧都編成一套項衫丑摺扇功。

經過兩個階段的整理，可以掌握所有程式動作的基本要素，並且總結出每一種丑角的獨特之處，擬出提綱，於是就有了整理小組編寫的《潮丑表演藝術》一書的問世。

對於潮劇花旦的整理研究，也依循著上面的方法與步驟，而編印成了《潮劇花旦表演藝術》這本研究文集。在「文化大革命」期間，潮劇遭到了幾近毀滅的打擊，相關稿件也被付之一炬。但

這兩本整理著作作為「潮劇研究資料叢書」，由廣東潮劇院藝術室編輯鉛印發行，使得潮劇前輩的藝術結晶仍得留存於世，惠及後人。

行當理論

行當是形象類型與程式的統一。扮演劇中人物，分為若干行當，乃是中國戲曲所獨創、所特有的表演體制。從形式上看，行當是依據戲曲人物不同性格而劃分的分類系統；而從內容上看，行當又是經過藝術化與規範化加工打磨的形象。每個行當，都是一個形象系統，同時亦是一個相應的表演程式系統。舉個例子，老生就是一個形象系統，這其中包涵了一系列性格正直剛毅的中年以上男性人物形象，譬如《空城計》中運籌帷幄的蜀漢軍事家諸葛亮，《魚腸劍》中的伍子胥等等……這些人物因為性格氣質比較接近，故而在表演上也採用同一套相應的程式：如唸韻白、用真聲演唱；風格剛勁、質樸、淳厚；動作造型以雍容、端方、莊重為基調。由於這類人物必須戴著象徵鬍鬚的髯口，因此又有一套髯口上的功夫。

從理論來說，行當正是戲曲人物內在特徵的外化形式，是在程式上對其思想感情所作的提煉、規範，與昇華。如此經過長期的藝術磨練，久而久之，就會使唱、唸、做、打各類程式無不帶有某種相應的性格色彩，與此同時，其表演手法與技巧便逐漸有了積累、彙集，並能相對穩定地將這門技藝傳承下去，這就是行當形成的深層次歷史原因。而每當一個行當既已形成，它所積累的表演程式的成果，又可不斷創造出新的形象，注入新的發展，如此循環往復，促使了整個行當體制的逐步豐富與完善。

　　潮劇行當的表演特色，主要體現在：

　　一是行當的程式性。舞台上所有行當，其一整套身段動作皆有所本，有一定的程式規範，站有站相，坐有坐相，舉手投足，一顰一笑都要落在舞台的音樂節奏中。又如手的活動，依每個行當不同又有各自不同的程式規範，歷來講究「花旦齊肚臍，小生在胸前，烏面到目眉，老丑胡亂來」。而生、旦兩行，手的動作則必須「欲左先右」「欲上先下」「欲出先收」；花臉的身段動作要「拉架勢」，要有陽剛之美；丑的形體、區位、節奏，卻要「蹲、促、小」；潮劇表演的這種程式性，可謂處處有法，步步有法，都是在長期的舞台實踐中經年累月積澱下來的。

　　其次是行當的寫意性。潮劇行當的表演，廣泛汲取了自然景象以及動物生靈的活動形態，藉用其形象，模擬其神韻，不拘泥於形似而力求神似，以此來刻畫人物。如為表現項衫丑呆板、局促的形象，便常模擬皮影戲的動作；古代典籍中常被諷喻為「碩鼠」的貪官，便需官袍丑模擬猴子、老鼠的行動特徵來表現其貪得無厭的嘴臉；武丑則多為模擬老鷹、獅子等自然界中的飛禽猛獸，乃取其威武、勇猛的神態。諸如此類，通過狀物取神或捨形求神，使舞台表演富於寫意性。

　　最後是行當的技巧性。潮劇行當表演尤為注重技巧的發揮，故潮劇戲諺有「無技做不成戲」之說。演員們就近取材，人物身上穿戴或攜帶的一些器物道具，都蘊藏著不小的發揮空間，從而形成某種特技。如旦行的水袖功、手帕功、傘功；生行的帽翅功、翎子功、髯口功；丑行的摺扇功、梯子功、椅子功、葵扇功等等……除了道具的運用特技外，潮劇丑行還有許多要經專門訓練而成的程式動作，如「金雞獨立」「蜻蜓點水」「老鷹覓食」「猴仔觀井」等等……這些技藝的不斷豐富與成熟共同完善了整個行當體制。

行當由來

4

潮劇繼承於宋元南戲，其行當同樣依照南戲七角分行的辦法，如《金釵記》《琵琶記》都是按生、旦、外、貼、丑、淨、末七角來安排的。隨著歷史演變，新行當不斷地產生，譬如文明戲帶動了禿頭丑、褸衣丑、長衫丑的出現。潮劇目前共有二十多個行當。中華人民共和國成立之後，將其歸納為生、旦、淨、丑四大行當，這便與大部分劇種合軌了。生、旦、淨、丑之下，又再分為若干個小行當，俗語有所謂「四生、八旦、十六老阿兄」，潮劇丑行分為十種，種類之多是其他劇種所無法比擬的。

而「生、旦、淨、丑」四大行當的名稱又是什麼由來呢？這點歷來眾說紛紜，莫衷一是。明代文學家祝枝山在《蝟談》中說：「生、淨、旦、末等名，有謂反其事而稱，又或託之唐莊宗，皆謬云也。生即男子，旦曰裝旦色，淨曰淨兒，末曰末泥，孤乃官人，即其土音，何義理之有？」今人根據文獻的考證成果，並綜合前人觀點，提出了一種新的說法：

生：祝枝山說「生即男子」，說得簡單，卻合情合理。先生、後生、儒生以及張生、李生等等，皆是男子之意。

旦：人們總感到費解，為什麼舞台上的女性要稱為「旦」？戲劇史家周貽白認為，「旦」字係由「姐」字演變而來。順序是先有「姐」，由「姐」訛為「妲」（宋雜劇中有《老孤遣妲》《雙賣妲》《襤哮店休妲》，「妲」皆「姐」之訛），再由「妲」簡筆為「旦」（金元院本中有《旦判孤》《酸孤旦》，原來的《老孤遣妲》成了《老孤遣旦》）（見周貽白《中國戲曲論集》）。「姐」向來是對女性的稱謂，而「旦」即「姐」之訛，因此將錯就錯，用以稱呼女性角色。

淨：元人柯丹丘認為「淨」即「靚」之訛。他解釋說：「傅粉墨獻笑供諂者，粉白黛綠，古謂之靚裝，今俗訛為淨。」「淨」角所用臉譜，確是粉白黛綠，符合「靚」字的定義。

丑：與美醜相對的「醜」同音，或許兩字通假，「丑角」亦

即是「醜角」之意乎？「丑角」扮演的人物雖不全是壞人，但大都需在鼻樑上抹上一道白粉，其形象畢竟是醜的，而非美的。

早期白話裏，「小生」是讀書人的自稱。而戲曲行當裏的小生，便是脫胎於這種典型的讀書人形象：面若敷粉、劍眉星目、風流倜儻、斯文書生。俊美的小生，是一齣潮劇裏的美貌擔當，令觀眾得到感官與身心上的愉悅，亦是賣座關鍵。小生穿著項衫，重於唱工，表演端莊文雅，往往是正面人物。如《荔鏡記》中的陳三。

小生的特點是不戴鬍子，相較於老成持重的老生，自帶一股清逸俊朗之氣。小生在表演上最大的特點，是用真、假聲互相結合來做唱、唸。假聲一般都比較尖，比較細，比較高，聲音聽起來比較年輕，這樣從聲音上就跟老生有所分別。採用這樣一種發聲方法，是為了凸顯這種行當所扮演的角色，都是些青年人。小生的唱法雖然也是用假聲，但是比起女性角色，卻要比較剛、勁、寬、亮，聽起來聲音很清脆，但是並不柔媚，很剛健，卻絕不粗野。這種唱法和唸法，要想掌握得恰如其分，是頗需要演員下切磋琢磨的功夫的。

小生也分為文、武兩類。文小生裏又分為這麼幾類：袍帶小生、扇子生、翎子生、窮生等等。袍帶小生也可以叫紗帽小生，扮演一班「學而優則仕」的青年人。這些角色大部分都是文人出身，受官場習氣浸染尚淺，扮出來以後，既不能帶殺氣，不能粗野；也不能帶稚氣或顯得全然不解人情世故而脫離生活實際。

扇子生所穿的褶子，一般身上都繡著花，顯示年輕、瀟灑，喜愛鮮衣怒馬。然而為何叫扇子生呢？蓋因扇子本身便可作為道具，可以輔助演員做出許多舞蹈動作。在傳統戲劇舞台上，扇子不是為了天熱才拿的，不管什麼天氣，都可以拿扇子。正如傳統

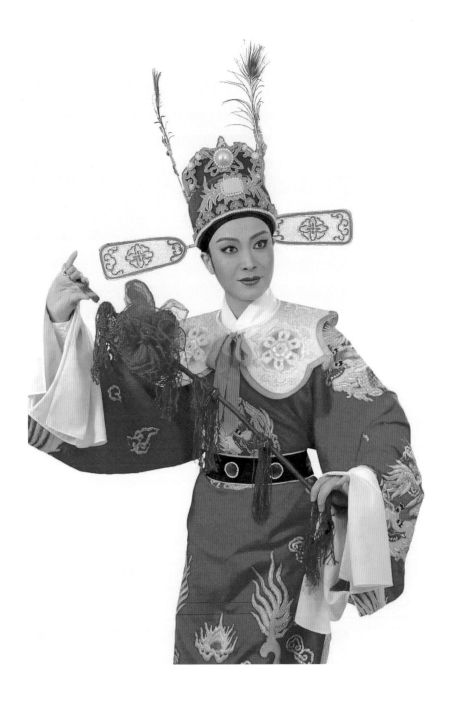

《大鬧商州府》劇照，許佳娜飾演孟少初

文人的風雅生活中離不了扇子，舞台上的扇子也主要是用以表現角色風流瀟灑、儀表堂堂的。例如《拾玉錫》的傅朋、《西廂記》的張生、《人面桃花》的崔護等等；都是這類的角色。這類角色一般離不了愛情戲，所以經常與旦角配合演出。

老生又稱鬚生、正生、或鬍子生。鬍子在戲曲裏有個專有名稱，叫「髯口」。老生主要扮演中年以上的男性角色，唱和唸白都用本嗓（真嗓），唱、做並重。老生大抵都戴三綹黑鬍子，業內稱為「黑三」。舞台表演注重髯口、水袖的運用，如《鬧開封》的王佐。

老生亦分為文、武兩種，若從表演側重點來劃分，則更可以分為這麼幾種：唱工老生、做工老生、武老生。唱工老生又名叫安工老生，以唱為主。為何叫安工老生呢？大概是因為這種老生是以唱為主，是故他的動作性就顯得較為次要，動作幅度較小，

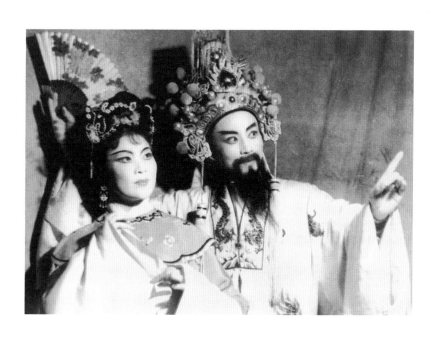

《李師師》劇照

態度較為從容安適，唱的時候總是較為沉着安穩，因此喚作安工老生。例如《二進宮》的楊波，《捉放曹》的陳宮，《擊鼓罵曹》的禰衡，《魚腸劍》和《文昭關》的伍子胥，《轅門斬子》和《洪羊洞》的楊延昭，《空城計》《雍涼關》《戰北原》《脂粉計》《七星燈》等劇的諸葛亮，《四郎探母》的楊延輝，《碰碑》的楊繼業，《桑園寄子》的鄧伯道，《讓徐州》的陶謙，《逍遙津》的漢獻帝等等，均屬於唱工戲。

做工老生又叫作衰派老生，是以表演為主的一種行當。關於「衰派老生」向來也有兩種解釋，一種是說，這類老生專門扮演年老體弱、戴白鬍子的角色，所以叫作衰派。例如《清風亭》的張元秀，《掃松下書》的張廣才，《三娘教子》的薛保，《九更天》的馬義，《徐策跑城》的徐策等等，均屬於這一類。另一種解釋是說，因這類老生以做工為主，一般均是扮演精神上受了刺激，情緒緊張、神態粗獷、動作激烈的角色，這些角色的精神狀態近乎衰朽頹唐，所以叫作衰派。

7

大小生

大小生，是指由成年男子扮演的小生。1951 年以前，潮劇的小生行當是以童聲演唱的童伶來擔當。1951 年潮劇廢除童伶制之後，旋即遇到改革中最大的難題，那就是演員男女同腔同調的矛盾，尤其是男小生的唱聲。當時，業已聽慣了童伶小生演唱的觀眾，一時之間無法接受由成人來扮演小生，以及降低調門演唱的腔調。由於歷史上長期實行童伶制，在唱腔音樂上也形成了與童伶的自然聲（真嗓）相適應的男女同腔同調、童聲童色的特點。而這個音域，成年男子的自然聲是很難達到的。

據著名潮劇小生黃清城的回憶，當時老玉梨班在某地鄉下演出《西廂記》，他飾演張拱一角，出台時自報家門：小生姓張名拱字君瑞。話音剛落，台下觀眾便是一片起鬨，邊喝倒彩邊叫

嚷道：我們不要大小生，你回後台去！難堪之餘，黃清城也毫不示弱，認為既然已經上台，就要演到大家認可為止。在遭遇第二次起鬨後，他堅持不退場，第三次自報家門；由於他的音域比較寬、適應性強，才終於自信地以演技、唱腔征服觀眾。

　　與男小生唱聲改革伴隨相生的，是關於女小生問題的爭論。當大小生在舞台上遭到觀眾反對的挫折時，不少劇團都在考慮試用女小生。箇中原因是，女小生的自然聲域比較適應傳統的童聲調門，於是女小生應運而生。女小生具備兩個優越條件：一是唱聲柔美，一是身段文雅，令到觀眾都樂於接受。但另一方面，女小生由於氣質、音色上的緣故，扮演男子難免顯得陽剛氣不足，特別是在現代戲劇目中尤為突出。

　　潮劇成年男小生，雖然遭受過來自觀眾的反對，畢竟在舞台上紮根立足了。但男小生的唱聲問題仍未能很好的解決，因為這不僅僅是一個行當的唱聲問題，而是與潮劇原有的以童伶唱聲為依據的唱腔調門、曲牌曲式、樂器的音色音量（如領奏樂器二弦），以及演唱方式、演奏方法相關聯的。男小生唱聲的改革，牽動的必然是整個潮劇唱腔音樂體系，因此也不可能一蹴而就，急於求成。

花生、武生

8

　　花生，也稱為丑生，顧名思義是一種滑稽角色，多扮演行為不端抑或是舉止輕浮的人物，擅長於插科打諢。它與丑行中的項衫丑穿戴基本一樣，唯獨表演路子屬於小生行當。例如《三笑姻緣》中的唐伯虎。

　　傳說，當年唐明皇喜好演戲，親自下場演戲時總扮演丑角。唐明皇因為在長安梨園觀戲，遂被後世奉為中國戲劇界的祖師爺，所以傳統意義上劇團團長都應由丑生來擔任，中國戲劇學院的第一任院長恰巧就是名丑蕭長華先生擔任的。

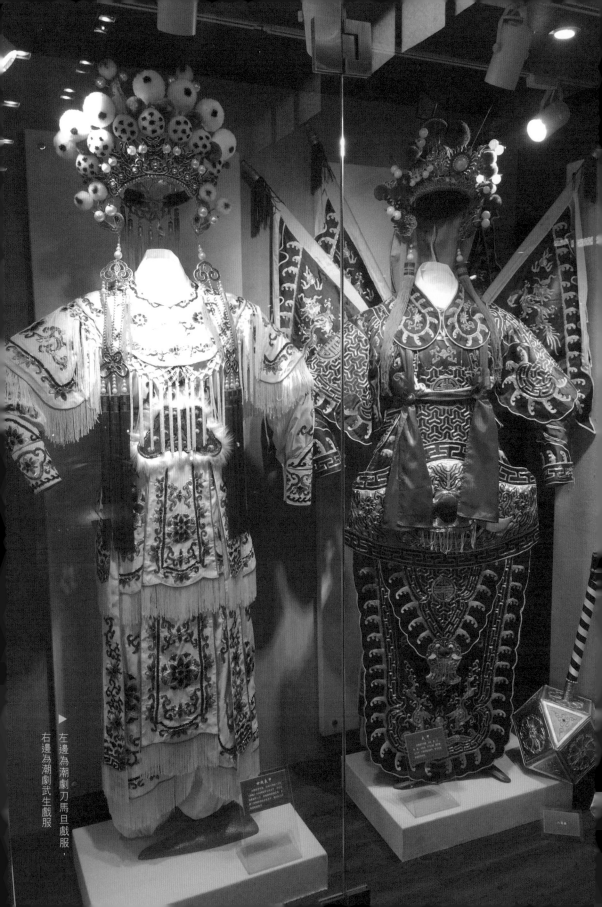

左邊為潮劇刀馬旦戲服，
右邊為潮劇武生戲服

武生，是戲劇中擅長武藝的角色，扮演武士或有武術的青年男子，重武工的發揮運用，例如經典劇目《殺嫂》中的武松。

武生共分兩大類，一類叫做長靠武生，一類叫做短打武生。長靠武生都身穿著靠（傳統戲中武將的裝束，因其背上插有四面靠旗，故名之），頭戴著盔，足踏厚底靴子，一般都是用長柄武器。這類武生，不但要求武功好，還要有英雄氣魄和大將風度，工架也要優美、穩重、端莊。短打武生穿著短裝，腳踩薄底靴子，兼用長兵器和短兵器，短打武生要能做到身手矯健、敏捷，用內行的說法就是要「漂、率、脆」，看起來乾淨利索，打起來漂漂亮亮，不拖泥帶水，表演上重在表現矯捷和靈活。

相較於其他劇種，潮劇是以文戲、丑戲見長，而武生其實不是很當行的。中華人民共和國成立後，潮劇引進了京劇等兄弟劇種的武戲，在武功上雖已有所進步改觀，但積累的功底尚稱不上深厚，亦是實情。

9 花旦

「花旦」這個稱謂，典故出自於元代夏庭芝《青樓集》：「凡伎，以墨點破其面者為花旦。」潮劇中的花旦，又習慣稱為彩羅衣旦，這是從人物穿着彩羅衣而得名的。花旦在戲中常常表現得天真活潑、聰明伶俐，身份主要是村姑、小婢女，其次便是貧家少婦、小姑娘。花旦一般是作為正面人物，但也並非沒有作為反面人物者。

那麼，在看戲時如何一眼認出花旦呢？我們在看古裝戲時，富家小姐或夫人身邊往往都有一個「貼身婢女」，觀眾俗稱「走

《春草闖堂》選段

鬼仔」，這些便都是由花旦扮演的。花旦所扮演的都屬於喜劇人物，她們總是逗人喜愛，引人發笑。不過，這種笑只是愉快的、富有情趣的，而不像丑角所引起的滑稽的笑。花旦的笑，可以起到意想不到的作用，時而能有力地推進跌宕起伏的劇情發展，圓滿解決戲劇矛盾。

前輩藝人將花旦的表演技巧，精煉地概括為六句話：「丑味三分，眼生百媚；手重指劃，身宜曲勢；步如跳蚤，輕似飛燕。」「丑味三分」指的是表演要帶有三分誇張，以增加喜劇色彩；「眼生百媚」強調的是眼神要靈活運用，與此同時，還要充分發揮「以目傳情」的作用，要和觀眾進行眼神交流，吸引觀眾入戲。

總之，花旦所要塑造的是一個動作快捷利索，而又乖巧伶俐的美麗形象。台灣作家施叔青研究中國人創造花旦的心理有一番妙論，附於此處：「倘若以心理學的觀點來探討，花旦的產生可以說，在潛意識裏是針對老生、青衣所標榜的『道德』的一種反叛」，「中國男人可以一邊欣賞花旦的妖媚風騷，而不與他所尊敬的貞潔烈女相衝突。可以說是青衣是男人的理想，花旦則是他們可親的伴侶。」

10 藍衫旦

藍衫旦，相當於通稱的「閨門旦」，扮演官宦的千金小姐或富家的閨秀，這類角色一般都未出嫁，性格多偏於內向、靦腆，與正旦（烏衫旦）以及花旦較為相近。這類角色有兩個特點：一是穿着。除某些角色因為性格保守而穿着長衫外，大多都是上身穿着短衣，下身穿着裙子或褲子；當穿衫褲時，會配以坎肩和「飯單」（即圍裙）、「四喜帶」（即自腰前下垂，綴於兩腿間的飾物）。二是「四功」。以唸白、做工為重，唸白多以流利順暢的

散白，表演則要求敏捷、伶俐，尤其是以眼神犀利，腰肢以至腳下靈巧為最佳。以唱功作為輔佐，同時必配以舞蹈。如《荔鏡記》的黃五娘。

古代社會的人物穿着講究與身份配稱，能表明身份，烏衫主要為已出嫁的中青年婦女穿着，是故烏衫扮演的多是這種形象。

烏衫是一種斜襟式傳統服裝，這種服裝標準的水袖長度達一尺八。潮劇中有「烏衫」這個行當，就相當於京劇中「青衣」行當。

據史料記載，1955 年潮劇改革，烏衫裝亦在被改革之列；此後，潮劇中像「李三娘」這類角色都參照京裝青衣，以京裝青衣出場，以至「烏衫」這個行當亦被改稱為「青衣」。

烏衫旦在唱、唸、做、打這四種藝術手段中比較注重唱工，塑造了一類賢妻良母或是貞節烈女的人物形象，特別地能表現出情感成熟、飽經滄桑、命運坎坷，卻敢於抗爭的人物特徵。這個行當所扮演的，卻不可避免的，多為悲劇人物，如潮劇傳統折子戲《井邊會》的李三娘。

潮諺云：「小生拿摺扇，花旦拋目箭，烏衫目汁嗒嗒滴。」在傳統潮劇中，烏衫還未上場就先在幕內叫一聲「苦呀……」肩挑桶兒，悲愴愁苦，步履沉重地出場，可見烏衫早已作為一個悲劇角色，深入觀眾的內心。

《井邊會》是一齣長演不衰的劇目，講述的是劉承佑與李三娘在井邊相會的故事。劇中「李三娘」角色充分展現了潮劇傳統烏衫的美學欣趣，歷經數十春秋的洗禮，人物色彩依然沒有隨之黯然消褪，烏衫熠熠生輝的藝術魅力，從此沉澱在了潮劇的長卷裏。

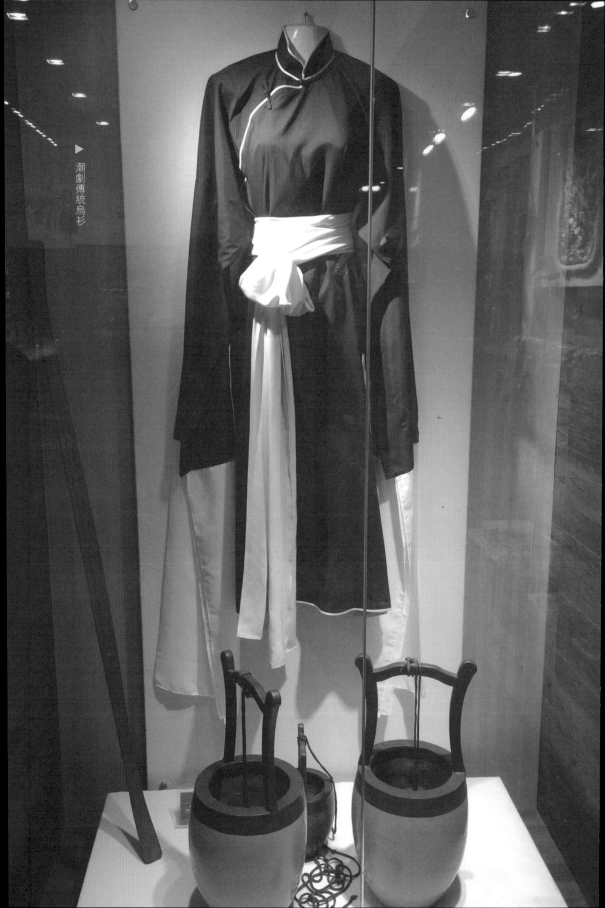

潮劇傳統烏衫 ▶

衫裙旦

　　與「烏衫旦」和「藍衫旦」的形象相對，潮劇裏還有一類風騷少婦或是富家小姐，表演風騷嬌豔，稱為「衫裙旦」，是旦行裏最為明豔的一類。重身段、做工，正面人物有《戲珊瑚》裏的呂珊瑚，反面人物則有《戲叔》裏的潘金蓮。

　　「烏衫旦」和「藍衫旦」的形象是端莊雅正的大家閨秀，她們更有品行操守，更符合觀眾的理想期待。若說「烏衫旦」和「藍衫旦」的審美是精神層面的，那麼「衫裙旦」則是顯然偏在感官享受層面的。中華人民共和國成立後，對於舊戲的改造重視進行藝術上的移風易俗，抵制低俗內容。

　　潮劇的衫裙旦大體是屬於小家碧玉的類型，是大家庭的掌上明珠，父母比較疼惜甚至溺愛，非常嬌氣活潑，還沒有結婚，是大門戶的小姐，家庭比較富裕，但也並非很顯赫的門戶。比如《香羅帕》裏的蕊珠，就是非常標準的衫裙旦。潮劇中一些風騷少婦也是用衫裙旦來塑造的，譬如潘金蓮、閻婆惜這樣的角色。這個行當的形象特點介乎閨門旦與花旦之間，既不能像閨門旦一樣過於文氣，過於柔弱，而要表演得比較輕快活潑，一些角色甚至還要帶點風騷和潑辣；但另一方面，與花旦的輕快活潑也有區別，衫裙旦的角色還是屬於有一定社會身份的人物，比花旦要來得穩重些。所以整體來說是介乎兩者之間，花旦更輕巧，閨門更穩重，衫裙則要輕巧中求穩重，穩重中求輕巧，又不能給人感覺輕浮。

　　衫裙旦上身穿着短衫，下身穿着裙子，沒有水袖，短衫也比較貼身，因此就更為考驗演員平日的功底。技藝高低都直接暴露在觀眾的眼前，所以衫裙旦的站姿顯得格外重要，腳的站法用好了，身段才會好看。

老旦

老旦，是扮演老年婦女的角色。老旦的表演特點是無論唱、唸，皆用本嗓（真嗓），重唱工，以符合老年人的神韻；但又不像老生那樣平、直、剛勁，而像青衣那樣婉轉迂迴，以展現女性的氣質。雖然舊時老旦多由戲班裏的老生行當兼演，而且演員都為男性，但並不意味老旦這個行當就不重要。老旦的戲路是很寬的，從窮苦百姓到皇宮后妃都可以扮演。

扮演老旦，需要對老年婦女這一身份群體有恰到好處的了解與把握。老旦雖已人生暮年，但其性別仍然是「旦」，因此決定了我們在塑造人物時，便不得不考慮到老旦的身份、性格以及處境，唯有如此，才能在表演中演出人物的氣質與神韻來；相反，如只停留在外在的刻板印象，演出來的便只能是人物的暮氣與老氣。

無論是《鬧釵》中溫厚的胡母，《母子橋》中善良淳樸的許氏，還是《雷震天波府》《劉明珠出征》中剛毅豪情的佘太君與劉明珠，它們首先是女性，是母親，這是老旦人物的共通點，也是舞台上詮釋老旦人物的出發點。因此若想演好老旦這一行當，便必須要以女性之間特有的理解與溝通作為紐帶，體察人物的思想情感，站在人物的角度代入劇情當中。

如七十六歲高齡的著名老演員洪妙，深入觀察各種類型老太太的生活樣貌，將老太太顫顫巍巍的體態掌握得恰到好處，基於他深厚的基本功，以一連串聳肩、搓手、斜眼、失笑等特有的小動作，將老夫人古板、執拗、耿直和善良的性格刻畫得精細入微、惟妙惟肖，將老太太演活了，以一個立體生動的人物形象呈現在觀眾面前。

《包公會李后》選段

14

武旦

　　武旦扮演的是勇武的女性，如各類江湖俠女或巾幗英雄，因此以機智豪爽的正面人物為主，如《武松打店》的孫二娘。表演技巧則重武打和絕技的運用，以刀槍拳棍見長。在 1955 年潮劇改革以前，潮劇只有武旦的稱法，統一學習京劇後才有細分武旦、刀馬旦。

　　南派武功是潮劇武旦這一行當的基礎。武術上有分南拳北拳，舞台上的武功也有分南派北派。「真實」是南派武功的最大特點，不僅可以因應表演需要，更可以用來防身。因為舊時「戲子」社會地位不高，要預防被人欺負。潮劇老旦資深演員謝素貞就曾談到她在師父門下，為了表演純南派武功短戲《打店》而苦練武功，用手指去插沙、戳牆壁，累得手腳發軟，練手拳練到手上到處都是淤青淤血，但練久了手指非常有力，肌肉非常結實。

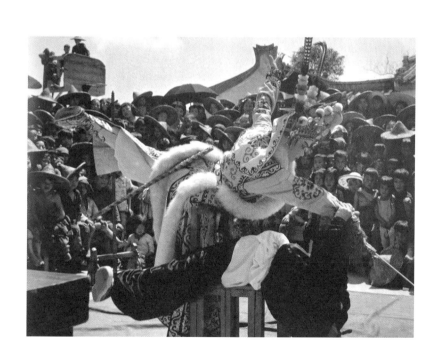

▶ 在鄉下演出《擋馬》。謝素貞飾演楊八姐

南派武功的刀槍也是真格的，都是用真鐵鑄打的，因此格外沉重。演戲的時候要有硬碰硬，有敲擊的響聲，直到後來學習京劇的把子功。京劇的刀槍就比較輕，而且是虛晃一槍，刀槍之間沒有碰撞，只是走一個程式，有一套一套的套路，因此動作很快，而且非常漂亮。南派武功與北派武功在動作上也有不同，南派武功的動作都向內，譬如拱手、內心手等，北派更為外放，南派則講究內斂。或許是中唐大儒韓愈來到潮州千餘年後，儒家溫文爾雅的人文蘊涵仍在此地潛移默化呢？

淨行

花臉是戲曲中尤為特殊的角色，是其他行當無以替代的一種特殊表現形式，通稱之為「淨行」，潮劇則稱之為「烏面」。烏面角色主要扮演在性格、品質或相貌等等方面異於常人，具有鮮明特點的男性人物。這些人物通常具有雄渾、剛毅、粗獷、豪放、詭祕、奸險等性格特徵，之所以要面部化妝、勾畫臉譜，亦正是為突出人物形象的特殊性，同時寓意對於人物的褒貶評價。烏面角色在演唱時運用寬音和假音，聲音洪亮寬闊，動作大開大合、頓挫鮮明，以突出其性格、氣度與聲勢。

淨行分為正淨、副淨和武淨三類。按表演風格又分為文烏面和武烏面，文烏面注重袍蟒工架造型，如《摘印》中的潘仁美；武烏面也稱草鞋烏面，表演注重武工做派，不注重唱、唸，如張飛、魯智深等。若細劃分則有銅錘花臉、黑頭、老臉、奸白臉、架子花臉、武花臉等等……

銅錘花臉

銅錘花臉，又可徑稱為「銅錘」，得名自《二進宮》等劇中定國公徐彥昭的扮相，臉上勾畫有紅、紫「六分臉」的老年人臉譜。徐彥昭的懷裏總是抱著一柄繫著紅綢子的銅錘，這柄銅錘象徵治理朝綱，可以「上打昏君，下打朝臣」。這個角色的繁重唱

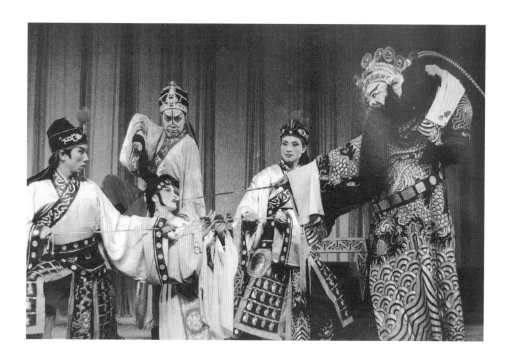

段深得人心，以至後來凡是以唱為主、唱工繁難的花臉，都泛稱之為「銅錘」。

黑頭

「包青天」包拯可謂是剛直不阿、秉公辦案、執法如山的典範。和「銅錘」命名的方式一樣，淨行中的「黑頭」亦正是以包拯的臉譜作為命名。包拯唱的音腔氣勢高亢、明快，如斬釘截鐵，重於表演動作，剛柔並重，富有舞蹈性。以包拯為代表的「黑頭」，亦是唱工繁難的行當。然而唱「黑頭」的演員卻不能完全精專於只會演包拯，而是還要兼演其他花臉角色。如此一來，「黑頭」自然就漸漸變成了一般唱工花臉的代名詞。到今天，有的分法甚至已將「黑頭」劃進「銅錘」之中了。

老臉

老臉主要扮演老年男性，其臉譜是諸如「六分臉」「老十字門」等等的「老臉」。臉上勾畫有紅、黑、紫、粉等顏色，在腦

門上又另外畫出一塊與前面臉膛不同的色彩，著名「老臉」主要有《將相和》中的廉頗、《赤壁之戰》中的黃蓋、《敬德裝瘋》中的尉遲恭等等。老臉角色也多用架子花臉來替代，譬如李佩就多用架子花臉扮演。

奸白臉

又叫做「水白臉」或「白抹」。扮演的多為陰險、兇殘、狡詐之徒，都是老奸巨猾的反面人物。奸白臉勾半截，有時在白臉的眉間及眼角處，勾畫上幾道黑紋，以突出其年老而奸詐的特徵。奸白臉都掛有髯口，以渲染其老態。曹操作為奸白臉的代表，其形象早已深入人心。除少數穿着褶子外，奸白臉一般都是穿着蟒袍，頭戴相貂，腰束玉帶。因此，又有分類將奸白臉劃入「架子花臉」的類別中。

架子花臉

架子花臉的人物角色可謂包涵了各色人等，多種多樣。這些人物的性格在剛強、勇猛、魯莽之外，還不失純真、詼諧之氣。譬如張飛、李逵、焦贊等人物便是。架子花臉在唱、唸、做表上，都有其獨到之處。在唱工上，多用假音，以沙音、炸音為主。在憤怒時常常作「哇呀呀」的喊叫聲，因此為廣大觀眾所熟識。

武花臉

武淨是以武打為主的花臉，是故又稱作「武花臉」。架子花臉的武打重在做表，不同於此，武淨的武打重在突出打鬥。武淨的唱、唸均不多，甚至有唸而無唱，出場還沒說上三言兩語，伸手就打。依裝束的不同，武淨還可分為長靠與短打這兩種。

《包公賠情》選段

潮劇有一句戲諺是「老丑四散來」，意指在潮劇中丑行的表演更為豐富，而不單調，卻決非按字面意思、通俗理解的老丑表演自由散漫，可以不受拘束。潮劇丑行分為十個種類，每個種類都有其相應的表演程式，可見事實上，潮劇丑行的表演規格是很嚴謹的，同時又是相當細緻的。

在潮劇的生、旦、淨、丑四個行當中，丑行是較為獨樹一幟的，表演藝術較為豐富，潮汕地方文化的印記也較為深厚、濃郁。丑行表演藝術的特別之處，可以集中為兩點：這就是扮演人物的廣泛性，以及語言的通俗性、詼諧性。

一是扮演人物的廣泛性。潮丑扮演的人物十分廣泛，不拘身份地位，有皇帝、將相、文武百官、門官、驛丞、解差、豪紳富翁、儒士、書生、店家、媒婆、賣藝人、賣卜者、乞丐乃至無賴等等，三教九流，無所不包，無所不演。既有鬧劇、喜劇人物，亦有正劇、悲劇人物，既有正面人物，亦有反面人物，還有處在中間的不好不壞的糊塗人物。由於丑角人物的廣泛性，在一些劇目中，丑角人物少則一兩個，多則三四個，較為典型的是新整理本《金花女》，全劇十一個人物中，竟有七個是丑角，已是三分天下有其二了。

再是語言的通俗性、詼諧性。潮丑語言富有地方色彩，通俗易懂、形象生動、貼近生活。早在南戲從閩南傳入潮汕之初，丑角便率先用潮州方言替代中原音韻演唱，「老丑白話」就是這一時期潮劇歷史演變的寫照，所謂「老丑白話」，後來遂輾轉成為潮州方言的一句俗語，意謂不打官腔，講白話（既有講本地鄉音的意思，又有講明白話的意思）。

官袍丑

扮演官場人物，穿着圓領官袍，多是府縣官爺或是下層小吏，其中有正面人物，亦有反面人物。表演特點重提袍揭帶，重鬚眉眼瞼，重靴帽等做工。擅於逢迎的下層小吏這類人物，有一

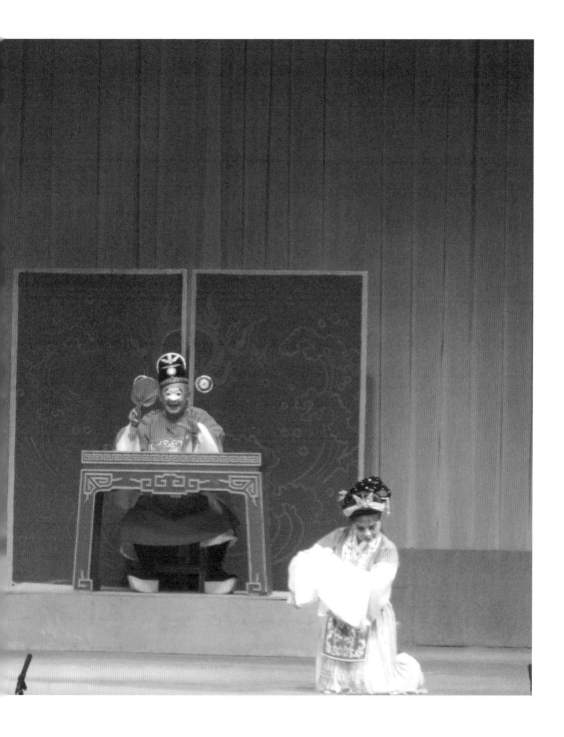

種特殊的步法，叫做「狗步」，它與紗帽、水袖互相配合而構成一種特殊的身段。其步法是：騎步下蹲，一手掀胸提袍，一手反背於臀部，並旋轉水袖作狗尾狀，上身略往前傾，伸頭縮頸，頭上戴的紗帽的兩翅亦隨之有節奏地上下搖動，整個身軀活像一條搖尾乞憐的看家狗。

老丑、小丑

這兩類丑角多扮演正直善良、性格風趣的底層人物，如艄公、更夫，以及家僮、店小二等童角。老丑表演重口白，帶有濃厚的地方色彩，向來以能隨場插科打諢，語言通俗詼諧，動作滑稽可笑，而深受觀眾喜愛。

女丑

女丑，主要是扮演勢利的媒婆、鴇婆、店婆或善良風趣的乳娘、農婦等等中老年婦女。女丑的化妝、造型、表演均有特色，頭飾為梳大板拖鬏，足穿翹頭紅鞋，身穿大鑲邊的衣褲，手執大葵扇。潮劇女丑向來都由男角扮演，既頂著女性的身份，又帶有男性的動作特徵，二者之間的不協調，令表演顯得滑稽可笑，頗富喜劇色彩。其表演特徵為「粗中透嬌，重中透俏，搖中透板，硬中透媚」，人物有《騎驢探親》裏的農村親姆，《換偶記》裏的張幼花等。

項衫丑

項衫丑扮演的人物，都為品格低下的中青年男子，他們不是官宦人家握權仗勢、欺壓無辜的紈絝子弟，就是家境殷實、油滑輕薄、貪財好色的公子哥兒。遊手好閒，浮盪成性，終日無所事事，便外出四處獵豔。因為出身條件好，他們大多受過書齋教育，也讀過一些書，略帶幾分書卷氣；但卻不學無術，浮淺輕薄，吊兒郎當，形成一種鮮明反差。

項衫丑的性格特徵是臉皮厚又愛面子，善於自我調侃；語言行為倒也風趣幽默，但總免不了輕佻，以自我為中心，劇中這類

人物的陋俗習氣、可鄙行徑，常以戲劇手法被加以揭露、諷刺與斥責。項衫丑表演注重技法的發揮，如水袖、摺扇等，其模仿皮影動作的表演，頗有特色。

在年齡和身份上，項衫丑看起來近似於文小生，有時也是一副斯文模樣，這是兩者的共同點。但文小生是俊扮，而項衫丑是醜扮，項衫丑雖有文小生的斯文，但卻沒有文小生的雅正；有文小生的風流，但卻沒有文小生的倜儻。可以說是徒有其表，譎而不正的形象化身，是劣等的、醜化了的「讀書人」文小生。

踢鞋丑、武丑

踢鞋丑，扮演的是相士、老藝人等遊走於市井街衢的江湖人物，多為有正義感、頗愛打抱不平的正面人物，如《柴房會》的李老三。表演注重腰腿工，常帶有特技表演。

武丑，扮演的大多是身懷武藝而性格善良、性情豪爽的正面人物，如《宿店》的時遷，表演多屬南派武工。

《換偶記》選段

《柴房會》選段

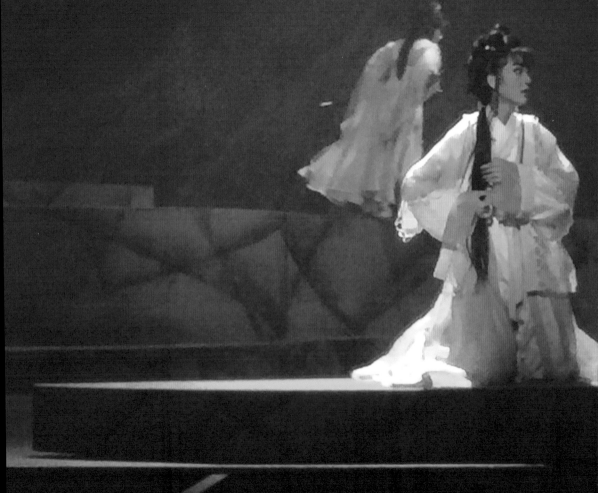

第三章・潮劇的行頭

今人多用行頭專指戲服，這是取行頭一詞的狹義；在戲曲這一行，行頭泛指一切的戲曲演出用具，是取其廣義。清人李斗在《揚州畫舫錄》中稱「戲具謂之行頭，行頭分為衣、盔、雜、把四箱」。

衣箱，分大衣箱、二衣箱、三衣箱。大衣箱包括各種長短袍服，如蟒袍、官衣、開氅、帔、褶（音 xuē）子、八卦衣、坎肩、斗篷、青衣、宮裝、旗袍、雲肩、飯單、袈裟等，還要兼管玉帶、朝珠、扇子、牙笏、手帕、腰巾和喜神（彩娃）。二衣箱包括各種武裝人員的裝束，如箭衣、馬褂、大靠、茶衣、腰包、抱衣、打衣、制度衣、大鎧、猴衣以及扣帶、鸞帶、絲條等。三衣箱即演員所穿內衣、厚底靴、朝方、彩鞋、旗鞋、雲履、福字履、彩褲、胖襖、僧鞋、薄底靴、大襪、青袍、龍套衣及塑形用品。

盔頭箱，主要是盔、帽、冠、巾四種。如帥盔、霸王盔、夫子盔、蝴蝶盔，紗帽、氈帽、羅帽、風帽，鳳冠、如意冠、九龍冠，紮巾、軟夫子巾、文生巾、高方巾、員外巾。此外還有演員頭上所戴的網子、水紗、雉尾翎、狐尾、甩髮、髻髮、耳毛、髮髻和各式各色的髯口，如黑、黲、白、紅、紫色的滿、三綹、紮、八字髯、一字髯等。

雜箱，指彩匣子、水鍋和梳頭桌。彩匣子是為男角色面部化妝、抹彩、勾臉、卸妝、洗臉所用。梳頭桌是專為旦角梳理大

頭、古裝頭、抹彩、貼片子、插戴銀泡子、翠泡子、鑽泡子和絹花等飾物所設。

把箱，即旗把箱。從刀、槍、劍、戟等各種兵器到桌椅、板凳、帳幔和山、城、墓、碑等景片；從文房四寶、印信、茶酒器皿、令旗令箭、馬鞭、車、船、風、火旗到聖旨、香案、旗、鑼、傘、報和劇中特定道具，如家法、手銬、銅錘、棋盤、笛簫等都是絕對不可缺少的道具。

一套完整的行頭，在演出時均有一定的使用章程和規範，如衣箱上的十蟒十靠必須按上五色和下五色，即紅、黃、綠、白、黑、藍、紫、粉、古銅、秋香十色的順序擺放；後場桌上的道具必須隨著劇目的變更而變更，以確保演員穿、紮、戴、掛、拿，有條不紊地進行。

戲服由來

戲服是專供戲劇表演時所穿着的服飾。戲服來源於日常服飾，但也區別於日常服飾，戲服具有一定的程式化的特點。如同全國大多數劇種，潮劇的戲服也是來源於明代的日常服飾，兩者在當時只存在些微的差異。隨著歷史進入清朝，再由近代而到當代，戲服便以明代的樣式風貌，作為傳統保留至今了。

明代是中國戲曲發展史上的興盛時期，潮劇作為潮汕本土劇種，也是誕生於這一時期，一般被公認為已有 580 年歷史之久了。戲服照搬了整個的明代服飾體系，模擬了上至帝王將相，下至士農工商等社會各階層的生活樣貌，正如表演唸唱時通用的中州韻，大體也是以明代傳承下來的音韻系統為基礎的。

此外，在演出不同朝代背景的劇目時，還遵循著這樣一條不成文的規律：無論是上古三代，還是漢唐宋明等由漢族人所建立的中原王朝，戲服均架空時代背景，一概套用明代服飾；而由東北地區滿族人建立的清朝，則另外設計一套戲服，稱為清裝戲。

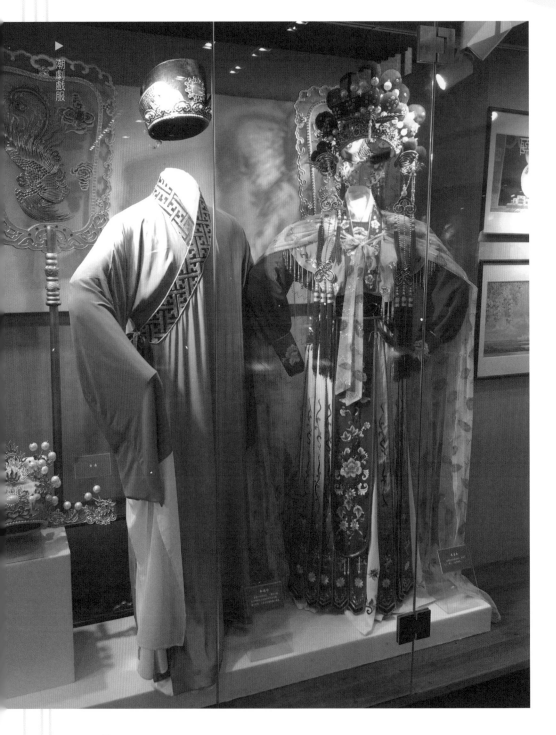

潮劇戲服

箇中緣故，是在滿清入關之初，為了鞏固其部族統治，削弱漢人尤其是南方百姓的抵抗意志，使歸順臣服清朝，乃強令「剃髮易服」，禁止民間男子穿着明代的漢家衣冠（其特徵是交領、束髮），違者格殺勿論，於是漢族人脫下了自己的民族服飾，而改為北方少數民族的裝扮（其特徵是馬褂、辮髮）。自此以後的兩百餘年間，僅能在女性、童稚、僧道與戲曲服飾中，遙想漢家衣冠的遺風。

衣箱規制

潮劇戲服實行衣箱規制，與其他兄弟劇種（如崑曲、京劇等）一樣。所謂衣箱規制，即是將戲服按其基本形制，歸為 35 類左右，再通過顏色、紋樣的變化，組成 100 多套常用服飾，適應於起自上古三代，下迄漢唐宋明各個朝代的貴賤、文武、男女、貧富、老少、番漢等各種人物的穿戴。換言之，一般戲班的衣箱裏，只具備 100 多套戲服，便可應付所有劇目人物穿用（清裝戲除外），而非一個朝代設計一套服飾，或是一個劇目設計一套服飾。戲服是按類穿用的，比如皇帝的龍袍，唐朝皇帝可穿，宋朝、明朝皇帝亦可穿。

潮劇戲箱

衣箱規制的好處就在於，精簡了戲服的數量，極大節約了中小劇團的成本開支。二十世紀 50 年代以前，潮劇舞台服飾（戲服、盔頭、鞋靴、髯口等）實行衣箱規制。劇團只擁有幾隻箱子，裝上最少最簡便的行頭，便可輾轉於各鄉村作巡迴演出。改革開放後，這種簡單而又適用的方式，一直延續下來。

戲箱

潮劇戲箱，潮俗稱為戲囊，傳統常規共為 10 隻（後因服飾道具不斷增多，遂加中小箱，但各戲班增加狀況不等）。這 10 隻戲箱內裝什麼物件，都有固定的程式安排，這在各戲班都是統一的。再就是各個戲箱擺放在舞台上的什麼位置，這也是有講究固定的。但戲箱外面的圖案、標誌，卻隨各戲班而不盡相同。這 10 隻戲箱內所裝的物件，具體如下所列：

一號箱：裝弦樂器，長幔、中堂等道具，上覆一塊油布。

二號箱：裝大衣蟒舟甲。太子爺神像三尊，戰鼓、哲鼓、鑼仔等道具，上覆油布一塊。

三號箱：裝大衣項衫，及彩羅衣衫褲，上覆油布一塊。

四號箱：裝項衫、武鎧、兵衣、布衫褲，上覆油布一塊。

五號箱：裝鞋靴、裘頭，及擊樂深波、蘇鑼、鼓等物，上覆油布一塊。此箱也可叫做打雜箱。

六號箱：裝小砌末、神龕、曲鑼一對，裝繩索，過廳油布一塊。此箱地位神聖。

七號箱：裝化妝用品。

八號箱：裝大帳、帳仔、牀裙、椅帔。並裝老爺爐三個，用三頂皇帝冠帽蓋在上面。

九號箱：裝大小帳、牀裙、椅帔以及頭盔、紗帽、軟巾等物。

十號箱：裝驢頭、馬頭等面具，以及弓箭、文房四寶。

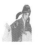

如果頭盔多，則另加小箱裝納。至於刀把桶、長刀槍、矛戟、大刀、棍棒等武器兵具，過點演出時由戲班各人分工揹帶。

戲箱外面都塗上深紅色油漆，加黑色花邊。正面畫八寶、十寶或五果等紋樣，亦有畫太極圖或人物圖者。譬如老三正順香班戲箱畫上的是太極圖，而老怡梨春班的是五果圖。

又如福建省的潮劇班，戲箱塗上深綠色油漆，與潮汕地區各戲班不同。

5

戲服形制

戲服形制亦即是樣式，是嚴格按照明代朝廷所制定頒佈的禮儀等級規範，依據人物角色的不同身份、官階與其穿着場合，來規定因時制宜、因地制宜、因事制宜的服裝形制：皇帝穿着龍袍，朝臣穿着蟒袍，地方官吏穿着官袍。告老官員及貴紳穿着對襟十團帔；學士、公子、儒生穿着頂衫；小販、童僕人等則穿着短衣褲。婦女着裝方面，皇太后及各級夫人穿着蟒袍；公主、皇妃穿着宮衣；貴族小姐及名門閨秀則穿着古裝；老婦穿着十團帔，中青年婦女穿着對襟花帔，村姑、婢女穿着彩羅衣褲。至於武職人物則是，主帥及大將穿着大甲（大靠）；偏將、小將穿着小袖甲或蟒甲；御林軍穿着武鎧（鎧甲）；武士穿着小袖服（箭衣）；俠士穿着武裝；兵卒穿着褂衣褲；公差穿着公差服；道士穿着道袍；和尚穿着和尚衣；犯人穿着囚衣，等等……古代社會相當重視禮儀、講究名分，即便是戲服亦有嚴格的等級界限，不能逾越；若穿錯了，非但會受到同行鄙視，官府亦會責罰問罪。故戲班向來有「寧穿破，不穿錯」的規矩。

明代沈德符《野獲編》云：「蟒衣，為象龍之服，與至尊所御袍相肖，但減一爪（趾）耳……凡有慶典，百官皆蟒服，於此時日之內，謂之花衣期。如萬壽日，則前三日後四日為花衣期。」蟒袍，又被稱為花衣，因袍上繡有蟒紋而得名，是古代官員的朝

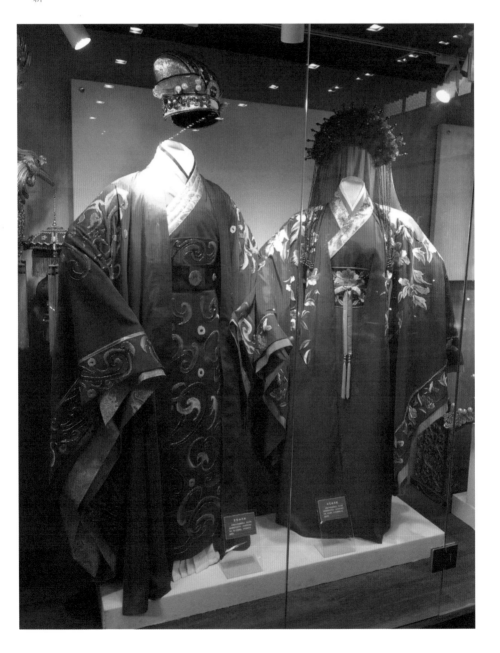

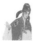

服。「蟒袍加身」，是士大夫們的最高理想，意味著位極人臣，榮華富貴。蟒袍與龍袍的形制、紋樣均相同，唯一區別之處在於蟒袍的爪上繡有四趾，而皇帝穿着的龍袍卻是爪上繡有五趾，四趾稱為蟒，五趾稱為龍。婦女受有封誥的，也可以穿着蟒袍。

潮劇的項衫，在京劇裏又稱為褶子，是明代服飾以及傳統戲服裏最基本的、用途最廣泛的一種款式，無論男女老少、文武貴賤，皆可穿着。外形特徵是交領、大袖、兩側開衩。

6

顏色紋樣

戲服是遵循古代服飾禮儀規範來的，其中重要的一項便是衣服的顏色，這要追溯到隋唐時期的「服色制」。最為人所熟知者莫過於「服色制」確立以後，黃色成為皇家專用色（從唐朝直到明朝是赭黃色，清朝才改為明黃色）。同時，「服色制」規定了官員依照品次高低穿着不同顏色的官服，以易於辨認。就以明代官服顏色為例，《大明會典》規定：官階九品，一品至四品緋色，五品至七品青色，八品、九品綠色。

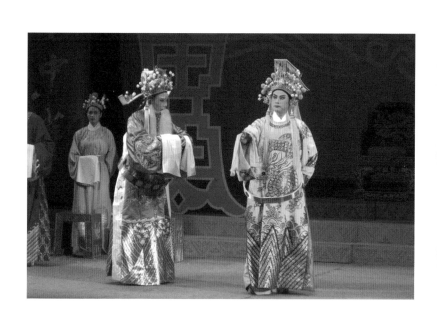

▶ 《連升三級》劇照，王銳光飾演崇禎皇帝

每個朝代的服色制度，與戲劇舞台上的實際運用，均有所出入。戲劇舞台上為增添藝術效果，亦會根據人物性格而穿着不同顏色的戲服，如廉正的官員（老生）常穿着青色或白色，諧音「清白」，寓意為人出淤泥而不染；張飛、包拯等人物歷來是穿着黑色，已成為固定的程式，但黑色一般為奸詐的（烏面）皇親國戚所穿着；庶民在結婚大喜，或是金榜題名時，可以破格穿着紅色官服，以示喜慶，稱「新郎官」「狀元郎」。

最後是戲服的紋樣，其等級規範也十分繁複多樣。比如明清兩代的官服在胸前及背後各綴有一塊彩繡，名為「補子」，文官繡飛禽、武官繡走獸。其中又有具體詳明的規定：文官一品繡仙鶴、二品錦雞、三品孔雀、四品雲雁、五品白鷳、六品鷺鷥、七品鸂鶒、八品鵪鶉、九品黃鸝、無品練雀。武官一品繡麒麟、二品獅子、三品虎、四品豹、五品熊、六品彪、七品狼、八品犀牛、九品及無品海馬。戲劇服飾的形制是明代的，但補子的樣式卻是清朝的。

潮繡戲服

潮繡是中國第一批國家級非物質文化遺產，作為我國四大名繡之一「粵繡」的主要流派，傳承發展了數百上千年，既具有古老傳統，又富有地方特色。潮繡的繡藝精美細緻，構圖均衡飽滿，畫面物象浮凸似雕，色彩富麗堂皇。故為人讚歎道：潮州刺繡就是拈花指尖上的藝術。

潮州刺繡始於唐代。現在能見到的最早潮繡品是潮州開元寺內的裝飾品及佛像。據記載，潮繡在明朝民間已經非常普及，民間用品如枕頭巾、手帕、被、鞋、衣服以及官服、官袍等都可以看到潮州繡花。民間的迎神賽會，祭祀用的神袍，使用潮繡不僅數量多，而且工藝精美，這時縣府衙門已經設立了專職繡花匠，說明最遲到明朝時期，潮繡已經非常發達。與同為粵繡的廣

繡不同，廣繡的用途是以做官服、用品、戲服為主，在古代貢品較多；而潮繡的用途是以做寺院、廟宇、戲台陳設品以及戲服為主，在古代貢品較少。明末清初時期，潮繡已開始形成在繡品上做局部薄墊的手法，後逐漸發展為全墊浮，帶來彷彿浮雕一般的立體感，這就是如今飲譽海內外的立體繡。

那麼，當潮繡遇到戲服，又會碰撞出怎樣的火花呢？

潮繡非物質文化遺產傳承人康惠芳曾指出：潮繡源自潮劇戲服，潮繡與潮劇戲服的審美源自潮州人的民間信仰。傳統的潮劇戲服，具有潮繡托底、墊高、呈現立體感的刺繡工藝技法，其配色對比鮮明，裝飾性強，將潮繡的刺繡特點融入潮劇服飾之中，成為聞名遐邇的「潮繡戲服」。

舉個例子，衣身以金線繡上大小獅子（諧音「太師少師」）的黑開台（開氅），是專門給太師和國丈穿用的；繡有大小鱷魚

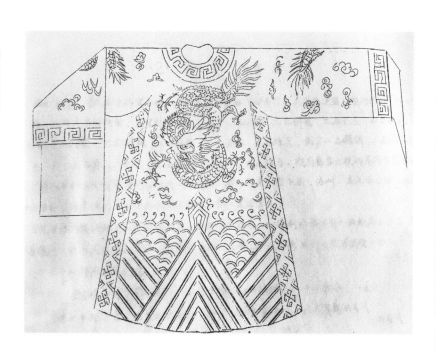

潮劇戲服圖稿

紋樣的「紅開台」，則是給朝中權貴、官宦穿用的；穿紅蟒或黃蟒的小生角色，必定掛上一個繡有獅子或珍禽紋樣、填滿金銀線的「苫肩」（俗稱「小生苫」）。

經典潮劇《荔鏡記》中的黃五娘是土生土長的潮州人，為她設計的一套戲服就體現了精美的潮繡繡工，這套服飾成了黃五娘的專用服飾。後來，新編潮劇《辭郎洲》之中，由於故事是發生在潮汕本土，女主角陳璧娘的裙子採用了黃五娘使用過的裙子，潮繡的精湛工藝無疑為潮劇演出增輝不少。

8 水袖

中國傳統的戲服袖口上都綴有一段白綢，這就是水袖。水袖具有誇張的藝術效果，戲曲演員經常通過水袖的功夫來刻畫人物的性格感情，與心理活動。古有「長袖善舞」之說，水袖作為重要的戲劇舞台表演道具，對於劇情發展起到推動作用，體現「行雲流水」般的美感。

那麼，水袖在歷史上又是如何產生的呢？原來，戲劇舞台上所穿用的，都是如蟒袍、褶子、帔之類的服裝，上面刺有各種做工精美、價值昂貴的繡花，不宜清洗，或者說其實就不能清洗。更何況，這些戲服行頭都是屬於戲班的公用品，一個戲班無論演哪齣戲，都是衣箱裏不多的 100 多套戲服，使用較為頻繁。因此，如何保養好戲服行頭，儘量延長其使用壽命，節省戲班開支，便是很重要的問題了。所以，演員為了防止身上的汗水浸濕、染污了戲服，於是都貼身穿有一件棉質的白色襯衣，這件襯衣就被俗稱作「水衣子」，或許就是取其隔離汗水之意。與此相應的，水衣子的衣袖便被稱為「水袖」了，為保護外衣，減少磨損、汗濕，水袖總是比外面戲服的袖子長出一截來，如同今日西服外套、襯衫的穿搭層次。直到如今，川劇和祁劇還保留著這種長出一截的水袖的原始款式。

在表演實踐過程中，演員們逐漸發現，長出一截的這塊襯袖不僅是具有保護外衣的用處，更可以通過水袖，來放大某種情緒以輔助表演。特別是在表演古人「拂袖」「甩袖」等動作時，對於人物塑造的效果非凡。於是，演員們索性就在外層的戲服上，直接縫上一塊白布，並不全部縫合，同時適當加長，換為更加順滑的材質，如此更有利於演員發揮。現代意義上的「水袖」就此誕生了，戲劇藝術的程式化因此更為完善，形成了戲劇藝術區別於實際生活的一套獨特語言。

9 盔頭

戲曲人物的各種扮相，例如男性角色的盔頭和髯口，女性角色的髮髻造型，都是塑造形象的主要標誌。盔頭，是梨園行的行話，為「傳統戲曲中人物所戴各種盔帽」的統稱，各種盔帽的稱謂多以角色的身份，以及帽的形制和用途命名，大體可分為盔、冠、巾、帽這四大類。

盔頭備有特點，盔是硬體，多屬武職人員所戴；

冠多是半圓體加飾物，文武、男女皆有；

巾是軟體帽，製作簡便，可摺疊、便攜帶、易保管；

帽基本屬硬體，裝飾較少，有繡面和素面之分。

戲劇盔帽約有一百多種，使用上下不分朝代，通常在同一齣戲裏，出現皇帝戴秦漢的冕旒（珠盤盔）；奸相戴古代的梁冠（射箭眼帽）；丞相戴宋代的長腳襆頭（黑絨相帽）；朝臣戴明代的官帽（方翅紗帽）；儒士戴唐代的「學士巾」；衙役戴清朝的「皂隸」帽等……已是約定俗成，可以不加深究。中華人民共和國成立以來，在新編歷史劇和神話劇中，創造了許多新型的盔帽，大大豐富了戲曲盔箱的品種。

潮劇盔頭製作過程集設計、裁剪、鏤刻、鑲嵌與繡織於一體。尤其在盔帽邊緣採用的捏凸線工藝，是其他劇種的盔頭所沒

有的，也最為考驗師傅的工藝。捏凸線工藝是用油膠粉混合物走線鑲凸在盔冠坯外表的紙板上，以營造立體感，這與潮繡的審美追求是一致的，具有濃郁的潮汕地方文化藝術特徵，具有很高的歷史價值、工藝價值和文化價值。完成一頂盔頭前後共要經過七大工序，環環相扣，精工細琢，且都是純手工製作，包括紙板起稿、剪切和雕鏤、縫線燙熨、帽盔邊緣加固、捏凸飾線、貼布和彩繪、帽盔內塗防濕漆，最後才能組裝成型。

戲曲盔頭注重裝飾性，常綴以珠花、絨球、絲條、雉尾等，同穿着的戲服風格相協調。

常見的盔頭有以下這麼幾種：

射箭眼帽，帽頂有個缺口，狀似城埠的箭眼而命名，實類古代的梁冠，專為太師和國丈所戴。潮劇傳統戲《辯本》中的龐洪、《三國》戲裏的董卓等皆戴此帽。

黑絨相帽，是以宋代的長腳幞頭演變而成。帽桶貼黑絨布，故名黑絨相，屬紗帽類。潮劇傳統各類紗帽上面，都飾有金線裝飾邊紋，力求與繡金服裝諧和。宋代的包拯等相級官員皆戴此帽。

繡狀元帽，與方翅黑紗帽作用同。為給年青穿紅的狀元公俊扮，將紗帽桶改貼大紅緞，繡牡丹花及金飾，專稱狀元帽。探花和榜眼則用粉紅或湖色。還規定狀元應插金花（荊花）一對，其餘二人各插一支以作區別。

珠笠解元巾，是解元上京赴考路上所戴。帽頂罩上一個珠墜笠形圈，既有紋繡裝飾物，又有遮陽的實用意義。後共用於舉子學士，也稱「學士巾」。

「癡哥轉」，是孩童戴的帽圈，與「孩兒髮」頭套作用同。其帽沿的前後邊緣，裝綴黑色絲線各一排，代表毛髮，兩旁有硬綢花二束，象徵孩童的雙髻。裝飾性強，富有戲曲的藝術意境，男女演員扮孩童時很方便。

獅頭額子，即帽前的圍額子，是盔的組成部件，可紮在六角巾（素羅帽）或殺首巾（旗牌帽）之上，主要給偏將、衛士、劊子手戴。因額子上有獅頭裝飾，故名獅頭額子。

髯口

除了盔頭，男性角色扮相中的「髯口」頗具點睛效果。「髯口」是戲曲人物所掛的假鬚，又稱「口面」，潮劇直稱為鬚。髯口用犛牛毛或人髮製成，從山西明應王殿元代戲曲壁畫來看，早期的髯口似用細繩所拴，三綹髯、滿髯都較短，緊貼面頰，屬於寫實風格。後來改用銅絲作掛鈎，風格乃趨向誇張、裝飾，式樣上也逐漸變得豐富起來。演員通過髯口的運用，幫助身段動作，以刻畫人物的情緒、性格，因而形成了一套「髯口功」。髯口的樣式主要約有 10 多種，有不同形狀和不同顏色的區別，髯口樣式能夠揭示人物的身份和性格等信息，色澤一般分為黑、蒼、白三種，可以判別角色的年紀。一般鬚長而豐滿者是上層貴紳，稀疏零落者屬底層人物。此外，還有少數形貌怪異或是性格暴烈的外族以及神怪人物，也有戴紅髯、紫髯、藍髯、黑紅二色髯的。常用的髯口有以下這麼幾種：

（1）「文鬍」（滿髯），是一幅密而長的連腮長鬚，用於上層人物，老生和花臉皆用。

（2）「開口鬍」（紮髯），是把滿髯的正中剪一綹，多給那些性格粗獷、好勇鬥狠的武淨角色扮用。

（3）「開口」（短紮），將紮髯剪存半截，為一般武夫（二花臉）所掛。

（4）「山牙鬚」（三髯），是分三綹的長鬚，適合文雅俊秀的老生行當。

（5）「鼻鬚仔」（鼻紮），用鐵線搭少許鬚毛，分左右二撥，中間有小缺口夾於鼻中隔，能搖動，多用於清代、近代以後的人物。

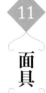

11

面具

說起頭部裝飾，京劇和川劇的「變臉」可謂家喻戶曉。殊不知，潮劇也保留有歷史悠久的「塑形化妝」，戴面具（潮俗稱為面殼）演戲的傳統，它有塗面化妝不可替代的作用，主要用於裝扮神鬼及各種奇禽怪獸，如土地公、土地媽、雷公、鬼王等形象；《跳加冠》中的狄仁傑，也戴面殼，俗稱「加冠殼」。傳統戲中每逢狄青上陣，加戴「金面殼」以助威風，這是古老戲曲的遺韻。

面殼用綿紙漿糊脫胎加彩而成，分為整臉和半截臉兩種，整臉可幫助一個演員兼演若干角色時換裝的方便，半截臉既可保持誇張的形象，又可留出嘴部說話。還有擴展到頭部的面具，有加髮型的「土地媽殼」和尖額頭的「小鬼面殼」等，已成為「套頭」或「假頭」，這是面具的延伸。自有潮劇，就有戴面殼演戲，直到中華人民共和國成立後才遺棄，只剩五個開台戲中仍有沿用。常用的六個傳統面殼，其造型及色彩介紹如下：

加冠殼：白底笑容，小五綹黑鬚。《跳加冠》中狄仁傑戴，「跳加官」是開台戲，均由演員兼演，此面殼並非戴在頭上，而是在面殼背後綴有一個小藤條，使用時用口咬住，以便於裝卸。

魁星殼：藍面赤髮。民間認為魁星是主宰命運之神，一手執筆，一手托狀元帽。經他指點之人，必能金榜題名、高中狀元。

鬼王殼：綠色底色。形象為蓬頭赤髮的武人裝束，給小鬼首領所戴。

金面殼：金色底色。狄青上陣時戴用。

土地公殼：肉色底色。此面殼為半截臉，缺下巴，演員戴此面殼時配合掛五色五綹鬚，頭戴員外巾，手執扶杖。

土地媽殼：肉色底色。此面殼為整臉，並且上加髮飾，面帶笑容。一般與土地公同時登台，同時下場，不開口說話。

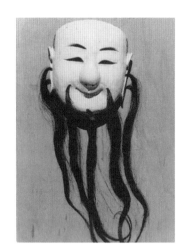
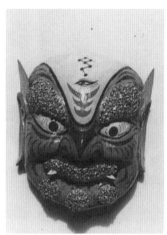

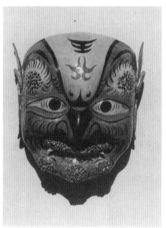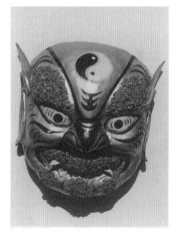

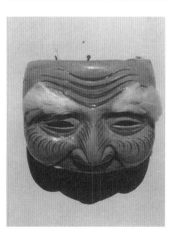
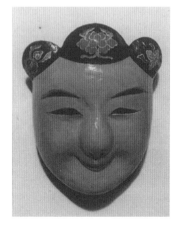

潮劇面具，翻拍自《潮劇志》

在戲劇舞台上，化妝並不限於面容化妝，而是包括梳頭設計等等在內的，潮劇的髮髻造型是女性角色扮相的重點。不同的髮髻造型，能夠體現角色的時代特徵和身份、年齡、職業、性格等等內容。潮劇梳扮髮髻稱為打「頭鬃」，老太婆的「鬃」型，有「龜鬃」「崎鬃」「梭仔鬃」「吊桶鬃」等多種多樣，來源於生活髮式，還有「白毛婆」和「黑毛婆」之分。現代舞台上的髮式，既有插滿珠翠的「大頭」（珠頭），又有多留毛髮、少加飾物的仕女髮型，還依據朝代特點而專門創造了唐、宋式髮髻。髮髻造型因此更加豐富多采。

潮劇傳統髮髻主要有以下兩種：

（1）「大後尾」，是潮劇傳統的一種高髻髮式。臉部兩鬢梳對稱抓髻二片，頭頂壘一小紗鬃，腦後以髮束梳成船狀或菜刀狀，像船帆一幅，輔以綴結各種金銀飾物配件，有鬃匙、後尾夾、鳳釵、水鬢花、梅花粒、半邊蓮等共數十件。此髮式與明刻本《荔鏡記》插圖中的黃五娘相似，來源尚待考證。目前，這種獨特的髮髻在潮劇舞台上仍時有所見，以前上演傳統戲《荔鏡記》中的黃五娘，現代上演《龍井渡頭》中的余美娘，概梳這種髮髻。

（2）「後尾仔」，是「大後尾」的簡型，傳統戲《楊子良討親》中的乳娘，《鐵弓緣》中的店婆等，都梳這種「鬃」式。現在的潮汕饒平縣山區、豐順縣圩市上，經常還能見到裝扮這類髮髻的婦女。

棚面

　　潮劇戲台的棚面，包括戲台總體的場景佈置在內，又稱為「台面」。如同其他文化藝術的發展規律，潮劇戲台棚面也經歷了由質樸簡陋到繁盛完善的過程。初期的潮劇演出並無所謂戲台，只是簡單的席地而演，稱為「塗腳戲」；其後開始在田野中草草搭建舞台，出現了「捽桶戲」的演出形式；經過這兩個階段的醞釀，才漸次發展出戲棚為「六柱」「九柱」「十二柱」「十四柱」…… 甚至「二十四柱」的「竹簾戲」，我們今日所看到的廣場戲，就是以此為雛形。

　　廣場戲的戲台有固定和流動兩種。在傳統社會，戲劇兼有酬神祭祀與欣賞娛樂的功能，因此固定戲台一般建在關帝廟、媽宮等宮廟建築前，或私人庭院中，如揭陽北門關帝廟古戲台、澄海蓮陽古戲館和潮州廖厝圍卓興庭院戲台等。現時此類戲台往往已作為古跡，不再實地演出了。另一種的流動戲台，則多臨時搭建在鄉鎮廣場或野外高丘之處，有時亦會搭建在村前秋收後的田埂上，演出後即拆除。這便是今日主流的戲台形式。

　　早期臨時搭建用的六柱戲台，可以從潮州畫家陳瓊所作《演劇慶功圖》中稽考鉤沉。《演劇慶功圖》畫作主題是清初康熙年間修復韓江北堤後，舉行演戲以慶功的場景，原作現藏於潮州市博物館。畫中戲台以竹竿為架，以桐油帆布或穀笪覆頂，台中張掛竹簾，兩旁夾有繡帳為幛，為典型的早期潮劇戲台。

　　關於老式潮劇戲台，我們從曾祖武《潮劇在泰國滄桑史》文中可以略窺一二：「老式潮劇台幕，兩旁是兩幅鎖金的龍鳳布簾，中間是幾幅竹簾。暫搭的棚面狹小，鑼鼓手被安置在簾後，裏面可以看到幕前演員的動作，來配合鑼鼓的節奏。」這種潮劇戲台的原始樣式，可以稱之為竹簾戲台。棚面垂掛三面並排的竹簾，除了起到裝飾作用，還將戲台分為前後台；竹簾兩邊掛布簾，簾後留出通道，供演員上下場之用，並規定右出左入，寓意

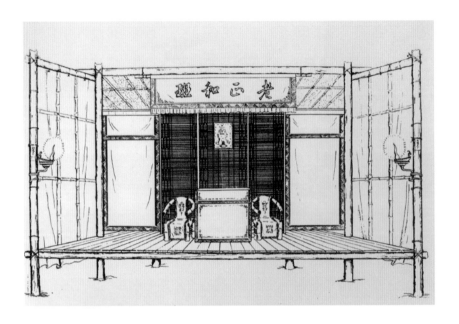

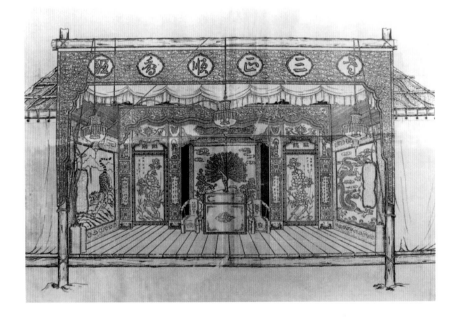

「出將入相」。又在竹簾之上掛戲班名稱，竹簾前置一桌二椅，披上繡桌圍和椅帔，這種戲台佈置可能直接受了當時正字戲的影響，而其根源則可向上遠溯至宋元南戲。

這種竹簾戲台作為潮劇舞台的基本形式，其大體格局基本保持不變，一直到二十世紀 20 年代。其後潮繡工藝開始進入潮劇棚面，竹簾逐漸被淘汰，取而代之的是潮繡工藝的繡花帳幔。雖然潮繡早就融入了潮劇戲服之中，但潮繡進入潮劇棚面的時間卻要大大推遲了。吳國欽先生在《潮劇史》中認為，這一時間當定在二十世紀 20 年代至 30 年代初，潮繡進入潮劇棚面與潮繡進入潮劇戲服在時間線上晚了將近 500 年。

然而，潮繡甫一進入潮劇棚面，便掀起了一場棚面改革的潮流。這一時期潮繡全面替代了原有的竹簾，進而幾乎「佔據」了整個潮劇戲台，戲台上的桌圍、椅帔、牀帳等裝飾都改為潮繡製品，潮繡與潮劇藝術融為一體，稱為名副其實的「潮繡」戲劇。據《潮梅現象》記載，外國商人來汕頭看到潮劇中精美的潮繡工藝品，馬上大量訂購，運回國內做藝術展覽，一時傳為佳話。

隨著近代技術文明的進步，二十世紀 20 年代至 30 年代初，潮劇興起了一股追求棚面革新的風尚。不再拘限於傳統的竹簾或潮繡棚面，而是積極運用新興的技術手段，改為布畫幕景，運用燈光效果。這股風尚主要是受風靡一時的電影，以及新加坡和泰國潮劇的影響，總體朝著潮劇劇場化的方向變革，於是「活景」順勢登上了潮劇舞台。

曾祖武《潮劇在泰國滄桑史》書中記錄下了這場動人心弦的變革：「在長連戲《萬曆登基》中，萬曆帝沉江為龍王所救一幕，林氏設計立體的水綫與龍宮景，珠光寶氣，金碧輝煌，似幻似真，真是巧奪天工的神仙府⋯⋯中一枝香班更進一步，另聘了上海天蟾舞台最著名的佈景師何逸雲到來，何氏確有他的絕

招，那《火燒碧雲宮》的真景，在燃燒中的聲勢，使觀眾為之驚心動魄。」

然而，這種劇場化的佈景設計雖足夠新穎，卻僅「曇花一現」便退出了歷史舞台。究其原因，有幾個方面：一方面，「活景」一改以往的程式化佈景，是針對某個劇目而進行單獨、精心地設計，或者進一步針對某個戲班的表演風格而專門設計，難以重複利用，人力與物力成本耗費太甚，回報有限，令戲班無法承受。另一方面，戲劇作為一門傳統藝術，「萬變不離其宗」，若一味求新求異，結果將適得其反。如尹聲濤等人在老怡梨香班嘗試通過改革服飾、道具、佈景來吸引觀眾，所演《西太后》《封神榜》兩劇，因無視觀眾長久以來養成的觀賞習慣與品味，雖投入了大量資金，收視卻並不如預期。(文舒《泰國潮劇尋蹤》，登載於《聲色藝》)

經過多次變革，現代的潮劇舞台革除了舊時的勾欄，而改為鏡框式舞台，基本適應了城市劇院、農村戲台、廣場竹棚等多種演出形式。如今，潮劇的戲台棚面多以潮繡、畫幕為主，既保留了民國時期的戲台風貌，又揚長棄短，進行了諸多改良，成就了今天的潮劇藝術。

雙棚戲

過去，有部分潮劇戲班常用「雙棚戲」的形式來搶票房，招徠觀眾。這種雙棚戲一般是運用於角色不多的折子戲中，由兩組演員同時登上同一舞台表演，因角色不多故不至於眼花繚亂。雙棚戲有「雙柴房」「吳漢雙殺妻」等劇目，能起到顯示本戲班的演員陣容強大、唱做整齊的奇效。

雙棚戲的傳統手法是，將不同人物在不同背景下，卻面臨著共同命運的遭遇會聚在同一舞台上，進行交叉演出，典型的劇目有《劉章下山》中的〈害媳〉一場。舞台被雙棚窗隔開變成兩半，

一邊是金燈紅幔的延壽宮，正在上演王子劉肥奔父喪而來，卻遭呂后幽禁深宮的劇目；一邊是陰冷森嚴的冷宮，正在上演呂黨殘殺其媳劉盈之妻與其愛婢的悲劇。兩邊劇情合在一起，將呂后篡權、殺戮異己的兇惡面目和狠愎手段刻畫得淋漓盡致。這種別開生面的表演手法，既可以避免場次劇情重複繁冗，又可以收穫兩邊互相映襯、動人尤深的效果。

又如《掃窗會》一場，舞台的左右兩邊各有一對王金真與高文舉，同時上演。兩組演員唱著同樣的曲牌，同樣的腔調，說著同樣快慢的道白，兩邊同樣由樂隊司鼓統一指揮，來處理表演節奏。但是兩邊演員的形體動作卻要左右對稱，左邊的王金真向左轉的時候，右邊的王金真必須同時向右轉；右邊的高文舉以右手執扇，左邊的高文舉則相反的必須以左手執扇。這種左右對稱的雙棚戲，其好處在於四面八方的觀眾，無論哪個角度都能清楚地看到人物，適應了農村廣場演出的特殊性；其次的好處是能訓練童伶的舞台節奏感等等。過去有條件演雙棚窗的，都是一些行當較為齊全的大戲班，故有「好戲雙棚窗」的戲諺。遇喜慶事請人演戲，若是演雙棚窗，還要加倍收取戲金酬謝。

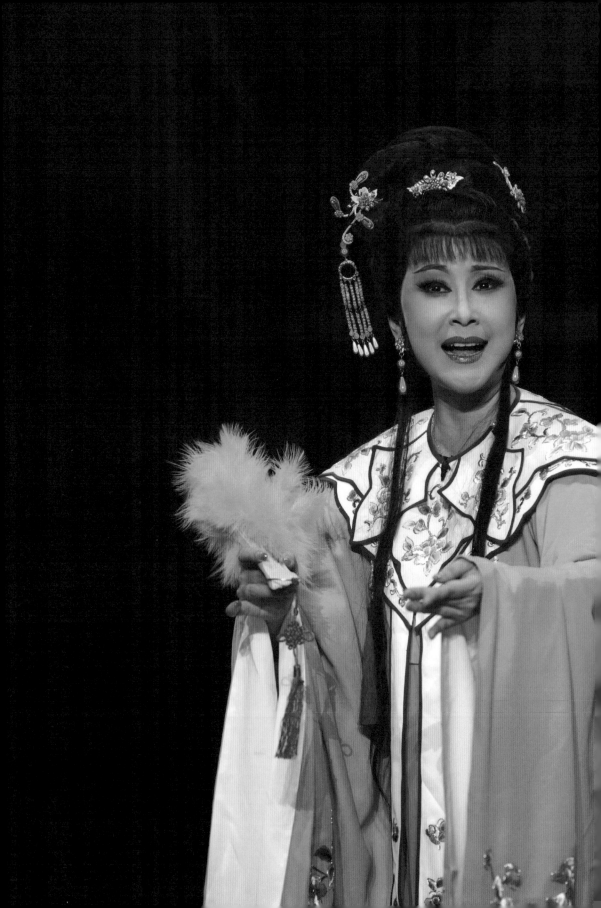

第四章 · 潮劇的唱腔

導論

　　唱腔是戲曲音樂的重要組成部分，是表達人物思想感情，刻畫人物性格的主要手段，也是決定一個劇種風格特點的重要因素。潮劇的唱腔有著深厚的文化底蘊積澱，也是中國最早的戲曲聲腔之一。傳統的潮劇唱腔是以曲牌聯綴為主的曲牌體和板腔體的聯合體制，且用真聲演唱。近年來，許多學者通過對潮劇歷史和傳統唱腔的深入研究，提出潮劇唱腔應並列於我國戲劇「四大聲腔」，稱其為「第五聲腔」。

　　唱腔是一種藝術語言，同時也是一種聽覺藝術。潮劇演員利用藝術化的音樂語言，高度控制的歌聲，嚴格的程式規範，通過自己的氣息聲型、咬字吐音、節奏旋律和情緒變化把劇中人物的感情表現出來。潮劇唱腔用調講究，加之以聲調高低、長短、頓挫、滑動都有嚴格細緻區分。「字正腔圓」是潮劇唱腔中一個重要的審美原則，也是潮劇表演美學的核心範疇。潮劇的唱腔，既有深厚傳統，古色古香；又兼容並包，靈活變化，善於吸納各種民間樂曲、小調、佛曲、廟堂樂、歌曲等，在各地方劇種中獨樹一幟，優美婉轉，悠揚動聽。

　　因時代的要求，潮劇唱腔由最初的曲牌聯綴體不斷豐富發展。由曲牌入滾唱，由滾唱入板腔，曲牌與板式變化融合，成為曲牌板腔混合唱腔體制，具有獨特風采。

潮劇唱腔錄音專輯

　　潮劇唱腔最初繼承南戲的傳統，採用曲牌聯綴體制，現存的七種明本潮州戲文就是採用曲牌聯綴體的唱腔結構形式。在以梆子、皮黃為代表的板腔體音樂出現以前，曲牌體音樂是戲曲音樂主要結構方式之一。曲牌聯綴體也稱曲牌體或聯曲體，是中國戲曲音樂的一種常見的結構方式。曲牌作為基本結構單位，若干曲牌聯綴成套，構成一齣戲或一折戲的音樂。全本戲分為若干折（齣），即由若干套曲牌構成。曲牌聯綴結構經過雜劇、南戲的發展與提高，到崑曲時逐漸趨於成熟。

　　明宣德抄本《劉希必金釵記》改編自元代南戲《劉文龍菱花鏡》，全劇所用曲子上百支，曲調多樣。唱腔基本上呈現出南戲的風格，對於潮州人理解起來難度很大。因此在改編過程中儘量使文本向潮州語言趨近，在唸白中加入潮州方言、土話、俗語，實現「潮州化」，在曲子上仍舊用中原正音系統的南戲唱腔演唱。通過這個方法，觀眾能更好地理解內容，《劉希必金釵記》在潮州受到歡迎。

　　明嘉靖刻本《荔鏡記》雖然仍然採用曲牌聯綴的唱腔結構，但是開始從「易語」向「易腔」轉變。潮劇演員開始擺脫南戲唱腔，在唱腔上也開始「潮州化」，既可唱泉腔又可唱潮腔，其中有八支曲子明確標示為「潮腔」。例如《劉希必金釵記》中的「風入松」用南戲聲腔演唱，《荔鏡記》中的「風入松」標示「潮腔」，用潮州音演唱。

　　明代萬曆刻本《金花女》《蘇六娘》基本完成了「易調」，無論是唸白，還是曲子，都是鮮明的潮州色彩，「潮人用土音唱南北曲」，曲子的聲韻、旋律、句讀都實現了「潮州化」。

　　清代以後，由於外地戲班、外地聲腔的傳入，傳統的曲牌聯綴體遭到挑戰。潮劇的唱腔也要相應作出改變，以適應觀眾求新的需求。潮劇受到弋陽腔滾唱滾白的影響，在唱腔中加入滾調。弋陽腔是明代四大聲腔之一，出自江西弋陽，唱腔明亮高昂，受到全國各地戲迷的喜愛。潮劇根據弋陽腔的滾唱滾白形式，對自身的唱腔進行改變。將一個曲牌打散，保留曲子的頭尾，在曲子中間加入長短不一的曲詞，大多為五言句或七言句，成為一種滾花曲牌。這種新的曲牌體制，保留原曲的部分旋律、節奏，又在原有基礎上創新、延展，催生出新的曲牌。

　　滾調為潮劇注入了生命力，以及更大的發揮空間。原曲牌經過補充，表現出更飽滿的人物情緒，演唱效果也更出彩。滾調的重要性不斷提高，不再是簡單的插入曲，實際上已經成為曲牌不可或缺的組成部分，這種「曲牌上段—滾白滾唱—曲牌下段」的唱腔結構形式，成為後來潮劇編曲普遍採用的一種模式。在傳統潮劇中經常可以見到。

　　滾調為編曲提供了更大的自由施展空間，演唱更加靈活。根據不同的人物與劇情，在旋律、節奏以及句法上充實、變化、發展，極大地豐富了潮劇唱腔的表現力。更有利於塑造人物，通過唱腔表達人物的內心。潮劇的表達通過滾調加入變得更加豐富。潮劇演員的演唱也有多更多可能性，突破了原來曲牌的限制，在滾調滾白上可以加入更多的特色演繹。

　　清代康雍乾時期，各地方戲發展蓬勃，外江戲、西秦戲的板腔體聲腔，為戲曲唱腔打開了新路。板腔體是戲曲音樂的一種結構形式，指全部唱腔由各種板式的原板、快板、慢板等組成，這些板式均源於同一腔調。隨著外江戲、西秦戲傳入潮汕，節奏鮮明的板腔體曲調獲得觀眾歡迎。潮劇也開始嘗試將板腔體加入原有唱腔中。具體來說，潮劇板式有頭板、二板慢、二板、三板慢、三板、搖板、賺板、散板，還有腰板、垛板、滾板、截板、留板、清板保調、催板等。板腔體的加入使潮劇擺脫曲牌聯綴的的限制，走向新腔。

　　板腔體有一些固定模式，一般來說，頭板腔多字少，文字一般隨旋律加入，不適合加唱詞的地方就採用重句。板腔體落字要在強拍，收音在次強拍，例如傳統潮劇《拒父離婚》中的《石榴花》曲牌。二板慢的速度比頭板稍快，起句在次強拍，收句也在次強拍，行腔也多，但唱詞密度更大，旋律隨唱詞走。其他各個板式也各有特色：如二板為「弱拍起、弱拍收」，三板慢為「強拍起、強拍收」，三板則「拍拍強、沒弱拍」，搖板則「從後半拍起」，散板則「形散而神不散」等。

　　在吸收板腔體的同時，潮劇也開始搬演西秦戲的一些經典劇目，如《張古董借妻》《賣胭脂》《金蓮戲叔》等。

　　潮劇唱腔特點主要表現在用調上。曲牌唱腔一般用四種調，即輕三六調、重三六調、活三五調、反線調，此外還有鎖南枝調、鬥鵪鶉調等。輕三六調以（低）sol,（低）la, dol, re, mi, sol, la 為主音構成旋律，適用於表現歡快跳躍、輕鬆熱烈的情調；重三六調以（低）sol,（低）si, dol, re, fa, sol, si 為主音構成旋律，用於表現嚴肅、沉重、激動的情緒；活三五調以（低）sol,

（低）si, dol, re, fa, sol, si 為主音構成旋律，善於表現悲哀和幽怨的情感。

活三五調是潮劇唱腔中的特殊音調，也是最能體現潮腔潮調的濃厚韻味的調式。在唱腔中，其音調和潮語腔調十分密切，因唱詞語音升降而產生音調圓活多變，因此有種説法：從樂譜上看，活三五調只有五音，但演唱時一音數韻，變化不止十音。活三五調要求字音提高的時機準確，如果字音沒有提高就變成了另外一個調式。演員憑藉自身的能力和經驗判斷音調需要提高多少。通過發音、運氣、開腔，表現活五調的腔調，向觀眾以傳達人物情緒。因此，活三五調通常用在抒發人物內心情感的重要唱段上，而且唱詞的段落感也非常有利於板式的發揮。反線調以 dol, re, fa, sol, la（高）do 為主音構成旋律，它是輕三六調的變體調，唱奏起來有輕鬆愉悦之感，多用於遊園玩耍等愉快場面。

6

音色和音域

潮劇唱腔屬於高腔系統。潮劇唱腔的基礎發音是「四呼五音」。四呼為「開」口呼、「齊」口呼、「撮」口呼、「合」口呼。五音為「喉」「舌」「齒」「鼻」「唇」。此外，潮劇唱腔還有「啊、噢、予、衣、呼、啞」六個母音。演唱時多運用真聲，聲音明亮清脆，尤其旦門、青衣、生門等唱腔多有高亢明亮的優點，多有高、尖、脆、亮的音色。這類音色的優勢在於秀麗委婉。潮劇演員音域的跨度，確定了演員扮演行當的定位，有效音域多在十度以內，如青衣的有效音域多在小字一組 F ——小字二組的 G/A，生門的有效音域多在小字一組 F ——小字二組 F/G 的位置。潮劇的唱腔雖然多使用真聲演唱，甚至有使用比真聲高八度、低八度演唱的「實聲」和「雙拗聲」演唱，但也有很好地將真假聲結合的成功演員。比如洪妙老師在《楊令婆辯本》中扮演的楊令婆、《包公會李后》中扮演的李后等人物時，其唱腔婉轉

明亮，假聲自然輕巧，真聲明亮圓潤，真假聲結合得非常自然，音色統一，過渡得十分流暢，是潮劇演員將真假聲巧妙結合的典型範例。潮劇演員的音色和音域一部分是天生的，另一部分是在漫長的訓練中打磨出來的，在感情表達、運氣發聲、咬字吐音等各個方面打下扎實的基本功。在童伶制時老藝人傳授的是自然發聲，依賴天生的嗓子實聲演唱，所以男孩子一到變聲期，常常是聲帶變粗甚至沙啞，不少優秀演員只好無奈退出舞台。童伶制廢除後，潮劇演員逐漸有了科學的訓練和保養方法，音色和音域也能較好地保持。

7

潮音

潮州語音的聲調較低，不同於普通話的四聲，潮語有八聲：上四聲和下四聲，即陰平、陽平、明上、陽上、陰去、陽去、陰入、陽入八個聲調。八個不同的聲調即字調為潮劇的唱腔提供了豐富的變化空間。聲的高低、長短、頓挫、滑動，都有嚴格細緻的區分，運用時應依據字意的不同進行恰當變化，才能使字清晰、詞達意。

潮州話是閩南語的一種次方言，與閩南語的泉漳片（俗稱「福建話」）是同源關係，其音韻體系大致相同，在簡單的生活用語上可以互通。此外，因為與廣府人交往，潮州話也混入了不少粵語詞彙。非潮州本地人，以及非潮州語系的人學習這種語言就會遇到很大困難，陰入陽入通過起調來控制，對於說慣普通話的人來說，有點難掌握，不太能把握起調，這點也提高了潮劇唱腔的難度。

潮劇唱腔是藝術化的潮州方言，遵循其發音規律，潮州藝人用方言傳唱戲曲曲目，才產生了特有的潮劇唱腔。潮劇的行腔依照「含、咬、吞、吐」的法則，歌詞唸白遵循潮州話發音特點。根據發音位置分為雙唇音、齒齦音、舌尖前音、軟腭音等。咬字

上，潮劇唱腔則更強調漢語言中陰陽頓挫的節奏，加上多於普通話的音調，演員要準確表達台詞，語言上要求更高，難度更大。潮劇在解放以前是童伶制度，唱唸技法由教戲先生通過一字一韻、一板一眼逐句傳授，在無數次的反覆教唱範唱中，演員逐步地掌握好潮劇歌唱的基本功。而在聲音的運用中，演員要依賴於潮州方言的説話習慣。這樣時長日久，隨年齡增長、生活磨煉、長期實踐，演唱技巧也日益熟練，表達能力也日漸增強。



8

發聲與氣息



戲曲傳統講究「氣」，《樂府雜錄》有「善歌者，必先調其氣，氤氳自臍間出，至喉乃意其詞，即分抗墜之音，既得其術，即可致遏雲響谷之妙也」。在科學的聲樂發聲方法中，首先強調的是呼吸的運用。潮劇傳統也十分重視唱腔中氣息的運用與訓練。潮劇唱腔講究氣沉丹田、腹式呼吸。

演唱過程通過氣息的運用，對口、齒、舌、脣、喉等口腔器官的調整和控制，提高字音的準確發音，達到嗓音明亮、擴大音量的作用。在過去潮劇老藝人中經常指導學生時刻注意氣息，要求學生用氣息來支持聲音，使聲帶減輕負擔和緊張，唱曲要定好氣位，要用丹田來頂替喉頭的緊張活動。

在潮州方言的發音中，一般發聲位置相對於其他方言比較靠前，從而使潮劇唱腔中的發聲位置更容易接近頭腔共鳴。正因為這樣，潮劇演員的聲音一般較為尖細，較為柔美。

在戲曲中所強調的丹田也就是聲樂發聲方法中所談到的「橫膈膜」。在聲樂發聲方法中強調發聲的過程就是呼吸器官呼出氣時產生氣柱，促使聲帶閉合的同時，氣息通過聲門引起聲帶振動的過程。正確的發聲狀態要求氣息流動量的大小與聲帶的緊張程度、各個共鳴器官形成一種動態平衡的狀態。

科學發聲就是以最小限度的力量獲得最大限度的音響效果。

潮劇演員習慣運用「深氣息，高位置」的科學發聲方法，結合胸腔共鳴和頭腔共鳴，使共鳴腔上下平衡，從而用更好的聲音來充分表達內心的情感。

唱詞

潮劇唱詞均為具有「古漢語活化石」之稱的潮州方言。每個戲曲劇種都有其自身的藝術特色，語言與音樂風格構成了它們之間最大的不同，地方劇種所特有的「土音土調」最易喚起鄉土情結，讓其感到親切易懂。潮劇的特色之一就是其唱詞均為潮汕地區母語方言，而潮汕方言中保留了相當數量的古漢語詞彙，是現今全國最特殊、最古遠的語言之一，有「古漢語活化石」之稱。說其古老，正是因為潮汕方言是由古代漢人南遷帶來的語言文化擴展擴散而來的。潮州戲諺有「正字母生白字仔」之說，意思是指潮劇，又稱潮州白字戲是來源於正字戲，後者也被稱為正音戲，後來經歷易語易調，逐漸成為當今的潮劇唱詞。潮劇唱詞的發展過程也反映了潮州人對本地方言的熱愛。

潮劇的形成與潮汕方言是緊密相關的，潮汕語言作為表演語言進入戲文是潮劇走向成熟，煥發生命力的象徵。潮劇中的方言是潮劇的精髓，也是潮劇區別於其他戲曲劇種最大的特色。潮劇的戲文中語言用韻都是潮州方言，是選取潮汕各地最適合戲劇的語音彙集而成，潮劇界誰都得嚴格遵從潮劇的押韻規則。

用潮州方言寫就的唱詞與潮劇唱腔珠聯璧合，落音成韻，繞樑三日。譬如《荔鏡記》中的林大鼻唱的《無厶歌》唱段，「丈夫人無厶，親像衣裳討無帶，諸娘人無婿，恰是船無舵，拙束又拙西，拙了無依倚」中的「半、帶、舵、倚」，在潮州方言的字韻裏面，韻母都是 ua，呈現出一種優美和諧的韻味，但若用普通話演唱，就會難以成韻，也不會悅耳。由此可見，潮汕方言音韻之於潮劇唱腔的重要性。

10

力
度
性
腔
音

力度性腔音是指發音力度發生變化的腔音。這一類腔音通過音樂強弱上的變化，來達到其表達情感的作用。如經典劇目《掃窗會》王金真在痛訴高官女搶其夫君這一事實的情景。演員採用突強和驟強的唱腔淋漓盡致地表達王金真對高官女痛恨的心情，此處「突強」和「驟強」的處理是人物情緒的一種宣泄，十分具有刻畫人物內心情感的表現力。力度是由振幅決定的，不同的振幅決定力度的大小，即音的強弱。但要注意，強與弱必須要有兩個以上的音產生對比才能知道它們之間的強弱關係。單個的音是無所謂強、無所謂弱的。

每一種節拍中的基本強弱規律，一般情況下遵循節拍中的強弱規律，而不能隨意改動。即在每一拍或每兩拍、三拍中的節奏類型所產生的不同的強弱規律。如一拍兩音、一拍三音、附點節奏、切分節奏、三連音。音調向上會產生激昂、高漲的情緒，隨之帶來力度的漸強變化；音調向下會產生低沉、消極的情緒，隨之帶來力度的漸弱的變化。旋律中的樂句也隱含著力度的變化，一般來說，樂句常用的力度變化的形式是先漸強，然後漸弱，形成橄欖形。但也有先強後弱、先弱後強、先漸弱，然後漸強的。這種變化一般都和樂句的節奏、節拍結構相一致。力度性腔音多用於強調唱詞，演員在演唱中加重語氣，多落在實詞等。在人物情緒傳遞上，力度性腔音多用於情緒激烈時，表達激昂或分開的情緒。而唱詞中的虛詞，包括助詞、語氣詞等，在唱詞中處於次要地位，則會弱化處理，通過強弱對比，突顯出力度性腔音的唱腔效果。

音高性腔音

音高性腔音主要包括倚音、波音、顫音、回音等裝飾音，是發音過程中音高所發生的變化。潮劇演員在演唱中根據自己的經驗和理解，加入裝飾性倚音、表情性倚音、回音及滑音，呈現更豐富的唱腔，婉轉動聽。例如在經典劇目《掃窗會》中，以姚璇秋為代表的潮劇旦唱腔中的音高性腔音的使用主要集中在倚音、回音和滑音的範圍內。為了避免旋律平鋪直敘，為了使唱腔更添婉轉韻味，演員在「巢」字上加了倚音「la」。這類裝飾性倚音在潮劇旦角的唱腔中屬比較常見的音高性腔音：表情性倚音。

實際上，表情性倚音既具有裝飾性倚音的裝飾作用，更重要的是其亦有表達情感的功能。此處的故事的情節是，王金真潛入夫君入贅的高官家中，在前往掃窗的途中，在窗口望見自己的夫君在屋中讀書的情景。此時的王金真在猶豫是否應該上前去向日思夜想的夫君打招呼，戲詞「我只得進前退後」便是其猶豫不決、思前想後的寫照。唱腔中的「退」字落在「si」音上，而「後」字的倚音恰好也是在「si」音上，這就形成聲音效果上的延綿，充分表現出人物內心的搖擺不定。倚音恰到好處的運用放大了戲中人物的心理，幫助觀眾對人物的理解也更加直接。同時，音高性腔音也增加了唱腔的豐富性，避免了一馬平川的腔調，為觀眾增加了新鮮感。因此，包括倚音、波音、顫音、回音等裝飾音在內的音高性腔音是潮劇演員的唱腔中經常使用的行腔方式，不光是旦角運用自如，潮劇其他行當演員在表演中也會靈活採用這種潤腔方式。

節奏性腔音

節奏性腔音是是指發音節奏發生變化的腔音，也被稱為彈性節奏。節奏主要是指是音與音之間的長短關係，決定了音樂中所有的佈局、段落、快慢、長短等等各方面的因素。節奏不但有長短關係，也有一定強弱關係，正是有了強弱才能表現出節奏的律動。單純的節奏是不考慮音高因素的。節奏指引演潮劇演員更好地理解詮釋作品，反過來，潮劇演員對節奏的運用和把握為表演賦予了靈動和生命，同時也決定了表演的感情基調。潮劇唱腔中的節奏性腔音包括「遲出」「漸慢」以及「頓音」等現象。

潮劇一般唱句起始是重拍起音，「遲出」是指在一些實際表演中，演員為了達到更好的唱腔，不採用重拍起音，打破了音樂原本的規律性，達到其想要傳達的情緒。漸慢唱腔表現為演唱者放慢演唱速度的方式，製造出一種凝重嚴肅的氛圍。例如在在經典劇目《掃窗會》中，王金真想要表達的是一種無奈、不甘的複雜心情就採用了漸慢的節奏性唱腔，速度的放緩讓觀眾在更深入地沉浸在表演的氛圍中，漸慢的節奏性唱腔為舞台帶來了一種靜止的氛圍，令觀眾更加投入到表演中，與劇中人物達成了情感上的連接。

此外，頓音也是一種常見的節奏性腔音。頓音的使用塑造了一種情感懸停的氣氛，加強了表演在觀眾心中留下的印象，讓觀眾能感同身受。演員通過運用節奏性腔音，傳遞出表演作品的個性和氣質，也通過這些靈活運用的節奏性腔音，將人物的內心情感世界傳達給觀眾，可以說是必不可少的唱腔元素。

13 腔音列

腔音列指的是由兩個或兩個以上樂音所構成的音組。它最少包括兩個樂音，一般由三個樂音組成，也有由四個或較多樂音組成的。以由三個樂音組成的三音列為普遍。

「腔音列」這一概念最早由王耀華先生提出，他認為，中國傳統音樂中的「腔音列」按樂音之間的距離關係分為寬腔音列、窄腔音列、大腔音列、近腔音列、小腔音列、增腔音列、減腔音列；按腔音列對音樂風格特點的影響程度分為典型性腔音列和一般性腔音列；按腔音列與唱詞字調的關係，則可以分為字腔和過腔。近腔音列（do-re-mi, fa-sol-la, sol-la-si）是腔音列的基礎音列，由連續的兩個大二度音程構成，其他各類型腔音列由其演變而來。其中較為常見的腔音列分別是寬、窄、大、小腔音列。窄腔音列以大二度、小三度連接或小三度、大二度連接為特點，是我國東南、南部地區常用的腔音列。

潮劇旦角唱腔腔音列類型就多集中在窄腔音列、近腔音列和小近腔音列中。例如，《荔鏡記·寶篆香銷》有超寬腔音列、寬腔音列、近腔音列、小近腔音列和窄腔音列四種類型。在《江姐》中，窄腔音列的類型和次數最多，共七種，出現 22 次；近腔音列的種類次之，為五種，出現次數為次頻繁，共 17 次。在以姚璇秋先生為代表的潮劇旦角唱腔眾多的腔音列中，近腔音列「do-re-mi」較為常見。

幫腔，指戲曲演出中，後台或場上的幫唱，用以襯托演員的唱腔，渲染舞台氣氛，或敍述環境和劇中人的心情。潮劇的幫腔有深化人物情緒與進一步發展劇情的作用，是潮劇的特色之一。潮劇唱腔歷來就有幫聲的傳統，這種傳統最早可以追溯到明代嘉靖年間，在《荔鏡記》《荔枝記》《金花女》等明代潮腔刻本中，就已經有早期幫聲形式的存在了。

潮劇的幫聲，以女聲幫唱為主，有時也有男聲幫唱、男女聲混合幫唱。在長期的演出中，潮劇幫聲藝術得到逐步豐富和完善，形成了特色鮮明的多種幫聲形式，如句末的幫唱、拖腔和高音區的幫唱、重句與襯句的幫唱、同台合唱、後台歌等等。在1961 年拍攝的潮劇電影《鬧開封》中，張石父女為張普喊冤，詳述案情經過，唱道：

（合）唉，大人啊……，含冤告青天，伏望明鏡細察端詳。

（張石）念小老，安分營生售草藥，睦鄰克己（幫）閭裏稱揚。膝下單生此弱女，招贅半子（幫）繼燈香。

（張嬌瑞）李公子（幫、拖腔）縱馬閒遊到里巷，垂涎弱質，

（幫）色膽披猖。仗權勢，囑僕拋銀兩，強搶民婦（幫）出門墙。

（張石）中途幸遇張義士，挺身理論（幫）擋豪強。父女得機脫虎口，誰知義士（幫）反遭殃。

（合）懇求大人明冤枉，釋放無辜保善良。

這其中既有同台合唱、句末幫唱，又有拖腔、高音區的幫唱，多種幫聲形式同時運用，大大增強了唱腔音樂的表現力和藝術的感染力。

「犯腔犯調」指的是潮劇唱腔用調的混雜，是潮劇經常出現的手法，也是唱腔音樂變化技巧多樣的一個標誌。潮劇唱腔用調比較講究，一般互不混雜，如輕三六調避免 si、fa 為主音，重三六調避免 la、mi 為主音。但是，傳統劇目《楊子良討親》中的曲牌「弄魂幡」，由輕三六調、重三六調、「三五調、反線調四個調相犯而成，具有詼諧風趣的情調，故稱犯腔犯調。鎖南枝調和鬥鵪鶉調也屬犯調，但其子母腔句比較穩定，是由輕三六調、重三六調、活三五調、反線調四個調相犯而成，也是潮劇唱腔用調中經常出現的手法。如《羅文反》唱腔就含有輕三六調、重三六調、活三五調、反線調等成分，屬反線調中另一獨特風格，帶有濃郁的詼諧感。再如《御園辨親》一劇，共有 39 個唱段，調與調的結構和佈局十分巧妙，一至二場採用重三六調轉活三五調，三至六場採用輕三六調、降 B 調、反線調、輕三六調；七場降 B 調轉輕三六調，最後回歸到重三六調。該劇還使用曲牌、牌子、弦詩小調、廟樂，如第一場音樂唱腔選用重三六調的徵調式，以 2/4 曲式，節奏徐慢，音域在中、低音區，情緒沉悶淒楚，立即把觀眾引入悲劇情緒。犯腔犯調是為了更好地表現人物情感變化。

潮劇唱腔中常用韻母來為中間的旋律拖腔，最後歸韻。拖腔部分的旋律有許多戲曲上獨有的處理與講究。傳統唱腔中拖腔的技術處理，咬字吐字的收音歸韻處理以及諸調的感情色彩的把握等，都做得很到位。潮劇唱腔上講究行腔造韻，正如所有的戲曲演唱都要求有韻味一樣，潮劇也不例外。潮劇唱腔在字上的收音處理是非常重要的，樂句上的收音歸韻稱為「虎尾墜珠」。樂曲的長短句以及長拖腔中，字音、字韻的處理十分考究，每個字需

交待清楚，每個音的韻尾需運用氣息落到腔體位置，最後做到收聲、歸韻。這是傳統潮劇比較注重的唱腔技巧之一，也是難點之一。用穩定的氣息支持，利用情緒的變化加重字音，咬住字頭，行腔時的以情帶聲，不僅能咬準字，還能突出作品的感情色彩。掌握好收音歸韻的唱腔技巧，能夠準確地詮釋作品中人物的思想感情，對劇情的發展起到推動作用。

腔韻也通過滑音與裝飾音體現，一般由演唱者根據自己的理解和唱腔方式去添加。唱段中滑音與裝飾音的處理自然順暢，可以說是不露痕跡的。以不顯露唱腔技巧的方式真切地把握人物，成功塑造角色。潮劇演員根據自己的理解和經驗，在演唱中加入滑音和裝飾音。用真聲帶著滑音繼而落在字上，聲音結實明亮，且首末樂句相互呼應，把潮劇音樂的腔韻表現得淋漓盡致。在演唱時加入假聲，不僅有高位置的頭腔共鳴，也營造出悠遠綿長的意境。如此處理滑音和裝飾音，使得唱段的潮劇韻味更為濃烈。



17

藍衫旦、花旦唱腔



藍衫旦的唱腔比較溫柔，花旦的唱腔比較活潑、靈活。旦角多使用輕三六調，以（低）sol,（低）la, dol, re, mi, sol, la 為主音構成旋律，避免 si, fa 為主音，si, fa 一般只在裝飾或過渡音出現，適用於表現歡快跳躍、輕鬆熱烈的情調。在構成旋律和旋律產生的感情色彩方面有獨到講究。藍衫旦運用輕三六調唱腔時，一般是對偶形式，子句落在「re」上，母句音在「la」，故而顯得輕快明朗。如《東吳郡主》第一場是洞房，東吳郡主孫尚香帶著嫁與英雄、夙願得償的新婚喜悅上場，「聲聲賀語耳邊漾，陣陣春潮涌心田……」唱腔採用的是藍衫旦常用的輕三六調「紅衲襖」曲牌的基本旋律，板式用中板。當孫尚香得兄長邀劉備過江聯姻

的真實意圖、氣沖沖想去找兄長時，行腔急促乾脆，旋律斬釘截鐵，突破藍衫旦調式，體現了孫尚香的正直豪烈。第二場有一段戲中戲：孫尚香擔心劉備在吳宮「錦衣玉食消豪氣，煙柳粉黛把壯心埋」，安排了一班俳優來唱戲諷諫。在這段別具一格的宮廷戲中，唱腔的調式以輕三六調為主，格調清新婉麗。當俳優上場進入戲中戲表演時，採用同屬「輕三六調」的潮汕民間小調「燈籠歌」作為俳優戲的音樂基調。「燈籠歌」是潮劇觀眾耳熟能詳的民間小調，古樸清新。文本中旦角的唱詞以五言句式為主，通俗明快、清新雋永，配上旦角多使用的輕三六調唱腔，表現出優雅大方的唱腔和表演風格。

烏衫唱腔

烏衫扮演的一般都是端莊、嚴肅、正派的人物，大多數是賢妻良母，或者是貞節烈女之類的人物。表演特點是以唱功為主，動作幅度較小。烏衫戲重唱，其唱腔深沉、哀怨，以聲托情，運腔載情，故而常以「重六」和「活五」為主要唱腔調式。潮劇特有的抒情性的唱腔在烏衫戲中十分常見，最能恰如其分地表現出人物的淒苦無助，是潮劇中極具代表性的旋律。烏衫唱腔經常宣泄悲劇人物的冤苦和怨恨，抒發內心的悲苦和愁緒。例如潮劇傳統曲牌《四朝元》，是重三六調中比較規範嚴謹的，它主要用音是 sol, si, re, fa，但在旋律進行中突出了 si, fa 二音，既穩定了重三六調特性，又能表達出穩重、深沉的情感。一字多腔，一腔多韻，字少腔多，是潮劇中節奏緩慢、最具抒情色彩的唱腔。著名音樂理論家李凌先生說過：「這是潮劇音樂最耐人尋味的地方，這種富有特性的唱腔，偶爾在秦腔中也聽到一些零星的片段，但却很少有像潮劇音樂那麼豐富完整。」重三六調唱腔除了有抒情的特性外，還能表現出凝重和激動的情緒，這在潮劇唱腔中時能

聽到。重三六調屬七聲音階，主要音是 si, fa。這二音與十二平均律不同，「si」偏低，「fa」則偏高，故演唱時會產生獨特風格。烏衫戲以重三六調演唱時都配以曲鑼的打擊樂，烘托激烈的情緒和氛圍。

丑角是一個惹人喜愛的舞台滑稽藝術形象。潮劇丑角是充滿潮汕地方特色和鄉土風格的鮮明藝術形象。武丑扮演的經常是一些機警風趣、武藝高超的人物，如綠林好漢、俠盜小偷等等。文丑經常扮演花花公子、獄卒、酒保、更夫、老兵等。不管文丑或武丑，雖有文武善惡、身份高低之分，在劇中都是幽默、滑稽的喜劇人物，也並不都是反派。

丑角唱腔多用反線調。如《刺梁驥》的羅漢月「為相士自陶情，黃榜朱門不慕名，遊戲人間弄虛幻，浪跡江湖度一生」一段，就是反線調的唱腔，mi, si 音不排除，以 la, re, fa 為主要音級，既有輕三六調的輕快成分，又有詼諧和幽默的感情傾向。反線就是變調，它可以用另一種記譜方法，但是，為了明顯表達丑角唱腔的色彩，今天的潮劇工作者仍然按照習慣，繼承傳統的記譜和讀譜方法。

丑角唱腔中由於用音的不同，故而產生不同的唱腔效果，例如「羅漢雲」「風入松」等唱腔，是以 la, re, fa 為主要音級貫穿全曲，唱腔採用對偶形式，子句落在「re」，母句落音在「la」，故而顯得輕快明朗。

生行唱腔

中華人民共和國成立前，潮劇生行在唱腔藝術形式上有一整套與童伶生理特點相適應的演唱方法。從唱腔角度看：主要體現在「男女同腔同調」、「童聲童色」、「高昂明亮」上；從作曲角度講，其特點是音域寬、可塑性強、發聲以自然聲為主，即「真聲」。童聲的自然音域大約在一個八度左右，依照傳統的定調是在 F 調中的九度為舞台常用的基本音域，有些在曲式和處理上需要，也可用到低音的 234。潮劇曲牌的末句和對偶句中，根據演唱音域自然地形成高音、中音、低音三個音域關係，其劃分為：低韻、中韻、高韻。由於潮劇在解放前大多以聯曲為主要編曲手法，即是一個曲牌既可為用這個戲，也可用那個戲，可用這個人物，也可用那個人物，雖然各個曲牌所體現的情緒和色彩不同，但總體上都比較適應童生的生理特點和聲音幅度，並且在演唱形成了規律性的唱法和句讀旋法，構成了彼此連貫的內在關係，表現出濃厚的「同腔同調」與「童聲童色」，此是童伶制小生的唱腔特點。

潮劇舞台的小生出現了大小生和女小生，在音樂作曲方面，也基本統一形成了以 F 調作為潮劇唱腔音樂的音高，而整套潮劇打擊樂器的定音以及管弦樂器（特別是二弦）在音色、音高和器件的製作等方面都是彼此相互依附、相互襯托，並且都以 F 調為基調，這就形成了一整套相對統一、穩定並富有特色的生行唱腔。

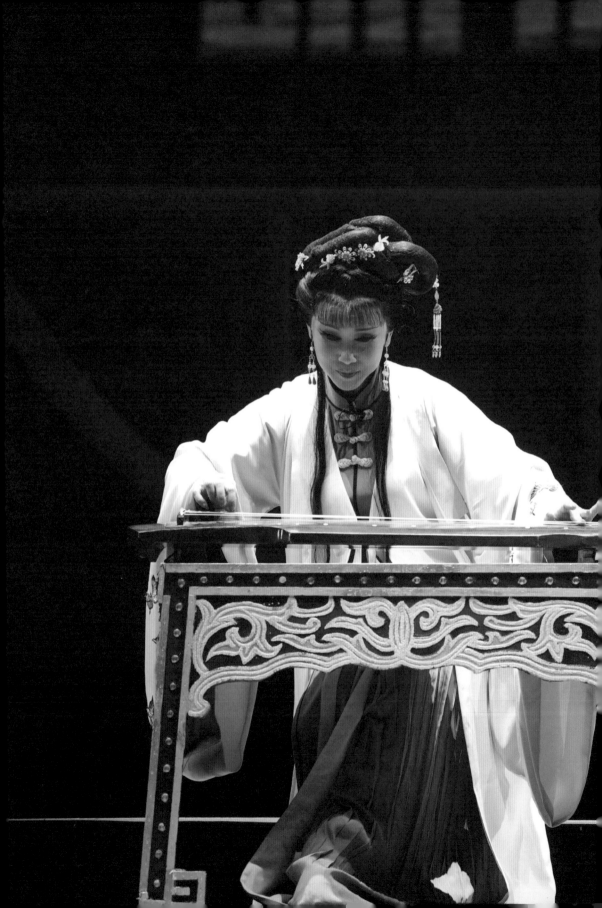

第五章 · 潮劇的伴奏

導論

　　潮劇伴奏音樂包含弦詩樂、鑼鼓樂、笛套樂、嗩吶牌子、情緒音樂等。潮劇音樂是由宋元時期的南戲逐漸演化，吸收了弋陽、崑曲、皮黃、梆子戲的特長，結合本地民間音樂，不斷發展創新，自成體系。潮劇音樂的音律，一般為相對的七平韻律或是混合律，隨劇情起伏和演唱需要，音高不固定，音律變化豐富。潮劇中的伴奏有時出現在戲劇的序曲、引子、過門中，有時在劇中作為唱腔的配樂。潮劇伴奏音樂受劇情和唱腔的影響，更講究聲韻、樂曲內涵更明確，具有濃厚的地方色彩和鮮明的地方風格。潮劇的伴奏音樂以劇目的情節和情緒基調為主，以深刻表現劇目的內涵為宗旨進行演奏。

　　潮劇伴奏音樂與潮州音樂相互融合，互為補充。潮劇的伴奏音樂包括潮州音樂中的詩弦樂、潮陽笛套音樂、廟堂音樂等，而潮州音樂中的潮州大鑼鼓，則是從潮劇的戲台鑼鼓中演化得來。潮劇音樂經歷了近 500 多年歷史演變，形成了獨特藝術特色，在我國戲曲花園中獨樹一幟，學習了解潮劇音樂，對觀賞、研究潮劇具有重要作用。

潮州弦詩樂是廣泛應用於潮劇中的伴奏音樂。弦詩樂分為「儒家樂」和「棚頂樂」兩種。棚頂樂主要用於舞台，為戲曲表演服務。「弦詩樂」是潮州民間古樂詩譜的總稱。弦詩樂演奏時以二弦奏，以木板擊節，不用鑼鼓。現加用橫笛、嗩吶以及小鼓、木魚、木板等。弦詩樂保留有許多古代音樂的遺跡，唐代大曲及至宋代的套曲結構形式在潮州弦詩樂中也一直保存下來；明代戲文描寫明代潮州風俗，多處提到明代潮州有弦樂；弦詩樂保存很多古曲，一些後代創作的樂曲也沿襲此風。

潮州方言把演奏弓弦樂器叫做「錯弦」，唐宋的奚琴就是用竹片來撥弦發音的。詞用相對固定的曲調來填入文字，這些曲調就叫做「詞牌」，延續發展至元代，又叫曲牌。在現在潮州音樂中，還保留了大量的詞牌、曲牌名稱，如《六麼令》《刮地風》《西門子》《醉花陰》《喜遷鷹》《水仙子》《點絳脣》《滿江紅》《西江月》《尾聲》等等。唐宋從至元曲那種套曲聯奏的形式，也是潮州音樂的演奏特點。如《錦上添花》《春晴鳥語》《金龍吐珠》《倒插花》《靖誕點水》《平沙落雁》《雙嬌蛾》《雙蝴蝶》《千八菩薩》《混江龍》等。現有弦詩樂曲、笛套、雜曲等 1000 多首，在潮劇舞台應用中多作為過場音樂或唱腔間作音樂。

鑼鼓樂是潮劇中十分常見的伴奏音樂類型。潮州鑼鼓樂源於宋元及明代的戲劇音樂。宋代、明代的鑼鼓樂與戲劇的關係密切，大鑼鼓在形成階段，兼容了戲劇街頭表演的表現方式。在發展中，為了在嘈雜的街頭清晰的表現音樂，表現大鑼鼓祈福驅邪的震撼效果以及提升大鑼鼓帶來的熱鬧喜慶的氣氛，大鑼鼓的樂器行列中逐漸加入了更多樂器：更多的大鑼、更多的大鈸等，使

今天的潮州大鑼鼓在規模、氣勢以及用途方面相比都有了許多新發展，被廣泛地應用在潮劇表演中。

潮州鑼鼓樂形式多樣，有潮州大鑼鼓、潮州小鑼鼓、潮州蘇鑼鼓、笛套大鑼鼓、笛套小鑼鼓、笛套蘇鑼鼓、八音、十音鑼鼓、花燈鑼鼓、舞獅鑼鼓、英歌鑼鼓、龍舟鑼鼓等。在閩南民間廣泛流傳的，主要是潮州大鑼鼓。潮州大鑼鼓的打擊樂器配備比較齊全，演奏技藝也比較複雜高深而富有章法。所用樂器除大鼓之外，還有大鑼、大鈸、小鈸、亢鑼、月鑼、深波、鈸仔等。潮州鑼鼓除開通過鼓點、節奏、聲音、動作表現音樂以外，它更具有指揮的地位。在有音樂旋律的情況下，鑼鼓的地位猶如樂隊指揮，通過有規律的鼓點以及動作的暗示，指揮整個樂隊。其中，司鼓者則作為整個鑼鼓隊的中心，指揮著整個鑼鼓樂隊。



4

鑼鼓感句



在潮劇配合唱腔，形成唱奏交織的包腔鑼鼓稱感句鑼鼓。感句鑼鼓有正板配法和板前配法兩種，句組有三下疊、五下疊、七下疊，以及各種變化疊句。這些疊句分別用於不同的唱腔板式中，但不同的鑼鼓組合又有不同的句組敲打法。比如大鑼組合的伴奏，在頭板、二板慢的板式中，常用的句組是三下疊，如果是小鑼組合或蘇鑼組合伴奏，句組是七下疊，因為這些句組的運用是根據唱腔的句逗而編配的。

包腔鑼鼓的感句色彩鮮明、和諧動聽。首先是幾種鑼鼓組合的音色各具特色，唱腔旋律結構與句組結構協調統一，其次是組合中的主要樂器加以定音。比如大鑼組合中的鬥鑼，定音 F5，深波定音 F1；小鑼組合中的鑼仔定音 F3，欽仔定音 F1。這三個音符是潮劇唱腔中曲調常用的主音，因此唱奏交織時優美協調、賞心悅耳。感句鑼鼓在唱腔中不僅起著襯托唱腔色彩、豐富人物思想感情的作用，還起著承上啟下，調整節奏，渲染氣氛的作

用。潮劇打擊樂，色彩鮮明，優美和諧。鑼鼓的科介、感句敲打形式豐富多彩，表現力強。三種鑼鼓組合，有各自獨立的成套敲打法，在司鼓的指揮下，協同音樂起著烘托氣氛、刻畫人物、渲染劇情的作用，是潮劇舞台「三股索」的重要組成部分。其風格韻味、色彩特點，在全國戲曲劇種的擊樂伴奏中別具特色，是潮劇傳統藝術的瑰寶。



5

笛套音樂



笛套音樂是潮劇常見的伴奏音樂類型之一。笛套音樂包含笛套鑼鼓樂、笛套廟堂樂、笛套外江樂、硬軟套樂和正牌的笛套古樂。笛套音樂以笛為領奏樂器，伴以笙、簫、管和其他彈撥和弓弦樂器，加上磬、木魚、丹音（鐺子）、介鈸、哲鼓、木板、五音鑼、響盞等打擊樂器。笛套樂不同板式的若干樂曲聯成一套的，其中每首樂曲都不反覆。板式一般都依「頭板加贈板（8/4）──頭板（4/4）──二板（2/4）──三板（1/4）」的次序進行聯結，速度由慢而趨快，結構較龐大而嚴整。

笛子組合的樂器有笛子、揚琴、琵琶、椰胡、大三弦、二胡、中胡、大提琴。該組合音色優雅清晰、悠揚柔美。常用於迎客、擺酒、游園、夜境等場合。例如新編潮劇《穆桂英》二場，久居山野的穆桂英，擒得英俊少年楊宗保，為其品貌所吸引，有心與之結連理，對前程充滿無限憧憬。一開場即奏笛套《迎仙客》，該曲旋律優美、流暢動聽。用笛子領奏充分展現了穆桂英羞怯、期待，又忐忑的心情。笛套音樂是長期的舞台實踐所形成的，善於運用笛套音樂，能為跌宕起伏的劇情錦上添花。

《梅亭雪》「風拍松聲儂心焦」選段

情緒音樂

　　情緒音樂是潮劇中連結全劇的音樂線條，雖然不如鑼鼓樂、笛套樂惹人注目，但也是潮劇伴奏音樂必不可少的部分。情緒音樂，能為整個戲添磚加瓦，它通過節奏的變化，旋律的起伏，音色的對比，調式、調性色彩的變換，速度、力度的變化等手段，創造不同的情緒氣氛，表現戲劇的各種矛盾衝突。潮劇作曲者通常用潮州音樂來作為潮劇舞台的情緒音樂，通過潮樂的變奏表現出各種氣氛。如《荔鏡記》的《園遇》一場，陳三與五娘正要互訴衷腸，忽然聽到員外叫聲，氣氛突然緊張，這是弦詩樂《宜春令》，樂音短而急促，瞬間把氣氛推向緊張，觀眾的心也瞬間懸起，跟著劇中人物捏了把汗。在伴奏音樂的推動下，劇情不斷走向緊繃和焦灼，為之後的劇情發展做好了鋪墊。

　　音樂過門是一種常見的情緒音樂，它是旋律的延伸，連結情緒的起伏。在行腔中結束上句，開啟下句，又要兼顧演員的表演和換氣。潮劇設計具有表現力和表演性的音樂過門，每一個唱腔過門都是有的放矢，大部分情緒音樂是作曲者根據劇情氣氛創作出來的。如《梅亭雪》的《風拍松聲儂心焦》，為了突出蘇三在風雪夜負屈挨凍的淒慘情景，曲前採取一段音樂過門，用二板慢的重三六調，渲染出雪夜淒清的氣氛，這段情緒音樂表現出蘇三彷徨無助、滿腔怨氣的悲憤之情，與蘇三的唱腔相輔相成，非常增色。再如潮劇《終南魂》，全劇包含四十餘段情緒音樂，為劇情發展和渲染人物情緒服務。

伴奏樂器

從戲曲音樂發展脈絡看，最早進入潮劇樂隊的樂器是彈撥樂、吹管樂和鑼鼓樂。從清初到民國初年是一個聲腔劇種繁榮發展的時期，潮劇在伴奏樂器上，吸收了兄弟劇種的不少東西。潮劇伴奏樂器發展的一個轉折點是主奏樂器從吹管的笛主奏發展為拉弦樂器主奏。潮劇學習梆子腔的唱腔結構，梆子腔的主要伴奏樂器是拉弦樂器，它的伴奏有更貼近人物的色彩。在潮劇不斷兼容並包的過程中，伴奏中樂器被高音的竹弦所代替，板也由竹板改為木板，執鼓演奏出現雙槌執鼓和單槌執鼓兩種形式。潮劇伴奏的主奏樂器向高音樂器傾向，出現了高音的伴奏樂器——二弦，並在二弦的定弦和演奏技巧上不斷豐富和創造。

從辛亥革命起到 1949 年，這個時期潮劇的伴奏樂器和樂隊編制，除了保持前期的形態外，在打擊樂方面，吸收了外江戲（廣東漢劇）的蘇鑼，並汲取了一套蘇鑼的鑼鼓經，逐步形成了三個組合，即以小鑼、欽仔、鈸仔為主的小鑼組合，以曲鑼、深波為主的大鑼組合，以蘇鑼、大鈸為主的蘇鑼組合。而伴奏樂器最突出的是引進了廣東揚琴和二胡，揚琴進入潮劇伴奏樂隊，使樂隊有了一個「中心」，它的融合性使潮劇樂隊的中音部分得到補充，同時它增強了潮劇樂隊中的「點送」和「催拍」，使潮劇樂隊出現新的面貌。中華人民共和國成立後至今，這一時期是潮劇伴奏樂隊發展的繁榮期，也是改革完善期。潮劇伴奏偏重高音的傾向得到改變，增加中、低音樂器，如增加中音笛、低音洞簫、大提琴等。

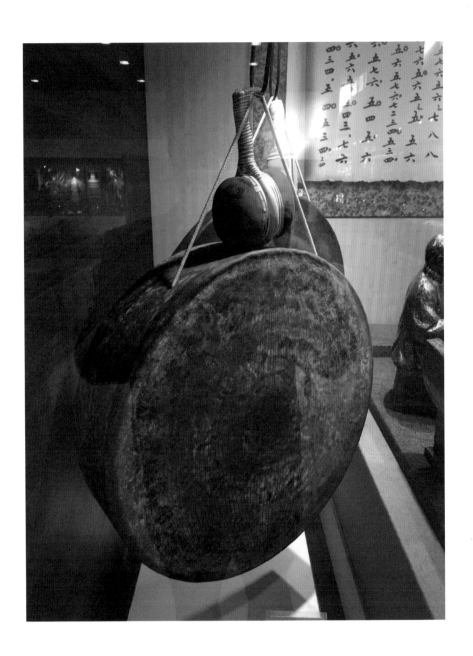

科介指的是潮劇伴奏音樂中的程式化音樂段落。相同的科介有約定俗成的表現內容，當觀眾聽到一段科介，就能預測到人物的情緒或故事的發展走向。鑼鼓科介俗稱鼓介，屬打擊樂演奏部分。

在烘托情境，刻畫人物時，有相對固定的鑼鼓科介。比如，應用於交代時間、說明環境的有安更鼓介；應用於升帳點將的有三通鼓介；應用於描寫人物心理活動和思想感情的有想計介、相思介；應用於角色出入台、用在介與介之連接、介與唱腔連接、場與場連接的有火炮介；應用於說白形式的有拍引、英雄白；應用於角色驚慌失措，追與逃的程式化音響的有驚逃介、號頭站介等等。總結起來，有如下一些科介：

打架介：多用於戲劇詼諧打架場面。

賊科介：表達緊張等情緒。

划船介：表現划船動作和緊張情緒。

破城介：表達出戰聲威。

戀科介：用於驕馬平番、遇番主交戰。

安更鼓介：夜深更闌。京劇、漢劇皆有安更鼓介，潮劇加上號頭。

天光介：天漸微明。

響雷科：雷聲驟響。

號頭站介：緊張場面。

英雄白介：為英雄說白，配合動作助威。

相思白介：英雄相遇。

台前白介：為配閒情動作科介：如奴婢奉命傳訊、送書、行科、倒茶、取衣等。

哭相思介：配襯一般關目動作雜介。

水波浪介：描繪醉酒行進或猶豫不定。

潮劇的伴奏音樂分文畔和武畔兩個部分。文畔即管弦及彈撥樂器，文畔的帶頭人是二弦兼嗩吶的演奏者，俗稱「頭手」。「頭手」必須是精通二弦的弦樂演奏家，同時又是熟練掌握嗩吶的管樂吹奏能手，這是潮劇伴奏的一大特色。與其他的地方劇種一樣，潮劇伴奏的樂隊人數不多，文武畔兩個部分加在一起不過是十數人而已。

文畔音樂一般緊跟唱腔或演奏過場音樂。解放後的樂隊在伴奏樂器的改革中增加了低音樂器，音響層次改單一高音為高、中、低配套，豐富了表現力。1976年起，黃錚盛開始嘗試將大提琴引進潮劇，之後一直到現在，潮劇現有的西洋樂器為大提琴。

潮劇伴奏的文場樂器除了二弦、嗩吶之外，弓弦樂器還有椰胡、提胡、大胡等。二弦、提胡、椰胡都是潮州地方的特色樂器，提胡雖類似二胡，但調音和音色皆有別於北方的二胡。椰胡在廣東音樂等樂種中也有使用，但音色並不一樣。吹奏樂器除嗩吶之外，還有竹笛、簫等。嗩吶的演奏方法明顯有別於北方樂器，其音色略為柔軟。彈撥樂器有揚琴，或用潮州特色的「瑤琴」，還有琵琶、三弦等，偶爾也用月琴和古箏。

弓弦類：潮州二弦、椰胡、提胡、中胡、大胡、板胡、大提琴、倍大提琴等

吹奏類：潮州大中小嗩吶（俗稱「的禾」或「大、中、小吹」）、潮陽笛套等

彈撥類：揚琴、秦琴、月琴、三弦、大三弦、琵琶、中阮等

潮劇的武畔是指打擊樂器。潮劇整個樂隊的總指揮是武畔的司鼓。打擊樂的伴奏，根據不同內容、角色行當、人物性格和場景氣氛的需要，靈活地運用各種伴奏形式和方法，達到烘托劇情和渲染氣氛的作用。以大鑼、二弦組合伴奏稱為大鑼戲，劇目如《掃窗會》《拒父離婚》等，以小鑼、二弦組合伴奏稱小鑼戲，劇目如《大難陳三》《回寒窯》等。

在長連戲中，不同樂器組合和鑼鼓組合依劇情需要安排使用。舞台伴奏，由打鼓指揮武畔與文畔配合演員表演，文畔、武畔和演員合稱「三股索」共同完成潮劇舞台表演藝術。經過歷代藝人的繼承、創造和發展，自成體系，風格獨特，豐富多彩，是潮劇中最具濃郁韻味的部分。

皮革類：大鼓（又稱戰鼓）、低音鼓、中鼓、哲鼓、蘇鼓

木革類：潮州手板、低音板（木魚板）、中音副板、高音副板

銅質類：深波、曲鑼、鬥鑼（又稱戰鑼、撐鑼）、蘇鑼、月鑼、欽仔（又稱空仔）、九仔鑼、銅鐘（現已少用）、銅磬、深波鈸、蘇鑼鈸、鈸仔、吊鈸、號頭（吹奏類）

11 合奏

　　談及潮劇音樂，就不得不提合奏，這是潮劇每齣劇目必不可少的段落，也是最具場面感和表現力的形式。合奏時，根據不同樂器的音樂，和音樂表達的需要，不同的樂器搭配協調，共同為音程服務。按樂器種類的不同，分別組合成幾個樂器組，各組演奏各自的曲調，但綜合在一起，恰是同一首樂曲。大部分情況下，二弦是領奏樂器，由於其音色清亮，穿透力強，擔當潮劇伴奏音樂的引領角色。相對應的椰胡則作為二弦的輔助角色，其音色比較柔和細膩。

　　此外，還有擔當節奏控制的三弦，以及其他一些低音樂器等。潮劇中的合奏段落有時還會加入「掌板」部分，即一人右手執板，左手持小鼓、大木魚等小型打擊樂器進行配合演奏，為潮劇音樂的表現力添磚加瓦。

　　合奏經常出現在人物眾多，情節激烈的場面，為了加強情節的衝擊力，採取合奏的方式，給觀眾直接的聽覺衝擊。例如在表現戰場廝殺的場景，合奏可以將戰場的猛烈戰況和殘酷對決表現得淋漓盡致。

12 二弦

　　二弦是潮州弦詩樂的領奏樂器，在潮劇伴奏中稱為頭弦，執掌頭弦的人稱為頭手。演奏方法以指壓弦發音，技法多吸收自古琴，出音行韻，講究吟揉綽注，弓法豐富，有「文武病狂，畫眉點珠」等。演奏姿勢有繼承傳統的雙盤腿式，平行腿式、盤腿式和夾腿式等，具有獨特的演奏風格。

　　潮州二弦的前身是竹弦，屬中國民族拉弦樂器。據史料記載及有關書籍介紹，我國最早的拉弦樂器出現在唐代，當時是用二根竹片夾於兩弦之間進行磨擦而發音，稱為「奚琴」（現在潮汕

方言稱拉弦為「鋸弦」，說明潮汕方言的古語化）。到了宋代奚琴又叫「稽琴」，民間普遍仍用竹片演奏，但已開始用馬尾代替竹片拉奏，稱為馬尾胡琴。胡琴也成為拉弦樂器的專稱。明清期間，隨著社會發展，各民族之間文化交流不斷增多，各地逐漸形成具有地方特色的拉弦樂器，潮州二弦應是在此期間形成的。最初二弦是用竹原料製作，叫「竹弦」和「藍投弦」。潮劇的形成是在明朝中葉，當時潮劇伴奏就是用竹弦，竹弦也成為當時潮州弦詩演奏的主要樂器。約於清初，潮州二弦改為烏木筒蒙蟒蛇皮製作，從而取代了竹弦。

潮劇音樂的快速演奏（即十六分音符），約定的演奏方法是「先推後拉」，此種奏法有一個缺點是強拍不夠明顯突出，在節奏上不鮮明，所以，在一些特定的舞台環境的音樂氣氛上，演奏者運用跳弓或「先拉後推」的演奏方法，使音樂情緒得到了更好的效果。每個音都應根據唱腔和樂句的音韻進行靈活演奏，要充分地、合理地運用上、下滑音，迴旋音，還有吟弦，壓弦等一些演奏。

13 小三弦

在潮劇合奏中，多是採用小三弦。潮州小三弦的形體比北方三弦小，全琴用烏木製作，木質堅實，蛇皮的振動面很小，發音很有特色。小三弦的音色結實、明亮，如珠如玉，左手揉滑，婉轉深情，有著極強的穿透力，在潮州音樂合奏中享有鮮明的個性特色，並且擁有不可替代的地位。如弦詩樂十大套《寒鴉戲水》中就有小三弦的出色表現。在潮樂中，它能起著協調快、慢、活躍、剛柔形象，顆粒性較為明顯，有古樸、幽雅的特點以及動聽、悅耳的音色，它的靈動性在地方戲曲中奠定了不可撼動的地

位，是一件不可替代的樂器。

　　採用小三弦的內線反彈，運用強弱明顯的雙推法，撥、挑、撒等表演技法來引領全個樂隊，又通過有力的彈挑，發揮出清脆、甜潤、輕快的音樂語言。大三弦在潮劇樂隊中還能起到中低音作用，使整個樂隊顯得更為渾厚、立體，聲部清晰。特別在刻畫丑角和反面形象時，用大三弦伴奏，十分生動。例如《海瑞平冤》一劇中，索熊之子索天奇在大街上強搶民女的情節中，就是加入大三弦演奏。通過大三弦的滑音烘托，使氣氛更加緊張，使觀眾感覺到劇情將發生重大起伏，知道反面角色即將登場了，把反面角色的醜惡形象烘托得淋漓盡致，得到事半功倍的效果。

14

二弦組合

　　二弦組合的樂器有：二弦、椰胡、小三弦、小笛、揚琴、提胡、中胡、大提琴。這是潮劇舞台的一個重要組合，幾乎佔據了潮劇舞台伴奏的半壁江山，具有清新優美、流暢細膩的特點，善於表現端莊、文雅或悲怨深沉的感情，用於正劇或悲劇正生、正旦的伴奏。

　　例如潮劇經典劇目《掃窗會》。劇本描寫書生高文舉窮途無依被王員外收留並招為婿，又助他上京赴試。文舉得中狀元，却被奸相溫閣強迫入贅溫府，文舉命老僕送書回鄉告知妻子王金真，書信又被溫氏父女換成休書。王金真接信跋涉來京，希望能一會高文舉辯明真相，誰料又被溫氏百般凌辱，幸得府中老僕相助，在深夜到文舉書房窗下與之相會，夫妻互訴衷情。劇情屬正

劇又帶有悲劇色彩，這種劇情就要用二弦組合來伴奏，音色既婉轉又淒厲，使人聽起來蕩氣迴腸、心潮起伏。

<table>
<tr><td>15
笛子組合</td><td>笛子組合的樂器有：笛子、揚琴、琵琶、椰胡、大三弦、二胡、中胡、大提琴。該組合音色優雅清晰、悠揚柔美。常用於迎客、擺酒、游園、夜境等場合。例如新編潮劇《穆桂英》，穆桂英見到少年楊宗保，被其英俊的外貌的吸引，心有所屬，對二人的未來充滿期待。為了突出這樣的歡快氣氛，一開場採用了笛子組合奏《迎仙客》，曲調歡快，流暢悅耳。用笛子領奏充分展現了穆桂英害羞、欣喜，又有些忐忑的心情。</td></tr>
</table>

15

笛子組合

笛子組合的樂器有：笛子、揚琴、琵琶、椰胡、大三弦、二胡、中胡、大提琴。該組合音色優雅清晰、悠揚柔美。常用於迎客、擺酒、游園、夜境等場合。例如新編潮劇《穆桂英》，穆桂英見到少年楊宗保，被其英俊的外貌的吸引，心有所屬，對二人的未來充滿期待。為了突出這樣的歡快氣氛，一開場採用了笛子組合奏《迎仙客》，曲調歡快，流暢悅耳。用笛子領奏充分展現了穆桂英害羞、欣喜，又有些忐忑的心情。

16

嗩吶組合

嗩吶組合的樂器有：大嗩吶、小嗩吶、椰胡、二胡、揚琴、琵琶、中笛、大三弦、洞簫、大提琴。大嗩吶領奏時既可吹奏牌子曲。也可用於歡快、輕鬆、熱烈和喜樂的情緒。該組合多用於喜劇、鬧劇的丑角人物的伴奏。如潮劇三塊寶石之一的《鬧釵》。描寫花花公子胡璉在寄讀的龍生門口拾得金釵一枝，妄斷其妹與龍生有私情。各方對峙後，發現這隻釵是銅釵，根本不是愛蓮遺失的那隻金釵，私情之事更是空穴來風，無中生有。胡璉沒有得逞，反而給自己難堪，受到母親的訓斥和眾人的嘲笑。這是潮劇項衫丑的首本戲，人物詼諧荒唐，引人發笑。這種劇情就適合潮劇嗩吶組合。

提胡組合的樂器有：提胡、揚琴、椰胡、小三弦、大三弦、琵琶、中胡、大提琴。這個組合音色柔和，適合抒情，多用於表現沉重、悲傷的情緒，領奏樂器提胡伴奏悲劇唱腔突出情緒，引人落淚。如潮劇傳統劇目《蘆林會》，窮秀才姜詩偏聽母命，不顧夫妻情愛，錯休妻子龐三娘。三娘被休後寄居尼庵，一日，為烹鯉孝敬婆婆到蘆林采薪，恰與姜詩相遇，據理陳情，與之辨明冤枉。姜詩深受感動，有意重續舊好，但恐冒「順妻逆母」之名，悲痛之餘，難以自決，夫妻只得灑淚而別。在這種悲傷凄苦的情節，提胡作為「哭弦」，凄然憂傷的音色就派上用場。

提胡是流行於粵東地區的拉弦樂器，廣泛應用於潮劇的伴奏。提胡在合奏後效果很好，音色鏗鏘，音韻委婉，把整體合奏效果提高了。提胡的音色既優美華麗，又凝重悲切。例如潮劇《劉明珠》的「後園會」就用到了提胡，來表現悲痛的感情，惹人淚下。也正因為提胡的這個特點，它也被稱之為「哭弦」。在潮劇伴奏中，遇到比較悲的唱段，就用提胡來領奏。提胡的音域和潮劇「烏衫」（即青衣）行當的聲線比較搭配，「烏衫」是已經結過婚的女子，角色情緒是有點悲切、凝重和哀怨的，因此，潮劇傳統戲中烏衫角色的唱腔經常用提胡來伴奏，如：《井邊會》《掃窗會》，有單獨用提胡獨奏跟腔伴唱。

大鑼組合的打擊樂器由鬥鑼（兩面）、大鈸、深波組成。鬥鑼的音色圓潤清純，深波的音色渾厚、深沉、悠遠、餘韻無窮。鬥鑼是大鑼組合的主要樂器，敲擊合奏時音色協調、優美和諧。大鑼組合主要用於渲染襯托情緒比較沉重、悲涼、悠怨、凄清的場面，比如劇中人物失戀時的痛苦無奈心情，對不幸往事的感歎追思，遭奸陷害慌亂出逃的悲憤情景，妻離子別、家破人亡的凄涼沉痛場面等等。

大鑼組合多用於正劇，如潮劇折子戲《掃窗會》《井邊會》《蘆林會》等，其「鑼花」優美多樣，意境突出。潮劇《蘆林會》，劇中女主人公正直、善良、孝順，但是被丈夫休棄，身世悲涼。整齣戲的氣氛低沉傷感，採用大鑼組合，音調低沉淒然，加上音色沉悶的深波，更能襯托出龐三娘的艱辛悲慘。當龐三娘悲憤地吶喊世道的不平，沉重的深波和悲涼的大鑼將淒楚壓抑的場面推進到極致，引人落淚。

　　大鑼組合打法豐富多彩，表現力強，特別是運用在潮劇獨有的活五調唱腔中伴奏，人物哀傷沉重的情緒、場面淒涼鬱悶的氣氛意境更加突出，韻味無窮。由於大鑼組合獨具特色，因此多在潮劇唱腔中的重點唱段和劇情高潮的場次運用。



19

小鑼組合



　　小鑼組合的打擊樂器由：深波、大鈸、小鈸、欽仔、鑼仔組成。鑼仔的音色清脆明亮，欽仔的音色充實甜美，小鈸的音色堅清秀麗。鑼仔是小鑼組合的主要樂器，敲擊合奏時音色輕盈甜潤。小鑼組合主要用於情緒輕鬆活潑、明快抒情的場面。比如劇中人物相親相愛的情景，結婚拜堂的喜樂場面，愉悅清爽的賞景閒游，活潑滑稽的玩耍嬉戲，節日慶祝的熱鬧景象等等。小鑼組合常見於輕鬆抒情劇、喜劇、鬧劇，如潮劇折子戲《益春藏書》《潑水記》《串戲定親》《梅英表花》等。

　　潮劇《穆桂英招親》劇中，穆桂英和楊宗保從互相誤解，到敞開心扉，互通心意。這場戲的情緒輕靈活潑，輕鬆歡快。打擊樂採用小鑼組合，表達活潑愉快的氣氛，既符合穆桂英的少女情竇初開的心緒，又能表明二人對保家衛國的未來充滿信心。小鑼組合輕快清亮的特點也能感染觀眾，融入到激蕩起伏的劇情中。

　　蘇鑼組合的打擊樂器由：蘇鑼、蘇鈸、小鈸、鑼仔和大鬥鑼組成。蘇鑼的音色粗獷豪放，大鬥鑼的音色激昂清亮，蘇鑼是該組合的主要打擊樂器。蘇鑼組合具有表現廣闊壯烈、莊重豪放、蒼勁大方的特點，多用於公堂戲、武打戲、以及聲勢浩大的氣氛場面。比如公堂戲《鬧開封》《張飛審瓜》；武打戲《三岔口》《戰徐州》《張飛戰馬超》等。潮劇《包公審郭槐》中，為了襯托包公不畏強權、秉公執法的形象，就利用了蘇鑼組合激烈高昂的特點，將包公的一身正氣凸顯得淋漓盡致。同時蘇鑼組合伴奏的昂揚豪放也鞭笞了郭槐狡猾醜陋的嘴臉。

　　折子戲《盜仙草》中，白蛇為救許仙性命，不顧自己安危，到峨嵋山盜取靈芝仙草。鹿鶴童發覺之後，雙方展開了激烈的打鬥。這場戲也採用蘇鑼組合伴奏激昂高亮的音色，渲染了打鬥場面的激烈，增加緊張感。打鬥場面的激烈側面映襯出白蛇的勇敢無畏，以及對許仙的深情，觀眾也被這份深情感動。

　　大鼓：潮州大鑼鼓打擊樂指揮樂器之一。潮州大鼓形制古老，上寬下窄，故稱尖腳鼓，敲擊只用一面，規格有大小，一般使用鼓面寬 20 寸為多。鼓聲通亮鏗鏘，鼓中、鼓邊，鼓沿能發出不同音色，使用長 28 厘米直徑 2 厘米的木槌敲擊、手法有指、搖、劈、挑、刈、劃等，形成獨特演奏風格。

　　深波：潮州大鑼鼓打擊樂器之一，銅質樂器，系由銅鼓演變而來，傳統深波規格較小，近代逐步加大，常用直徑約 64 厘米，邊高約 14 厘米，早年用草扎敲擊，現用竹片夾布團作槌，定音為 F 調 2 或 3，發音渾厚，深沉，富有餘韻，為潮州音樂與潮劇特有的打擊樂器。

曲鑼：俗稱小鬥鑼，銅質樂器。常用於潮劇「大鑼戲」之中，隨著音樂藝術形式的發展，曲鑼也成為潮州音樂中的打擊樂器之一。以雙鑼同時使用，發音明亮清曠，定音為 F 調 5，與深波同時演奏具有簡單和聲效果，其「鑼花」的陽聲和陰聲的變化交錯最具特色。

號頭：用黃銅製作，由可以活動伸縮的三節銅管套接而成。底端的喇叭口向上彎曲，全長 112 厘米，吹口處有一直徑 5.5 厘米的圓盤，其中心為一吹氣小孔。喇叭口直徑 12 厘米。吹奏時，將管身斜舉。吹口緊貼嘴角，以細縮的氣流控制音高。可吹出筒音和兩個八度的泛音。

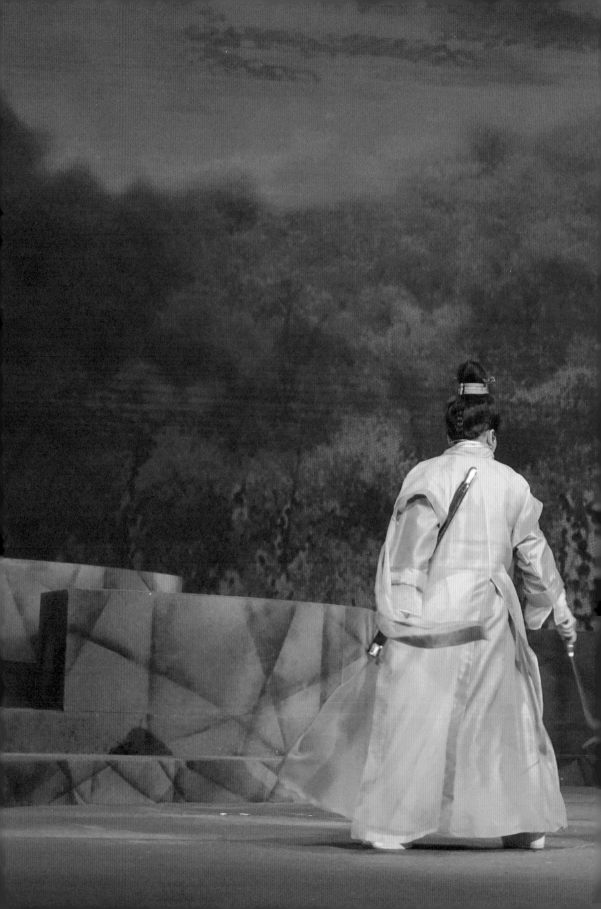

潮劇的程式

導論

　　所謂程式，就是潮劇各個行當的表演規程和法則。嚴謹的程式規範是潮劇表演的基本特點，無論生、旦、淨、丑，各個行當都有一套相對固定的表演程式。站有站相，坐有坐相，舉手投足都要落在舞台的音樂節奏中。

　　在 20 世紀 50 年代以前，潮劇一個戲能搬上舞台，都是由「教戲先生」從劇本的整理，到唱腔設計、舞台區位安排以至於曲白唱唸，一手傳授，也就是說，從說戲、行戲到唱戲、司戲，全部經由口傳身教而後再現於舞台。因此，潮劇形成了一套別具規格的程式，各個行當都有自己的表演規程和運用，由於人物的身份、年齡、性別和職業不同，從大場面到小動作都有不同的程式規範。這些程式源於生活，卻並不是生活的自然形態，而是已經藝術化、舞台化了。

　　行當、程式與人物性格融合變化，從而塑造出生動的人物形象，反映戲中的情節與內容。

　　再比如反映各行當表演要領的戲諺：「做花旦要會射目箭，做小生要會擎白扇，做烏衫要會目汁滴，做烏面要會拉架勢。」這些都是潮劇表演成功的要訣，雖然未必系統全面，卻是在表演上能夠體會運用的理論性總結。

　　潮劇名家詹少君指出：演員一走上舞台，可謂處處有法、步步有法，演員就在法度中去創造人物。演員對程式的掌握越多，越嫻熟，表演就越得心應手。但是程式是死的，人物是活

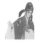

的，所謂一套程式、萬種性格。潮劇《蘆林會》的龐三娘與《井邊會》的李三娘都屬青衣行當，都有青衣的程式規範，但兩個人物的性格不同，兩個藝術形象也迥然不同，所以，演員掌握程式之後，又要從人物出發，有選擇、有目的地運用程式，做到「演人不演行」。

潮劇的表演程式分為規格性、寫意性和技巧性三種。

2

規格性程式

規格性程式指的是眼、手、身、步、腿等很多方面的動作形體規格。演員就是在程式規範中去塑造人物形象。在運用程式的時候，各行各有不同。這些程式多來自生活，經過歷代藝人不斷地積累、總結和淘汰，最後形成被觀眾認可的定格的動作，基本都是根據人物的身份包括性格需要去設計的。

新戲一般根據戲的內容和人物設定決定可以用什麼程式。如果一個人物需要用項衫丑來表演，那麼就要採用項衫丑的表演程式，再結合具體人物和具體情節來設計動作，配合台詞、曲詞，就可以成功。

潮劇的程式和功法都十分豐富。以彩羅衣旦為例，有獨特的手法、站式、步法，如手法中有薑芽手、蘭花指、紡手；步法中有俏步、碎步、小跳、剪刀步、馬蹄踏；站式有並立、後套腳站等，都凸顯了精緻小巧之美及民俗氣息。

這些法式運用的時候，各行的規格性程式均有獨特的形式和動態要求。青衣行當的出手，要慢出慢收，收比出慢；花旦的出手，要快出快收，收比出快；生行和旦行的出手講究柔順，必須「欲左先右」「欲上先下」「欲出先收」，身段動作才有柔順的美感。

陳邦沐先生特別強調表演程式中的細節，他舉例指出，演程咬金是短官袍丑，「你的撩鬚，要用兩個指頭勾進去之後再撩

出來，沒有這個細節，感覺就不對，多這個細節，整個動作就完整，人物也出來了，也很有潮劇自己的特點。你說直接就撩鬚好不好，當然也好，但是就失去了特點，人物也不突出。」

3

技巧性程式

潮劇各個行當的表演，十分重視技巧的發揮，演員把身上的穿戴，如帽翅、翎子、髯口、水袖等，以及隨身攜帶的道具，如摺扇、葵扇、手帕，雨傘和舞台道具如椅子、梯子等，加以發揮，形成一種技巧、功法，如旦行的水袖功、手帽功、傘功；生行的帽翅功、翎子功、髯口功；丑行的摺扇功、椅子功、梯子功、葵扇功等。這些對服裝或道具隨時運用的特技，就是潮劇的技巧性程式。

它經過演員的匠心獨運，形成一種絕招，能發揮特殊的

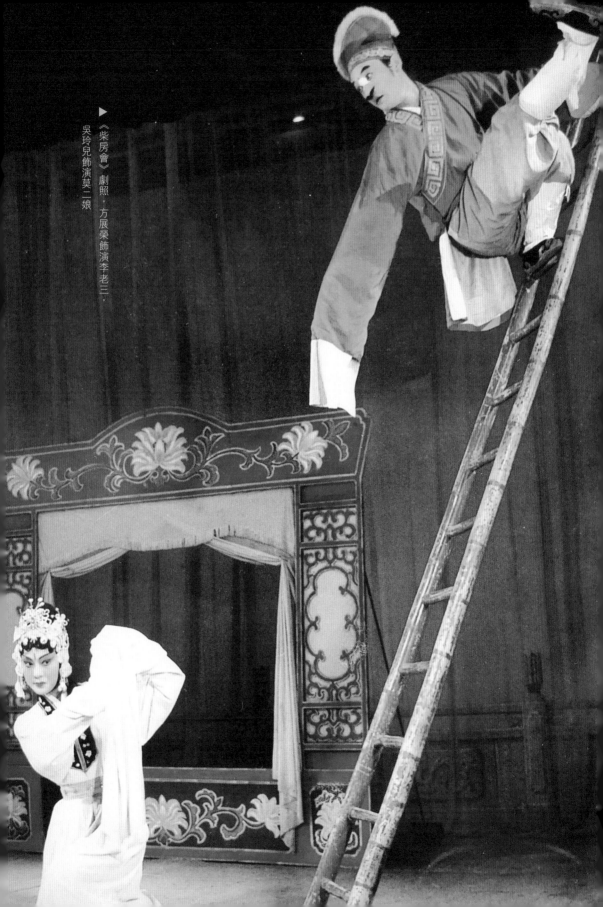

功能或表示特定的寄意。演員把這些規格性、寫意性、技巧性的各種程式，運用於劇情所要求的內容、環境、事物的表演之中，呈現出形式美的動態組合，使表演更富有欣賞價值。

《柴房會》中，李老三在柴房中知道莫二娘是鬼時，嚇得爬上梯子，又舉重若輕地在梯子上滑上溜下，把人物驚鬼的神態刻畫得淋漓盡致。《鬧釵》中胡璉手中的一把摺扇，配合劇情和人物心態，千變萬化，特技融於人物情緒和劇情中，被評者讚譽為「用扇不見扇」。歷代潮劇演員根據劇情和人物，在表演技巧上精益求精，做成「情、理、技」三者的統一，使舞台上的人物形象更加鮮活生動。

4 寫意性程式

潮劇行當齊全，表演細膩生動，身段做工既有嚴謹的程式規範，又富於寫意性，注重技巧的發揮，其中丑行和花旦的表演藝術尤為豐富，具有獨特的風格和地方色彩。其中寫意性程式指的是，場景和動作不是機械模仿或照搬現實生活，而是廣泛吸取自然景象或模擬神似，以模擬某些物象或行為，抒發神氣或情緒，不拘泥於形似，都是用其神似的寫意性程式。

比如旦行的手式、有薑芽手、蘭花手、佛手；身段有「風擺柳」「雲飄空」等；丑行的身段表演，模擬動作的形態就更多了，如「金雞獨立」「烏鴉落洋」「蜻蜓點水」等，使表演富有寫意風格。

這些表演未必盡合日常生活的邏輯，但在舞台上卻能活靈活現地揭示人物的神態和環境。一揚馬鞭即穿越千山萬水，一桌二

《薛平貴回窰》選段

椅便當得亭台樓閣，寫意性程式的佻達灑脫從中表露無遺。

在表演中，寫意性程式表現為出景隨人走、時由人變的特點，一切以人物和情景的表演為核心，一切時間、空間隨著表演程式之變而變。寫意是程式的依據，程式是寫意的體現，二者互為表裏，使潮劇的表演具備了真實和藝術的美感。這種既真又美，既誇張又含蓄，既簡煉又豐富，既充實又空靈的寫意性表演程式，蘊涵著極為豐富的生活內容，揭示著生活的本質特徵，展現著生活美的本質。

5 場面程式

天地大舞台，舞台小天地。場面程式是潮劇表演藝術的一個重要組成部分，其作用在於通過表演虛擬特定環境，戲曲舞台同樣依賴著演員的表演，如「開門」「關門」「上樓」「下樓」「上山」「下嶺」等。它有以少勝多的場面程式，如四卒代千軍，能夠在轉瞬間把人物眾多的宏大場面呈現於觀眾面前。由於潮劇「事出東南西北，人來四海五湖」，人物所處的環境與地位不同，道具和裝束也不同，行動的方式也有所不同，各自形成不同的行動軌跡，因此產生很多調度，構成了潮劇表演藝術中自成系統的場面程式。

潮劇的場面程式是通過演員的表演，觀眾便能理會到特定的環境，如「門」「樓」和「山」的存在，這也是戲曲所特有的「表演產生環境」。

上場有一字、斜門、控門、倒脫靴、兩邊抄過、追過、走過、跑過、骨牌隊上、正一字上等；下場有領下、圓場下、一字下、兩邊下、窩下、鑽煙筒下、夾餷餷下、擺隊相迎下、倒捲簾下、抽骨牌隊下、雙進門下、雙斜門下、倒脫靴下、翻倒脫靴下等；常用的場面則有圓場、八字圖、一翻兩翻、扯四門、穿鐵索、推磨、蛇褪皮、龍擺尾、十字靠等。

唱、唸、做、打是包括潮劇在內的中國戲曲舞台上最基本的四種藝術手段。同時也是演員表演的四種基本功，通常被稱為「四功」。

「唱」指的是唱功；「做」指的是做功，也就是表演；「唸」指的是唸白；而「打」則指的是武功。每個演員必須有過硬的唱、唸、做、打四種基本功，在舞台上也需要四方面有機結合、缺一不可，充分發揮戲曲藝術表演的功能，更好地表現和刻畫戲中的各種人物。

在潮劇中，不同的劇目和行當，唱、唸、做、打各有所側重，例如《蘆林會》以「唱」感人，《鬧釵》以「做」服人；小生、閨門旦重唱，官袍丑、踢鞋丑重做，武生、武旦、武淨重打，花旦、項衫丑唱做並重，等等。

觀眾可以從具體的劇目和角色去領略這「四功」帶給你的不同感受。

潮劇的唱、唸、做、打已有了成套的程式規範，但在不背棄傳統的前提下，也要與時俱進，去糟取精，積極從生活中汲取養分，豐富和完善潮劇表演技法。

所謂「戲不離技，技不壓戲」，一切的技藝都是為戲的整體服務的，一個優秀的演員需當「身懷絕技」，但並不單純賣弄技巧，而是合理根據劇情的需要，通過技巧生動傳神地刻畫人物性格特徵和喜怒哀樂。

《井邊會》「回書」選段

潮劇的唱功

潮劇的「唱」包括運氣發聲、咬字行腔和歸韻，是演員扮演角色、塑造形象的一個重要手段。潮劇的唱腔結構分為曲牌、對偶曲和唱詞小調三類，構成曲牌板腔混合的唱腔體制，演唱要求清亮流暢、抑揚頓挫，出字行腔講究「含、咬、吞、吐」，達到字正腔圓的效果。潮劇的舞台語言用潮汕的揭陽和潮州語音混合語調，字分八聲，音韻優美。行話説：「四功五法唱為冠，發聲運氣唱之元。」運氣得法助發聲，方能越唱越動聽。唱曲鏗鏘有彈音，似奏琵琶、打鐘或彈琴。着力在板眼上，反喉玉潤裝飾音，説明唱的重要性。

潮劇的唱不是穿插在戲裏的獨立的聲樂表演，而是塑造人物的重要手段之一。

好的演員大都把傳聲與傳情結合起來，既講究音色和唱腔旋律的美，唱出韻味，又着重中氣充沛，唱出感情。通過唱的藝術感染力，表現劇中人的心曲。

具體地來説，各個行當有著其各自的演唱風格：

老生追求蒼勁渾厚、高亢明亮，要唱出人物飽經風霜、老練穩重的特點；小生要求有較高的調門，以細膩抒情的演唱為主，聲音高昂明朗、委婉動聽，具有陽剛美；旦行的總體特點是圓潤委婉，抒情悦耳。

丑行的演唱是潮劇的一大特色，演員運用獨特的聲型，在實聲、痰火聲和雙拗聲的基礎上又各自發揮，唱腔不拘一格，各具千秋，力求滑稽詼諧，表現出精明可愛、詭譎狡詐、放任不羈的人物形象，從而逗樂觀眾；淨行（烏面）聲音宏亮大幅，夾以「炸音」，頓挫分明，唱出渾厚濃重、粗獷有力的聽覺效果。

值得一提的是，潮劇的演唱一向有著「幫聲」的傳統，一人唱而眾人和，舞台效果極佳。

潮劇的「唸」，即唸白。唸白不同於日常生活中的說話，而是經過加工了的藝術語言。唸白大體上可分為三種：一種是韻律化的「韻白」，像誦讀詩詞一樣；一種是接近於生活語言的「說白」；叫白則近於唱。無論韻白或說白還是叫白，都具有節奏感和音樂性，唸起來鏗鏘悦耳。正因為唸白也是音樂語言，唱和唸才相互協調，能妥貼安排，相互銜接，彼此和諧，而無鑿枘之感。

「千斤白，四兩曲」的說法反映了唸白的重要性，而「死曲活白」則意在說明，看似容易的唸白實際上比唱曲困難得多。因為唱曲有後台「文武畔」弦樂和鑼鼓的伴奏，有曲譜旋律做憑藉，而唸白沒有一定的旋律可依藉，只能靠演員自己去摸索，領悟人物的內心情感，然後憑著一張嘴唸出來，既要唸出人物喜、怒、哀、樂的情感狀態來，又要唸得有節奏，有韻律，抑揚頓挫，富於音樂性，這樣反而不容易了。唸白容易，要唸得好可就難了。所以清代戲曲理論家李漁極重視唸白，認為「欲觀者悉其顛末，洞其幽微，單靠賓白一着」。

潮劇唸白的聲調要求與唱腔的聲調一致，要唸得字字清晰，有先聲奪人的效果。唸白要用丹田之氣，要有抑揚頓挫。練習唸白常用四句定場詩如：「悶似長江水，悠悠不斷流；憂如愁夜雨，一點一聲愁。」或用繞口令以練口齒靈活。由於行當的不同，唸白也有所不同，如花旦多是天真活潑的少女，唸白以快速活潑為主，要求做到「嘴尖舌仔利」；青衣和小生則不同，唸要講究穩重大方，節奏要稍慢一些；烏面則要求用橫喉聲，還要求咬字明顯。好的唸白還要唸出人物在特定情景下的感情變化，缺乏感情的唸白被稱為「白水唸」，像無滋無味的白水一樣，自然是不能打動觀眾的。

潮劇的做功

　　潮劇的「做」，即是科介，俗語叫「關目」，泛指表演技巧，一般又特指舞蹈化的形體動作。它的主要作用是有效地輔助說明唱辭的含義，使觀眾了解劇中人物的思想感情。以前觀眾常說這個人的「關目」好與不好，就是指其科介程式的有無以及是否準確。

　　潮劇的做功豐富多樣，有用於人物上下場的，如「上介」「下介」；有用於表現人物表情的，如「笑介」「鬧介」「悲介」「驚恐介」「歎介」「怒介」「悶介」；有表現人物行動的，如「扶起介」「坐介」「起身介」「掩門介」「刺目介」「想計介」「扯介」「跌介」「拜介」；還有用於相互交流的，如「掩口介」「忙見介」「打跌介」等等。不同的科介都各有所規範。潮劇科介中，還按不同行當，運用一些道具、技巧，加以顯現，增加表現力，由此形成一些特殊功夫。潮劇的做功，各個行當的表演都有著一定的規格，即通常所說的「程式」。演員從小練就腰、腿、手、臂、頭、頸的各種基本功，在「屬於自己」的活動範圍內做出各種各樣的動作，要求站有站相，坐有坐姿，一舉一動都必須和後台的鼓點節奏融合到一塊，還須悉心揣摩戲情戲理、人物特徵，表演上處處有法，步步有法，在一定的「法度」中去塑造人物。

　　演員在創造角色時，手、眼、身、步各有多種程式，髯口、翎子、甩髮、水袖各有多種技法，靈活運用這些程式化的舞蹈語彙，以突出人物性格上、年齡上、身份上的特點，並使自己塑造的藝術形象更增光輝。如在各種步法中，狼狽掙扎時走跪步，少女在歡樂時甩著辮梢走碎步，就不僅是純技術性的表演，而能起到渲染氣氛和描繪情態的作用。同樣是翎子功，用在不同人物身上，有的表現英武，有的表現輕佻，有的表現急躁，有的表現憤怒。在髯口功中，彈鬚、理髯、甩髯口……各具特定的內涵與表像。演員表演時既要有內心的體驗，又能通過外形加以表現，既

講究動作的準確性，又避免流於呆滯或雜亂無章，必須做到動靜有致，起伏跌宕，層次分明，以收取完美的藝術效果。

潮劇的打功

打，即武打，是傳統武術的舞蹈化，是生活中格鬥場面的高度藝術提煉。作為潮劇形體動作的另一重要組成部分，其武打技巧動作名目繁多，主要以刻畫人物、揭示人物內心活動為主要目的。一般分為「把子功」「毯子功」兩大類。凡用古代刀槍劍戟等兵器（習稱「刀槍把子」）對打或獨舞的，稱把子功。在毯子上翻滾跌撲的技藝，稱毯子功。單獨地看，毯子功的一些項目近乎雜技，把子功的一些套數類似武術。但連貫組合在戲裏，卻成為具有豐富表現力的舞蹈語言，能夠出人、出情、出戲。

潮劇舞台用的是南派武功，有拉山、開山、托山、拉跋手、大八字馬、小八字馬、丁字馬、大紡山、翻跟斗、小跳、黃蜂採花、觀音坐蓮、跳踢、磕馬、割韭菜等等表演程式。（據葉清發《潮劇四功五法與五法基礎》）格式各有不同，但多是連貫的。

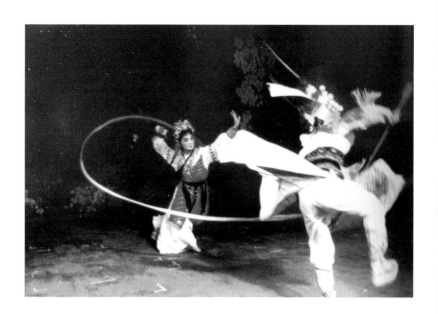

▶ 《八寶與狄青》中的打功場面

「表演氣重於勢，猛重於威，講究真實、逼真，它汲取民間拳術，以及一些雜耍，富有地方特色。中華人民共和國成立後汲取京劇武藝，使潮劇武戲技藝更為豐富多姿。」（據《潮劇志》）

演員必須把技術功底與情節相結合，運用這些難度極高的技巧準確表現人物的精神面貌和神情氣質，並分清敵對雙方的正反、勝敗和高下。只有這樣，才有助於刻畫人物，闡釋劇情，並使觀眾在直觀中得到藝術享受。如《刺梁驥》，鄔飛霞乘梁驥酒醉，持金簪步步逼近，梁驥在夢中驚覺，飛霞急用「軟毯子功」，身體綿軟落地，以避過視線；飛霞因為驚懼，落地後又被嚇得跳起來，以「踏步蹲」落地，做「屁股坐」的程式。梁驥被刺中，用腳猛踢；飛霞用「搶背」，身體騰空，然後側身轉體下落，以肩背着地……女角一系列高難度的表演，讓觀眾驚心動魄。（陳喜嘉）

《刺梁驥》選段

五法就是：手、眼、身、髮、步。1949 年之前潮劇是童伶制度，童伶買入班後，需要一段時間專人專門培訓。老先生向童伶說戲時常說；應如何運用你的眼睛，如何運用你的手式，如何運用身體和腳步，來表現這人物在規定情境裏面的動作。

陳寶壽指出：「手眼要連在一起，手到眼到，配合台詞時如何運用你的眼神、手式、步法和身段來表現一種特定的感情，就是在規定的情境裏的特定動作」。盧吟詞先生曾說：「眼睛看有五種，甚麼叫看，甚麼叫視，甚麼叫瞧，甚麼叫覷，甚麼叫硤。瞧的時候、看的時候以至視硤的時候，都要拉上個架勢。這是表現的準確性。」他琢磨的是眼睛如何動、手如何指、步法如何走、身子是怎樣的姿態，把這些連在一起，如何來表現一種內心的情緒感情和心理活動。手、眼、身、髮、步都是結合成為一體的部分，每個部分準確了，才能得到一個準確的全面表現。

潮劇的手法，有人總結為三十個字以便於記憶：開分指、容整避、恭贊收、雲會離、內外觀、哀怒喜、綁解打、出入閉、上下激、天地月、睡醒痛、聽雪臆。三十六字即為三十六種基本手法，每一個字代表一種手式，如開即開手，有左開手、右開手、雙開手、大開手等。指即指手，有左指手、右指手、雙指手等。潮劇傳統手法由於行當不同，還各有不同的要求，如行話中對出手的要求：「阿旦出手平肚臍，小生出手平胸前，老生出手平下頷，烏面出手平目眉，老丑出手四散來」。這是表演上行當的基本要求。

在潮劇中，小生、旦的手式要求尤為嚴格。如小生的手式，多用劍手，兩手的活動範圍限定在胸前，要形成圓形，單手則要成月眉形，收手要收得平，收得好看，最忌用一雙手廢一雙手，

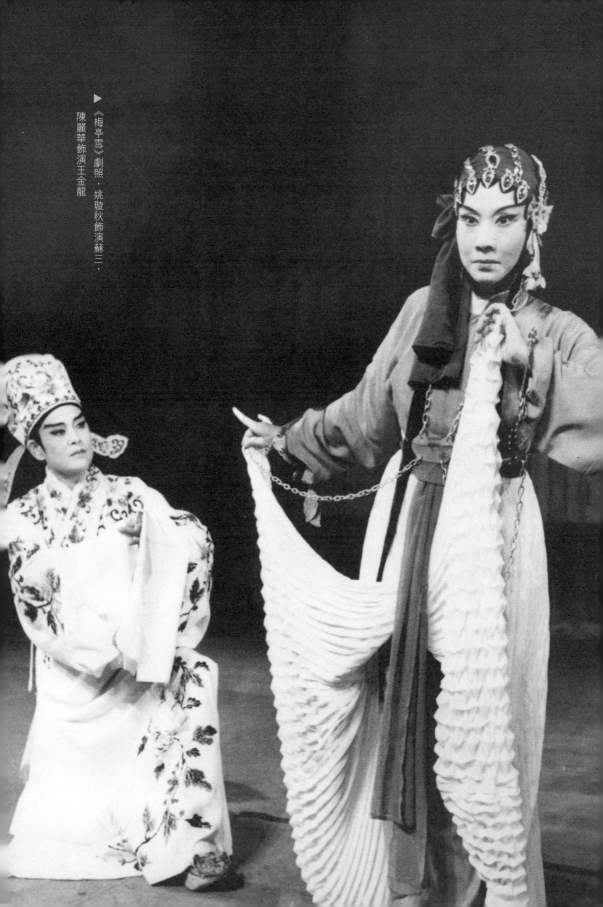

兩手要緊密配合，才能顯得穩重大方又灑脫。旦行的手式則多用薑芽手、蘭花手，兩手要保持不越過肚臍的位置。手的活動節奏，不同行當也有不同的要求，如彩羅衣旦要快出快收，收比出快；烏衫要慢出慢收，收比出慢，並講究手要欲左先右，欲上先下，欲出先收。

手法的分類如下：

開手：開手有左開手、右開手、雙開手、大開手等。指尖翹起，掌心向下，拇指張開口，其餘四指併攏。用於人物出場表達地大人多，或人物出場的叫句等。

分手：分手有左分手、右分手、大分手等。掌心向上，四指併攏，拇指分開，用以表示沒有，怎生是好等。指手：指手有左指、右指、雙指手等。掌心向下，食、中指併攏指之，用於指責對方或指物等。

容手：容手有左容手、右容手和雙容手。掌心向內，食、中指併攏指臉部，起手高至眉尾。雙容手則左右手同時並用，說明自己容貌怎樣，臉上喜、怒、哀、樂等。

整手：整手有單整手、雙整手。掌心向內，食、中指併攏，雙手指冠，高至額角，表示整冠、整容。老生除整冠外還整鬍。

避手：避手有左避手、右避手等。五指併攏，起右手手心向左，起左手手心向右，用於避開人或物。避手是戲曲表演的特殊手法之一，為了表示人物的內心獨白或旁白，往往用避手的手式，擋住對方的視線，表示和對方已經拉開了距離，對方似乎聽不見也看不着。

恭手；恭手有站恭手、跪恭手。古時有大禮和小禮之分，小禮：雙手併攏至胸前，拱手作揖；大禮：手牽蟒袍或項衫，左跪遮右膝、右跪遮左膝，或雙膝下跪，再作恭手。

讚手；讚手有左讚手、右讚手和雙讚手。讚手是拇指翹起，其餘四指握拳，表示對人或物的稱讚。

收手：收手有左收手、右收手。指尖翹起，掌心向下，拇指開口，餘四指併攏。收手是手法變換時的中介，如左手先出，就要收回才出右手，手法變換才會連貫。表示回歸及指大地景物等。

雲手：雲手有左雲手、右雲手、雙雲手。掌心向上拇指張開口，四指併攏，手舉在頭上，表示遮日、遮雨或紮架等。

會手：食、中指併攏，掌心向下，左右兩手從中間靠攏，表示久別重逢、團圓等。

離手：食、中指併攏，掌心向下，兩手從中間向左右分開，表示生、離、死、別等。

內手：掌心向胸，拇指張開，其餘四指併攏直伸，用於自報家門或表達心中的喜、怒、哀、樂等情緒。

外手：外手又名外裏手，左掌心朝上，拇指張開，右掌心如下，食、中指併攏，指向左掌心，表示某件事內中必有委曲，或猜想某件事內中緣由等。

觀手：觀手是食、中指併攏，掌心向內，舉在眼角上舉右手以左開手手式，橫過胸前或放手背後，眼睛平視，作觀望狀。用於看人或觀望景物等。

哀手：哀手是右手高左手低，掌心向內，掩面悲泣成提袖擦淚。表示傷心落淚的手式。

怒手：怒手是右手握拳擊左手掌心，頓右足或捶胸等。表示生氣的手式。

喜手：喜手是兩手掌輕拍或輕拍大腿等。表示高興的手式。

綁手：綁手是兩手向內紡手，虛撚繩索。表示被綁手式。

解手：解手是兩手握拳頭，虛撚繩索，雙手齊向外紡，互相鬆腕表示解開繩索。

打手：打手是兩握拳頭，一手抬高，一手在身邊，作紮架手式表示打人等。

出手：出手是四指併攏，拇指分開，用一手或兩手，掌心向內，在胸前用手指向外搖動。表示趕走人的手式。

入手：入手是先開鎖、推門、入門，一手撚水袖。表示請客人入內手式。

閉手；閉手是閉門的手式。將兩扇門關閉，先左手，後右手，左手高至眉，右手低至臍，上閂，表示閉門手式。

上手：左手靠台內，按梯，右手提裙或袍帶，眼睛稍高望，抬左膝走七步（傳統規定上下樓和上下殿均以七步為標準），立正，微抬後腳跟。表示上樓或上殿的手式。

下手：右手靠台內，倒翻水袖，按樓梯，左手提裙或袍帶，腳尖向下，眼睛往下看，抬右膝走七步，立正，微抬後腳跟，表示下樓或下殿大手式。激手：兩掌心靠內，高至眼睛遮住，腳小八字，微蹲，顫右手退右腳，顫左手退左腳，兩手輪轉顫抖，三步一指。潮劇稱為「激面」。表示人物內心激動緊張等。

天手：食、中指併攏，一高一低，眼睛抬望。表示指天的手式。

地手：食、中指併攏，兩掌心相向，往低處輪指三次。表示指地手式。

月手：拇、食指張開，餘三指彎靠，兩手並成圓月形。眼睛朝天，表示賞月的手式。

垂手：兩掌心相靠，高至眼睛，轉兩圈，右手托腦袋，左手掛牀面，眼睛雙閉。表示疲倦打瞌睡手式。

醒手：兩掌心相靠，高至眼睛，轉兩圈，輕揉雙眼作看手勢。表示天亮的手式。

《梅亭雪》選段

痛手：右手貼肩，左手往下垂，左手貼肩，右轉身，起右腳，兩掌心往屁股輕輕輪摸。表示捱打、疼痛的手式。

聽手；聽手有左聽手、右聽手，食、中指併攏，掌心朝上，高至耳朵，起右手左手靠背，起左手右手靠背。表示聽的手式。

雪手：右掌背輕抹左手臂，左掌背輕抹右手臂，連續三次，兩掌心向內，交叉抱肩。表示風雪寒冷的手式。

憶手：小八字，雙開手，右指手，跨左足，進右腳，左指手，跨右足，進左腳，兩掌心朝上，雙分手，退三步，右手高至腦袋，起左腳，左手往下垂，單透袖，收袖內掌心相靠輪轉，五大步，走小圈，頓右足，小快步，小拉跋，雙開手，右手高至腦袋，左手齊胸前。用於情緒激烈、緊張、這將如何是好，或表示人物想計的手式。



13

潮劇的步法



潮劇的步法有二十六種，即慢步、中步、快步、橫步、叉步、退步、蹲步、醉步、坐步、碎步、過步、踩步、顛跌步、跪步、套步、剪步、跌步、跑跳步、單橫步、蹲跳步、小跳步、滑步、小彈步、倒跌步、壓十步、急追步等。

各種步法都有不同的表現和要求，比如小生的跑跳步以跑為主，中間配以小跳，左腳倒踢項衫，多次反覆，急退二、三步，彈跳移動，轉一小圈作亮相，用於急逃偶遇溝隙，安然跳過。又如壓十步，步法是左腳橫過右腳，右腳橫過左腳，雙手配合擺動，反覆多次，用於情緒歡快時的步法。在快、中、慢的三種步法中，以中步為較易入門，而最快和最慢的步法則比較難，尤以慢步為甚，是步法中最見功夫的一種。

潮劇步法分類如下。

慢步：自然而立小八字，身端正，不搖擺，移步時腳尖翹起，重心落在後跟，抬右腳，眼視左邊，抬左腳，眼視右邊，

高三寸左右，腳直有勁，腳尖朝上，步伐平穩，有韌性的向前邁進，八小拍一步，第五拍踏地，迴圈而進，用於沉思步伐等。

中步：身端正，不搖擺，步伐平穩，邁步時腳尖翹起，腳後跟暗力着地，腳接腳，四小拍一步，順序前進。用於閒遊步伐等。

快步：身自然，偏左側，不搖擺，起右雲手，跨左腳，眼視左邊。繞著圓場走，開始大步，慢步，四步後轉小步、快步，步子越小越快越好。倒轉步伐與上同樣要求。常用於趕路步伐等。

碎步：兩腳併攏，內踝骨挾住，足尖向上，微步向前移動。用於嬉戲情趣步伐。

橫步：傳統稱為馬蹄步，兩足併攏，全掌着地，齊翹足尖，向左或向右移動。用於靜觀步伐。

叉步：左腳橫過右腳或右腳橫過左腳，身稍彎，雙手拉項衫，左右腳交叉步進。用於驚走步伐。

退步：進前二、三步，後跟翹起，用前足尖着地，前踩後退。用於觀景步伐。

蹲步：蹲步是蹲著推步，上身垂直腰稍彎小八字，雙手拉項衫配合，兩足蹲下腳尖翹起，原地推步。用於人未到心先到的步伐。

醉步：醉步是喝醉酒後，醉走步伐。醉步的要領是：腳硬腰軟，兩足交叉移動，因為醉酒的人身體失去平衡，走路時，前後左右搖晃。多用於酒醉的表演。

坐步：坐步是左右手往後，右腳橫過左腳原地獨移三、四步，雙手拉項衫，着暗力彈跳移動，轉一小圈兩足交叉坐地。用於被對方推倒、跌坐大步伐。

過步：過步取丁字站式，劃船時左腳移前，右腳跟上似後退實前進，都成丁字步。多用於船上邊唱邊舞大步伐。

踩步：踩步有前踩步、後踩步和橫踩步，都用腳尖踩動。用於周身無力搖擺不定步伐。

顛跌步：一腳保持重心，一腳前滑，身後仰，如走路時踩著瓜皮或步履艱難、顛跌打滑的步伐。

跪步：跪步是跪下移步，手拉項衫，單膝下跪移步，必要時也可以雙膝跪地拱手。用於求情的步伐。

套步：套步是左腳掌橫過右腳，右腳即起跳，左腳抽回站立，右腳掌橫過左腳，左腳即起跳，右腳抽回站立。如此反覆多次，用於登高時的步伐。

剪步：立正，向左橫行時，先提左腳後跟向左移動，使兩足平行，然後翹起兩足尖，向左移再起兩足後跟向左移。向右則先起右腳後跟向右移動，使兩足平行，然後翹起兩足尖，向右移再起兩足後跟向右移。

跌步：跌步是一步一跪，跪右腳配合右手，跪左腳配合左手。用於驚慌逃走的步伐。

跑跳步：跑跳步以跑為主，中間間以小跳，左腳倒踢項衫，多次反覆，急退二、三步，彈跳移動，轉一小圈作亮相。用於急地突遇溝隙，安然跳過。

單橫步：起左雲手，起右腳，右手執扇或抖動手指，向右橫行移步。用於指責對方的步伐。

蹲跳步：身直，蹲下，眼睛呆視前面，雙手拉項衫，用足尖原地快碎步，五步一跳一亮相。用於驚恐步伐。

小跳步：控制上身平衡不搖擺，兩足尖翹起，用後跟步跳向前。用於心情喜悅的步伐。

小彈步：身直，自然端正，不搖擺，右手持著心愛的東西，眼睛朝上，用足尖往上彈，邁步前進，用於興致勃勃的步伐。

《時遷偷雞》選段

倒躍步：身直，自然，不搖擺，重心於前足尖，進前時腳尖着地往後踩，雙手配合擺動，用於活潑步伐。

壓十步：左腳橫過右腳，右腳橫過左腳，對手配合擺動，反覆多次。用於歡快情緒的步伐。

滑步：左手拉項衫，右手自由擺動，身稍彎，腳後跟翹起，重心於足尖，向前推進。用於下山及滑路的步伐。

急追步：踢左腳，左分手，右雲手，轉右腳，右分手，左雲手，連續轉小圈……用於拼命急追的步伐。

14 潮劇的身法

身就是身段，演員在舞台表演時，要做到身段美。特別是小生行當，都必須保持頭正自然，即不要斜頭歪腦，身正即肩平，不能聳肩或輕重肩。

演戲時要做到七分面對觀眾，讓大家看清楚你的面部表情，在站式上又不會太呆板，行話叫做「三七面」。小生站式身段，主要區別於文生、武生、項衫、袍甲的站式。要穩重大方站得美，柔則柔美，剛則威嚴，靜似活人僵屍，動如微風拂柳。

站式身段：小丁字、小吊丁、吊腳丁、吊彎丁、拉大丁、小八字、大八字、獨佔鰲頭、金雞獨立等。

小丁字：身直，自然，微側，兩手叉腰，提氣，收腹，眼睛有神平視前方。進左足，右足跟上，左手握拳拉開，右起大開手，歸原站立。

拉大丁：跨左足，開大丁步，兩掌心向上，平直向前，收回歸腰，兩足齊上，復小丁，兩手朝天握拳，眼睛下視，神氣奕奕站立。

大八字：跨右足，右手握拳起壻，左開手齊胸，大八字馬，眼視左側，停頓臉正。

小吊丁：足尖着地，起右開手，左手握拳掛腰，身直有勁，眼睛平視前方，威嚴站立。

　　金雞獨立：右足站立，左足提起屈膝，左雲手，右手指前方，上身直立或向右傾斜，穩站。反轉左足站立，右足提起屈膝，右雲手，左手指前方，上身直立或向左傾斜，穩站。

　　小八字：站八字式，微蹲，收腹，身正，自然．胸平，不垂肩，右手握玉帶，左手撚袖握拳於胸前，眼睛平視，微蹲站立。

　　吊彎丁：右足收回站彎丁，足尖着地，後跟翹起，彎膝，不露袍，右手握玉帶，左手握拳於臍上，眼視左側，停頓。右足歸原，左足站彎丁，足尖着地，後跟翹起，彎膝不露袍，左手握玉帶，右手握拳於臍上，眼視右側，穩重站立。

　　吊腳丁：左足尖翹起，後跟着地，右手折袖，左手撚右袖，右手高，左手低，雙手齊放胸前，眼睛側視左邊，自然站立。

　　獨佔鰲頭：右足起跳站立，左足抬起斜過右足，起右雲手，左開手斜過胸前，上身向右傾斜，臀微向左，穩站。反轉左腳起跳站立，右足抬起斜過左足，起左雲手，右開手斜過胸前，上身向左傾斜，臀部微向右，穩站。

15

潮劇的眼法

　　眼就是眼神：許多演員都有一對神光四射、精氣內涵的好眼睛。想要創造出鮮明生動的人物形象，不僅要有準確的內心體驗，同時還要找到準確的外部體現，而外部體現最重要的工具就是眼睛。故曰：「眼睛乃心靈之窗戶」。

　　人物的喜、怒、哀、樂必須通過眼睛「傳神」。一個演員應做到眼睛能說話。看一個演員是否「入戲」了，不看別的，只要看眼睛就可以了。

　　眼睛練法是：上、下、左、右一小圈，練時安坐，自然、端正、頭不動，面部不出怪相，眼皮張開，眼珠往上看目眉，往

下看鼻尖，左眼珠橫看右眼角，右眼珠橫看左眼角，眼珠自上而下，由左到右循繞圓圈，由慢到快，只要耐心不斷訓練，天長日久，反轉迴圈，就能運用自如。

如在《鍘美案》中，包公邀請陳世美過堂，陳明知不是好事，但又不得不來，氣狠狠地快步上場至台角，兩眼張開，忽而微閉，右眼珠橫看左角，左眼珠橫看右角，快速穿梭，轉身向包公微笑施礼；這剎那間，讓人感到是個兇狠、毒辣、陰險、狡猾而又有學識、彬彬有禮的人物。

潮劇的髮功，指頭部甩髮的功法，多用於表現驚慌失措、悲憤交加、疼痛欲絕以及倉皇逃命、垂死掙扎等異常激烈的情緒和情境。

「髮」的顏色一般為黑色，是用牛皮粗線和人的頭髮捆綁製成的，用牛皮製作成個小座，用粗線把頭髮的一端牢牢纏絕，根部高約 3 寸，演出使用時用勒頭網子將其皮座子固定，垂下來很長的一綹頭髮長度一般為 3 尺，是用人的真髮製作而成的。髮功的技法，生行和旦行大體相同，其基本基本功的訓練方法就是練好後頸筋，要耐心琢磨，刻苦鑽研，才能掌握和運用。

在戲曲舞台上利用甩髮的甩、裁、帶、劈、轉、盤、抖、叼等各種技術手段來外化人物在受到強烈的刺激後的精神狀態。如《一箭仇》中的史文恭和《打棍出廂》中的范仲禹。在髮功中難度最大的當數甩髮，也就是通過甩動頭頂紮束的一綹長髮的技巧，外化人物的內心活動，更好地為塑造人物服務。

潮劇《薛丁山哭靈》中，主演林初發以小生應工，他進入靈堂看到樊梨花的靈牌，不由一聲慘叫「妻啊──」跪步前進，前進中伴隨著頭髮的不停甩動，一連用二三十個甩髮，來表現薛丁山的驚、恨、悔、痛雜加在一起的痛不欲生的心情。

甩髮功適用於生、淨、丑以及老旦行當，分為前甩髮、後甩髮、左甩髮、右甩髮、跪甩髮以及甩八字髮。

　　前甩髮；站八字，頭低，腰彎，頭部配合後頸，着暗力，把長髮往前甩。

　　後甩髮：站式要領同前甩髮的要求。頭部配合後頸着暗力，把長髮往後甩。

　　左甩髮：開始長髮藏右邊，見時頭偏右，頭頸着暗力，把長髮往左甩。

　　右甩髮：藏髮同左甩髮的要求，頭偏左，頭、頸着暗力，把長髮往右甩。

　　跪甩髮：右膝下跪，偏右，從右一下往左甩，跪一步，甩一圈。

　　甩八字髮：開始頭偏右，讓長髮右垂，着暗力，從右往前甩過左後邊，從左往前甩過右後邊，迴圈甩動。

17

蹲、縮、小

　　潮劇丑行以其詼諧、生動的表演效果，在潮劇舞台上具有十分重要的地位。故戲諺有「一個丑半台戲」「無丑不成戲」之說。在潮劇幾百年的發展歷史中，經過歷代藝術實踐和總結，形成了一整套潮丑表演藝術規範和獨特的舞台美學風格。其中，「蹲、縮、小」是極其重要的表現形式。

　　「蹲、縮、小」包含三方面的內容：蹲，指演員在表演中身體時時保持半蹲或者微蹲狀態；縮，指演員在表演中時時收腹使身體重心向前，形成收縮狀態；小，指演員的身段、步法和手法等動作幅度較小。（翁燦龍）作為對潮劇丑行演員在表演動作上的一種規範程式，它十分符合塑造潮劇丑行人物形象的滑稽審美風格，使得人物形象更靈活、生動，有利於濃縮性地把握紛繁複雜人物的類型化性格特徵，因而慢慢被潮劇丑行演員接受為一種

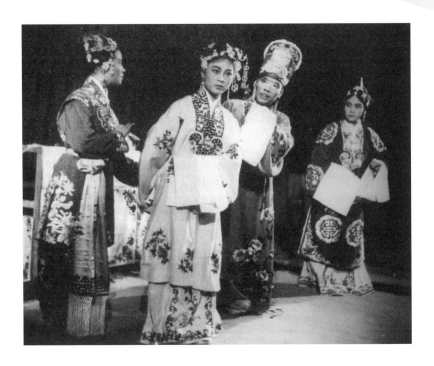

程式動作的規範。同是表達「觀看」這一動作的「眉手」，生行是全身直立，雙指過頂，以顯示人物的挺拔俊秀；而丑行雙膝併攏，全身收縮，單指掠眉，全然一派「蹲、縮、小」造型。

不過，在程式的運用上，各種丑又有各自不同的特點。官袍丑有小、垂、蜷的特點，構成官袍丑人物猴形鼠相的形象；項衫丑有快而不利、放而不揚、倔而不直的特點，構成花花公子形象；女丑有粗中透嬌、搖中透擺的特點，構成了粗獷潑辣的下層婦女形象；裘頭丑有繁而細、驟而促的特點，構成了生活潦倒、地位卑下、舉止小裏小氣的下等人物的形象。（吳國欽、林淳鈞）再如在《鬧釵》的胡璉在告發妹妹時的「整妝」和拷打小英兩段，

《鬧釵》選段

項衫丑胡璉拳打腳踢，拿出了搬椅、舞扇、跳步等十分滑稽誇張的動作，以表現佔優勢時的得意洋洋，動作雖然節奏快而短促，每半拍至少一個動作，但出拳如猴，步法如雞，一直未脫「蹲、縮、小」的程式規範。

打架科介

在潮劇女丑表演程式中，比較有代表性的一種身段譜是打架科介，全套「打架」身段包括：1、嚴裝（整鬢、整鬢、整衣、整履）；2、指罵（包括「狗舂碓」和「紡車輪」）；3、飛鳳爪；4、雞啄米；5、鬥鵝；6、雙環扣；7、飛鷹踢；8、護身鈸；9、倒插燭；10、煞科。可根據劇情和人物選擇運用。

如《騎驢探親》中，兩個親家姆都是女丑應工，兩人在吵罵至打架時就運用這套身段科介。先是雙方嚴裝：兩人各雙手上舉，繼而向腦後整鬢，接著是各站前後弓腿步，左手直伸，右手捲袖，整袖畢，一腿站立，一腿翹起作抽鞋跟動作。嚴裝畢，即互相指罵，先是抬右腿站樁步，屈肘指，手一上一下，上身俯腰下踩，指責對方，如踏碓舂米狀，叫「狗舂碓」。接著，是雙腿微屈，屈肘於胸前，指手並輪番指劃，由慢而快，叫「紡車輪」。接下去是手拳對打，先是「飛鳳爪」，站弓步，雙手屈肘於胸前，作荷葉掌式，四指張開，右腳趨進，左手上舉，右手下爪；退步，右手上舉，左手下爪。雙方如是且進且退，接著一方前跨一步，左手屈肘橫置胸前，右手作雞啄米狀點啄對方，對方也作同樣拳式對打；鬥打畢，一方半跪弓步，雙手屈肘，五指伸捏成鵝頭狀，並相向撞啄，再如鵝伸頸狀，伸向對方，對方也作同樣拳式對打；鬥鵝畢，一方作八字站式半蹲，雙手握拳，又開使勁下按，旋即一腳抬起，朝對方一腳踢去，叫「飛鷹踢」。接著後退作半磕馬站式，身左扭頭，調轉雙手，開掌上下反轉成「拉鈸手」，並護於右胸側，護身；對方也作同樣拳式。一方也

站半蹲弓腿，雙手朝前，食指伸出，朝上作勾住對方姿勢。一方敗退，一方跨步追下。

　　潮劇《鐵弓緣》中茶婆追打施公子時，也運用此身段科介。當代藝人洪妙、葉林勝、謝清祝各有風格，成就頗高。

三七面

　　潮劇演員在台上要「站有站相，坐有坐相」。這個「站相」「坐相」的標準又是什麼呢？就是以觀眾看得清楚，使角色與觀眾能取得交流為原則。用行話來說，「站」和「坐」都要遵循「三七面」的規則。

　　所謂「三七面」，就是不管台上人物多寡，演戲時都要七分面對觀眾，讓觀眾看清楚你的表演，在站式上又不會太呆板。這是因為觀劇舞台和電視電影有所不同，沒有攝像機隨著演員的動作拍攝從而讓觀眾看清楚表情與動作，如果演員在舞台上背對或側身朝向觀眾時，觀眾就看不清楚演員的動作及表情，搞不懂在演什麼或是哪齣戲。作為使觀眾看得清楚的原則，它既體現在基

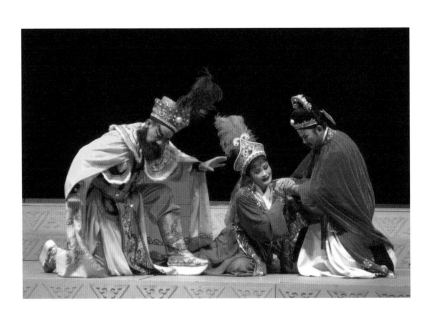

▶《洗馬橋》劇照，王銳光飾演劉文龍，王文賢飾演嬌公主，何平發飾演番王

本功動作的構成上，也體現在動作的運動過程中。舞台上一舉手一投足，都不是直來直去，而是「每個動作都要做到欲左先右、欲進先退，右手向右指時，必須先向左然後向右指去」。欲左先右、欲進先退，這個「先右」「先退」是預備性的過渡動作，是使觀眾對動作的去向有所準備，達到看清楚的目的。

不過，也不是在舞台上完全不允許背對觀眾，如果是有特別意義或者肢體足夠明顯的背台，也能夠形成另一種獨特的美感與表演特色。同時，需要兼顧自然和讓觀眾清楚兩個方面，不能因為過於在意「三七面」而導致肢體動作過於僵硬，這也是要避免的。

20

草猴拳

模仿生活中的一點一滴，是其他劇種裏常見的，但是，潮劇模仿的卻是草猴。

在潮劇中，裘頭丑有一種特有的身段譜，是模仿草猴。草猴是螳螂在潮汕地區的俗稱，這個身段就是把草猴某些動作特徵，化用到舞台動作中去，形成裘頭丑的身段動作。全套的草猴拳包括：「草猴洗臉」「整裝」「展翅」「走路」「攀爬」「抓沙」「打架」「歇息」等八部份。草猴動作的手式，一定要成猴手，要屈肘、夾腋、縮頸吸頰；站式要夾膝屈蹲站，整個身軀顯得蹲、促、小。手的活動範圍，多在上身及頭部周圍，節奏局促，少停頓，顯得小裏小氣。一般是根據人物和情節，運用其中若干部分。

常用以表現品德不高、精神境界低下的人物。如《扛石》中不孝敬父母的浪蕩子丘阿孝不論在亮相、台步以及每一舉手投足中，都有一套獨特的動作。他一出場亮相，就運用「草猴洗臉」「整妝」兩組動作；在他毆打年邁的母親時，運用了「草猴展翅」「抓沙」「打架」三組連續動作；在他登山找石時，又運用了「草猴走路」「攀爬」等動作。潮陽縣元華潮劇團的吳俊海有一套較

為完整的草猴動作，於是潮劇學者林淳鈞等把吳師傅請來，編成了一套裘頭丑模仿草猴的表演動作。

21 激面科介

激面又稱激手，表示人物內心激動緊張等。動作為兩掌心靠內，高至眼睛遮住，腳小八字，微蹲，顫右手退右腳，顫左手退左腳，兩手輪轉顫抖，三步一指。潮劇名家姚璇秋在《我怎樣演江姐》中，如是講述對激面的運用：

第二場是江姐個人感情發生強烈衝突的一場戲。江姐離開重慶之後，到了華鎣山區，看到華鎣山壯麗的景色。以及即將與親人會見，不由自主地抒發「盼親人，誰不想相見在眼前；松濤他一載未見。想必是映日紅楓顏如火，想必是經霜青松志益堅」的喜悅，在這段唱詞中，我運用了較多的舞蹈動作，使這段戲帶有戲曲載歌載舞的特點；當江姐到了古城邊，發現革命烈士被殺害，又在路邊撿到被殺害烈士的斬標中竟有丈夫的名字，如同晴天霹靂，使她幾乎昏過去。她執著有彭松濤名字的斬標，說「不可能，不可能，這怎麼可能是他」，她仰望城樓又看看斬標，反覆幾次。這地方。我藉用傳統的激面科介，三看三仰，表現江姐強烈的情緒反應。

姚璇秋《江姐》選段

《鬧開封》選段

此外，激面科介在不同情境下使用，表現也有所不同。曾經在潮劇電影《鬧開封》中飾王佐的演員張長城，在談到人物塑造的時候說：「在《鬧開封》中，王佐有幾次運用激面科介，但由於人物情緒變化不同，物件不同，所以在身段，功架，手勢，面狀等方面就有所不同。」

皮影步是潮劇頂衫丑、踢鞋丑、裘頭丑的一種身段步法，模仿皮影戲人物的動作特徵。皮影戲又稱「影子戲」或「燈影戲」，是中國一種以獸皮或紙板做成的人物剪影，以表演故事的民間戲劇形式。藝人們在白色幕布後面，一邊操縱皮影人物做出各種動作，一邊用特定的曲調來唱出故事，配以打擊樂器和弦樂，有濃厚的鄉土氣息。

皮影步的要領是：在手足擺動時，總是僵直地左右擺動，沒有斜線或曲線移動；擺動時要求「活關死節」，即以「關節」為支點作機械性擺動。以手臂為例，如全臂擺動則以肩關節為支點，手臂自然垂僵直（死節）擺動。如果下臂擺動，則以中關節為支點，上臂僵直不動。

這種身段步法把人物的動作皮影化，從而成為一種變形的動作，表現人物的滑稽可笑，能取得很好的幽默效果。皮影步一般包括「小走」「急走」「煞科」等一組連續的動作。如《鬧釵》中，胡璉妄斷妹妹與人有染，在唱「你從今不必假正經」一段唱詞時，就用一組皮影步的身段動作，表現其得意忘形的神態。另外，在《井邊會》中，隨軍的老王和九成兩個老兵，追趕策馬賓士的劉咬臍時，也運用皮影步的動作，以表現「急走」的形態。

23

官袍丑狗步

　　在潮劇中，官袍丑是官場人物的醜化，多為門官或擅於逢迎的下層官吏一類人物。在表演上重提袍握結帶，重鬚眉眼目的表演，重靴帽的做工，常模仿動物的動作，如蛤蟆、狗豴等。人物如《金花女》中的驛丞、《王茂生進酒》中的門官等。

　　官袍丑的身段表演中，有一種特殊的步法叫「狗步」，它與紗帽、水袖配合而構成一種特殊身段。《王茂生進酒》中，窮困潦倒的王茂生得知他的結拜義弟被封為平遼王，欲前往求見，被門官拒之門外。門官轟王茂生走開之後，得意忘形地走了一個圓場。步法是：騎步下蹲，一手撤胸提袍，一手反背於臀部，並旋水袖作狗尾狀。上身略前俯，伸首縮頸，頭上的紗帽翅有節奏地上下擺動，整個身軀活似一條搖頭擺尾的看家狗。這種步法在《販馬記》《蘆瑤》等劇目中均有出現。

24

項衫丑動物身段

　　在潮劇中，項衫丑往往模仿動物的形體造型，以表現人物在某種特定情景下的感情反應。經過歷代提煉總結，此身段成為一種獨特的程式，可以單個或者聯串運用。

　　如《活捉張三》中，閻惜嬌以繩索套住張三脖子，帶其鬼魂前往陰曹時，開始張三遮袖快步直趨台前，站前後弓腿步，同時左右兩手一下劈開，伸頭露舌作「餓鷹撲食」姿式，配合閻惜嬌在後面拉動套繩，張三雙指手置於胸前，縮頸伸舌，向左、向右、再向左連續跨轉三次，活像木偶戲中「吊皮猴」動作。接著跨步轉成正面，站前後弓腿步，雙揚袖，再後腳前踏向前打袖，瞪目縮頸，伸舌亮相，作「猴子望桃」狀。然後配合鑼鼓點，站

《金花女》中的驛承視頻

正吊腿步，後退站月眉腿步，煞住，側耳正視，雙指於右上角，名曰「通天指」。亮相後再快步圓場，至台前站半磕馬站式，雙手從中央猛然分向左右，曲臂平肩，拳手挺胸，縮頸伸舌，作「蛤蟆噬蚊」狀。再以「吊皮猴」姿式三跨轉之後，正面跪坐，輪番揚打，作「猴子搔耳」姿勢。最後雙揚袖亮相。

以上「餓鷹撲食」等動作身段造型，武丑、踢鞋丑及官袍丑也有運用。潮劇藝人方廷章工項衫丑和武丑，演此身段程式特別傳神生動。

長衫丑盲人身段

潮劇長衫丑有一種專門表演盲人的特殊身段譜。

潮劇名丑謝大目演《周不錯》《剪辮記》中的盲人維妙維肖，名噪一時，積累了豐富的表演經驗。

他在表演中身穿一件灰色長衫，頭上戴著黑圈，兩眼各畫上一條白線，表演其走路、跨籬、吸煙、食粥等動作十分準確、逼真、生動細緻。他說：盲人長期看不到外界事物，生活習慣、動作規律就和明眼人不一樣，在舞台上表演要酷似盲人要掌握幾項要訣：

一曰「以耳代眼」。如《周不錯》中盲人在涼亭賣卜，發現女兒不在身邊，便叫：「楊朵，你去哪裏？」同時蹲腿側身，耳朝亭外，傾聽有無女兒的腳步聲。凡扮演盲人，在台上與人對話，都要耳朝對方，以耳代眼，同時閃動眼皮，便儼然是個盲人了。

二曰「手眼不一」。如周不錯要拿筷子來食粥，手在桌上摸，眼卻要朝相反方向閃動眼皮，蠕動嘴巴，表示在留神摸索；再如賣卜時手拿籤筒撥弄竹籤，口中「子丑寅卯……」唸唸有詞，眼卻要朝天，否則，眼朝籤筒，就不像盲人了。

三曰「側身橫行」。盲人走路時，迎面有無行人，路面是否高低不平，有無溝隙，他都看不見，由於心中無數，必須處處小心，點竿問路，側身橫行。在碰上行人或障礙物時才不至於前僕後倒受傷，同時還要經常用手提起長衫前幅，以防踩到衫裙跌倒。如《周不錯》中兄弟路遇一場，哥哥拉著竹竿領弟弟回家，盲人弟弟仍小心翼翼，側身橫行。

四曰「出手短曲」。盲人事事都要特別小心，以防吃虧，因此出手不宜開闊。潮劇戲諺云：「瞎子出手，不過一尺」。如周不錯由女兒牽著走路時，一手緊握明杖，一手屈護前胸，掌心向外，五指半開，準備隨時碰到行人、牆壁等物時可保護自己，不受損傷。出手短曲加上聳肩、縮頸等動作來表現盲人處處謹慎、時時留神的特殊心態。

花旦身段 26

花旦（彩羅衣旦）在潮劇中多演青年或中年女性如村姑或婢女，穿窄袖衣衫，繫腰帶，性格活潑或潑辣放蕩，常常帶點喜劇色彩。身段有獨特風格，老一輩潮劇藝人把花旦的藝術表演總結為二十四字訣：「丑味三分，眼生百媚，手重指劃，身宜曲勢，步如跳蚤，輕似飛燕。」分別解釋如下：

丑味三分，藝訣說「花旦三分丑」，是指花旦的表演帶有喜劇的特徵，採用誇張的表演手法，以產生喜劇效果，有如丑角一樣給人以輕鬆愉悅的藝術享受。

眼生百媚，強調眼神的靈活與運用。如折子戲《拾玉鐲》中的孫玉嬌（花旦），驟見書生傅朋在其門口（故意）失落一隻玉鐲時，禁不住心中的喜悅（因她深愛風流瀟灑的傅朋），但礙於禮教，既想拾鐲，又怕被人撞見，帶著幾分「丑味」的表演，令人忍俊不禁，眉眼間露出又喜又羞的少女秀色，百媚頓生。潮劇戲諺中有「烏衫（青衣）要目汁滴，花旦要甩目箭」。「甩目箭」

就是花旦表演要眼生百媚，和觀眾有交流。

手重指劃，是動作多屬快捷利索，口說手比（指劃），速度比別人輕快。藝人說「烏衫靠袖花旦靠手」。花旦的出手要「快出快收、收比出快」。如常用的「轉手」，用「紡指」成小圓，內轉外「去」，以腕為軸，以「指」帶動。其出手，總是用「紡指手」，有「單紡指」和「複紡指」，顯出整個形體的動感美。

身宜曲勢，花旦的表演不論站、立，都要求身段的曲勢，藝人概括為「開手七分，站要微蹲」。開手七分，指開手合乎的腕、肘、臂要微曲，站時，雙足成「丁」字形，後腿微蹲，並以足尖着地，雙手插腰（同一邊），使頭、身、眼成曲勢，顯得靈巧、輕捷。如《鬧釵》中，婢子小英在胡璉面前據理力爭，以獨有的裝扮和靈活身段，口說手指，把胡璉駁斥得目瞪口呆，狼狽不堪。

步如跳蚤，花旦的台步常用「小跳」，在「快步」「俏步」中每五七步總要來一次「小跳」。與帶「小跳」的台步配合，雙手下垂向內成弧形，略提腕，雙手保持一尺距離，並隨步以肘帶肩扭腰，左右微蕩，或左手插腰，右手擺動，或一手屈時上舉貼腮，一手隨步擺動，顯得步履輕盈活潑。

輕似飛燕，是指花旦的舞台調度要輕要快，常走快步加小跳，滿台穿梭如飛燕掠風。如《桃花過渡》中婢子桃花的出場，她身穿彩羅衣，足着繡花布鞋，身揹小包袱，手持雨傘，用飛快的碎步圓場，邊走邊唱，觀眾一看便知道這是一個精明的丫鬟，能夠很快「入戲」。（黃瑞英）

《桃花過渡》選段

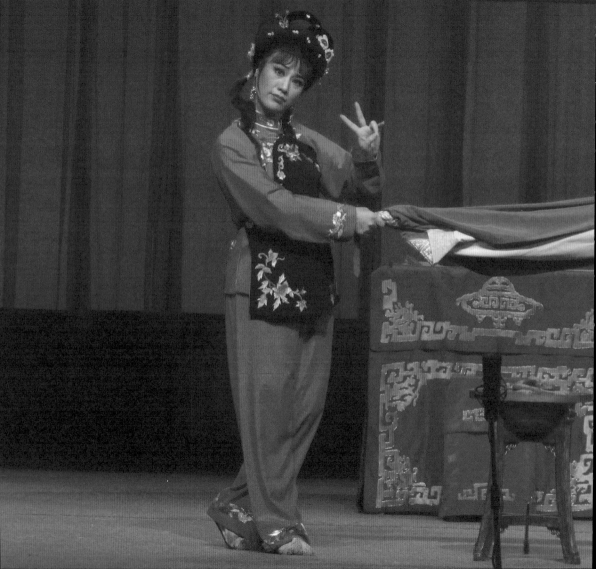

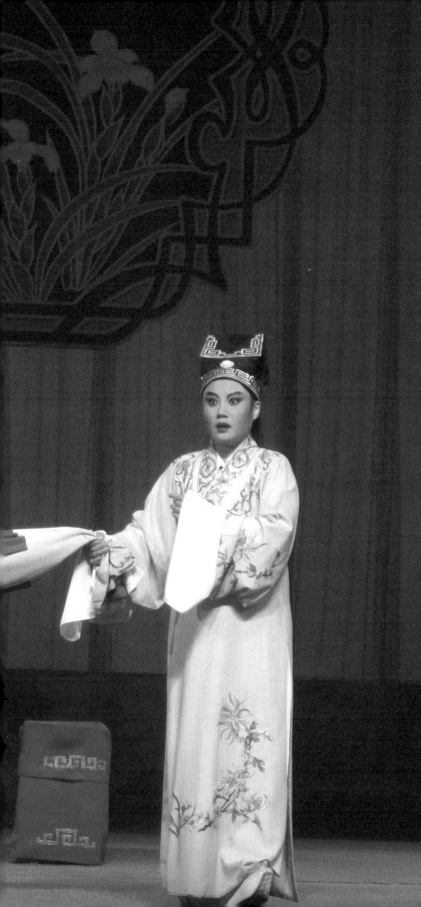

· 潮劇的特技

導論

　　潮劇的特技，顧名思義特指潮劇的「特殊表演技法」。作為一種「合歌舞演故事」（王國維）的表演形態，潮劇透過「唱唸做打」的綜合表現手法，在舞台上呈現出兼具視聽美感的藝術形象，並隨著歷代劇作積累與演員的實踐，不斷地創發出各種戲曲特有的身段舞姿，用以刻畫人物形象以及詮釋內心情感。其中有些擷取轉化自「百戲雜技」的科範程式，錘煉衍生出各色異乎尋常程式的「特殊技法」，扣人心弦，引人入勝，使潮劇的表演形式更加豐富多元。

　　這些特技動作通常技術性很強、難度很高，可藉由形體身段的變化和道具的耍弄，塑造難以用其他表演完成的藝術形象，並以奇巧險美為審美追求。特技一方面表現為形體技能，另一方面也多與服飾、妝扮和道具結合運用，形成綜合多元的表演技法。歸納起來，大抵可以分兩種類型：一種是藉助於帽袖靴鞋等服飾行頭的穿戴，一種是利用椅梯竿索等道具。特技的運用，一般遵循「戲不離技、技不離戲」的法則，結合特定的戲劇情境，與人物性格以及情節關目進行有機聯繫，為劇情與人物塑造服務，從而產生「畫龍點睛」的妙效。

《十五貫》「訪鼠」選段

1961 年 12 月，汕頭專區舉辦丑戲會演，發掘出了如梯子功、活鬚仔、柴腳功和吊繩特技等一大批失傳已久的特技表演，藝術手法上新鮮、逼真，能夠深刻地刻畫不同人物的內心世界，大大增強了舞台效果。

2

把子功

　　把子功是潮劇表演武功的組成部分和潮劇演員的基本功之一，主要是武戲中表現打鬥場面而學習和訓練的技巧和套路。把子也作靶子，又稱刀槍把子，是演出中所用兵器道具的統稱，指刀、槍、劍、戟、棍、棒、錘、斧、鞭、鐧、槊、叉等各種兵器。

　　把子功有很多套路，一般分作長、短、徒手三種：長把子如大刀、長槍、叉、棍棒等；短把子如刀、劍、斧、錘等；徒手俗稱手把子，即赤手空拳對打。每套把子均有專名。如小快槍、大快槍、小五套、大刀槍、雙刀槍、十八棍等。

　　把子功表演上又分作莊重把子和滑稽把子兩種。前者指通過嚴肅的武打，營造莊嚴威武的氣氛，表現劇中人物的性格，表示戲劇情節的發展變化，要求莊嚴威武、雄健肅穆；後者多用於帶有戲謔性的武打，其特點是詼諧逗趣，引人發笑，表現正面人物武藝高強，對其敵手的揶揄戲謔。兩種把子都要求打得有感情、有節奏、有層次、有章法。潮劇名丑方展榮說：「潮劇的把子功有 100 套，一輩子都練不完。」

3

水袖功

在潮劇中，水袖是綴在袖口上的延長部份，多為純白色，因為舞動的形態像水波，故稱水袖。

水袖不斷適應戲曲的表演程式的要求，融入到了唱、唸、做、打的戲曲裏面，演員可以利用水袖做出多種多樣的舞蹈化動作，豐富表演中對人物內心世界的刻畫。這種以水袖做動作的獨特技巧稱為水袖功。

水袖是手勢的延長和放大，姿勢有數百種，如：抖袖、擲袖、揮袖、拂袖、拋袖、揚袖、盪袖、甩袖、背袖、擺袖、撣袖、疊袖、搭袖、繞袖、撩袖、折袖、挑袖、翻袖等，演員利用水袖誇張、優美而豐富的舞蹈特技，舞動出好似波浪翻滾的水袖技巧，水袖時而像行雲流水，時而像團團花絮，時而像波浪漣漪；有的形狀像車輪，有的形狀像托塔；有單擺轉盤袖，有正側重疊轉盤袖，有直沖展翅飛捲袖等等，生動形象地表達人物激動、悲憤、痛苦等複雜多變的心理活動，使觀眾獲得寫意性的審美體驗。

在潮劇《失子驚瘋》裏，演員將水袖功發揮得淋漓盡致，甩、繞、捲、拋、揚等一系列高難度的動作被她舞得如行雲流水一般，給人一種美不勝收的感覺。

《白玉扇》選段

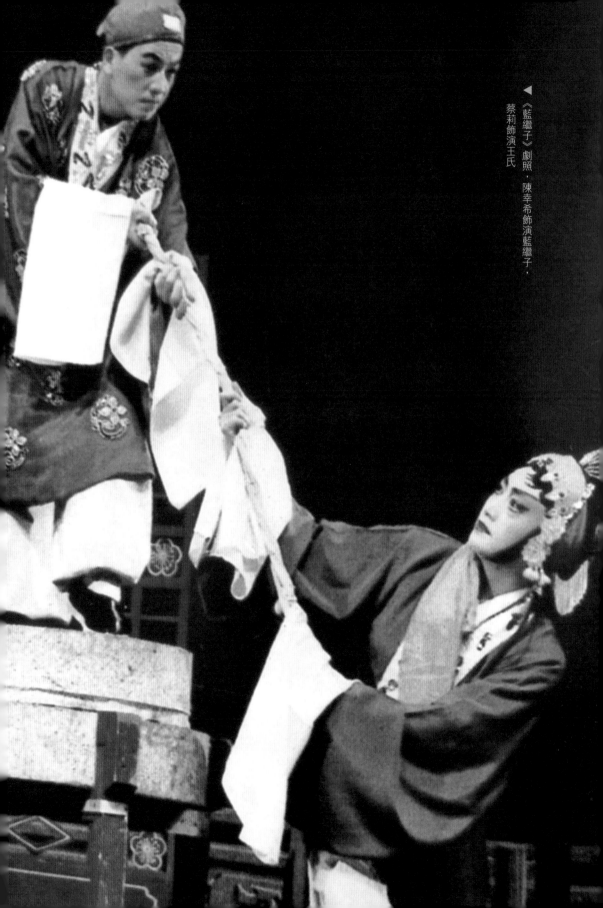

毯子功

　　毯子功起源於漢代百戲中的雜技、筋斗等的表演，指「翻、騰、撲、跌、滾、摔」等一系列動作基本功，通俗地講，就是練習各種翻筋斗，形式以手撐地為主，也有用腳在地面蹬跳的。由於舞台上鋪有一大片紅地毯，除了規限表演區域之外更有保護演員的功能，避免演員在動作強度大、難度高、技術複雜的摔打動作中受傷。因為訓練和表演動作的範圍在毯子內，因而統稱為「毯子功」。

　　毯子功應用目的主要有兩類：一類基於武打戲的內容需求，如演繹古代戰爭故事、綠林恩怨仇殺及神話戲中擒拿妖怪的格鬥；另一類雖然不是武戲，但卻因為情節，或是較為純粹的表達角色的內心世界，或是營造台上台下氣氛，也較多的採用毯子功。

　　其應用也不再限於武功演員，其他潮劇行當也大量採用，在舞台上表現翻山越嶺、竄奔躲閃、水中浮游、人仰馬翻、騰雲駕霧、凌空跌撲等特定的場景和情節時，動作賞心悅目，情感傳遞到位，藝術感染力和創造性更好。

　　潮劇名丑方展榮的毯子功是一流的，《柴房會》中，當莫二娘現出鬼形時，方展榮一聲歇斯底里的「哎喳」後，凌空一個「倒撲虎」，接著桌子搶背之後滾翻直竄牀底，精細到位地表現了李老三魂飛魄散的心理狀態。

　　張怡凰是閨門旦和青衣行當，但她在《斬娥》中，當唱到「六月冰花滾似錦」時，她用了「托舉」和「直體翻轉」二個毯子功動作，來表現竇娥無辜被押赴刑場問斬，又無能為力鳴冤的心情。刑場上被殺的一刻，她用了一個「翻身僵屍倒」，準確細緻地表現了竇娥含冤慘遭斷頭而死的場面。

在潮劇中，燭台是表明黑夜這一特定環境的常用道具，因而也產生了使用燭台的特技。

潮劇《活捉孫富》是《杜十娘》故事的延續，該劇中，杜十娘的鬼魂半夜叫門，山西富商孫富被叫醒以後，朦朧中有一段內心獨白。這時角色站「月眉腿」站式，一腳翹起一腳獨立，一盞點燃的蠟燭置於翹起的足踝上。

燭台特技要求下身要站得穩，不能搖擺；上身卻需靈活，能伸懶腰打呵欠，能自由伸展。

這段表演結束時，使足踝用暗勁將蠟燭往上彈起，用手接住，而蠟燭要保持不熄。之後孫富把門打開，杜十娘的鬼魂一溜煙進門，一陣陰風把孫富手中的蠟燭吹熄，但在燭煙將散未散時，熄滅了的蠟燭又復燃起來，「死燭復燃」的表演帶有魔術性質。

6

手帕功

手帕功作為一種表演身段特技，是戲曲花旦行當必須掌握的高難度技巧，是外化人物情感、塑造人物形象的藝術手段。

作為道具的手帕有四方形、六角形或八角形等，一般要特製邊沿和中心加厚。功法有呼、托、轉、踢、拋、彈等多種，技藝高超，特色濃郁，起到烘托戲劇氣氛、刻畫人物感情的作用。比如旋帕咬帕，是用中指頂住手帕中心，使其旋轉，然後甩向空中，待手帕落下時，用口把它咬住。

潮劇《程咬金宿店》中程咬金與羅成投宿李隆興客店。店家女金花（貌醜）、銀花（貌美）姐妹都看中羅成並向其賣弄，在銀花的表演中就有用此特技。

　　打出手為戲曲特技之一，又稱「踢出手」或「過家活」，簡稱「出手」。打出手是標誌性的武打特技，就是作戰雙方互拋兵器的武打程式套路。打出手技巧有踢接、擋、拍、扔等數十種。

　　潮劇演員劉潔指出：旦行的「打出手」，武丑輕盈敏捷的動作、翻跳跌撲的武功，武淨的摔打跌撲功夫等，這些功夫的訓練與台上的展示不僅體現了技藝性，同時也豐富了劇目的觀賞性。如我在演《林沖上山》劇中林沖時，充分發揮了潮劇武打技藝，這段走邊的表演輕盈矯捷，「飛腳」「鏇子」「雙踢帶」等技巧乾淨利落，而且還表現出人物謹慎機敏的狀態，推動了劇情的發展，讓觀眾越看越想看下去。

▶《忠義雙夫人》劇照

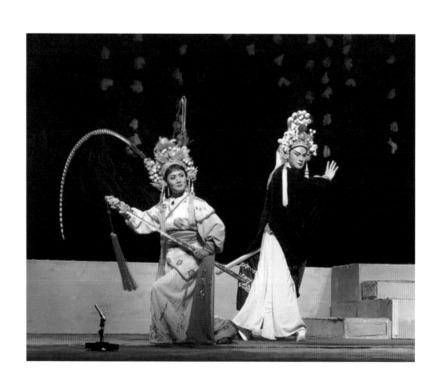

踩高蹺，俗稱縛柴腳。潮劇的柴腳是吸取民間雜耍「假腳獅」等而來。因為潮劇過去常在農村土台演出，四面八方均有觀眾，演員裝上「柴腳」，可以使遠處觀眾也能看到，能夠取得很好的舞台表演效果。

已故潮劇藝人金升在《十八棚頭》一劇中，裝上三尺高的「柴腳」，肩上揹著妹子，表演時掀開台項布幕，在唸「一步到東門，一步到西門」時，大步跨台而過，技巧過人。特別是那欲倒而不會倒的特技表演，更是驚險、逼真。

潮劇《青峰寺》中善良的老和尚蛤師，為搭救無辜受害的小尼，在後有強徒追趕，前有深溪難涉的情況下，縛上「柴腳」，背著小尼，在台上來回奔走作涉水登山的表演。這一表演既刻畫了老蛤師救人心切的心情，也體現溝深水險的情景。

指飾演和尚的丑角演員，利用脖子上掛的佛珠進行的高難技巧表演。

《張春郎削髮》中，準駙馬途經青雲寺探望好友半空和尚，恰逢雙嬌公主進香。張春郎扮為獻茶的小和尚一睹公主芳容，不料竟被發覺，被迫削髮為僧，使皇婚大典無法舉行。經過雙方互相了解，雙嬌公主剪下青絲向春郎賠禮，二人才重歸於好，成為「結髮」夫妻。

在這個劇中，小和尚半空是一個十分出彩的人物。潮劇名丑方展榮曾扮演的半空小和尚，在「削髮」「追殿」等重要場次中，都有激化劇情、提神攝魄的作用。他通過對半空和尚的生動塑造，從打科插諢到技巧表演，如用「錯步搶背」「分腿小翻」騰空而起，「前滾毛」接珠，旋滾佛珠套於頸上，難度動作不僅演活了半空，而且成為該劇情趣激蕩的戲段。

而在另一位潮劇名丑陳鴻飛在扮演這個角色時，也可見其

技藝之精湛，手中的那串念珠，旋轉、拋珠、甩珠，令人眼花繚亂，很見功力。他每演到此處，觀眾們總是屏住聲息地欣賞著，然後報以熱烈的掌聲。

10

髯口功

髯口就是人物的鬍子，髯口功俗稱「活鬚仔」，是利用人物的鬍子進行摟、撩、挑、推、托、攤、捋、抄、撕、撚、甩、繞、抖、吹等一系列動作，來外化人物的內心情感。其奧妙在於髯是用一個約二寸左右長比筆桿還小的竹管子製作，刻上一道深溝，使鬍子可靈活轉動，表演時將鬍子掛於耳上，讓竹管貼於下屑，嘴巴挪動時鬍子便隨之上下了。

髯口功有些是單項動作，有的可以組合連貫起來，要求與舞蹈身段密切配合，才能準確刻畫人物。在潮劇中，老生常掛山牙和文髯，髯功有顫髯、噴髯、顛髯、搓髯、撥髯、托髯、揚髯等。烏面多用武髯、開口髯和髯鬲。丑角則多掛「小三綹」和「一撮髯」「八字髯」「鼻髯仔」等。髯口功無論整髯、噴髯或顛髯、撥髯，都要根據不同的人物而變化。

潮劇的髯口功以老生較為豐富，其噴髯和顛髯技巧要求較高。噴髯有大噴髯和小噴髯之分。大噴髯如《追阿寶》的草鞋公，追阿寶時上高山，下峻嶺，一步一顛髯，左右顛髯，趕上阿寶後，緊接著大激面，同時兩手快速揭髯，邊揭邊噴氣，使髯全部飄動起來。小噴髯是當人物憤怒時，兩手的手指將髯分撥向兩邊，同時吹氣使中間留下的髯飄動起來，吹得越高越美。顛髯如《宋江殺惜》中，宋江在烏龍院發現和梁山泊聯繫的信件丟失後

《磨房會》選段

心急如焚，從樓上到樓下四處尋找，要一步一顫鬚，左右雙顫。又從樓下尋到樓上，又要一步一顫鬚，左右顫抖。這種長時間的顫鬚，如果沒有過硬功夫將難勝任。

此外還有《徐策跑城》一劇，飾演徐策的演員在表演中，一步一顫鬚，又顫動紗帽翅，到後來一邊撥鬚一邊噴鬚，把既興奮、又心急但卻已是老邁龍鍾狀的徐策奔跑時的情景，表演得十分精彩，讓觀眾進入到劇情當中。

此外，在丑戲《換偶記》中公堂一場，膽小怕事、糊塗無能的縣官沈得清，在審理二男爭一女、二女爭一男的糊塗案時，在表現他因案情複雜而激動時，在鑼鼓點中來一個激面科，掛在上唇的一字鬍鬚，不時上下翹動，最後竟翹至額角上，又自如地落在原位。這一特技表演既符合人物身份、情境而又詼諧生趣，使觀眾捧腹大笑。

11 吊繩特技

潮劇中的吊繩特技，是利用綢子或彩色繩子，結合劇情在舞台作特技性的表演。早在幾十年前演出的《雙招財》劇，便有二人同台表演。這種表演吸收了體育運動中的雙環動作表演者要有足夠的臂力與體力。

潮劇《鬧佛堂》中，好色的公子薛武中了婢女劉桂英脫身巧計，夜間在佛堂錯拉了母親何氏，何氏惱羞成怒，責打薛武。本來這段戲的處理，往往只是縛在幕邊，何氏責打時薛武便跪地求饒叫痛。玉正潮劇團出人意外地從台中的天棚降下一根繩子，薛武雙足離地騰空，沿繩子爬上去。何氏狠狠一打，薛武先是前後翻滾，繼而雙手拉繩，雙膝屈蹲，跪於空中求饒；時而雙足前後伸成一字馬式；時而橫伏懸空作「蜻蜓點水」式，配合著前後蕩動，使一般常見的拷打變成引人入勝的特技表演，把這好色之徒這時上天無路、入地無門的內心世界，刻畫得淋漓盡致。

12

傘功

　　傘功，就是潮劇中以雨傘為道具的表演特技。並不起眼的傘，成為了演員展現才藝、刻畫人物的稱手道具，蘊含著豐富的藝術美感和情感。

　　《柴房會》中，李老三答應了鬼魂莫二娘的請求，帶她千里迢迢由饒平前往揚州，尋找薄幸郎楊春算帳。走出柴房後，老三撐傘大踏步前行，二娘跟隨左右，為躲避人間的陽氣，她將身影藏在傘蓋下面。老三不擇夜路，一路走來免不了磕磕絆絆，雨傘東倒西斜，兩人的身段相互呼應，變化多端。

　　《桃花過渡》中，桃花姐手執彩傘，嫋嫋娜娜地站在船頭，手中的傘時而收束如含苞嫩蕾，時而展開如綻放嬌花，時而翻轉儼然七彩陀螺，時而飄忽畫出斑斕彩虹。她載歌載舞，迷倒了鰥居的老渡伯，看得台下觀眾如醉如癡。

　　唱到「四月簪花圍」，桃花姐手心托住傘尖，用五指把持傘架中心，控制著傘面有節奏地一開一合。那把傘像隨波蕩漾的出水蓮花，時隱時現，美不勝收。

13

綢舞

　　綢舞為潮劇表演特技，一般應用於女性當中的神仙角色。角色舞動長約十多米的彩色長綢，通過長綢舞蹈動作變換出千姿百態的寫意造型，以表現人物的身份和此時此刻的心情，外化出人物所處的自然環境和人物心境。

　　綢舞大致分抖、甩、帶、抓、拋、旋、盤、繞、撩、搭等數十種技術動作，並根據情境的需要進行有機的組合，從而營造出多姿多彩、色彩斑斕的美麗圖畫。綢舞的基本綢花有「大八字」

《寶蓮燈》綢舞選段

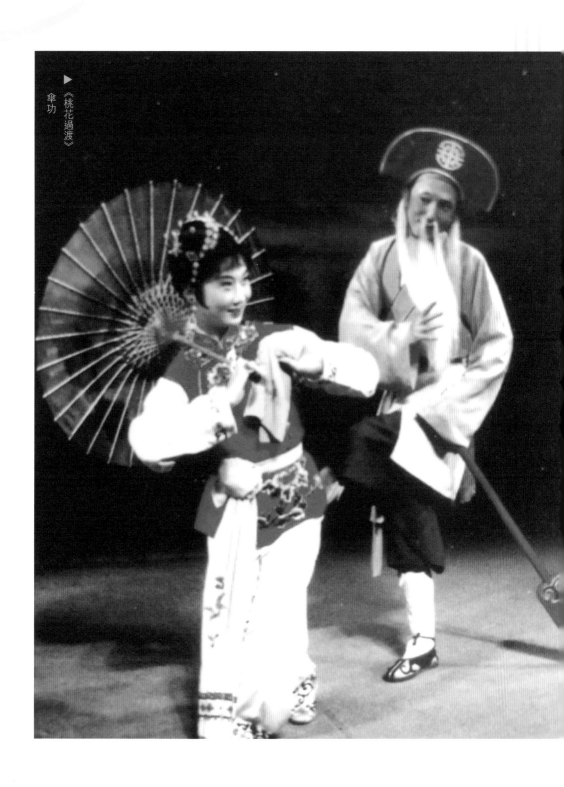

潮劇的特技

「小八字」「波浪花」「雙對花」「肩上圈」「跳圈花」「盤腸」「大車輪」等等。還有一種特別的舞法，是將雙綢由頸後固定搭在雙肩上，背後垂下數尺長綢，舞者雙手執綢，舞出各種綢花。有些演員的綢舞舞術高超，功力出神入化，能把摺疊的長綢拿在手中放出後再收，扔一頭，收另一頭，其間加上翻身等舞姿，或「蓮花盆」「跳龍門」等圖案。

綢舞既可以表現七色彩虹、五色祥雲，又可以表示大江、大河、大海洶湧的波濤：既可以表現天上的神仙，又可以表現人間妖怪。

14 椅子功

椅子功是潮劇丑行的表演特技之一，利用舞台上用的椅子（一般是竹製椅子）作特技表演，多用來表現人物的激動情緒、靈巧動作或者暴烈性格。有推椅、藏椅、擋椅、套椅、擲椅、旋椅、架椅、穿椅、鑽椅、走椅、正抱椅、挾椅、背椅、墜椅、臥椅、上躍椅、前翻椅、後翻椅等。

《活捉孫富》《活捉張三》《柴房會》中均有椅子功的表演。

《活捉孫富》中，串聯了一系列的椅子功技法：被杜十娘捉拿的孫富跳上椅子，面向椅背，兩腳猛然向椅手伸下的「穿椅」，正磕坐於椅上，雙足夾椅沿帶動椅子移動的「走椅」，以及橫臥椅背求饒的「臥椅」，然後鬆手翻身、仰頭落地的「墜椅」，均是配合劇情，表現孫富被孫杜十娘時捉拿的驚恐之情。著名語言學家、文化學者林倫倫在對《柴房會》評論時，特地點出了椅子功的精彩：

> 「驚鬼」一幕，當莫二娘以鬼現形時，只聽方展榮「哎喳」一聲，凌空一個「倒撲虎」，接著是「椅子搶背」，之後滾翻下來直竄牀下。當鬼魂飄然而隱去的時候，他才戰戰兢兢地從牀底下探出腦袋，不見鬼魂，正想奪路而逃

時，鬼魂卻又飄然現身，把他嚇得連滾帶爬。先是爬上椅子，然後鑽椅、跨椅、挪椅，但總擺脫不了鬼魂的糾纏，驚亂中把椅子當自衛武器擲了出去，卻被鬼魂接住。



15

項衫功



潮劇中有「項衫丑」，類似人物在其他劇種中稱為「方巾丑」「褶子丑」或「公子丑」，由於潮劇稱「褶子」為「項衫」，故稱「項衫丑」。在潮劇丑行眾多類別中，它堪稱最為重要的一類。凡丑行入門演員都首先學習「項衫丑」。

因為「項衫丑」本身即由人物身上所穿項衫得名，其在潮劇舞台上一般都是穿項衫執白扇。所以項衫功也就和扇子功一樣，成為「項衫丑」演員必須掌握的技巧。

史料記載，潮丑一代宗師謝大目先生在《鬧釵》登場時有兩句形象活現、行動性很強的唸白：「周身輕似紙团，陣風吹到門前……」他垂直雙臂拂甩水袖左右晃動，配上東張西望的動作和表情，一個浪蕩子神魂飄忽、被一陣風吹到自家門前的形象，就活脫脫呈現在觀眾面前。他最後找到妹妹失落的金釵，證明自己拾到的金釵卻是從妓女身上帶來的，這時他把手縮入袖裏，聳起衣肩，將整個臉部掩藏於衣項之內，生動地表現了無臉見人、無地可鑽的窘態。

在另一位潮丑宗師徐坤全先生表演的《鬧釵》中，也有一處對項衫的處理令人讚歎不已。他在「找瓦片」時，很巧妙地用手指捏捲起項衫前幅的一半，用雙肘夾於腰間，使項衫變成前後一長一短，這又是一種妙趣橫生的獨特技藝。當代「丑王」方展榮在《絳玉摜粿》中則運用了橫步內外翻袖、踢衫上肩、踢衫上臂等很多項衫技巧。他飾演的平君贊遠遠看到絳玉時，眼睛一亮，說道：「哎嘖繫阿絳玉……」隨後小跳月眉腿，踢起項衫前幅，用扇子戳住飄起的項衫迅速向右轉動，將項衫捲於扇子之上，再

向左轉動將項衫放下，將平君贊對絳玉表現出來的垂涎欲滴表達得極其精準。

16

梯子功

梯子功是潮劇丑行特技之一，既能表現人物特定心境，又帶有雜技性質。有爬梯、滑梯、勾梯、蹲梯、立梯等。表演者須經勤學苦練，而且所用的竹梯杆子要刮得很光滑，不宜用木梯子，因木梯不光滑難以表演，常會刺傷手。

在著名丑戲《柴房會》中，小商李老三夜宿客店柴房中，半夜忽然見到莫二娘的鬼魂，正當他自認必死無疑，嚇得像篩糠一樣發抖、驚慌失措時，突然看到一架梯子。這時候的梯子就像大海中的一塊漂浮的木板，是救命的稻草，是唯一可以逃命安身的處所，於是攀梯突竄。只見他忽而面梯溜下，忽而橫梯直瀉，忽而繞梯旋轉，忽而用腳勾梯把頭倒栽，最後以一個頭朝下的「拿頂式溜滑」的驚險動作，準確地刻畫了李三驚惶失措而失腳倒墜的逼真神態，使「驚鬼」的表演達到了高潮。

與此同時，他的嘴裏還唸唸有詞：

> 拜請拜請再拜請，拜請我那李家老親人：太上李老君，托塔李天王，老仙鐵拐李，濟公金羅漢，助我李老三，驅鬼出柴房。天精精，地靈靈，我奉同宗眾仙師，急急如律令。我救，我救，我救，救救，救救救救救……

《柴房會》在 20 世紀 30 年代演出時主要是唱功，做功不是十分突出，後來的演出中很吸引觀眾的梯子功表演，是 20 世紀

《柴房會》梯子功選段

60 年代初劇本重新整理演出時，由飾李老三的名丑李有存第一次創造的，把李老三這個人物既仗義又怕鬼的心態表現得更加生動深刻。20 世紀 80 年代以後，名丑方展榮等在李有存創造的基礎上進行一番再創造、再豐富，使表演日臻完美，大大提升了這個戲的藝術欣賞價值。在潮劇舊本《缶盆案》《雙梅星》《玉蝴蝶》也有梯子功的表演，除了正溜、直溜、倒栽、橫溜、繞梯之外，尚有背溜、倒溜等花樣。

扇子功

扇於功為潮劇表演特技之一。摺扇是潮劇生行和丑行中的項衫丑、官袍丑、踢鞋丑常用的道具，其中丑行在摺扇的運用上多有特技，稱為扇子功。經過幾輩大師的承傳發展，潮劇中積累了豐富的扇子功技巧，使人物塑造更加豐滿，極大地增加了藝術觀賞性。扇子功總共分為合扇法、半張扇法和張扇法三大類。合扇法式有搖扇（絞花搖、直播、橫搖）、點扇、擲扇、沖縮扇、掉扇、滑指扇、合頂扇、輪扇、沖天扇、整容扇、皮影扇、旋扇、藏扇；半張扇法式有半張搖扇、劈收扇、推收扇、揮扇、側望扇、窺扇、背供扇、搖合扇；張扇法式有：劈扇、絞花扇、滾揮扇、雲手扇、抱肚扇、望雲扇、內翻扇、外臥扇、揚扇、腦後扇、夾指扇、張翻扇、張頂扇、背扇。

林淳鈞先生指出：摺扇用來有合扇、半張扇和開扇三種，這是摺扇的形體；扇子拿在手裏，可以放在胸前振胸，也可以放在頭頂搰頭部，也可以俯下振足部，這是它的區位；扇子可以一下一下徐徐地振，也可以急促地搰，還可以斷斷續續地掠，這是它的節奏。由於形體、區位和節奏的不同變化，便可表現不同的情緒，例如：把摺扇張開在胸前，徐徐地一下一下地搰，它表現了人物安然自若的情緒；而把摺扇半張在頭頂急促地搰，是表現了急躁、慌忙及怒氣的情緒；要是把摺扇合著，下垂在膝旁擺動

著，又是表現了玩弄輕佻的情緒。

　　《刺梁驥》裏，賣卜相士萬家春在出場唱段中，唱到「遊戲人間弄虛幻浪跡江湖度一生」時，把手中的摺扇張開平臥，用中指作圓心頂住盤轉，人物一邊唱，手上的摺扇一邊如磨盤悠閒轉動，形象地烘托了人物的心境。在丑戲《鬧釵》中，花花公子胡璉手中的摺扇通過開、合、翻、騰、撲，變換了三十多個扇法，比如扇子合攏在五指間來回溜轉的「溜指扇」，食指夾扇翻動扇腰成水平面輪轉的「輪轉扇」，扇子張開立於中指用勁往上彈翻的「張翻扇」。

　　林瀾在《論潮劇藝術》一書中，專門總結了蔡錦坤的扇子功：

　　　一、頂指。又分兩種，合頂用撚，張頂用撐。合頂把扇子全合，平衡兩頭，臥置在拇指上，再用食指與申指把它撥動，使它不斷向左旋轉。張頂把扇子全張開，平放，用力一轉，以食指撐住扇眼近邊，便扇子在指柱上旋轉一匝。

　　　二、翻轉。翻轉也有兩種，合翻把扇子全合，往上一掉，扇子翻了一至兩個筋斗，柄子仍然端正落在掌中。張翻把扇子全張，抓住扇眼往上一送，扇子翻了一轉，扇眼仍然落在掌中。

　　　三、溜指。五指有序張動，使合上的扇子頭尾相掉輪轉依序從各指間溜下，最後回手把定。

　　　四、平搖。扇子全合，用拇指（在下）食指與中指（在上）抓住扇子中間，使它首尾均勻搖動。

　　　五、滾揮。把張開的扇面作 S 形的揮動。

　　　六、半張劈。扇子半開，向外劈去，收攏作聲。

　　　七、雙半收。一手把扇子靠胸前，一手收柄，輕輕搖動。

八、沖縮。扇子合上，平放掌中，柄朝內，意似鏢出，中途卻收回。

1959 年，蔡綿坤隨廣東省潮劇團進京。當時全國各地方劇種正積極組織交流演出。是年 12 月，川劇、秦腔、贛劇相繼來到廣州。為參加這次盛會，廣東潮劇團調蔡綿坤等四人坐火車趕緊回廣州參加當晚的演出，蔡綿坤隨身只帶一把白摺扇，表演所需服飾、道具藉用川劇。在這次演出之中，川劇名丑劉成基與蔡綿坤結下了深厚的友誼。川劇也有《鬧釵》這齣戲，劉成基也曾演出過，但表演套路不同。劉成基對潮劇《鬧釵》的人物處理，尤其扇子功等表演藝術十分欽佩。演出後，他帶了他的四位弟子登台祝賀，要求蔡綿坤傳授此劇。在這次交流後，蔡綿坤將潮劇舞台特有的一把白摺扇贈送給川劇作為留念。

18 拋杯咬杯

拋杯咬杯是潮劇中彩羅衣旦的特技之一，茶杯或酒杯從茶盤上拋再用口咬住。舊本《龍鳳店》中，明正德皇帝嚮往江南景色，命周國梁陪同微服遊江南，既遊覽風光又體察民情。正德皇帝一日遊至梅龍鎮，微服到李鳳兄妹開的酒店飲酒，見李鳳姐年輕美貌，與之調情。李鳳端茶之後，正德語帶雙關地說：「芬芳撲鼻，定是鳳姐親手烹的。」

李鳳也嬌嗔地說：「正是我親手烹的。」

正德喜形於色，說聲：「妙啊！」把茶杯放在手中把玩。

李鳳催他：「客官杯來！」

接著是一段戲杯的表演：正德把杯凌空拋去，李鳳朝杯的方向走「碎步」手端茶盤接住下拋的茶杯。然後用口咬住茶盤的一沿（茶盤要特製，三邊有邊沿，一邊無邊沿），用暗勁使茶杯從盤中彈起，在空中翻轉之後，用口咬住再置於盤中。如果功夫不足，也有用手端茶盤使杯拋上的。

旋袍特技是潮劇官袍丑運用官袍的特技之一。

在針砭小人、愛恨分明的《審頭刺湯》一劇中，湯勤在察看莫成的頭顱時，有提帶踢袍轉身旋袍的動作，以突出這個關鍵性的情節。當袍角被踢起時，要成水平線旋轉，時有波浪飄動，節奏要均勻，還要配合鑼鼓點子，要從左向右，再由右向左，再從左向右，如是旋動三次，難度較大。

舞台造型優美，一般在強調人物視察物品的節骨眼處運用。已故潮劇名丑謝清祝用此特技有獨到之處。

翎子功是潮劇表演特技之一，又稱為「耍翎子」。

翎子是用山雞尾巴上的羽毛加工製作而成的，經過藝術化的特殊處理，一般長度為 3 尺到 6 尺不等。翎子功即舞動兩根插在盔頭（帽子）上的、長長的雉雞翎，有單掏翎子、雙掏翎子、單銜翎子、雙銜翎子、繞翎子、涮翎子、抖翎子、擺翎子、單立翎子等。

各個行當都用，小生用得最多，故有「翎子生」（又稱「雉尾生」）一行。

翎子功有時用單手、有時用雙手操作，有時雙直立，有時單直立。翎子雙直立的動作是開始頭稍低，控制後頸直硬，不斷顫抖，使其雙翎直立，穩住了，頭才慢慢恢復正直顫動。單直立的動作是在雙翎子直立穩固的基礎上，頭偏斜左邊，讓左翎往左傾斜，不斷顫抖，保持右翎子直沖雲霄。

翎子功靠頭部的擺動，翎子隨心所欲地捲曲、搖擺、飛舞、躍動，配合優美的身段表現喜悅、矛盾、得意、氣急、戲弄、驚恐、英武、輕佻等各種內心情感和神態特徵。

據記載，潮劇演員吳為雄為了演好黃飛虎，在晚上排演後，專門找劇團的洗衣工要來一把「汽燈」，利用燈影投射，對著牆

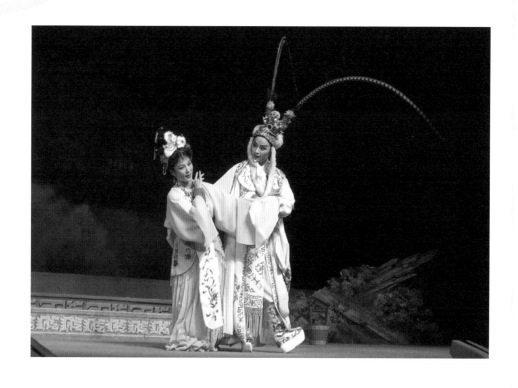

幕訓練翎子功。通過盔上翎子的舞動，表現黃飛虎思變時激烈的思想鬥爭，收到了成功的藝術效果。

　　正式演出時，每到「黃飛虎」出神入化的翎子功表演，台下觀眾皆掌聲雷動。

21

沖冠特技

　　沖冠特技是潮劇老生特技之一，是人物在感情最激動時，把頭上所戴的紗帽沖出去。它要求向後甩出時要有一定高度並讓堂上的聽差接住。一般在此動作之前，轉身將頭上的鯪紗稍為鬆動，但有功夫的演員卻不用鬆冠，即可在激動時一甩而出。《掃窗會》中，高文舉會見王金真時有此特技。

　　《鬧開封》中，府尹王佐秉公執法，將強搶民婦的巡天侯之子李天福治罪，其母詰命夫人仗勢欺人、大鬧公堂，最後竟碎

鳳冠、扯錦袍，反誣王佐打辱誥命，逼他同上金鑾。王佐忍無可忍，「清官難為，民怨難伸，我何顏再戴烏紗帽？」運用仰頭的力度，巧妙施展「沖冠」特技，讓紗帽嘎然向後拋出去，以展現忍無可忍、氣憤至極之情，以及為維護正義敢將紗帽拋的凜然正氣，真可謂是「怒髮沖冠」了。

22 紗帽翅

紗帽翅功又叫耍紗帽翅，是通過紗帽翅的特技擺動用以刻畫人物，為潮劇生行表演特技之一。這裏的帽子是一種戲曲化、經過特殊加工的官帽，與官服相配套使用。在帽翅的根部有一節彈簧連接，可以上下左右自由地搖動。表演時以頸部為軸心，帶動頭上的紗帽翅或上、下擺動，或左、右旋轉、上下顫動或前後繞圓圈，來表現表現劇中人物焦慮沉思、內心鬥爭、猶豫不決或狂喜激動等情緒。

帽翅功有時要單翼，有時雙翼同時旋轉攪動。耍時帽翅欲停則停，欲動則動；或停或動，靈活自如。知名潮劇演員、導演葉清發老師說：帽翅旋轉法有帽翅雙旋轉法、帽翅單搖動法、帽翅雙齊動法。具體的訓練方法有所不同，帽翅雙旋轉練法是頭稍低，控制後頸直硬，下頜像點頭般上下晃動，練一至二個月，好像有彈性的感覺，閉上眼睛控制後頸，指繞圓圈練習一、兩周後，再用特製紗帽翅，加以練習、驗正，看其是否準確，是否還需要繼續再練。帽翅單搖動練法是控住左翅動右翅，右腳配合；控住右翅動左翅，左腳配合。在練習雙旋轉帽翅成功的基礎上，

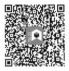

《彩樓記》選段

才能進一步練單翅的搖動。帽翅雙齊動練法是控制雙翅平衡，前腳尖着地，後跟翹起，暗力往下蹲，順其慣性。雙配合，使帽翅雙起雙落，齊搖動。

在潮劇《趙寵寫狀》中，李桂枝隨夫趙寵到襃城縣任所，得知其父被陷入獄，哀求丈夫代寫狀詞告發。趙寵一方面怕翻案犯上丟了自己的前程，另一方面又難卻夫妻情義，思想鬥爭激烈。舞台上有一段表演沒有台詞，只是運用頭上的紗帽翅配合繁密的打擊樂擺動，先是一支擺動一支不動，接著兩支擺動，並由慢而快再由快而慢地變化著。通過兩支帽翅擺動的變化，表現人物內心細波浪翻動。

23

腳刀

腳刀是指如刀一樣的腳形，即腳趾端併攏，踝關節內扣，腳外側形成一個側面，形如刀，故名腳刀。走「腳刀」是潮劇的步法，特別是慢步。慢步如果走得好，就能夠把腰身體現出來。「腳刀」就是腳底靠外側的部位。走台步的時候，如果是「腳刀」着地，很自然地就會把腰身帶出來。作為訓練時的基本步法，就是用「腳刀」來練，但是練後去到實際舞台上呢，沒可能完全用「腳刀」，它已經化到你的身段中去了。

用「腳刀」也不是說腳都是斜著走，只是在腳的着力點上，有一點往「腳刀」側。這樣雙腳交替走起台步，腰身就會很自然地扭動，從而帶動整個身段的協調擺動。一開始學，要控制雙腳會穩，是沒那麼容易的。潮劇著名花旦黃瑞英指出，腳刀完全是潮劇的特色，現在可能也很多人不知道了。以前我們這輩人，師從不同的老師，可能老師的教法也會有不一樣。

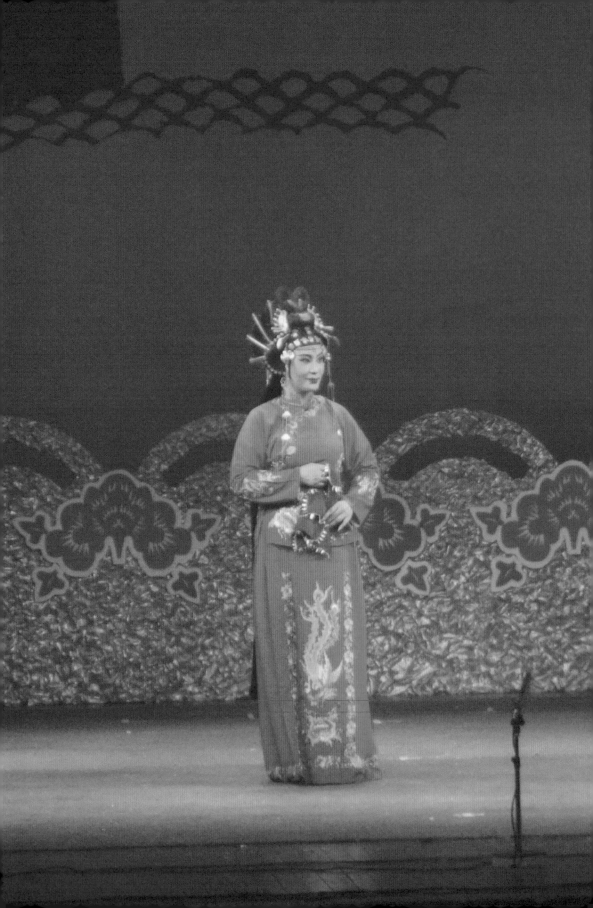

第八章 · 潮劇的經典劇目

導論

　　潮劇的傳統劇目十分豐富，從劇作內容的取材方面，主要可分為以下幾類：

　　一類是取材自宋元南戲和元明雜劇傳奇的劇目，如《琵琶記》《荊釵記》《拜月亭》《白兔記》《何文秀玉釵記》《繡襦記》《破窯記》《躍鯉記》《蕉帕記》《漁家樂》《玉簪記》等。這類劇目的主要情節與古本基本一致，用詞典雅，伴奏音樂多有古意，意蘊悠長。其中一些劇目在舞台上長盛不衰，例如，《白兔記》的《井邊會》，《高文舉珍珠記》的《掃窗會》，《蕉帕記》的《鬧釵》，《躍鯉記》的《蘆林會》等，都是廣受潮劇觀眾喜愛的經典劇目。

　　另一類是取材於地方民間傳說，或由潮州當地奇聞軼事改編而來。如《荔鏡記》《蘇六娘》《金花女》《換偶記》《柴房會》等，取材於廣為流傳的民間典故，情節貼近日常，飽含地方特色，可謂雅俗共賞，是潮州地區家喻戶曉，老少咸宜的劇目。

　　潮劇根據社會發展需要，緊隨時代脈搏，也出現了反映時代特點的劇目。中國辛亥革命和五四運動前後，潮劇出現了很多「文明戲」，例如《林則徐》《人道》《姐妹花》《空谷蘭》等，這些劇目體現了社會轉型時期的時代之聲。抗日戰爭期間，反映抗戰時事的劇目也大批出現，著名的有《蘆溝橋紀實》《韓復榘伏法記》等，通過文藝作品的感染作用，鼓舞了人們的戰鬥信心。

　　潮劇劇目在保留傳統經典的同時，也根據時代的需要不斷豐富發展，以至今日生機勃勃，經久不衰。

潮劇《掃窗會》源出弋陽腔首本戲《珍珠記》的「書館逢夫」一齣，保留傳統唱腔和曲牌音樂，表演更加細膩豐富。20世紀50年代初，粵東潮劇改進會曾將此劇進行整理。1957年廣東省潮劇團攜此劇首次到北京演出，1960年到柬埔寨、香港演出，一直是潮劇舞台知名度最高的劇目之一。

《掃窗會》對人物內心活動刻畫得深刻細緻，感情抒發飽滿酣暢，而且情節安排也富於跌宕起伏。《掃窗會》的伴樂採用大鑼組合，曲調用重三六調和活三五調，高文舉和王金真的唱段則根據劇情的發展先採用頭板和二板，後採用三板和賺板。曲調嚴謹，聲調高昂，一音數韻，節奏變化多，對演員的唱功要求很高，因此《掃窗會》也一直是考驗一個演員唱功的試金石。

主要劇情：書生高文舉窮途無依，為王員外收留。王員外年老無子，以愛女王金真配高文舉為妻，並助他上京赴試。高文舉得中狀元，卻被奸相溫閣強迫入贅溫府。高文舉感王氏恩重，命僕張千送信回家接王金真來京，不料此信為溫氏父女換成休書。王金真見休書半信半疑，乃跋涉到京王金真到京城，入相府後得老僕相助，深夜到高文舉書房掃窗，夫妻才得以相會。

《掃窗會》選段

潮劇《井邊會》出自《白兔記》（由《井邊會》《回書》《磨房會》三折組成）。這是一齣生旦唱工戲。《井邊會》故事見無名氏《新編五代史平話》中的《漢中平話》。金朝有無名氏《劉知遠諸宮調》。元南戲有《劉知遠白兔記》。現存《六十神曲》及清《暖紅室匯刻傳奇》的《白兔記》均系明人的傳奇。全劇已經久不上演，但《井邊會》一折，由於它保留著潮劇的唱工戲和優美的曲牌，因此經常單獨演出。

劇中隨軍者老王和九成均由丑角扮演，打諢插科，使劇情跌宕起伏，引人入勝。唱腔也發揮潮劇青衣唱腔的專長。劇本1961年由何苦、鄭文風整理，導演麥飛，作曲馬飛，舞美設計洪風。廣東潮劇院青年劇團、廣東潮劇院一團均曾演出。姚璇秋、吳麗君、朱楚珍、范澤華、鄭健英等都扮演過李三娘。

主要劇情：五代時期，劉知遠貧苦無依，入贅沙陀村，妻子為李三娘。後智遠被迫往太原投軍，三娘在家受哥嫂虐待，磨房產得一子，名咬臍，險被哥嫂溺死，幸得竇公救往太原，交與智遠，改名劉承佑。十六年後，智遠任九州安撫使，兵至徐州界內，一日，承佑外出射獵，為尋白兔，得會三娘。倆人對話，得知三娘即其生母，雖各有疑惑，但礙於貧富懸殊，貴賤有別，不敢相認。三娘只好寫下血書，馬前贈水，託承佑往軍中尋夫問子。

《井邊會》選段

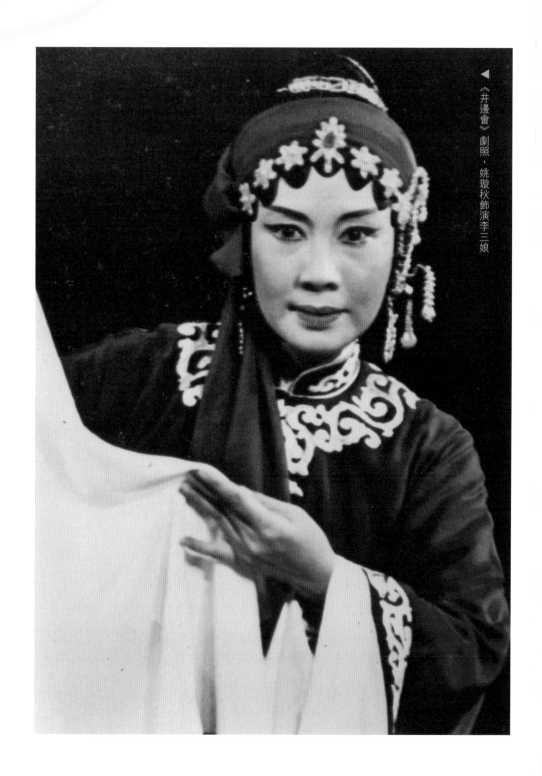

《蘆林會》是明代陳羆齋所寫的傳奇《躍鯉記》中的一折。素材取自《後漢書烈女傳》。《蘆林會》有崑曲、潮劇本，其情節結構大致相同。例如崑曲《蘆林會》中的「三不孝」「三條路」「三撇不下」等重要情節，在潮劇《蘆林會》都有保留，增加了龐三娘的戲份，豐富了她的唱詞。劇作悲歎婦女的悲慘命運，具有深刻的思想性，整齣劇帶著淒涼哀婉的氛圍，屬悲劇風格。

主要劇情：窮秀才姜詩偏聽母命，不顧夫妻情愛，錯休妻子龐三娘。三娘被休後寄居尼庵，一日，到蘆林采薪，恰與姜詩相遇，據理陳情，與之辨明冤枉。姜詩深受感動，有意重續舊好，但恐冒「順妻逆母」之名，難以自決，夫妻只得灑淚而別。

經典唱段：

三娘：（白）渺渺荒郊悲秋涼，飄蕩蘆花任狂揚，逝枝敗葉誰瞅問，道旁憔悴龐三娘。

（唱）悲妾身，無辜遭休棄，夫妻母仔拆分離。有家無歸路，只落得林姑庵中權依棲。蒙垢偷生候明鏡，破霧重光知何時？強忍淚，撿枯枝，為烹鯉，奉甘旨。一片真誠誰鑒諒，滿腹辛酸只自知。鮮血點點，點點鮮血濕布衣。怨爹娘，生女不逢時，當初不如棄路邊，你不如當初把我棄路邊。

姜詩：（唱）母病不支，子意難安怡。附近少良醫，求神問卜望指迷。不覺來到蘆林地，遠觀林中一婦人，好似龐氏我那不孝妻。

三娘：（唱）遠觀那邊一行人，好似我兒夫姜詩。

姜詩：（唱）已出之婦難相認，扇子遮臉瞞過伊。一紙休書斷情義，拉拉扯扯於理不宜。

《蘆林會》選段

陳三五娘

5

《陳三五娘》又名《荔鏡記》，是廣東潮汕地區及福建閩南地區經常上演的傳統劇目之一。「荔」與「鏡」是陳三五娘二人愛情之間的物證。五娘看見陳三騎馬經過，藉助荔枝表達愛意。是以民間有歌謠唱道：「六月暑天時，五娘樓上賞荔枝，陳三騎馬樓前過，五娘荔枝擲給伊！」因為有了荔枝傳情，才有後來陳三傾心，假裝磨鏡師傅來到黃家。藉助磨鏡來到黃家只是一個初步的開始，陳三藉助打破鏡子的機會，自己甘願賣身以抵押鏡子。因此荔枝與鏡子是這齣經典潮劇的代表意象。

被譽為南國藝苑奇葩的潮劇《陳三五娘》1955 年由正順潮劇團首演，導演鄭一標、吳峰，作曲楊其國、黃欽賜、陳華，主要名演員有李欽裕飾陳三，姚璇秋飾五娘，蕭南英飾益春，郭石梅飾林大，吳林榮飾卓二等，公演後「陳三五娘」成為潮劇一顆永不褪色的明珠。1956 年廣東潮劇團成立也演出此劇，並於1961 年由香港鳳凰影片公司拍成彩色影片。

主要劇情：福建泉州人陳三，送兄嫂往廣南上任，路過廣東潮州，在元宵燈會上與富家女子黃五娘邂逅相遇，互相愛慕。黃父貪財愛勢，將五娘允婚富豪林大，五娘不滿，心中愁悶。陳三重來潮州，喬裝磨鏡匠人，進入黃府，五娘在繡樓投以荔枝和手帕示愛。陳在磨鏡時，故意將鏡摔破，藉口賠寶鏡，賣身為奴。後林大強娶五娘，陳三和五娘得丫鬟益春相助，私奔回泉州。

《荔鏡記》選段

經典傳統劇目《鬧釵》是潮劇「項衫丑」的代表性劇目之一，它與《掃窗會》《楊令婆辯本》被譽為為潮劇「三塊寶石」。《鬧釵》原本出自明代傳奇《蕉帕記》中第九折，1949 年後，在大力發掘戲曲遺產的方針推動下，由七十高齡老藝人謝大目首先發掘出來，經過幾代藝人的整理提高，《鬧釵》脫胎換骨，在潮劇舞台上綻放光彩。凡戲校潮劇丑行的高年級字生都必須學習《鬧釵》一劇。潮劇界很多丑行的「大額頭」（名位較高的前輩）都演出過《鬧釵》，如潮丑一代宗師謝大目、徐飾全、李有存、蔡涌抻，柯立正、林明才、徐永書、李廷波、陳福、蔡書強、陳邦沐、林松弟、鄭植雁等。

主要劇情：胡璉是一個出身富貴的浪蕩小哥，不學無術，遊手好閒，終日四處招搖。一日來到寄居府中的書友龍相書房，偶然發現一支釵。胡璉以為是妹妹愛蓮遺落在這裏的金釵，並由此判定愛蓮與龍相有私情，遂要查明此事，給二人一個難堪。各方對峙後，發現這只釵是銅釵，根本不是愛蓮遺失的那只金釵，私情之事更是空穴來風，無中生有。胡璉沒有得逞，反而給自己難堪，受到母親的訓斥和眾人的嘲笑。

經典唱段：

學生胡璉，做事倒顛。面上有些墨氣，肚裏白得周全。讀書如牽鬼上劍，飲酒似車水灌田。做文只是七股，吟詩偏偏八言。昨晚吳山頂上，閒遊玩樂宿娼。誰知今朝失曉，起來紅日滿天。周身輕如紙団，陣風吹到門前。

《鬧釵》選段

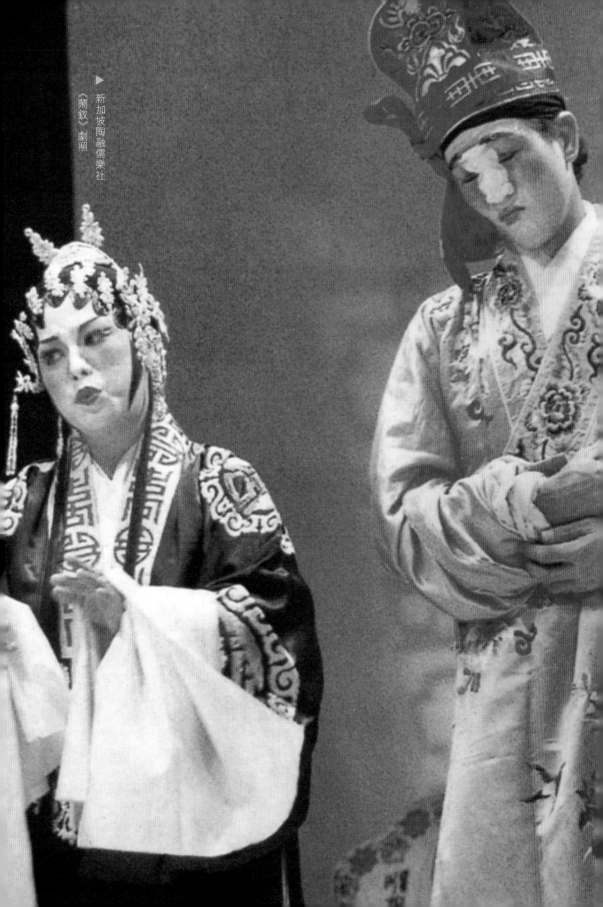

蘇六娘

潮汕有俗語「欲食好魚金針鯧，欲娶雅牡蘇六娘」就是形容蘇六娘的貌美，可見蘇六娘這個人物的家喻戶曉程度。蘇六娘和表兄的愛情故事在流傳過程中被加入了很多傳奇色彩，在萬曆年間已衍成戲文搬上舞台。

此刻本據認為是萬曆年間刻本，原刻本存日本東京大學東洋文化研究所（見廣東人民出版《明本潮州戲文五種》）。清咸同年間揭陽名儒謝巢有長詩《蘇六娘歌》詠其事。潮州歌冊有《金釵羅帕記》《古版〈蘇六娘〉全歌》。其故事情節與戲劇大同小異。

明清以來，《蘇六娘》中的《楊子良討親》《桃花過渡》等折，一直在舞台演出。據記載，50年代初民間尚有《繼春偷樓》《官橋待別》《桃花遞書》《上門相疑》《六娘思夫》等折抄本。

全劇共十一齣，即《六娘對月》《林婆見六娘說病》《六娘送肉救繼春》《六娘寫書得消息》《桃花引繼春到後門》《六娘會繼春》《六娘對桃花敍舊》《六娘死繼春自縊》《蘇媽思女責桃花》《六娘想繼春刺目》《六娘出嫁》。

主要劇情：潮州蘇員外之女六娘在舅父家寄讀，與表兄私訂終身。蘇員外為自己的前途，強行將六娘許配給府衙楊師爺之子。六娘不肯嫁，受到各方的威脅和壓力，無奈選擇投江殉情。在她即將投江的千鈞一髮之際，丫鬟桃花和船夫搭救了她，並幫助她與表兄私奔。

葫蘆廟

《葫蘆廟》是女劇作家范莎俠取材於古典小說《紅樓夢》的力作，演出以來，獲得國家級和省級的多個獎項，深受觀眾喜愛，得到專家學者的好評。

本劇通過賈雨村的宦海浮沉，刻畫一個典型的傳統時代知識分子形象。通過賈雨村的追求和幻滅，抨擊了當時官場的黑暗和腐朽，歌頌至真至善。該劇在藝術價值的審美之外，也推動人們對社會和人生進行思考和審視。

主要劇情：湖州秀才賈雨村，以才志自負，卻因家境貧窘困滯於姑蘇葫蘆廟。員外甄士隱愛惜賈雨村才華，資助他上京赴考，賈雨村得以金榜題名，躋身於官場，並聘娶甄府丫鬟嬌杏為妻。初涉宦海的賈雨村因不諳官道被革職。在商人冷子興的指引下，賈雨村求靠榮國府起復升任應天府尹。首次升堂審理命案時，原是葫蘆廟沙彌的應天府門子獻上護官符，闡明此案的利害得失。為了保住官身，博取前程，賈雨村終於以坑害恩人甄士隱之女、亂判命案為籌碼，攀附權貴。此後，賈雨村步步高升，權勢顯赫，心困於權欲金錢之中。已是道士的甄士隱上門警勸無效，嬌杏絕望地離開了賈雨村。而賈雨村萬萬沒有想到，當他奉旨抄查榮、寧兩府後也被革職充軍。賈雨村在充軍路上遇赦遞籍為民。風雪途中，巧遇被他發配邊關充軍，如今也遇赦歸來的原應天府門子。故人重逢，百感交集。

《葫蘆廟》選段

　　本劇題材主要依據《續資治通鑑》《潮州府志》《崖山志》《新會縣志》和潮安、饒平、澄海、南澳等縣志，以及潮州畬族首領許大娘和畬族風俗習慣的傳說、陳璧娘的詩作《辭郎吟》《平元曲》等史料。劇本創作於 1958 年，由林瀾、魏啟光、連裕斌編劇，盧吟詞、麥飛、鄭一標、吳峰先後導演，陳華、盧吟詞、黃玉鬥、張文作曲，簡濱、洪風、張海康舞台美術設計。由廣東潮劇院一團首演。主要演員有姚璇秋飾陳璧娘、翁鑾金飾張達、李炳松飾張弘范、郭石梅飾張義、謝素貞飾許大娘、陳水和飾孟昭、葉林勝飾孟昭妻。1959 年參加廣東省藝術會演，同年，作為中華人民共和國成立十周年獻禮劇目到北京、上海等地演出；1960 年到香港演出，獲得海內外專家學者和觀眾較高的評價，1959 年由廣東人民出版社出版單行本，編入《中國地方戲曲集成》。1960 年香港萬里書局又將此劇與《荔鏡記》等九個劇本以《潮曲精華》為書名出版。

　　主要劇情：南宋末年，元兵南侵，宋帝崖門結寨，顛連海上，為挽救殘局，召前潮州都統張達勤王。張達以朝廷腐敗，憤不從命，其妻陳璧娘與畬族首領許大娘曉以大義，張達始出兵崖門。一夕，璧娘得張達告急文書，知義師被圍，遂率海洲義民出援；孰料帝舟已破，張達也被俘殉國。璧娘為救義師，奮身夜襲元營。漢奸張弘範為平各路義軍，利用降官，陣前勸降，璧娘悉其奸計，斬降官，襲元營。張弘範被創憤極，傾巢追擊，圍困義兵於海洲，璧娘浴血苦戰，奈因眾寡懸殊，無法固守，乃以「折一枝而播萬種」之計，掩護義軍撤退，自行斷後。海洲陷，璧娘立屍抱劍，壯烈犧牲，後人感其忠義，名海洲為辭郎洲。

《辭郎洲》選段

10

金花女

　　《金花女》為潮劇傳統劇目，多年來歷經數任主演，成為潮劇舞台上常演不衰的劇目。傳世有明代刻本「摘錦潮調」《金花女大全》，存於日本東京圖書館，包括 17 齣劇目：《劉永攻書》《兄嫂教妹》《薛秀求婚》《金花挑鑰》《姑嫂賞花》《劉永迎親》《夫妻樂業》《借銀往京》《借錢回家》《劉永夫妻行路》《登途遇賊》《投江得救》《兄問由來》《金花女燒夜香》《劉永祭江》《迫姑掌羊》《南山相會》。這是一齣典型的才子佳人戲。演男女主角歷經艱難曲折，最後達致大團圓的結局。戲名前標出「潮調」，當指流行於今粵東潮汕一帶的民間戲曲，即潮州戲的前身。眾所周知，潮州戲來源於南戲，但從南戲演變為潮州戲需要經歷一個不斷移植和不斷當地語系化的過程，明本潮州戲文的《金花女》，就是處於這個演變過程中的一種過渡形態。從戲文中充滿著潮州流行的方言土語，並將清州寫作潮州，將韓崗寫作韓江，以及附會南山、龍溪、莊林等潮州地名來看，便可見一斑。

　　主要劇情：金花姑娘不羨金釵愛荊釵，願配窮生劉永。兄金章贊成，嫂巫氏貪圖財物，極力反對。大比之期，劉永有心上京赴考，但家無盤纏，賣文受辱，自覺此願難償。金花堅貞誠摯，毅然再求兄嫂資助，不料又遭嫂嫂奚落，幸有其兄相幫，劉永得赴春闈。上應京路上，劉永、金花同行，半途遇盜。金花被救再回兄家，嫂巫氏逼其改嫁，金花不從，被罰南山牧羊。劉永春闈得中，官拜檢點都察使，出巡來到南山，經驛丞牽綴，劉永金花夫妻團圓。巫氏貪財作惡，受到懲罰。

《金花女》選段

11 武則天

潮劇《武則天》是根據田漢同名京劇本改編。80 年代，陳鴻嶽進行了劇本改編。廣東潮劇院一團進行《武則天》演出，孫小華飾武則天，陳秦夢飾李治，演出廣受好評。

主要劇情：唐太宗宮中才人武媚娘，深得聖上寵愛。一日，御苑試馬，武氏顯露才略，太宗暗以為憂，因太子李治懦弱，且與武氏有情，擔心他日傳位之後，大權落入武氏之手，乃決意除此隱患。不久，太宗病危，於榻前將武氏逐至感業寺為尼。李治登基，王皇后與蕭妃爭寵，王皇后將武氏召回宮中，二人協力將蕭妃貶黜。未曾想武氏得寵，且又連生貴子。皇后因不育，地位岌岌可危，乃聯結大臣長孫無忌、褚遂良等促帝立儲，將燕王李忠收為己子，備位東宮。武氏誣陷皇后殺死武氏所生小公主，李治不察，廢黜皇后，武氏成為正宮。李治患病，聽王氏冤情，決意廢黜武后。武氏聞訊，逼迫李治殺王后、蕭妃、斬上官儀。李治駕崩，子李顯即位，武氏以太后之尊攬權。上官儀死後，其孫上官婉兒淪為宮婢，被武氏封為隨侍女官。狄仁傑為武氏所重用。李顯為帝，欲封私親，武氏怒而廢之，另立李旦，武氏仍掌大權，之後武氏自登皇位，是為武則天。

12 韓文公凍雪

《韓文公凍雪》是一齣潮劇老生唱工戲，對老生演員唱功和表演要求較高。

主要劇情：唐憲宗時，韓愈上書「諫迎佛骨表」，得罪了皇帝，被貶至潮州為官。從京師到潮州，迢迢八千里路。韓愈一路上挨飢餓，到了秦嶺，遭逢大雪，寒鴉歸巢，天色近晚，主僕三人進退無門。適時他的侄兒韓湘子命清風明月二仙童，化作漁翁樵夫，前來渡他。

經典唱段：

　　韓愈：一封朝奏九重天，夕貶潮陽路八千。本為聖

朝除弊政，敢將衰朽惜殘年。在朝中忠良志金石可比，今日裏遭受了長途磨折，抬頭望征雁南飛，好似我隻身飄離。側耳聽山雞野草，聲聲曠野猿鳴鶴唳，想我在朝出入宮闕，哪曾見峻嶺峭巖，峭巖峻嶺路崛崎，又想起先皇太宗，希賢尊聖廣闢言路；施仁義更有那先賢孔子，也曾周流四方，似這等古聖賢都曾遭受人欺。

李萬：煩惱皆因強出頭，老爺何苦惹非是。

張千：最苦是我妻離子別，妻離子別見無朝。

韓愈：患難相將憑知己，孤舟同泛相親，唯你張與李，休難過多扶持，盼有日早到潮陽地，又聽我哪聽聽聽，聽那寒鴉啼噪待不淒涼也淚滴。

韓愈：荒山絕徑行人少，馬到懸崖步不移，張千李萬憑為老爺受連累，才致千里受奔波波。該怨憲宗無道主，貶謫忠良親邪愚，此去路途生疏艱又險，我只得攀藤上嶺看如何。睜開兩眼來觀看，真個是疊峻重山人影絕，淒風落日草木荒，古本悲鳥黯行藏。

漁夫：豈不聞村歌民謠處處傳，人間怨氣沖霄漢，朝廷被佛亂，官場弊萬端，竭資封寺廟。稅多逐日重，官司惡如虎，生民苦難堪，雞犬無寧日，有口也難言。



13

告親夫



1956 年由林劭賢首次整理。1957 年經張華雲再度修改並由當時三正順劇團首演。金林表、吳越光作曲天涯盼飛雁，姚麗珊扮演顏秋容今後對公子，陳雲娟扮演文淑貞但為人子，吳介孝扮演蓋良才。鄭壁高扮演蓋紀綱。1962 年廣東潮劇院青年劇團重排此劇搬上銀幕。1960 年由廣東潮劇院青年潮團演出，劇本由鄭文鳳、馬飛、林劭賢再整理，廣東省人民出版社出版單行本，並由香港影業公司拍成影片。

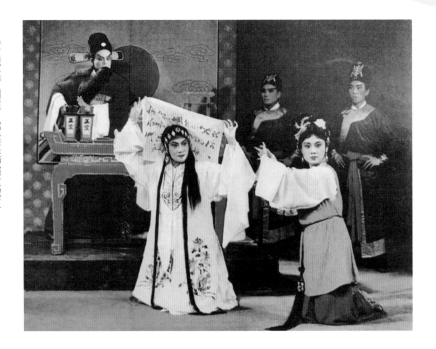

　　主要劇情：蘇州吳江縣書生蓋良才巧遇學監之女顏秋容，兩人一見鍾情，良才臨別約定一月之後前來迎娶。良才抵家，其父蘇州知府蓋紀綱已為其擇定一女子文淑貞為妻。良才見淑貞貌美，遂將秋容付諸腦後。數月後秋容與婢女若雲往吳江縣尋找良才。良才仗勢欺人，為除後患欲殺人滅口，淑貞察覺後放走秋容、若雲，良才遂帶家丁前去追趕。秋容、若雲逃至江邊前去無路，便脫衣物故佈疑陣奪小路而逃。淑貞趕到，良才恐事敗露竟將其妻推入江中，後者幸得若雲相救。不久秋容懷身孕不堪折磨而死。為報仇淑貞持血書告至公堂，蓋紀綱獲真相後無奈痛判良才問斬之罪。

《告親夫》選段

經典唱段：

義正詞嚴，我有口難辯，論理法網難開一面，論情安忍骨肉遭殃，自來清官難判家內事，卻偏是父判親子，妻告親夫，奇冤血狀到案前，回頭來叫一聲，賢媳婦，逆子一死不足惜，只是兒你今後，為公……為公實不忍講……。

14

劉明珠

《劉明珠》這齣劇的受歡迎度從「傾城爭看《劉明珠》，閭里爭說范澤華」這句話就可見一斑。該劇被轉錄為 CD 碟、VCD 碟，仍然很受廣大潮迷的青睞，可見該劇的藝術魅力。《劉明珠》一劇文辭優美，早有口碑，「好曲《告親夫》，好詞《劉明珠》」就是觀眾對該劇的最好評價。洪妙、范澤華、張長城、朱楚珍等人的名家風範的表演更是為該劇添彩。特別是劇中陳玩惜老先生塑造一代奸雄朱厚熺的藝術形象，在淨角行當上更可謂是空前絕後，形神兼備。

主要劇情：明穆宗朝間，皇叔朱厚熺結黨營私，偕掌兵權，事為潮州總兵劉光辰所悉。劉欲上京奏劾，厚熺遂指使心腹將劉暗殺於楓樹坡。劉女明珠為雪親仇，敢冒艱險上京面君，途中巧遇海瑞出巡歸朝，明珠即跪叩冤。海瑞乃帶明珠歸置府中，並將奸情奏知穆宗。穆宗礙於厚熺身為皇叔，故而求請太后主決，太后為保皇叔，竟示意穆宗下旨海瑞於五天內挑選女能工製百寶珠衣為太后慶壽，想以此難住海瑞奏劾厚熺。海夫人挺身獻策，偕明珠扮作穿珠女進宮穿珠衣。珠衣將成，厚熺竟差人放火焚燒穿

《劉明珠》選段

珠院所，奸謀不逞，珠衣終能如期呈上，又逢海瑞察案回朝，厚
燔罪證昭然。太后為使皇叔免受罪刑，遂賜劉明珠玉如意一支，
明珠接過玉如意，悲憤交集，當堂怒斥奸佞厚燔，一腔冤恨於此
得雪。

15 楊令婆辯本

《楊令婆辯本》取材於《萬花樓》傳奇，是潮劇長連戲《狄
青全傳》中的一折。充分考驗老旦的演技，與《掃窗會》《鬧釵》
合稱為「潮劇三塊寶石」。

1957 年潮劇團上京演出這齣劇，楊令婆由洪妙先生出演。
在這齣戲中，洪妙先生憑藉他細緻的觀察力和高超的表演能力，
塑造了潮劇舞台上一個經典的潮汕老婦人形象，並將獨具特色的
唱腔賦予角色，成為舞台上一個經典角色。他本人也被稱為「活
令婆」。

主要劇情：宋仁宗時，孫武奉旨往三關查點倉庫，乘機
向三關主帥楊宗保勒索，宗保部將焦廷貴激於義憤，將孫武辱
打，犯下了欺君之罪，被解至京發落，國丈龐洪命其奸党沈國
清嚴刑審問，捏造口供，將廷貴定成死罪，押赴法場處斬。事為
佘太君知悉，急命穆桂英先赴法場阻刑，自己則上殿保奏。金鑾
殿上，佘太君婉轉陳言，宋仁宗卻惑於奸讒，不但欲斬廷貴，還
命人傳旨三關，賜宗保自縊。佘太君憤恨交集，當殿指斥龐洪禍
國，並歷陳楊家忠良，最後執先皇所賜之龍頭杖，痛毆龐洪，大
鬧金鑾，仁宗驚懼，只得准奏，將廷貴釋放，並下旨令宗保回
京重審。

16

火燒臨江樓

50年代初，三正順潮劇團演出此劇。1958年香港華文公司將《火燒臨江樓》拍成電影，導演趙一山。這是中華人民共和國成立後拍攝的第一部潮劇電影。

主要劇情：書生王雙福端陽泛舟，邂逅相府千金張翠錦。翠錦因惜才憐貧，擲贈金環詩帕，引起雙福思念。王託其姑母謀為一見。翠錦憫念雙福前程，允許喬裝登樓，求情於她。時翠錦已由皇帝作媒，許配國舅陳從德，囿於禮教而未敢違越箴規。然思及從德為人奸詐，聯婚實非良緣，遂與王私訂鴛盟。不日，其兄張綱奉父命回府送嫁，翠錦約雙福上樓共商良策。事露，翠錦婉求寬釋，張綱急中生智，設下焚樓計，既可維護相府門風，又可卻從德迎娶，也成全王、張婚事。是夜，張、王偕婢遠走高飛，張綱縱火焚樓，從德以為翠錦身死，捧香爐而歸。

經典唱段：

王雙福：（唸詩）清波玉影水飄香，自有知音和一章，十二欄杆怕倚遍，湘君杳杳水連天。

（白）此詩情意脈脈，因何只見一面，不可再求哦！

端陽一去已三朝，懷念佳人在通宵，數次催舟樓前去，卻只見樓空人杳。

分明是一注深情透絲絹，非比那空谷無風樹亂搖，好教我萬縷愁絲理環繞，此情此景費推敲。

王雙福：（白）哦，姑母！

姑母：（唱）這羅帕是哪裏來的？

王雙福：（白）我正為此事，欲請姑母助我一臂之力。

姑母：（白）此是何說？

王雙福：（白）姑母啊！

細說緣由，只因端陽觀龍舟，臨江樓下獨吟詠，驚動了樓上小姐贈我金環手帕詩一首。詩步原韻具深意，教為俺心猿意馬情難收。

姑母：（白）原來這等，莫怪俺兒連日神思恍惚哩！

伏望姑母多寬宥，莫責我輕薄學風流，人非草木豈無情，怎禁得鳥鳴嚶嚶一聲聲，敬求姑母做我主，牽紅線，來玉成。

17
袁崇煥

本劇題材主要依據《廣東通志·袁崇煥傳》《明史記事本末》《袁崇煥評傳》（金庸著）《袁崇煥》（鄧珂著），並參考吳有恆著的歷史小說《羅浮山外史》。陳英飛、楊秀雁編劇，林鴻飛導演，黃欽賜作曲，管善裕舞美設計。1982 年廣東潮劇院二團首演，主要演員有陳秦夢飾袁崇煥，陳文炎飾朱由檢，姚璇秋、鄭健英飾葉夫人。同年參加廣東省直屬劇院（團）創作劇目會演，劇本獲中國戲劇家協會舉辦的 1982－1983 年度全國優秀話劇、戲曲、歌劇劇本創作獎。

主要劇情：明崇禎初年，遼東一帶常遭東胡騷擾，朝廷無力對付，崇禎起用屢建戰功、卻為先帝罷黜的袁崇煥。袁激於民族大義，感於遼東軍民的懇請，承命復出，督師薊遼，重整邊備。東胡懾於袁家軍威勢，不敢正面來犯，繞道直困燕京，袁率輕騎馳救京都，誰料崇禎聽信讒言，中敵反間之計，突然臨危奪帥，拘袁下獄。袁為拯救國難，不計身陷囹圄，寫下血書，勸召舊部回師勤王。燕京解圍，崇禎明知袁實蒙冤，非但不平反，反欲屈認有罪，以保存皇帝威嚴。袁誓死不從，自甘以死存節，遂遭冤殺。

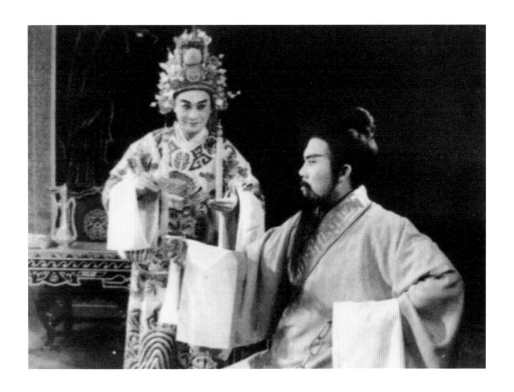

經典唱段：

　　袁：（痛心，白）夫人啊，（彎身拉著夫人手，唱）心碎不忍河山碎，一身甘負萬重冤，男兒應為天下死，我願灑血衛國邦。還望夫人能全我，憐你身邊癡情人。（夫人痛哭，袁在夫人身邊單膝跪下，扶著夫人手，說白）夫人，你我恩愛多年，受盡崇煥苦累，我既不能報償，反害你身陷囹圄，實是於心難安，如今尚望夫人諒我初衷，完我夙望，請上，受我一拜。（起身作跪拜狀）

　　葉氏：（拉起袁，哀聲叫道）官人……

　　錢：（向葉夫人作跪拜狀）夫人……

潮劇《趙寵寫狀》是《販馬記》的其中的一折。1960 年初，潮劇院為參加汕頭專區戲曲匯演，由藝術骨幹觀摩選拔劇目。1960 年 3 月，汕頭專區舉行戲曲匯演，由葉清發飾趙寵、姚儀貞飾李桂枝、鄭蔡嶽飾家院的《趙寵寫狀》一經上演就受到熱烈歡迎。7 月，該劇參加在廣州舉行的廣東省第一屆青年戲曲演員匯演，得到一眾好評。《趙寵寫狀》列為匯演劇目後，馬飛作曲，還請名丑謝大目到現場指導；為表現趙寵畏頭畏尾，演員加入帽翅功特技，根據情節開展，演員控制帽翅一邊搖動，一邊不動，通過這個特技表達人物尖銳複雜的思想鬥爭。演員的精彩特技既表現了故事情節，也吸引了觀眾的注意力。

主要劇情：陝西褒城馬販子李奇，妻已故，遺一子一女，女名桂枝，子名保童。李續娶楊三春為妻，不久，李出門販馬，楊與地保田旺勾搭通姦，將桂枝保童逼走。李奇販馬歸來，不見子女，詢楊，楊稱二人病亡，李奇有疑，詢問婢女春花，春花不敢直言，自縊身亡。楊與田旺誣告李逼死婢女，縣官受賄，嚴刑逼供，將李投入死牢。保童被楊逼走後，為漁夫收為義子，並供入學，後赴試高中，任陝巡撫；桂枝離家後，為山西客商劉志善所救，後嫁與劉志善好友趙學山之子趙寵為妻，趙寵也赴試高中，任褒城縣正堂。趙寵到任，下鄉勸農，桂枝於衙中夜聞哭聲，尋找監中，始知己父蒙冤，趙歸，哭訴此情，求趙寫狀。趙使桂枝易男裝到新任巡撫處遞狀。巡撫李泰（即李保童）見狀，知係自家之事，終於為李家伸冤，闔家團圓。

《趙寵寫狀》選段

張春郎削髮

1987 年潮劇院一團以《張春郎削髮》到北京參加首屆中國藝術節，被安排在人民劇場的首輪首場演出，是藝術節戲曲節目中備受重視的劇目。

二十世紀二三十年代，潮劇就有此劇目，劇中有水袖、塵拂和追趕的台步表演，都非常精彩。70 年代末，潮劇院挑選劇目籌備出國演出時，曾打算整理此劇，但因找不到舊本而未能實現。1981 年初，潮劇院一團到澄海新溪鄉演出，偶然獲得《張春蘭捨髮》手抄本。原劇本情節複雜且有不合理之處，人物立體度不足。新作對舊本去蕪存菁，使之重煥光彩。

主要劇情：書生張春郎是老相國張崇禮的獨生嬌子。由於他才華橫溢，品貌不凡，受到皇家的寵愛，更惹得皇帝的獨生女兒──雙嬌公主的傾心愛慕，又有開國元勳魯國公全力推薦，被招為駙馬。在他暫輟洛陽遊學，準備回京與公主完婚，途經青雲寺探望童年好友半空和尚的時候，恰逢雙嬌公主到青雲寺燒香。由於好奇，張春郎扮做獻茶的小和尚，一睹公主的嬌容，不料竟被發覺，險為公主所斬，幸經長老法聰求保，被迫削髮為僧，一番波折之後，最後雙嬌公主剪下青絲，向春郎賠禮，兩人才成「結髮」夫妻。該劇演出後，先後被粵劇、瓊劇、湘劇、楚劇等劇種移植，是潮劇一個有影響的劇目。

《張春郎削髮》選段

《八寶與狄青》是一部廣受戲迷喜愛的經典劇目，二十世紀80年代參加廣東藝術節並獲得多項獎項。近年來廣東潮劇院重排該劇，將3小時的劇目長度壓縮到2小時15分鐘左右，更加突出主角的戲，並以新的燈光舞美升級表演效果，在伴奏音樂中加入新疆音樂等特色音樂元素，給觀眾耳目一新的觀賞體驗。

主要劇情：宋朝，西夏犯境，宋元帥楊宗保在界牌關被圍。狄青奉旨領兵前往解圍。兵臨沙漠，先行官焦廷貴粗魯憨直，問路失誤，至令大隊人馬誤闖入盟邦鄯善國境內。八寶公主見狄青相貌出眾，武藝高強，不由心生愛意，交戰中詐敗用計擒下狄青，帶回鄯善國都。銀安殿上，鄯善國王深知女兒心事，免去狄青之罪，並招為駙馬。這時狄青心繫邊塞，苦於無法脫身，只好假意應允，伺機逃走。幾天後，解救邊關的期限將到，令狄青心急如焚。焦廷貴用計盜回狄青的白馬金刀，二人匆忙整裝奔往邊關。八寶公主聞訊，隨即率眾追趕。野狐嶺上，狄青中了西夏公主海飛雲的埋伏，在千鈞一髮之際，八寶及時趕到，救出狄青，解了界牌關之圍。八寶惱恨狄青逃婚，要把他帶回鄯善，狄青雖愛公主，但怕朝廷降罪，不敢應承。老元帥楊宗保聞知後親自調解，經過一番周折使二人和解。此時，鄯善國王親自趕來請楊宗保主持婚禮，宗保樂而應允。樂韻笙歌，八寶與狄青終於結為夫婦，中原和鄯善結秦晉之好。

江姐的英勇事跡在一代又一代人心中留下了不可磨滅的痕跡。《江姐》由潮劇著名劇作家鄭文風、王菲、謝吟、何苦根據小說《紅巖》改編，創作於20世紀60年代，由陳華、張伯傑、楊廣泉作曲，吳峰、麥飛導演，廣東潮劇院一團首演，70年代由汕頭地區青年實驗潮劇團復演。後有廣東潮劇院二團、潮州潮

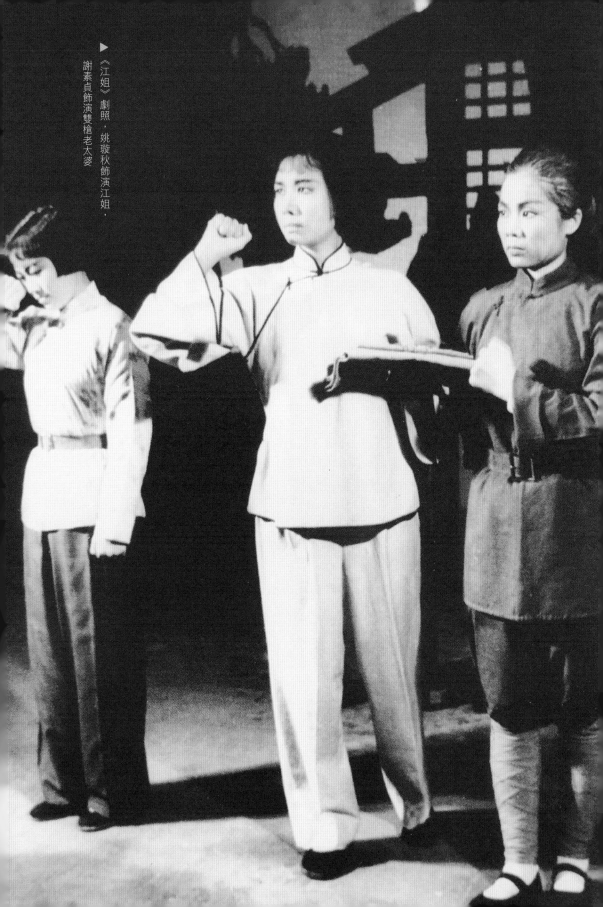

劇團演出《江姐》，先後多次的復排，都引起了很大的轟動，該劇歷經幾代藝術家的錘煉而成為潮劇經典劇目。

主要劇情：共產黨地下黨員江姐帶著省委的重要指示，衝破國民黨的重重封鎖，奔赴川北革命根據地。在途中，她突然得悉丈夫——華鎣山中隊政委彭松濤同志犧牲的情況，抑制內心的悲痛，毅然直上華鎣山，見到了遊擊隊司令員雙槍老太婆，率領遊擊隊展開了轟轟烈烈的武裝鬥爭。由於叛徒甫志高的出賣，江姐不幸被捕。在敵人的監獄中，面對各種酷刑，江姐痛斥敵人的罪行，表現出共產黨員的革命氣節與崇高精神。重慶解放前夕，敵人在逃跑前，策劃屠殺被捕的共產黨員和革命者的陰謀。根據上級黨組織的指示，為配合共產黨勝利進軍，江姐在獄中組織和領導越獄鬥爭。為了不暴露越獄計畫，保護其他同志，江姐選擇犧牲自己。

經典唱段：

江雪琴：（唱）猛聽得，匪徒叱喊，語聲聲。這分明又是一場血腥暴行。這血腥暴行，只見那，只見那城樓上木籠倒懸，分明是烈士頭顱血猶熱。為黨為民英雄灑碧血，革命史上千古留英名。我這裏默哀致敬，腥風血雨弔英靈。同志，記住古城門前血，強忍悲淚上征程。英雄業績，千古流芳，江雪琴，烈士的名字，要報告給黨⋯⋯

《江姐》「上山」選段

彭湃

　　潮劇《彭湃》是鄭文風、陳鴻岳、陳英飛、洪潮、林劭賢、周艾黎、李志浦等編劇根據彭湃的革命史實，並參考人物傳記《彭湃》創作的。1978 年 5 月，潮劇團一團演出。

　　主要劇情：1922 年秋，彭湃放棄了從文化教育入手進行社會革命的想法，開始從事農民運動。他積極主動深入農村，接近群眾，關心群眾疾苦，宣傳農民團結起來與之鬥爭的革命道理。團結農民中的積極分子，組織起農會。幾個月便發展會員十萬人之多。農會組織迅速發展壯大，嚴重威脅地主豪紳們的階級權益，動搖了軍閥賴以生存的社會基礎。於是糾合起來瘋狂反撲。或以當地長期遺留的「烏旗」「紅旗」幫派，製造事端，分裂農民隊伍；或以「世交故舊」，千方百計籠絡彭湃，企圖把農會納入陳炯明的營壘。當這一切伎倆，為彭湃和廣大農會會員挫敗後，他們就用武力解散農會，全面鎮壓農運。1927 年，南北軍閥、新老軍閥合流。彭湃同志參加南昌起義後，在共產黨的「八七」會議精神鼓舞下，跟著秋收起義的步伐，舉行武裝暴動，創建海陸豐蘇維埃政權。

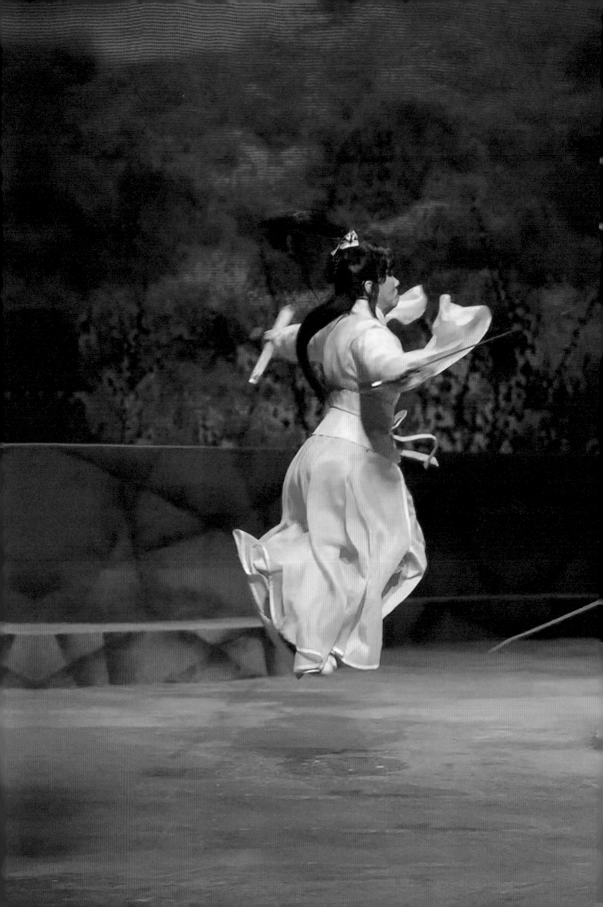

· 潮劇的名角和大家

導論

　　有潮水的地方就有潮人，有潮人的地方就有潮劇。潮劇作為潮汕文化的瑰寶、國家級非物質文化遺產，是傳遞鄉音鄉情、連結四海潮人鄉親的情感紐帶。在潮劇藝術發展的黃金年代，出現了眾多大師級表演藝術家。

　　中華人民共和國成立後，潮劇相繼迎來了兩個「黃金時代」，期間藝術鼎盛、人才濟濟，造就出技藝精深、播譽海內外的兩代潮劇「五朵金花」。

　　第一代潮劇「五朵金花」的名頭始於 1960 年，由當時的香港《新晚報》首先叫響。其時，設立僅兩年的廣東潮劇院，打造出《鬧釵》《掃窗會》《楊令婆辯本》這「三塊寶石」以及《蘆林會》《刺梁驥》《鐵弓緣》等流膾人口的劇目，兩度進京為中共中央領導人演出，並在香港、泰國等地公演，好評不絕，湧現出姚璇秋、蕭南英、吳麗君、陳麗華、范澤華等一眾優秀演員。

　　這五位新秀生於 20 世紀 30 年代中後期，年齡相近，受教於潮劇名家，功底扎實，才藝高超，行當涵蓋了閨門旦、花旦、青衣、女小生，其中姚璇秋、吳麗君主演閨門旦，蕭南英工花旦，范澤華青衣應工，陳麗華則主攻女小生。

　　及至 20 世紀 70 年代末，十年「文革」過後，潮劇又邁上一個全新的發展階段，成就了第二個「黃金十年」，塑造出一批新的演藝骨幹。

　　1982 年 1 月 27 日，新加坡《南洋商報》刊登了題為《廣

東潮劇團的五朵金花》的評論文章，肯定了吳玲兒、蔡明暉、孫小華、鄭小霞、吳楚珊的表演藝術，並將她們並稱為「五朵金花」，這是繼姚璇秋等人後，潮劇演員被境外媒體再度命名為「五朵金花」。

除了兩代「金花」以外，還有潮劇大家洪妙，名師黃清城，名丑謝大目、李有存、蔡錦坤、方展榮，名旦張怡凰、鄭舜英，名小生葉清發、林初發、王銳光，首位獲得中國戲劇梅花獎的潮劇演員陳學希，「潮劇老相爺」張長城，等等。

那是一個百花爭艷、千帆競渡的時期，除了劇院之外，縣市級劇團也頗具實力，打造出一批炙手可熱的古裝和時裝經典劇目。名劇名星，熠熠生輝，滿台是戲。

2

姚璇秋

姚璇秋，著名潮劇表演藝術家、國家一級演員、國家級非物質文化遺產潮劇專案代表性傳承人、廣東潮劇院名譽院長、廣東省戲劇家協會副主席。她在《荔鏡記》《蘇六娘》《掃窗會》等經典潮劇中塑造了一系列性格各異的人物角色，蜚聲南北。

出人意表的是，這位在潮劇藝術上踵事增華的大家，最初對於戲班卻是敬而遠之的。

孩童時姚璇秋家境清貧，兩個哥哥被送到孤兒院的戲班，在哥哥們的潛移默化下，她接觸了潮劇。「我當時很喜歡潮劇，但也害怕戲班。因為戲班採取童伶制，生活環境惡劣，唱錯經常要捱打。」

中華人民共和國成立後，各地開展了戲改工作，潮劇藝員從賣身的「伶人」變為「文藝工作者」。在火柴廠當工人的姚璇秋這時被招入劇團，開始了演藝事業。

借著社會發展的契機，擁有 500 多年歷史的潮劇從粵東的鄉里唱到首都北京城，這也讓姚璇秋的名頭一炮打響。她帶著這門

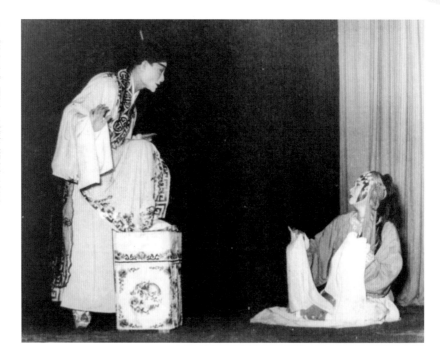

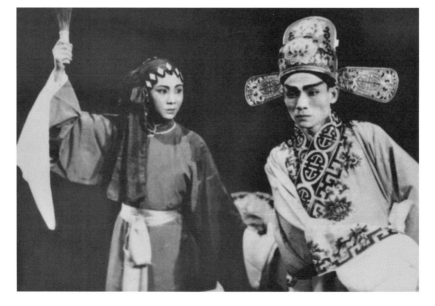

戲到南京、上海、杭州等地公演，震撼了整個戲曲界，並獲得梅蘭芳等老一輩藝術家的讚許。

此外，姚璇秋還曾隨廣東潮劇團到柬埔寨、新加坡、馬來西亞等國家訪問演出，不但把優秀的潮劇藝術帶出國門，還與當地的藝術界展開了一系列的交流活動。

「戲曲不是為了生活、生存而進行的一般性活動，而是為人民服務的一項事業。」回首舞台生涯，姚璇秋如是評價。

憑藉卓絕的技藝和在戲曲界的突出貢獻，姚璇秋斬獲了諸多殊榮：1989 年由她錄音灌製的唱片《井邊會》，獲中國唱片公司首屆金唱片獎，並獲泰華報人公益基金會最佳藝術特別獎。

2008 年姚璇秋被國家文化部確定為潮劇的代表性傳承人，2010 年獲廣東省首屆文藝終身成就獎。2016 年，文化部官方網站公佈的「中華優秀傳統藝術傳承發展計畫」戲曲專項扶持專案「名家傳戲——當代戲曲名家收徒傳藝」工程入選名單中，廣東省有四位名家上榜，其中就包括姚璇秋。

對於地方劇種，姚璇秋覺得改革與創新「勢在必行」：「古老的文化藝術團體、劇種，要保存下來，首先要有好的劇本。在好劇本的基礎上，加上導演、演員、作曲、後期等方面的提煉，才能成為一台好戲、一部經典，並被傳承下去。」她從未停止對重點劇目的整理，並盡心竭力地培植下一代接班人。

3

蕭南英

蕭南英，潮劇演員，與姚璇秋、吳麗君、陳麗華、范澤華四人，被香港報紙譽為潮劇「五朵金花」，是較早為海外觀眾知名的演員之一。她以武旦應工，又吸取芭蕾舞的一些身段動作，使表演顯得豐富多彩。

蕭南英登上潮劇舞台期間，正是潮劇的黃金時代，她扮演了《大難陳三》的益春，《妙嫦追舟》的陳妙嫦，《搜樓》的小姐，

《刺梁驥》的鄔飛霞，《陳三五娘》的益春，《八寶公主》的八寶公主等十幾個旦行角色，尤以花旦最為出色。

蕭南英身段優美，表演靈巧，唱工清脆輕婉，給人以新鮮活潑的觀感。她曾兩次隨團到北京、上海、南京、杭州、南昌等地演出，其花旦角色表演廣獲觀眾好評。1960年隨團到香港演出，受到香港藝術界的讚譽，後隨團轉赴柬埔寨訪問演出。1961年參加潮劇藝術電影《荔鏡記》《陳三五娘》的拍攝，在影片中成功塑造了婢女益春的人物形象，受到海內外觀眾的喜愛。

1972年定居香港後，蕭南英受到香港文藝界和商界的重視，活躍在香港潮劇舞台上。多次參加東華三院、潮州商會、潮州互助社賑災義演。在香港與多位名藝員聯袂演出，如與新馬師曾合唱《辭郎洲》，與野峰合演《桃花過渡》，在韓江潮劇團演出《拾玉鐲》《姑嫂鳥》等劇目。

1973年至1974年應新加坡文化館易潤堂先生之邀，蕭南英在新加坡國家劇場義演，又應新加坡國防部吳國棟先生之邀為大學文化基金籌款，於牛車水劇場演出，還多次同「六一儒樂社」等機構開展義演。1972年任職香港無線電視台，當藝術課教師二年。1975年為邵氏電影製片廠拍攝潮劇電影《辭郎洲》。

<table>
<tr><td>4</td></tr>
<tr><td>吳
麗
君</td></tr>
</table>

吳麗君是二十世紀60年代潮劇「五朵金花」中的一朵，是觀眾記掛的一位老藝員。其最聞名的角色是《荔鏡記》《蘇六娘》這兩部劇中的安人，「安人」一角屬於老旦，吳麗君演來和藹優容，唱得韻味十足，特別是她在《蘇六娘》中的唱腔，傳唱度頗高。

中華人民共和國成立後，1953年在潮安首次舉辦了潮劇舊劇目觀摩會演。吳麗君和陳楚鈿、葉清發帶著經典劇目《大難陳三》參加了該演出，劇中，吳麗君扮演黃五娘，初露頭角，收穫

了大眾的認可。隨後在《紅樓夢》中，吳麗君所飾演的林黛玉名噪一時，使她的演藝事業邁上了一個新的高度。當時，《紅樓夢》在汕頭大觀園連演了數晚，場場爆滿。

1956 年，源正潮劇團舉薦吳麗君到汕頭專區戲曲演員訓練班進修。同年，廣東省潮劇團創建，吳麗君作為傑出藝術人才被選送到省劇團。在廣東省潮劇團，吳麗君深得黃玉斗等多位潮劇名師的悉心指導，更得到了正字戲大家陳寶壽先生親傳本領。

吳麗君老師跨過了兩個潮劇「黃金十年」，走過最絢爛的歲月，也歷經最低潮的階段，但其隨遇而安的性格，詮釋著她人生歷程的平凡心。

到了晚年，吳老師深居簡出，卻依然保持著對潮劇藝術的使命與熱忱，無論她在舞台上是當紅花抑或做綠葉，也不論是擔綱花旦抑或替補二線，她只問耕耘，澹泊名利，踏實做戲，本分做人。

5 陳麗華

陳麗華，廣東省汕頭市潮陽區人，廣東潮劇院生角演員，廣東省戲劇家協會會員。

1952 年，陳麗華考入源正潮劇團當演員，開生角戲路，受教於鄭蔡岳、黃欽賜、馬飛先生等，始學《斬蘇三》，飾王金龍，做派大方，瀟灑舒展，初露頭角。

在源正潮劇團期間，陳麗華飾演過《孔雀東南飛》中的焦仲卿，《紅樓夢》中的賈寶玉，《梁山伯與祝英台》中的梁山伯，其表演風流倜儻，做工細膩流暢，受到觀眾好評。

1959 年，陳麗華被調入廣東潮劇院一團。1960 年隨廣東潮劇團首次到香港演出，同年 11 月又隨團到柬埔寨演出。1965 年參加中南區戲曲會演。

1969 年「文革」中，陳麗華被下放東山湖幹校。1978 年廣

東潮劇院恢復建制，陳麗華屬廣東潮劇院一團演員。1984 年改調至廣東潮劇院藝術室表導組。

陳老師從事潮劇舞台藝術 30 多年，是中華人民共和國成立後較有影響的女小生。她分別扮演了《王老虎搶親》的周文賓、《掃窗會》的高文舉、《陳三五娘》的陳三、《梅亭雪》的王金龍等角色，反串武旦有《劉璋下山》的周美英，反串青衣有《黃飛虎反朝歌》的妲己，現代戲則有《志願軍的未婚妻》的銀花、《東海最前線》的秀英等。

范澤華，著名潮劇演員，戲曲表演系高級講師。曾擔任中國戲劇家協會會員，廣東省戲劇家協會理事，汕頭市戲劇家協會副主席，汕頭市政協第五、六、七屆委員。

作為潮劇的「青衣泰斗」，范澤華於 1953 年加入怡梨潮劇團，1959 年被調入潮劇院一團，在《蘆林會》一劇中，她飾演龐三娘，以其內蘊較深，唱腔淒切，在京滬杭等地獻藝，廣獲業內人士嘉譽。

「蘆林一曲動金城」，《蘆林會》是范澤華成名之作，也是影響最大的一個劇目。范澤華的另一個有影響的劇目，是潮劇電影《劉明珠》，片中她在楓樹坡劉光辰墓前哭墳一段，聲淚俱下，揪人心弦。

范澤華以女性扮演男性角色的唱腔也施展到絕妙的境地。由於她嗓音得天獨厚，演唱起來高、中、低音結合使用，任其發揮。譬如，《香羅帕》的歐陽子秀等小生唱腔，范澤華唱來豪宕而沉鬱，粗放卻不失含蓄纖巧。

《春香傳》選段

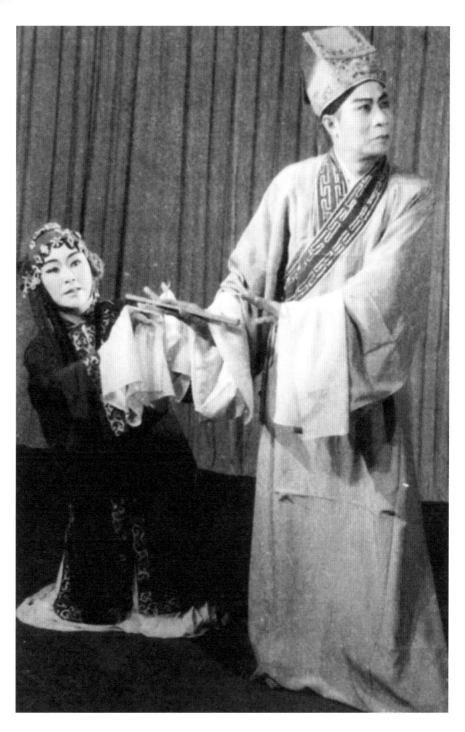

《蘆林會》劇照，范澤華飾演龐氏，黃清城飾演姜詩

在光輝的舞台生涯中，范澤華先後飾演了莊姬、劉明珠、尤二姐、沙奶奶等數十位傳神感人的藝術形象。

透過范澤華的藝術人生，不難發現，在紛紜的藝術天地裏，她走出一條屬於自己的道路——青年時期，作為一名表演藝術家，如同一篇抒情散文，為潮劇舞台書寫了斑斕的一頁；中年時期，作為一名戲曲教育家，好比一篇報告文學，在潮劇園圃默默栽桃育李；老年時期，作為一名作家，宛若一篇遊記，依附自己的內心與文字為伴。

范老師為人謙和，在舞台上造就了眾多家喻戶曉的角色，令人歎為觀止。舞台下，她對藝術的熱忱和堅守，為人所推重。作為德藝雙馨的戲曲藝術家，我們有充分的理由向其致意。

**7**

吳玲兒

吳玲兒，潮劇閨門旦、青衣。潮劇代表性傳承人姚璇秋嫡傳弟子，第二代潮劇「五朵金花」之一，因成功塑造了尤二姐、莫二娘、杜冰梅、陳妙嫦等一眾舞台人物而風靡一時，被公認為最具姚派神韻的潮劇閨門旦。

1975 年，豆蔻之年的吳玲兒從成百上千名應考者中脫穎而出，被汕頭戲曲學校錄取為學生。一年多後，汕頭地區潮劇團排練現代戲《蝶戀花》，來戲校選角，吳玲兒被挑中參加演出，提早開啟了演藝事業。

1978 年，廣東潮劇院恢復建制後，隨即接到國家委託赴泰國訪問演出的任務。潮劇院因此復排了一批經典作為出國獻演劇目，其中最引人矚視的便是古裝劇《陳三五娘》。為重現該劇風華，潮劇院上下遍尋各個角色的接班人選，最終，大家在遴選主角五娘的扮演者一事上犯了愁。

第一代五娘的飾演者姚璇秋慧眼如炬，在一眾後生中發現了吳玲兒，認為其神韻與五娘最為接近。誠然，年僅十八的吳

玲兒，柳眉杏眼，面如滿月，顰笑之間，皆具古典美。只不過，吳玲兒在校時學的是現代戲，不曾接觸過古裝戲，能堪重任麼？姚璇秋信心滿滿，她判定吳玲兒是一塊璞玉，可以雕琢成器。於是，吳玲兒便成為了姚璇秋公開收下的首位學徒，緊隨著老師學起了整套旦行功法。

在姚璇秋的傾囊相授下，吳玲兒對傳統潮劇有了透徹的體悟，她極力汲取古裝戲曲的精粹，全面承襲潮劇閨門旦的藝術風格。

1979 年秋，廣東潮劇團飛抵泰國，吳玲兒主演的《陳三五娘》為全場演出打響了頭炮。她的黃五娘，扮相矜重，雛鳳清聲，在「觀燈」「擲荔」「訂約」等場次，將五娘莊敬、爛漫、純潔的性格刻畫得淋漓盡致。獻演完畢，旅外詩人以「潮音一曲動鄉思，猶憶璇秋色藝馳，萬掌聲中今讚譽，名花又有吳玲兒」予以褒許。

爾後，潮劇團赴香港和新加坡公演，步履所至，萬人空巷，該劇宛如一壺從潮汕帶來的陳釀，令眾人醺醉。吳玲兒亦被譽為潮劇的「小姚璇秋」。

蔡明暉

蔡明暉，工花旦，國家一級演員，廣東省戲劇家協會會員。1977 年自汕頭戲曲學校畢業後分配到汕頭地區青年實驗潮劇團，1979 年調入廣東潮劇院一團。

蔡明暉是 80 年代潮劇「五朵金花」之一，而她又是「五朵金花」中的「另類」，因為她扮演的角色大都是花旦角色，與其他四朵閨門旦、青衣的「金花」相比，在一齣戲中的戲份較少，很難有發揮的空間。那麼，蔡明暉是如何成為「金花」而傲放於群芳爭妍的「南國鮮花」叢中的呢？

在蔡明暉演過的戲中，許多角色都是女主人的貼身丫鬟，譬

如《搜樓》的彩雲、《陳太爺選婿》的彩鸞、《張春郎削髮》的小紅等等，然而，蔡明暉扮來光彩照人，這些藝術形象，就像一隻隻熾熱閃光的燈泡，每一出場都會在觀眾面前閃出耀眼的光芒。

作為主要配角，蔡明暉覺得「既不能瘟了戲，又不能搶了戲；既要完成自家的戲，又要激活他人和全台的戲。」

分配到廣東潮劇院一團之後，蔡明暉第一個古裝戲便是享譽海內外的《陳三五娘》，其在劇中飾演的角色即是被著名花旦蕭南英演繹得入木三分的益春。

蔡明暉深知這個角色的分量，也明白再精準的模仿也不能算是有出息繼承的道理。於是，她運用花旦特有的表演手段，以自己獨到的演藝把益春那種純樸伶俐的性格特徵活靈活現於舞台之上。

蔡明暉的成功在於她悉心推敲、孜孜追求的人物風韻與特色，既演活了角色，做準了戲，又儘量讓座賓忘掉是戲，這種虛實結合所達到的藝術效果，使她扮演的角色俏皮而機靈乖巧，溫柔而嫵媚可愛。這是蔡明暉潮劇花旦表演藝術的真正魅力。

孫小華

孫小華，祖籍廣東大埔縣，精工潮劇表演閨門旦行。曾任廣東省戲劇家協會會員、廣東省第 11 屆婦女代表大會代表。

孫小華表演自然大方，扮演過《春草闖堂》的春草、《謝瑤環》的謝瑤環、《青娥恨》的青娥、《趙氏孤兒》的卜鳳等，所塑造的人物，均給觀眾留下美好印象。

1982 年首演《張春郎削髮》中女主角雙驕公主，並獲廣東省文化廳、省劇協、文化部、全國劇協嘉獎。1983 年，主演的《王熙鳳》由中央電視台錄製。1984 年與陳學希主演的《張春郎削髮》由中國新聞社與香港志佳影業公司聯合攝製成潮劇藝術影片，發行海內外。

　　從 1980 年至 1997 年，孫小華曾先後十次隨團到香港、泰國、新加坡、澳門、台灣和澳大利亞等地區和國家演出。1988年隨團赴泰國參加文化交流演出，被泰華報人公益基金會授予「潮劇旦后」榮譽稱號並頒發錦旗。2000 年當選廣東省婦女代表大會代表，2006 年當選廣東省戲劇家協會理事。

10

鄭小霞

　　提起鄭小霞，相信喜歡潮劇的人會聯想到潮劇舞台上六月飛雪的竇娥、溫柔如水的金花、美麗善良的白玉鳳、舐犢情深的寶姬等人物。

　　的確，被譽為潮劇第二代「五朵金花」之一的鄭小霞，是潮劇青衣行當中的佼佼者，從藝以來扮演的一個個熠熠生輝的藝術形象，成為海內外觀眾心中難以磨滅的經典，定格在潮劇藝術長廊之中。

1981 年，鄭小霞調入廣東潮劇院一團後，開始主演傳統潮劇《金花女》，作為出國獻演劇目。

　　為演好這一本土人物，鄭小霞親近風雅，向第一代金花扮演者陳麗璇討教，每天上午五六點便到劇場排練。重唱腔的青衣是舉重若輕的活兒，台前蘭花輕指，裙裾盈蕩，轉身回到後台，每每衣衫都被汗水浸透了。

　　無數的血汗凝聚成動人的角色，鄭小霞的金花鶯聲燕囀，青出於藍，尤其在「逼嫁」「牧羊」場次的表演，一唱三歎，聲淚俱下，情韻濃郁，得到業界內外的廣泛肯定。該劇隨後在香港、泰國、新加坡演出，名噪一時，鄭小霞的金花以聲色藝膺服了大批觀眾，新加坡媒體以《潮劇的一顆新星》作介紹，並將她與潮劇舞台上的四名姐妹並稱為潮劇「五朵金花」。

　　此後，鄭小霞的表演藝術在蛻變中不斷走向成熟，《三篙恨》《金花女》《漢文皇后》這三齣大戲也奠定了她在潮劇界金牌青衣的地位。劇作家陳華武曾贈詩云：「天生麗質不爭春，溫文爾雅賽綠筠，唱罷金花斷腸曲，又表皇后伴淚痕」。

　　作為二十世紀 80 年代成長起來的潮劇演員代表，鄭小霞把寶貴年華奉獻給了五彩斑斕的潮劇舞台，創造了不少楚楚動人的角色，爾後 30 多年潮劇青衣行當未見出其右者，迄今潮汕的街衢巷陌仍不時流傳著其嫋嫋藝韻。

吳楚珊

　　吳楚珊，廣東潮劇院一團優秀旦角演員，潮劇五朵金花之一。1979 年畢業於汕頭戲曲學校，進入潮劇院一團當演員，主演過《王熙鳳》的平兒、《孟姜女過關》的孟姜女、《柴房會》的莫二娘、《鬧釵》的胡妹等。

　　她在名劇《柴房會》中表演非常突出，一句：「又是一個怕鬼之人！」聲音洪亮，感情豐富，包含了多少的辛酸和冤情，把

戲曲表演及唱、唸、做掌握得很好，創造出她個人的藝術特點，更在莫二娘這個人物造型的表現形式和手法上，創造了新的舞台形象。

她的表演，無不表現出她掌握了戲曲的基本功夫。她在不違背戲曲傳統的基礎上，創造了一位新的人物造型。其特點是唱聲清晰嘹亮，精於控制戲曲語言技巧，使到訴冤那段曲辭，變成滿懷激情和鏗鏘有力的唱腔。

同時，吳楚珊熟練地運用了水袖的美妙變化，加強了動作的節奏感，美化了身段動作，還藉助水袖表現人物的心理活動、精神狀態。在莫二娘無可奈何要露出「鬼面目」給李老三看的一刹那，吳楚珊的「臥魚」水袖舞姿，加上音樂和燈光的幫助，使得整個舞台氣氛為之一變，她利用水袖的特殊動作表演，來傳神、來達意、來抒情，因此讓整個戲產生了異彩，令人刮目而視，台上的劇情和台下觀眾的心境，都同時達到高潮。

吳楚珊唱功柔婉、圓瀾、清晰，做功細膩傳神，很富意境感，她多次出訪新加坡、香港、泰國等國家和地區，深受觀眾喜愛。

12

張怡凰

張怡凰，工旦行，國家一級演員，廣東潮劇院一團主要演員；現任廣東省戲劇家協會副主席、廣東潮劇院副院長、一團團長。

2007年，張怡凰憑藉重金打造的《東吳郡主》，獲第二十三屆中國戲劇梅花獎，填補了潮劇女演員在梅花獎的空白。

張怡凰作為潮劇著名旦行演員，以其細膩、圓潤、委婉動人的唱腔和獨特的表演技藝，展現了潮劇這一古老劇種特有的文化底蘊和藝術魅力。她的成功，離不開對藝術的熱情和扎實的基本功夫。

為了塑造好一個戲劇人物，張怡凰下苦功鑽研劇本主題，琢磨人物形象，從環境、氛圍與特定事件中去把握人物的性格分寸、情感濃度，領會人物的氣韻神態等，其技藝實在是來之不易。在潮劇《失子驚瘋》裏，她將戲曲表演獨有的水袖功發揮得淋漓盡致，各種高難度的動作被她舞得如行雲流水一般，給人一種美不勝收的感覺。

潮劇藝術因為是一種程式化的表演，給觀眾的總是千人一面、萬人一格，而張怡凰的藝術所以生動感人，所塑造的形象活脫脫都是「這一個」，沒有雷同與重複，是因為她不斷提高業務水準，在藝術上精益求精，力求形成個人的表演藝術風格。

▼《東吳郡主》劇照，張怡凰飾演孫尚香

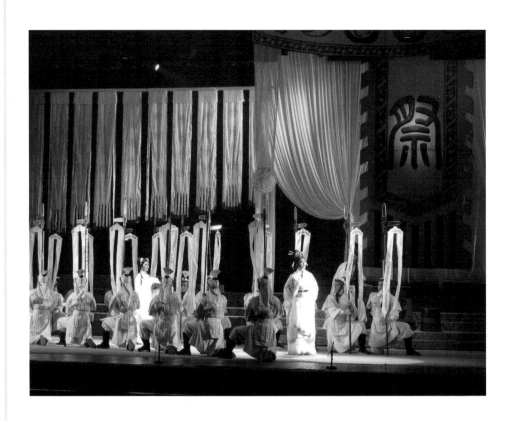

自從藝以來，張怡凰先後在 30 多部劇目中扮演主角，塑造了一系列身份層次不同、性格情態各異的舞台藝術形象。其主演的劇目大多已拍成音像製品發行海內外，深受廣大潮劇戲迷歡迎。

鄭舜英，廣東省戲劇家協會會員，中國戲曲表演學會會員，國家一級演員。

1981 年，鄭舜英被分配到潮州市潮劇團，迄今由她擔綱主演的古裝戲、現代戲逾 40 台，在潮劇舞台上塑造了眾多各具光采的藝術形象。鄭舜英扮相俊美，聲情並茂，文武兼備，唱腔真切動人。在《莫愁女》《乾坤寶鏡》《再世皇后》《寶蓮燈》等劇目中的出色表演，得到行家及觀眾的一致讚賞。

1981 年，鄭舜英在潮州市潮劇團排演的第一齣戲就是《莫愁女》。劇中，鄭舜英運用傳統戲曲特有的表演手法，展示莫愁這一人物的內心世界，着力塑造一個多愁善感、美麗善良、以死抗爭的藝術形象。在該劇的《投湖》一折中，她採用舞蹈化的表演技藝，同時運用多種步法配以身段舞蹈，並用委婉悽楚的腔調，把莫愁反抗不平世道的悲忿，以及對心愛之人亦思亦怨的複雜心境，淋漓盡致地表現出來，引起了廣大觀眾的共鳴。「莫愁妹」一角一炮打響，《莫愁女》一劇也因此成為劇團的保留劇目而長演不衰。

《莫愁女》選段

在新加坡的潮劇迷中，鄭舞英又有另一個雅號叫「江姐」。1997 年，鄭舞英隨團赴新加坡演出，她塑造的舞台人物形象「江姐」傾倒了萬千獅城戲迷。演出結束後，她受到戲迷的熱情「包圍」，戲迷們狂熱地高喊「江姐」，爭著與她拍照，並欲出高價購買她的戲服。新加坡戲曲學院院長蔡曙鵬博士說：「從莫愁到江姐，可以看出鄭舞英表演藝術上的成熟。」

鄭舞英的成功，源於她對藝術孜孜不倦的追求和堅忍不拔的拚搏。從藝 20 年來，鄭舞英在潮劇舞台上扮演了各種行當的主要角色，如《五女拜壽》中賢慧善良的楊三春，《再世王后》中雍容華貴的溫妮王后，《乾坤寶鏡》中被迫成瘋的瘋婦等等，這些形象性格迴異，生動鮮活，深得廣大觀眾的喜愛，她也因此而贏得「旦后」、「潮劇第一旦」等美譽。

2008 年，鄭舞英和姚璇秋、方展榮、陳鵬同時被國家文化部命名為國家非物質文化遺產潮劇專案代表性傳承人。

14

洪妙

洪妙，潮劇表演藝術家，其著名表演作品《楊令婆辯本》《包公會李后》等，曾在國內外演出，引起轟動。

1930 年，洪妙在泰國加入潮劇戲班老怡梨，成為正式的潮劇演員，在《楊令婆辯本》中飾楊令婆、《包公會李后》中飾李后。曾到越南、馬來西亞等國演出，後隨劇團回到中國。

1939 年潮汕失陷，戲班星散，他流落到福建一帶賣唱，1945 年以後才參加潮劇永樂和老一枝香等戲班。

中華人民共和國成立後，他轉到源正潮劇班，1956 年調到廣東省潮劇團，翌年隨團上京主演《楊令婆辯本》，飲譽京華，被譽為「活令婆」。

1958 年底廣東潮劇院成立，洪妙為一團主要演員，在《蘇六娘》中飾乳娘。同年《蘇六娘》一劇被拍攝成電影戲曲藝術片。

1959 年，為慶祝中華人民共和國成立十周年，洪妙隨團上京演出，在《阿二伯的龜鬃匙》中飾二姆。

　　洪妙老師的外形動作不拘泥於程式，而是憑藉他豐富的人生經驗，在生活中觀察人物，對各階層、各類型的老婦深入細緻地揣摩體會，經過藝術加工提煉，從而創造出和其他丑旦截然不同的獨特外形動作以表現人物。這在潮劇舞台是獨一無二的。

　　1957 年，全國劇協祕書長陽翰笙稱讚説：「洪妙飾演的老旦是目前各劇種很少見的，是個典型的『老太婆』」。電影藝術家蔡楚生在評價洪妙的表演藝術時説：「真是把戲演『絕』了，在演技藝術上所獲得的成就真可以稱之為絕唱」。

　　洪老師不但自己戲演得好，在潮劇廢除童伶制，改由成年男性扮演小生行當的戲劇改革中也有突出的貢獻。他以自己的經驗，總結出一套男生在變聲期的練聲方法。提倡先練假聲，然後引出真聲；認為有假必有真，先假後真，真假結合。

　　洪妙老師的唱腔藝術被收入至《中國戲曲藝術家唱腔選》，其創造的舞台藝術形象，深入人心，家喻戶曉，為一代潮劇名老旦，在海內外廣有影響。

15 謝大目

　　謝大目，著名潮劇丑角演員、教師，被譽為潮丑一代宗師。潮州市潮安區金石鎮人，自幼家貧，13 歲賣身於潮劇八順班為童伶，先後在八順香、中一天香、杏花天、老正順潮劇班社當丑角演員，在潮汕以及閩南、東南亞等地演出，其出色的表演，蜚聲海內外。

　　1925 年，謝大目參加梨園工會，帶頭罷工，與封建班主鬥爭，曾被捕。1940 年在香港與潮劇名師林如烈受聘於江南船務公司，組成香港第一個潮劇團，翌年香港淪陷，罷演回鄉，靠做小販糊口度日。1952 年復出，積極參加潮劇改革工作，在廢除

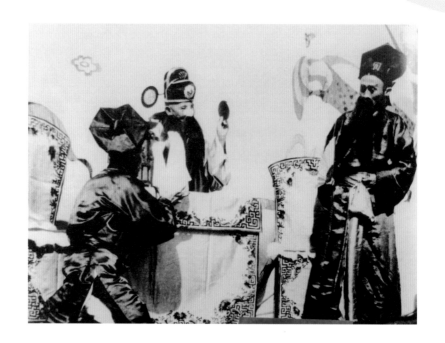

童伶制中表現積極，輔導青年演員學藝。1951 年到潮劇演員學習班（汕頭戲曲學校前身）任教。后為中國戲劇家協會會員、劇協廣東分會理事、廣東省人大代表、廣東省政協委員。

　　謝大目先生初習老生，後改丑行，師承名丑方溜，在演出實踐中能博取眾家之長，融化吸收自成一格。以項衫丑、官袍丑、踢鞋丑見長，扇工、腰工、唸白均有絕招，造詣甚高。

16 李有存

　　李有存，潮劇丑角，曾當選為廣東省第五屆人大代表。

　　李有存生於貧苦之家，1936 年賣身織雲香班當童伶。初學老生，由知名教戲先生徐烏辮開蒙，為其傳授《回窰》中「薛平貴」一角。1942 年參加老怡梨班，1946 年改習老丑，拜名丑吳甜為師，得授《劉璋下山》和《桃花寨》的丑角唱功戲。間又偷師潮劇名丑謝大目的盲人角色表演藝術。1949 年參加老三正順

香班，在《慈雲走國》一劇中飾盲人一角，精彩的表演獲觀眾讚賞，開始揚名。中華人民共和國成立後曾在源正潮劇團，1958年調廣東潮劇院一團。

1962年，李有存扮演潮劇現代戲《霧里牛車》的順來，在省參加會演時，受到周恩來總理的接見。《霧里牛車》被評為優秀劇目，同時推薦為中南區20個優秀小戲之一。

同年，在接待中國劇協主席曹禺等藝術家的演出中，李有存扮演了《刺梁驥》和《柴房會》的主角，曹禺看完演出後說：「像李有存這樣的丑，應該介紹到全國去！」

1986年退休以後，李有存仍參加演出，在《張春郎削髮》一劇中扮演魯國公，隨團到北京參加首屆中國藝術節演出。時任文化部長英若誠看戲後對劇團負責人說：「一般老藝人都缺乏文化，但演魯國公的李有存卻演得像有文化的老丑一樣。」

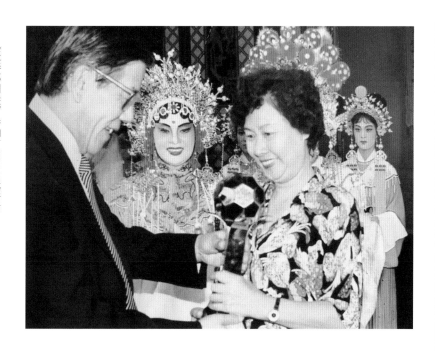

《張春郎削髮》參加首屆中國藝術節，時任文化部部長英若誠向潮劇代表姚璇秋贈送紀念品

李有存一生都在潮劇舞台上，是一位觀眾喜愛的丑角演員，扮演過不少成功的人物，有《回窯》的薛平貴，《劉邦》的朱建，《慈雲走國》的青盲等。其表演洗練大方，爽淨伶俐，口白精煉，能寓真實於誇張，化嚴肅為詼諧，靈活而不油滑。他的腰腿功、水袖動、扇子功功夫扎實，運用自如，變化多端，塑造人物形神兼備。

　　李有存對藝術精益求精，對傳藝更精心負責，培養了方展榮、陳幸希等青年丑角演員多人。

　　1981年，他將《柴房會》的表演藝術毫無保留地傳授給新進丑角方展榮，使方展榮成為新一代名丑。

17

蔡錦坤

　　1930年，年僅九虛歲的蔡錦坤以290塊大洋的身價被賣入永正香班，開始了他的童伶生涯。11歲那年他接了首本戲《吹簫引鳳》，扮演裏面一個老生。嚴厲的教戲先生給了他一個不壞的評價「好教！」於是，被教戲老師肯定的他很快被定為《回窯》的男主角薛平貴的扮演者。

　　戲飯到底還是不容易吃。因為一個表情、一個動作不夠準確，不夠好看，蔡錦坤沒少捱先生的板子。學了四個多月，「薛平貴」終於登台，果然好評如潮，而且一演就是六七年。

　　蔡錦坤為人所熟知的是他扮演的胡璉和楊子良。前者是潮劇《鬧釵》中的男主角，後者是《蘇六娘》中的重要角色，這兩個角色都屬於潮劇裏的項衫丑。蔡錦坤創造這兩個人物以摺扇功和水袖功的表演著稱。

　　1956年廣東省潮劇團成立前夕，《鬧釵》被定為重點劇目，汕頭專署文化局四處物色演員，最後選中蔡錦坤。原有胡璉扮演者謝大目自然擔負起言傳身教的職責。謝師父當時已年近古稀，師徒倆拴上門，研究切磋了40多天，把裏頭「臭科」「重科」的

地方全部代之以新的動作。可以這麼說，胡璉這個人物形象是謝大目和蔡錦坤共同創造，而由蔡錦坤將其定型下來的。

1957 年，廣東省潮劇團首次到北京演出，《鬧釵》《掃窗會》與《楊令婆辯本》被京劇表演藝術家李少春譽為「百花園中的三塊寶石」。

1959 年中華人民共和國成立十周年之際，蔡錦坤再次隨廣東省潮劇團進京。當時全國各地方劇種正積極組織交流演出。是年 12 月，川劇、秦腔、贛劇相繼來到廣州。為參加這次盛會，領導決定調蔡錦坤等四人坐火車趕回廣東，當天晚上即在廣州東樂戲院演出。除了蔡錦坤隨身帶回的一把摺扇，表演所需一應服飾、道具都是別人提供的。

正是「外行看熱鬧，內行看門道」，蔡錦坤說這些特殊觀眾的掌聲還真不好討。他不動聲色，滴水不漏地做他的戲。那扇花、水袖多姿多彩而又把人物的精神狀態恰當地放大突出。被譽為「箭插不入」的《鬧釵》最終折服了這些同行。川劇名丑劉成基欲拜蔡錦坤為師，蔡錦坤連說不敢。最後錦坤師父授劉成基《鬧釵》，劉成基教了他的《議劍獻劍》。

作為丑行演員，在大多數劇目中只能擔當配角。但是舞台上只有小演員，沒有小角色，這是戲理，也是戲德。蔡錦坤正是憑著這個理和德在晚年塑造了一個卑微而光輝的角色，這就是《續荔鏡記》中勢利的門官。門官在劇中是個微不足道的小人物，全部台詞只有 20 句話。在潮劇院裏已經算得上大師父的蔡錦坤並沒有嫌小門官的「寒磣」，他費了許多心思，連人物的穿戴他都安排停妥。最後門官的亮相讓大家眼前一亮。

蔡錦坤流傳下來的最有影響的戲基本上都是反面角色，對此，他表示，自己學做戲的時候，師父就曾諄諄囑咐：「要做戲，心腸須正。」又告之曰：「做戲是勸世文，做的也是棚下人物，做就要做得像，身正不怕影斜。」本著對藝術的尊重和對人物的

理解，蔡錦坤塑造了一系列個性鮮明的反面人物，他嚴謹的創作態度、精湛的表演功夫最終贏得同行和觀眾的喜愛和懷念。

張長城，廣東潮劇院藝委會主任，應行老生，中國戲劇家協會會員，廣東省第五、六屆政協委員，廣東省級非物質文化遺產專案（潮劇）代表性傳承人。現為廣東潮劇院藝術顧問，有「活清官張長城」、「潮劇老相爺」等美譽。

1944 年至 1948 年間，少年張長城因生活所迫，先後賣身到當時的老寶順香、中一枝香和老三正順等戲班當童伶。

1958 年年底，適逢廣東潮劇院成立，張長城所在的老三正順戲班歸屬廣東潮劇院四團。

劇團成立後不久，張長城先後排演了潮劇《素月孤舟》和《鬧開封》等劇目，分別扮演了洪承疇和王佐等角色。他以扎實的基本功和嫻熟的表演技藝為行家所矚目，從此在潮劇舞台上嶄露頭角。

1960 年，張長城被調到青年潮劇團當演員。在劇團領導的重視以及老藝人的培養下，他經過多年的努力磨練，終於成長為當今潮劇界的著名老生。

從藝五十多年來，張長城先生塑造了一系列性格鮮明的正面人物形象，如執法無私的蓋紀綱（《告親夫》）、剛直不阿的清官王佐（《鬧開封》）、為民請命的海瑞（《劉明珠》）等。其中《告親夫》《鬧開封》《劉明珠》《張春郎削髮》先後被攝製成潮劇藝術影片，發行海內外。

1987 年，張長城進京參加首屆中國藝術節，憑藉「陳仕穎」一角，獲文化部嘉獎，並獲第四屆廣東省藝術節演員一等獎。1993 年，參加全國地方戲曲交流演出，獲榮譽表演獎，並獲廣東省魯迅文藝獎。

在潮汕地區，「潮劇老生」張長城的名字，可謂家喻戶曉，婦孺皆知。他塑造的每一個「老生形象」，給廣大潮劇觀眾留下了極其深刻的印象。

1997年9月下旬，張長城先生又隨劇團赴台灣演出。幾十年來，他為弘揚優秀的潮劇藝術，為促進文化交流，作出了一定的貢獻。

<table>
<tr><td>19</td></tr>
<tr><td>葉清發</td></tr>
</table>

葉清發，著名潮劇小生演員，出生於1935年，13歲被賣入老源正興班當童伶。1952年參加中南六省戲曲觀摩會演，飾《大難陳三》中的陳三，獲表演獎。1956年在潮劇訓練班試驗男小生唱聲（雙拗）改革，成績顯著。

葉清發塑造了一系列現代戲青年形象，如《黨重給我光明》中的小周、《東海最前線》中的周啟祥等，備受讚賞。1960年廣東省戲曲青年演員會演，他飾演《趙寵寫狀》中的趙寵，創造性地運用紗帽翅雙旋轉及單搖動的特技功夫，博得全場喝彩，榮獲演員表演獎，該劇也成為汕頭戲曲學校小生行當的教材。

泰國《泰中日報》在《廣東潮劇團群芳譜》詩組中，有一首讚葉清發：「自幼歌壇負盛名，粵東聲譽早錚錚。王魁趙寵聲容在，不及風流陳伯卿」。

1965年，葉清發由廣東潮劇院保送到中央戲劇學院戲曲導演進修班，後兼職導演，導演《春草闖堂》兼演劇中的薛玫庭，導演《鍘美案》兼演劇中的陳世美。此外，還導演《漢文皇后》《三姑鬧婚》《梅花簪》《包公賠情》《偷詩》等劇目，深受觀眾好評。

1984年至1988年，葉清發任廣東潮劇院一團副團長，後在廣東潮劇院藝術研究室從事藝術研究工作。1995年退休後仍參加潮劇藝術活動。

黃清城，中國戲劇家協會會員，著名潮劇小生，潮劇教育專家。

1943 年潮汕鬧饑荒，霍亂流行，又逢日軍來犯，民不聊生，黃清城遂萌發加入戲班的念頭，就這樣當了童伶。

中華人民共和國成立後，在潮劇「改制、改人、改戲」的大潮中，黃清城老師敢於頂住來自習慣勢力的指責，親自登台，以自己的唱腔藝術和表演藝術征服觀眾，改變了大家的觀念，成功地把潮劇小生原來由童伶扮演改為由成年男性扮演，是潮劇「大小生」的奠基人之一。

1950 年代末至 1970 年代初，黃清城曾兩次隨團進京、三次出國訪問演出，主演《槐蔭別》的董永、《蘆林會》的姜詩、《陳三五娘》的陳三等角色，均受到海內外觀眾的好評，《陳三五娘》一劇還被攝製成潮劇藝術影片。

1973 年汕頭戲校復辦，黃清城被調到學校當教師，負責唱念教學和排戲課。當時教學內容一律以「樣板戲」為教材，傳統的東西還難以沾邊，後來恢復古裝戲，他才擔任了古裝劇目的排練教學工作。直至 1999 年，以 70 歲高齡退休。

黃清城老師文武兼備，唱做俱佳，音域比較寬，適應性強，嗓音華麗，行腔委婉，表演細膩，戲路寬廣，形象外秀內慧，溫文質樸。其認為改革要保留傳統，去掉那些沒有生命力的東西；在潮劇改革過程中，潮劇工作者不僅需要有一種膽魄，還需要有一種豁達的胸懷，能容得下觀眾的各種意見。

　　方展榮，第二批國家級非物質文化遺產專案（潮劇）代表性
傳承人，國家一級演員，潮劇名丑。中國戲劇家協會會員，中國
戲曲導演學會會員，政協汕頭市第七、八屆委員，第九、十屆常
委，汕頭市優秀專家、拔尖人才。

　　1948 年 9 月 11 日，方展榮出生在普寧縣洪陽鎮東村一個梨
園世家，母親黃青緹是上世紀 30 年代著名演員，為潮劇首位女
旦。因此，他自小受到藝術薰陶。

　　1959 年，年僅 11 歲的方展榮被汕頭市正順潮劇團吸收為學
員。1978 年，轉入廣東潮劇院一團。2015 年 12 月，榮獲第二
屆廣東文藝終身成就獎。

　　方展榮在「無丑不成戲」的潮劇舞台上，活躍了 30 多個春
秋，演出了 50 多個不同的舞台藝術形象（連同話劇、小品等共
塑造逾百個人物）。比如，《絳玉攢粿》的平君贊、《十五貫》的
婁阿鼠、《張春郎削髮》的半空等。除了為主飾丑角以外，又飾
演生角，如《雙槍陸文龍》的陸文龍、《小刀會》的劉麗川、
紅生戲《華容道》的關雲長。

　　方展榮善於承先啟後，讓潮丑藝術更上一層樓。他向蔡錦坤
學習被稱為潮劇「三塊寶石」之一折子戲《鬧釵》，把蔡錦坤從
潮劇名丑謝大目師承下來，又經過提煉的扇子功學到手，成為潮
劇扇子功頂尖劇目表演的又一代傳人。

　　方展榮善於挖掘人物內心世界，並在外形動作上予以深化，
使人物性格更加鮮明。《柴房會》的椅子功和梯子功表演，與《鬧
釵》中的扇子功，有異曲同工之妙，特別是與人物情緒發展結合
得十分貼切。如李老三被莫二娘緊跟，驚得走投無路時，見屋角
有梯，急忙沿梯上爬，一步一慌，他爬到半梯失足，從梯上滑了
下來，莫二娘要上前扶他，李老三卻以為女鬼要捉他，更驚，又
急速攀梯而上。

方展榮不僅演技高、相貌俊，而且聲腔亮，演唱藝術能博取眾長而自成一格。他有一副渾厚明亮的嗓子，以實聲演唱，揉合假聲，在十二度音域以內，高音區用假聲，中低音區用實聲，真假混合，交替行腔，別具情趣，高唱低吟，皆有韻味，形成方展榮丑腔風格，人稱「方派」。

　　他主演兼導演的劇目已有逾 12 部被錄音、錄影發行海內外，已榮獲魯迅文藝獎等九項大獎，1997 年又到北京參加全國108 名德藝雙馨會員座談會。

　　方展榮多次隨團到各地演出，所到之處，傾倒觀眾，有口皆碑。其中，三臨泰國演出獲得「最佳藝術獎」，海內外多家報刊均載文評價其藝術特點和風格。

　　「潮丑，是潮劇的戲魂。潮丑藝術是一個色彩斑斕、妙趣橫生、靈活多變的天地」，「潮劇丑角是飽含著鮮明的潮汕地方特色和鄉土人情的藝術形象」，這是方展榮對於潮丑的一個總結。

　　廣東潮劇院藝術研究室副主任林克這樣評價方展榮的表演藝術：他藝術功底非常扎實，已達到爐火純青——「藝海竟自由」的地步。

22

陳學希

　　陳學希，國家一級演員，潮劇著名小生。曾任廣東潮劇院院長，中國劇協會員、廣東省劇協副主席。

　　陳學希先後在《張春郎削髮》《漢文皇后》《皇帝與村姑》等近四十部劇目中扮演主角，塑造了一系列身份層次不同、性格情態各異的人物角色，因此有「千面小生」之稱。其扮相俊美，飄逸瀟灑，演唱上具聲色、重情韻，聲音宏亮甜潤，音域寬廣，演唱時，感情豐滿充沛，擅於立足人物，調動各種演唱技巧，演繹出惟妙惟肖、深入人心的藝術形象。

　　1987 年，陳學希赴北京參加中國首屆藝術節演出，憑藉

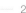

《張春郎削髮》一劇受到中國文化部的表彰以及廣東省政府的特別嘉獎，同年獲廣東省首屆中青年演員「百花獎」。

2001 年，陳學希在《葫蘆廟》中扮演賈雨村獲中國戲劇第十八屆梅花獎，填補了潮劇表演藝術在此方面的空白。

潮劇是一個具有濃郁地方特色的劇種，其方言大部分外地觀眾聽不懂，這是不是限制了潮劇的發展呢？陳學希指出，整個劇種的發展繁榮，關鍵還在於自身的提高和不斷完善，除了應對市場經濟的需求外，還要緊抓精品藝術創作。

同全國各地劇種一樣，新時期的潮劇也面臨著文化多元化發展等帶來的觀眾萎縮、老齡化等問題。陳學希認為，可以從演出節奏、形式、內容和載體等方面尋找突破口，如動漫潮劇便是一個很好的嘗試，以迎合大眾審美需求，吸引年輕觀眾。

雖然現今陳學希已離開潮劇表演舞台，但他對於這一行的熱愛和執着並沒有因此止步。他還受聘為新加坡戲曲學院藝術委員會海外委員、客座教授，星海音樂學院客座教授，長期從事藝術表演、戲曲理論研究以及高校藝術教育和管理工作。

《葫蘆廟》劇照，陳學希飾演賈雨村

　　林初發，主攻小生行當，啟蒙老師為曾義藩，後師承國家一級演員、潮劇表演藝術家陳學希。其唱腔明亮、咬字清晰，以字求聲、以聲託情，聲情並茂。成功飾演《雙玉蟬》中的沈夢霞、《恩仇記》中的施子章、《狄青出使》中的狄青等性格各異的人物形象。

　　1998年，林初發準備以《薛丁山哭靈》這折戲參加廣東省第二屆戲劇演藝大賽。參賽時，林初發運用情深意切、富有感染力的演唱和一系列符合人物身份的高難技巧，有層次、有深度地刻畫了薛丁山的感人形象，征服了評委和觀眾，榮獲廣東省第二屆戲劇演藝大賽金獎。

　　2006年，他迎來了一個新的機遇和挑戰——在廣東潮劇院的重點創作劇目《東吳郡主》中飾演劉備。經過各方面的齊心努力，廣東潮劇院精心打磨的《東吳郡主》在第九屆廣東省藝術節上一舉奪得了七個一等獎和三個二等獎、一個三等獎的好成績。

　　身為國家一級演員，對於「名人演戲」還是「戲演名人」的問題，林初發笑著說道：我的感覺是戲演名人，俗話說，台上一分，台下十年功，作為演員，我認為這一點是很必要的，假如劇團交重要角色於你，但你沒有表演藝術，就算是一號角色也表演平平，那麼你在觀眾的心目中就是一般角色，所以戲演名人才是正理，觀眾的眼睛最為雪亮。

　　此外，對於「書情戲理」、「假戲真做」的內涵。林初發這樣評價道：一定要正確處理生活中的情理和戲曲中的情理之間的關係，即生活真實和藝術真實的問題。這正是戲曲不惜犧牲生活的真實而追求形式上的美，從而達到靜觀狀態下的純粹美的欣賞的原因。只有準確把握戲曲的思維方式，才能更好地演好、演活戲。

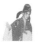

王銳光

王銳光，1978 年生，廣東省揭陽市漁湖鎮人，師承曾義藩先生。

從藝二十多年來，王銳光先後在眾多劇目中擔任重要角色。他曾飾演過《血濺三寶袍》中的正德皇帝、《洗馬橋》中的劉文龍、《義女傳》中的徐謂、《血濺南梁宮》的蕭纓、《斷橋會》的許仙、《小宴》的呂布、《玉川救帥》的田玉川、《邊城烽火》的陳天雄、《故園明月》的林治平等，舞台形象文武兼備。

除了國內的巡演外，王銳光也曾隨團到新加坡、泰國等地演出，深受海內外潮劇觀眾好評。現為國家二級演員，廣東潮劇院二團當家小生。

王銳光先生參加過省、市及潮劇院舉辦的多項演藝比賽，屢獲榮譽。例如，2005 年參加廣東潮劇中青年演員唱腔比賽，斬獲「一等獎」；2006 年主演《小宴》參加廣東省第五屆戲劇比賽，榮膺「金獎」。

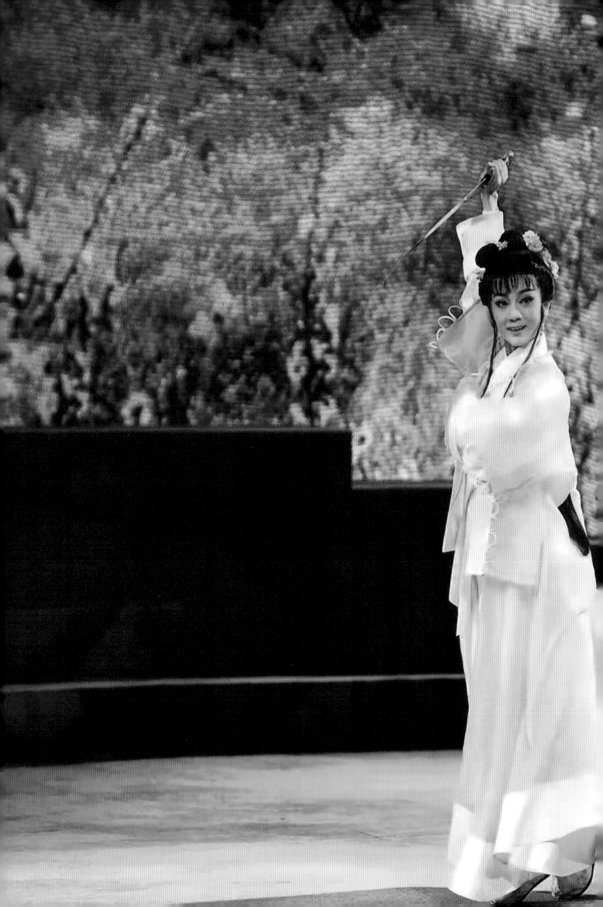

第十章 · 潮劇的習俗和掌故

　　潮俗好戲之風，由來已久。清康熙藍鼎元《潮州風俗考》
載：「梨園婆娑，無日無之……舉國喧闐。」「無日無之」說明演
戲的頻繁性。舊時村鎮「請戲」，分「日夜戲」與「午夜戲」兩
種。前者從上午十時起鼓，至午餐歇鼓；下午三時左右續演，至
晚餐歇鼓；晚上七時多夜戲復開，一直演至翌晨天明為止。後者
從下午三時左右起鼓，至晚餐歇鼓；晚上夜戲一樣演至天明。

　　潮俗祭祀之風甚熾。舊時的演戲活動，多圍繞著祭祀活動舉
行。祭祀對象大抵為兩個方面：一是姓氏宗族祖先；一是村社的
社神（俗稱「地頭神」）以及其他各類神明。潮地人文有其特點，
歷來是「聚族而居」，因而宗祠和神廟（俗稱「老爺宮」）星羅
棋佈，大異他州，祭祀活動也很有組織。宋元以前每逢祭祀須
「奏音聲，以謝神貺」，大概到了明代以後，這種「奏音聲」便
多被戲曲所代替。

　　《揭陽縣志・風俗》載：「仲春祭先祖，是月多演戲，諺謂
『正月燈，二月戲』。」可是辛亥革命以後，宗族祭祖的演戲活
動已日見減少，而配合祭神謝神的演戲習俗仍十分活躍。及至抗
戰開始，潮汕淪陷，民生困苦，戲班大批流散，這個習俗才大大
衰減。

　　除了圍繞著祭祀活動的演戲外，潮劇還有節日時令演戲的傳
統。就一年而言，有正月燈戲，五月端午龍舟戲，七月施孤戲，
八月中秋戲，冬至祭祖戲等。

五福連

我國傳統的戲曲演出有開台演吉祥戲的習俗，潮劇的開台吉祥戲稱為「五福連」，包括《淨棚》《跳加冠》《仙姬送子》《京城會》《八仙慶壽》五折。這五折表演合起來即「功名財子壽」，寓有祈福、吉祥、祝願的意義。「五福連」若減去《跳加冠》（《跳加冠》可以單獨表演），則稱為「四齣連」。

1949 年以前每個潮劇戲班不論到哪一個演出點，每次開場，它都是必演的劇目，意在招來吉祥。近十多年來潮劇團多演「廣場戲」，亦必須在開場時先演「五福連」，甚至在戲演出中間插演此劇目，有時應主人的要求，還多次插演。不過，自解放後到 1962 年之前，此劇目被認為思想內容屬於迷信，而沒有演出。

1962 年春天，一貫熱愛潮劇藝術的吳南生先生來住澄海，帶領潮劇院幾位編劇人員進行《續荔鏡記》的劇本整理工作，同時鼓勵潮劇院一團排練《扮仙》這個劇目。在演出之前，藝人們有所研究，認為如依叫《扮仙》，顧名思義，易於直接招來非議。吳南生看了內部彩排之後，根據其內容，提出改名為「五福連」的建議，得到藝人們的贊同而定下來並公開演出。

《淨棚》舊本是演員扮李世民出台，唸四句韻白：「高搭彩樓巧豔妝，梨園子弟有萬千。句句都是翰林造，奏出離合共悲歡。（白）來者萬古流傳。」接著是向四個台角作表演身段，音樂吹奏，退場。這四句韻白，潮劇的傳統是用正音（俗稱孔子正）唸的。

《跳加冠》是一折向觀眾祝福的吉祥戲，沒有台詞，只有身段表演。演員的扮相是頭戴相紗，臉蒙面具，身穿官袍（紅、黃、綠袍），手執上書「天官賜福」「指日高升」「加冠晉祿」等字樣的緞製條幅，一邊跳一邊展示條幅表示祝願與歡迎。遇蒞場的達官貴人偕夫人同來，夫人也是高貴人物，則在男加冠之後，還有女加冠，女加冠演員穿紅官袍、鳳冠、執朝笏，加冠條幅書

有「一品夫人」「福祿壽全」「榮華富貴」等字樣。達官貴人在加冠表演後要以紅包賞場，稱為加冠錢。

《仙姬送子》取自《天仙配》一段，演仙姬七姐送子予董永。全段表演只有四句台詞，此折寓意於「福」（俗謂有子有福）。

《京城會》取自《彩樓記》一段，演呂蒙正得中狀元，接髮妻劉翠屏到京城相會，共用榮華。這折也稱《報三元》，寓意於「祿」。「五福連」之中以這一齣最為完整，是正戲《彩樓記》中的一小折。

《八仙慶壽》取自《蟠桃會》，演東方朔邀請八仙赴會為王母祝壽，八位仙人的戲服、冠帽，有固定的色彩配搭，製作精美，這八套服飾，稱為「八川一堂」，寓意於「壽」。這是「五福連」中出台人物最多的一折。因為常加在正劇演出之前，正劇演員這時都在化妝準備演出，所以這折表演多由戲班的雜角演員串演，過去一些戲班的雜角演員少，窮於應付，常會因此鬧笑話。

《淨棚》選段

《十仙慶壽》選段

盂蘭勝會

農曆七月十五，潮汕各地普遍舉行盂蘭勝會活動，請戲班演出。

揭陽《榕城鎮志》載：「中元節除謁祖外，自十三日起，民間豪資搭台建醮，請僧侶超度孤魂、施孤，晚間放河燈。施孤儀禮畢，拋擲供品飯菜薯芋，供乞丐貧民搶食。」

《普寧風俗志》載：「施孤時，請戲班演戲，連演數天。民謠云：『有閒來看戲，無食去搶孤』。」

20 世紀 50 年代以後，潮汕各地施孤習俗已漸廢除，但在香港潮州人聚居的地方，仍保留此民俗。據黃廷傑在《慈悲七月》一文中的記述，香港人很重視盂蘭節，每年七月，各區潮僑街坊向市政借用場地，搭台佈彩，每區三天，從初一至月底，相繼舉行。

盂蘭勝會會場，竹搭的牌坊富麗堂皇，會場四周旌旗飛揚，場內置搭高棚數座。

第一座是醮壇的正壇，為僧侶誦經超度亡靈之所，於第一天午前起鼓，至第三夜佛事完畢；第二座為「天地父母壇」，前設神台，上置香爐燭台，棚內供琳琅滿目的奉神禮品，奉神禮品被視為吉祥物，將在第二三夜逐件招標；第三座是大戲棚，上演潮劇，第一夜演至午夜十二時，第二夜演至凌晨二時，第三夜演至天亮。

年復一年，潮劇的演出，是盂蘭勝會的重要組成部分，頗具儀式感。

4

遊神戲

　　遊神賽會，俗稱「營老爺」，是潮汕地區最隆重、最熱鬧，也是戲班演出最集中的民俗活動。

　　據《潮州告俗考》所載：清初，潮汕一帶的遊神賽會尤其盛大，「迎神賽會，一年且居其半，梨園婆娑，無日無之，放燈張彩，火樹銀花，舉國喧闐，晝夜無間。擇木偶以遊於道，飾裝人物，肖古圖圓，窮工極巧，即以誇於中原也。」

　　《庵埠志》載：民國三年（1914年）農曆正月二十二日，庵埠郭隴鄉遊三山國王，全鄉共聘二十三班戲，兩天內共演出四十五場，除潮劇外，尚有外江戲、西秦戲。

　　揭陽《榕城鎮志》載：榕城每年「以遊神戲即遊神賽會最熱鬧，正月遊城隍，二三月遊七坊地頭爺，四月遊關爺。中以正月下旬起，遊城隍演戲特多，城區各行業派款在城隍廟、韓祠廣場演戲。城隍廟前二台，廟後一台，韓祠最多十八台。各行業公會按日輪流聘戲，各班通宵達旦，競技奪標，謂之『鬥戲』，如此盛況，足以歎為觀止。」

　　每年正月下旬，潮州城的遊安濟聖王也十分隆重，不但近郊鄉親入城參與其事，東南亞一帶的華僑、僑社也專程回鄉設社參加活動，如咳助社、暹羅社、安南社等。遊神三天，每晚遊花燈，各門頭搭台演戲，街衢巷陌則演紙影戲。

5

神誕戲

　　據《澄海潮劇志》記載：清光緒年間，澄海蓮陽鄉帝君廟重修竣工暨帝君神誕，蘇南所屬六大姓鄉民自願捐款演戲，一共請了五十二班戲聚集於帝君周圍及四方路口，鼓樂笙歌，通宵達旦，熱鬧非凡。

　　潮汕各地民眾信佛信道，以及崇拜城隍、土地、三山國王、各行業祖師爺等，如遇神誕，則有聘戲演出之俗。

以揭陽榕城為例，每年神誕有三月廿三天后娘娘誕（俗稱阿媽生），三月廿九土地爺誕（俗稱伯爺生），五月廿八城隍誕，六月十三魯班誕（巧聖爺生），六月廿日招財爺誕，十月十五社稷神誕（五穀母生）。

三月媽生戲：潮汕沿海各地遍立「天后聖母」廟。舊曆三月廿三日為聖母神誕，俗謂「媽生」，皆極隆重；演戲謝神，尤以漁民區為甚。

關爺生戲：潮汕民間崇奉關羽，所立之廟稱「關帝廟」。舊曆五月十三日為關羽神誕。普寧里湖鄉過去每年在關羽神誕之前，照例要由四社聯合演出 20 個日夜的戲（從五月十一晚起至六月初二日止）。

潮汕神誕演戲之俗由此可見一斑。

6 謝神戲

五月龍船戲：舊曆五月初五，潮汕水鄉普遍舉行賽龍舟活動，有些村社並要請戲助興。另有一些村社向鄰村借龍舟，也得以戲還禮。

十一、十二月謝神戲：秋收之後，舊俗照例要「答謝神恩」，祭拜村社的社神。加之這時農事較閒，因而配合謝神的演戲活動又活躍起來。

謝神可以是一個鄉村約定的日子，屆時各家各戶做紅粿，宰殺三鳥，買豬肉，煮熟後挑往神廠祭拜，熱鬧非凡。潮劇團多演日戲，夜戲則演至天亮。是時要分祭品給親戚，請親戚前來看戲，出嫁的女兒攜兒帶女回娘家共慶。

有人說謝神戲是慶豐收，既娛神更是娛人，而眾多潮劇團以謝神戲為生存土壤，屢演不衰。

7

喜慶戲

喜慶演戲。從前潮汕各地的達官貴人或豪富人家如逢壽誕、婚嫁、添丁、得利等喜慶之事，均有聘戲演出之俗，有主人聘戲酬賓宴客，也有鄉鄰親朋聘戲作禮祝賀。

揭陽《榕城鎮志》載：「壽慶儀禮，視貴賤貧富而豐儉不同。富貴之家，演戲設筵，遍請親朋，車馬盈門，壽幢載道，笙歌鼓樂喧闐。」

此外，宗祠或神廟落成，也往往要演戲以示隆重慶祝。清末還有所謂「秀才戲」、「舉人戲」等等。

8

丟彩

上世紀二三十年代，潮劇班在各地演出，當地聘戲的事主或豪富商人在戲台前懸掛五至十個紅包，喚作彩錢。演員在演出中間，當唱唸做打有精彩之處，得到觀眾喝彩叫好時，便可剪下一個紅包，直至剪完為止。這種風尚，在潮陽及海陸豐一帶演出尤甚。

觀眾向舞台擲彩錢的風俗由來已久。據周碩勳纂修的《潮州府志》載：

> 競以青蚨白鏹擲歌台上，貧者輒取巾幘便面香囊擲之，名曰丟彩。次日則計其所值贖之，伶人受值稱謝，爭以為榮。

「青蚨」「白鏹」，即銅錢和白銀。貧者連身上所攜帶的巾幘、衣帶、扇子等都丟上，次日再以錢贖回，可見其投入之狀。

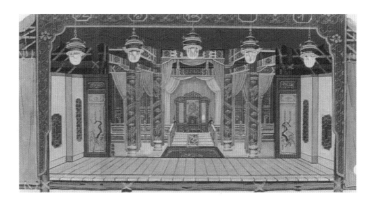

潮劇的舞美

　　西王母住在崑崙之巔的金宮玉殿，左有瑤池，右有翠水，每逢蟠桃成熟的三月三，王母就大擺壽筵，邀眾仙赴會瑤池慶壽，為此人們將王母視為長生不老的象徵。

　　「四齣連」中的「八仙慶壽」，最後八仙擺成一個「壽」字。這個「壽」字的擺法，有一則掌故。一般戲班，都是以鐵拐李為「壽」頭，東方朔做「寸」。寸者，即壽字下邊的寸也。但如果該班班主姓方，或者到姓方的大鄉里演出則要倒置一下：東方朔做「壽」頭，鐵拐李做「寸」。

　　原來，東方朔的名字中，有一「方」字，把帶上「方」字的神仙屈尊去做「寸」，有辱方姓尊嚴，所以把東方朔置於「壽」頭。(見柯逢才《潮劇掌故四則》)

　　潮俗鬥戲之風甚盛，村鎮廣場戲若是對台或多台演出，往往形成鬥戲。

　　鬥戲就是一種較藝爭勝，有時是聘戲的東家或豪富的觀眾故意懸紅立錦標，以挑起戲班間的競奪，一般以群眾的評議、棚前觀眾多寡為標準。優勝者就可把一面繡有「潮劇之王」或「潮劇之冠」標旗拿去，標旗上的紅包(獎金)也歸其所有。

　　因此，參加鬥戲的戲班除儘量拋出拿手好戲和精彩技藝外，還得想方設法搞出奇的點子。有時鬥戲雙方勢均力敵，各不服輸，雖天明日出也不願停鼓，待至東家來作仲裁判定，方肯甘休。

　　抗戰勝利後，潮劇班社雖所餘不多，但鬥戲之風仍存，到中華人民共和國成立之後才絕跡。

踮腳戲

昔年村鎮的戲劇演出,由於多屬祭祀喜慶一類,故多在廣場進行,自由觀看,但由於都得站著踮起腳尖看戲,所以被大家稱為「踮腳戲」。

凡祭神或祭祖的戲,戲台必須正對祀廟的殿堂。這類戲名義為「做給神看的」,事實是群眾文娛生活的需要。

婦女們最喜好看戲,但又不敢與男人們一起擁擠,便必須結伴合群,由老年婦女押伴,有的在戲場周圍擺著高凳,站在凳上看戲,有錢人家的公子小姐還特地搭小看台。

這種「踮腳戲」的歷史很長,一直到現代,在農村還保留著這種演出形式,不過現在的鄉村已有集體組織,可有秩序地分配座位,對號入座而看戲。

罰戲、賭博戲、禁規戲

罰戲。罰戲是對違犯鄉規俗約者罰以演戲,或者鄉村、宗族糾紛,勝訴者對敗訴者課以罰戲,或稱賠情戲。

賭博戲。賭博戲是賭場聘戲演出,目的是通過演戲招徠賭客,這類戲多在戲班演出的淡季進行,戲金也較低。據說,這風俗是由南洋傳來的。抗戰期間,澄海銀砂鄉,就經常演這一類戲。

禁規戲。禁規戲是鄉村為了施行某種鄉規民約,以演戲的儀式來擴大影響,嚴戒鄉眾。如陳詩侯《揭陽演出習俗和演出設施》一文記述,揭陽是產蔗區,為了嚴禁偷蔗,所以多在每年八九月間演禁蔗戲。

潮劇戲班的命名，並無什麼法度，卻有習慣規律。一般班名的首字常冠以「老」「中」「新」字，末字常押「香」「春」「興」「豐」字。首字冠以「老」字的，如「老玉梨春」「老正天香」；冠以「中」字的，如「中一枝香」「中元華興」；冠以「新」字的，如「新賽桃源」「新正順香」。

末字押「香」字的，如「三正順香」「老一枝香」；押「春」字的，如「老玉樓春」「老玉堂春」；押「興」字的，如「老源正興」「老梅正興」；押「豐」字的，如「老賽寶豐」「新賽寶豐」等。

也有不冠以「老」「中」「新」和押「春」「香」「興」「豐」的，如「喜春園」「賽桃源」「永正和」等。

戲班之命名，多圖吉利。據說，建於清光緒年間的「老源正興班」，創建人為戲班命名時，在「老源正興」和「富貴春」兩個班名間，猶豫未決，乃請扶乩神決斷。結果神諭：取「老源正興」則出名早，但壽命不長；若取「富貴春」，則出名遲，但壽命長。他為取兩利，對外掛牌則「老源正興」，戲囊則寫上「富貴春」。

潮劇班時有易主。班主新購戲班，有仍用原班名的，但多數還是另命新名。據說新加坡的「老賽桃源班」，已有上百年的歷史，一直沿用班名未變。其班名用烏緞繡上金線，歷代相傳，至今保存完好。

大陸潮劇班，20世紀50年代後改「班」為「團」，如「老怡梨潮劇團」。後各縣市的潮劇團則冠以縣市名，如「潮州市潮劇團」「普寧潮劇團」等。

戲
班
的
信
仰
與
舊
俗

　　潮劇班皆信奉「戲神」田元帥。各班均置田元帥神牌，上刻「玉封九天風火院都元帥神位」。過點演出時，神牌及香爐置於戲箱中，到演出點之後，神位置於舞台天幕背後的正中處，由班中一位演老生角色的演員負責焚香，香火日夜不斷。這位演員稱為「香公」，他也專職在「四齣連」的「淨棚」中扮唐太宗李世民。藝人住宿的地方，叫館內，設香爐，由班中的常務人員負責日夜焚香。

　　每年元宵、端午、中秋、冬至這幾個大節日，戲班的司理必須購祭品拜神後全班加菜。每年初一、十五兩天，也要拜地主福神，並加菜。

▶
潮劇戲神

戲班還有吃「九皇齋」的習俗，每年九月初一至初九，戲班全體人員吃素，戒葷腥，叫「食九皇齋」。班中置九節燈，於九皇齋期間，日夜點燃，並焚香、供花果貢品。戲班對這九天齋戒十分重視，食具要全部新置，有些戲班的童伶還散髮穿素，若說粗話，或打破器具，或誤食葷腥，要在神前叩首懺悔。

除此之外，戲班每年還有兩個隆重的節日，即六月二十四日和十二月二十四日，這是決定班中人員去留的日子。這兩天，各班要到田元帥廟拜田元帥，把在各地演《跳加冠》所得的「紅包」，用於購置祭品拜祭。

禮儀完畢後，班中的班主大簿宣佈藝人、司鼓、領奏，以及後台部門主要業務人員的去留。留者每人送一紅繩，未得紅繩者則另尋高就，叫「分班」。去留的人，已於事前講好，後發款結賬。如在十二月二十四日，班中藝人可分得一份豬肉禮品回家過

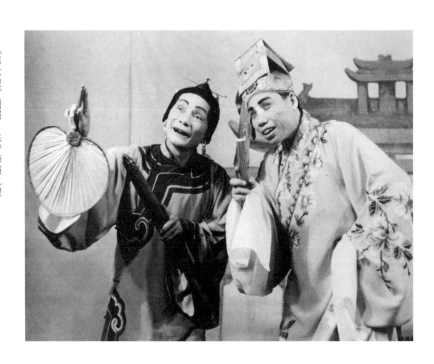

年。班中的童伶，有的也可在這天由父母領回家，於農曆正月初四開鼓後再回班。

童伶每天上下台，親丁必須向司鼓（打鼓先生）「交人」，說「人齊」（意即所有童伶已點齊交你負責）；排戲或教唱時，則向教戲先生「交人」，說「人齊」。童伶一般是上台由司鼓負責管理，台下由親丁負責管理。

童伶每天要向司鼓「問戲」，即問日場演什麼劇目、夜場演什麼劇目，並負責向師父「說戲」（轉達），如有誤場，要追問「說戲」的責任。

戲班到各地演出，飯點常有村民來討飯。討飯者不盡是乞丐，也有富戶人家討飯給其子女吃，民間有吃了戲飯，孩子就聰明伶俐、能說會道或易於長大的傳說。遇有這類討飯者，戲班都要給予施捨。

潮劇班到各地演出，還要組織童伶拜會當地士紳及潮劇班班主，這是不成文的規矩。

各潮劇班司理抵達演出地點之後，便要備好禮品，帶上童伶登門拜候，回禮多是紅包。倘若這些士紳或班主來賞戲，還要給他們加演《跳加冠》，否則就開罪了當地的權勢人物，會招惹麻煩。

這些權勢人物的懲罰手段，往往是囑咐當地聘戲的主事人，不給戲班搬運戲箱道具，或故意誤船，使戲班無法正常過點演出。各戲班為防止偶有失禮而產生矛盾，通常會請一些士紳或知名的班主做後盾，以求庇護。（見林淳鈞《潮劇聞見錄》）

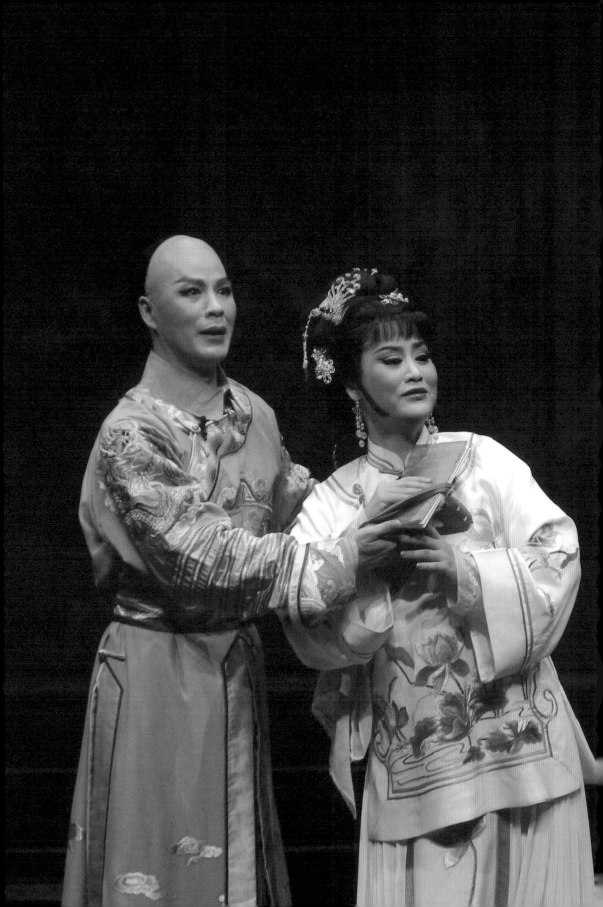

第十一章 · 潮劇的諺訣

導　論

　　諺訣，顧名思義，指的是戲劇界內流行的諺語、熟語。中國戲曲種類繁多，每種曲藝都在漫長的發展過程中留下了一些飽含演出經驗的俗語等。一些諺訣是從宏觀角度對潮劇的價值和特點進行總結，一些潮劇諺訣是對某個行當特點的總結。這些戲諺言簡意賅，寥寥數字就能把潮劇的特點歸納起來，讓觀眾一看便知，一聽便知。

　　潮劇的諺訣具有重要的理論意義和現實意義。一方面，諺訣是口語化的潮劇理論，潮劇表演者積累的舞台經驗以一種口語化的文字形式流傳開來，為更多的年輕潮劇演員提供了鮮活教材。演員能從諺訣的精煉內容中獲得有效的表演知識，以靈活的方式學習了潮劇的理論。另一方面，戲諺能夠有力地促進表演藝術的發展實踐。民間曲藝界有種說法是「寧贈一錠金，不傳一句春」，「春」指的是曲藝表演中的切口、寸點或屑點，包括藝諺藝訣等傳授經驗的內容。寧肯贈送一錠金子，也不傳授一句有用的藝諺。潮劇表演者們的功夫絕活、唱腔唱功，通常需要數年的鍛煉積累，經驗心得不會輕易傳授他人。同時也由於中華人民共和國成立前傳統曲藝實行童伶制的原因，演員年紀小，通常沒受過教育，他們一般不會進行理論化的總結和分享，文字化的諺訣數量並不多。因此，現在得以流傳的諺訣是十分寶貴的，我們也希望未來有研究者對其進行更廣泛深入的挖掘與收集。

做戲狀元才

從事戲曲演藝的演員，古時被稱為「優伶」，在中國傳統社會中，地位一直很低，甚至被蔑稱「戲子」。他們一般是出身於貧寒人家，為了討生活被迫進入曲藝行當，生存環境比較惡劣，是社會中比較底層，且不受重視的群體。但在潮劇界，憑藉高超的台上功夫，潮劇演員受到觀眾的喜愛和尊敬，地位較高。「做戲狀元才」這句諺語就充分說明了大眾對潮劇演員的尊重和誇獎。能夠從事潮劇演出的人有著狀元一般的才華，這是對於演員的綜合素質給予的非常高的評價。潮州人對潮劇演員的喜愛也體現在平日的演出習俗中。每當有戲班下鄉演出，戲班在開飯之際，總有幾位鄉親來討要幾粒「戲飯」，這是因為他們相信，「戲飯」有神奇的功效，只要孩子吃過「戲飯」，就能像做戲的這些演員一樣聰明機靈，並且有一身本領。相類似的習俗還有，大人們帶著孩子來戲班，請求扮演狀元的演員穿著戲服摸一下孩子的頭，期盼孩子沾到狀元郎的聰敏，將來能高中狀元。這些習俗與「做戲狀元才」這句諺語相呼應，充分體現了潮劇在潮州地區的受歡迎程度，潮劇演員的能力和素質受到認可，並且廣泛地得到當地人們的喜愛。以至於人們願意相信，潮劇演員具備一些常人沒有的能力，與潮劇演員的接觸能夠討到好彩頭。

戲園養菜秧

「戲園養菜秧」，「菜秧」是指從事戲曲表演的未成年，也就是童伶。潮劇在中華人民共和國建立前實行童伶制。需要年輕演員飾演的行當，如烏衫、閨門旦、花旦、武旦、小生、花生、武生、小丑等都是童伶，而這些行當也正是大部分劇目的重頭戲，所以就造成一齣戲基本都是童伶在演，所以戲園里都是「菜秧」。

童伶不同於科班學徒，生存環境更惡劣，他們通常是被父母賣到戲班，簽了賣身契，完全喪失人身自由。做功學戲的過程又很艱辛，童伶們的生活大多比較悲慘。童伶制是戲班為了壓縮成

本採取的經營手段，買兒童來學戲做戲要比僱傭演員或學徒成本更低。清代乾隆年間前後，民間曲藝種類繁盛，潮劇面對嚴峻的市場壓力，壓縮成本成為必然。因此童伶制在特定的環境下有利於潮劇的存續，但卻是對人身自由和發展的侵害，也不利於潮劇本身的可持續發展，1949 年後被廢除。

4 老爺姓雷，戲旦着捶

該諺訣也是形容童伶制下的潮劇演員狀況。「老爺」是指傳說中的潮劇戲神田元帥，本姓「雷」；「戲旦着捶」，舊時戲班刑罰多，師父對徒弟稍有不滿意都可打罵。童伶就是在打罵中學會唱唸做打的。潮劇用童伶演戲大約始於乾隆年間，至嘉慶、道光而盛行。

現存最早的關於童伶制的史料是清嘉慶年間鄭昌時的《韓江聞見錄》，其卷四之《王氏婦嫁怒》記：「稍以金贖歸陳子，乃鬻諸梨園為小旦⋯⋯聞其子甚妍慧，不旬日，能出台。」這說明至少在清嘉慶年間，潮州已開始買賣童伶，而且當時的旦角是由男童擔任的。清光緒時人王定鎬的《鱷渚摭談》也載：「白字戲近來最盛，優童豔澤，服色新妍。」

5 好戲在棚內

棚內指的是後台，一齣好戲的誕生離不開後台各部門的配合和努力。無論是潮劇演員本身的扮相、妝容、服飾，還是表演過程需要的燈光、道具、字幕等都需要在後台準備好。劇團到不同地方演出要隨身攜帶的劇箱，多達十幾隻，裏面有演員的行頭和道具，是每場演出必不可少的。每一項的內容都較為繁雜，光是表演所需的服飾這項，就有戲服、盔頭、鞋靴、髯口，以及其他裝飾等，演員要對自己所需的服裝仔細清點，才能不發生遺漏。如果是包含特技較多的劇目，在後台還要對特技所需的道具進行

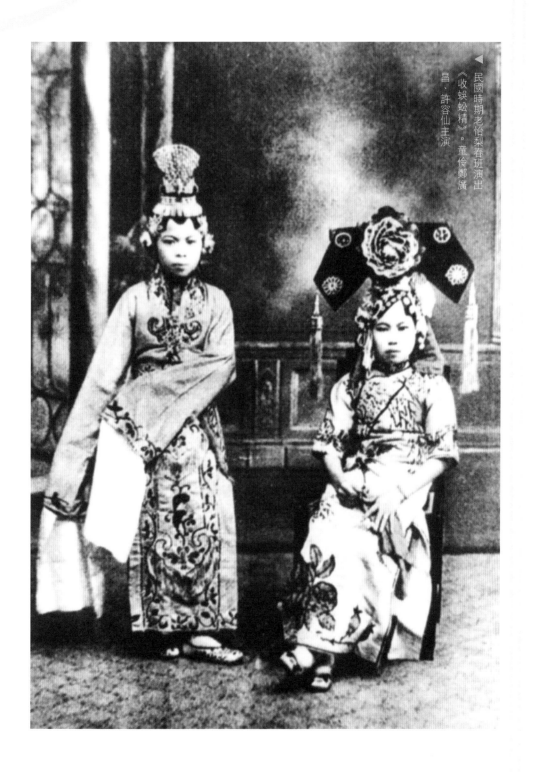

民國時期老怡梨春班演出《收蜈蚣精》。童伶鄭廣昌、許容仙主演

準備和清點，比如椅子、梯子、滑索等。後台備好的道具隨演出劇目的進度而變更，保證演員不拿錯，不穿錯。除了行頭和道具的準備，在後台還有演員的熱身環節。台上的兩小時精彩表演，往往是台下幾十年的經驗積累。震驚四座的特技需要高超的特形體技能，通常要在後台進行熱身。後台進行的工作繁多而重要，因此稱「好戲在棚內」。

6

人做戲，戲做人

「人做戲」意思是通過人的努力提高戲的質量。「戲做人」是指優秀的劇目能夠彰顯人的能力，幫助人取得好的表演效果。「人做戲」包含著對演員的高要求，類似的諺語有「戲令如軍令」。一齣戲的誕生就要各部門的團結配合，因此戲令就像軍令一樣嚴格，為了集體的目標，每個演員都要嚴格根據指示作出行動。除此之外，「上棚無喊」也是表現潮劇演員行為操守的諺語。演員自覺記住上場順序，並且提前後場，不需要舞台監督「喊場」通知，這表現了演員的職業精神和認真負責的態度。

在專業技巧上也體現了「人做戲」，許多演員的特技動是通過多年的勤學苦練積累的功夫，技術性強、難度高，還要配合道具的舞弄，台上一分鐘，台下十年功。同時還要注意身材體態的保持，目的是塑造人物活靈活現。除此之外，在服飾上的精雕細琢也提現了「人做戲」，為了人物的表現力更強，潮劇在服飾上獨具匠心。傳統的潮劇戲服採取潮繡托底、墊高、立體感的刺繡工藝，為潮劇的人物塑造服務。除此之外，在唱腔上也表現了「人做戲」，不同的演員有不同的音色和音域，在練習和實踐中逐漸固定下獨特的唱腔，他們的獨一無二的唱腔為劇目增添色

彩。例如一些旦角演員利用力度性腔音、音高性腔音等突出情感的表達變化。以上這些潮劇演員做的努力都是「人做戲」。

「戲做人」通常是一些廣為流傳的經典劇目對新人的彰顯作用。很多劇目受眾面廣，受到的關注多，演員出演這樣的劇目容易出彩，即使功底差些，劇目本身的魅力和舞台的視覺效果會修飾這些，這是「戲做人」。

7

一聲二色

「一聲」指音色唱功，「二色」指長相和扮相，這是評價潮劇演員專業素質的兩個主要方面。

演員優秀的音色和唱功為觀眾帶來聽覺享受，長相和扮相則是視覺享受，觀眾通過這兩點可以判斷一個演員的水準，和一齣戲的好壞。潮劇唱功既包括氣息、發音咬字、唱腔等，發聲講究「深氣息，高位置」，優秀的潮劇演員發音準確，嗓音明亮柔美，聲音能充分表達內心的情感。演唱時多運用真聲，聲音明亮清脆，尤其旦角、生角等唱腔多有高亢明亮的優點，多有高、尖、脆、亮的音色。

演員的「二色」既需要先天素質，也需要後天培養。不同長相的演員針對不同行當進行訓練，比如膚白俊秀的面容適合小生行當；粗獷硬朗的長相則比較適合淨行。扮相包括化妝和行頭，缺一不可。演員的服裝有一套完整的規範，不同的行當角色有相應的服裝，觀眾從上場人物的服裝就能對該角色猜出一二。比如官員和鄉紳一般穿對襟帔；文人、世家公子一般穿項衫；店小二、僕人則穿短衣短褲。穿着蟒袍的一般是皇家或豪門大族；穿彩羅衣褲的一般是丫鬟或村姑。從服飾的材質、繡工等也能窺出一齣戲、一個戲班的質量。

　　「棚頂做戲棚下有」這句是講潮劇與生活的關係，「棚頂」是指舞台上，從前的潮汕地區的固定戲台較少，不比晉豫等曲藝流行的地區，很多時候是在戲班到達一個地方之後，現場搭起戲棚，也就是潮劇表演的舞台。「棚下」指的是舞台下，也就是普羅大眾的日常生活。舞台上的喜笑怒罵、悲歡離合都能在台下的實際生活中找到。潮劇的一大部分內容來自尋常生活，取材於普通百姓的日常。「棚頂做戲棚下有」用更通俗的話講就是「藝術源於生活」，藝術取材於生活，不斷凝聚昇華。潮劇漫長的發展過程也證明了這一點，潮劇包含著潮汕的語言、習慣、審美、心理等。舞台上是藝術化的作品，是對生活中出現的事件再加工，是有誇張虛構的成分，因此叫「做戲」。加強其曲折離奇的程度，能夠吸引觀眾，同時也起到警示世人的目的。

▶ 舊時戲班戲棚

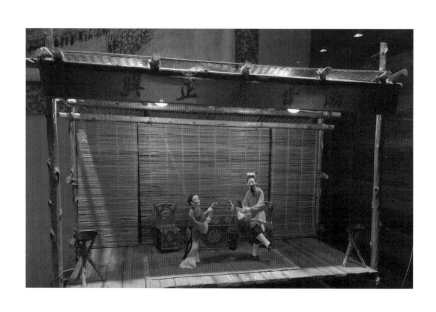

臭戲多詼諧

臭戲，是指庸俗的、格調低的戲；詼諧特指低級趣味，花架子。庸俗的、質量低的戲大多都是靠低級趣味和花架子吸引人。一些質量不過硬的劇目，沒有成熟的劇本，作曲質量也低，演員表演質量堪憂，這樣的劇通常是靠一些低俗的段子來吸引觀眾。

但要注意的是，戲謔性和詼諧是傳統戲曲的常見特點之一，許多優秀的作品中包含大量的戲謔元素和情節。因此，不能一概而論。「臭戲多詼諧」一定程度上是對缺乏思想深度的劇目的批評，潮劇表演需要以高質量的劇本為基礎進行發揮。

生戲熟乞食

乞丐想要討到食物要熟悉周邊環境，對當地的情況有所了解才能成功獲得食物。但做戲講究一個「生」字，生是陌生、新穎的意思。觀眾對頻繁演出的劇目總會審美疲勞，即使這些戲的質量優秀，演員唱功過硬，但反覆多次的觀看也會感到膩煩。因此，一個戲班、劇團想要長久地維持生命力和競爭力，要在「生」字上面下功夫。戲班推出的劇目要給觀眾帶去新鮮感，觀眾需要見到耳目一新的內容。「生」包含了劇目、服飾、舞台佈景，劇本情節等。如果一個舞台採取了最先進的燈光舞美，服飾也用心設計剪裁，在這樣新穎的包裝之下如果演出的是一個陳舊的、套路化的故事，觀眾必然失望。因此劇本作為演出內容的核心，也要與時俱進，推陳出新。潮劇劇目的發展過程也體現了「生戲熟乞食」，在不同的時代背景下，潮劇緊跟時代脈搏，推出很多反映時代特徵的戲。

11 千斤白，四兩曲

「千斤」與「四兩」是誇張的對比，意為彰顯唸白的重要性。精彩的的唸白能夠準確地詮釋作品中人物的思想感情，對劇情的發展起到推動作用。

帶有伴奏音樂的演唱，即使唱腔不夠優美動聽，也能大體順延下去。觀賞經驗較少的觀眾也未必能聽出唱腔的高低優劣，在一定程度上，曲能藏拙。但是唸白就完全是在考驗演員的功力了。唸白是劇中人物的內心獨白，是一種介於讀與唱之間的音調，與唱腔部分互相銜接。

當舞台上安靜下來，沒有伴奏音樂，僅剩下演員唸白的聲音時，這對演員的吐字、發聲的要求就非常高了，很多演員在唸白段落開始前懸著一顆心。潮劇唱詞本身難度較大，其唱詞均為潮汕地區母語方言，對於不會方言的演員，從頭學起不是件易事。

潮汕方言中有很大數量的古漢語詞彙，也需要演員完全掌握理解。演員的唸白要符合押韻規則，要重視歸韻。潮劇唸白講求氣息穩定，在情緒變化處轉變字音，以情帶聲。唸白的收音非常重要，有時要拖腔，收音歸韻處理要符合人物感情色彩。

觀眾能聽出演員的咬字是否準確，氣息是否順暢，唸白韻律是否符合人物的特定情緒，在抑揚頓挫之間，難度很大，是對演員極大的考驗。

因此有「千斤白，四兩曲」一說，不是曲子不重要，而是優秀的唸白難得。

「烏面」也稱「花臉」，是潮劇中的淨行角色，「橫喉」是指粗獷、渾厚的聲型。烏面角色通常具有粗獷、剛健、豪爽、狡點等性格特徵，烏面角色在演唱時運用寬音和假音，聲音沉渾粗礪，演唱剛勁有力，以突出其氣吞山河之勢。

淨行角色的調門極高，高調門下仍然要保持唱音的厚度與寬度，對演員的音色天賦要求極高。根據具體的人物形像要求，還要會沙音、炸音等。烏面腔調轉換乾脆利落，整體呈現出雄渾粗獷的基本格調，具有雄渾莊重的唱腔特點。

「無技不成丑」，沒有特技，沒有絕活，就不能成為一個合格的丑角，這是強調丑角行當的身上功夫。丑角的表演技巧主要分有功法和特技兩類。其中功法指如水袖功、摺扇功一類的道具技巧；特技指的是燭台特技、椅子特技、溜梯特技、吊繩特技、活髯特技、柴腳特技、旋袍特技等。

潮劇較出名的「項衫丑」和「踢鞋丑」，擅長模仿皮影人物动作的「皮影步」，「官袍丑」擅長走的「狗步」，「裘頭丑」會模仿動物动作的「草猴拳」等。

丑角的特技常常是一齣戲的點睛之筆、華彩之處，例如《柴房會》中李老三突然遇鬼的情節，李老三驚恐之下，爬梯欲逃，演員模仿壁虎的形態，拿頂式滑梯，形象似青蛙跳水，極具表現力，又生動詼諧。

觀眾從熟悉的動物形態上產生聯想，加深對劇情發展與人物行動和心理狀態的理解。

無丑不成戲

　　丑角對於潮劇舞台至關重要，所謂「無丑不成戲」，缺少丑角，就不足以成為一齣戲。不論任何內容類型的劇目，都有丑角的身影，這是因為丑角扮演的角色非常廣泛，上至帝王將相，下到販夫走卒，三教九流，亦正亦邪，無所不演。雖然丑角也有飾演悲劇人物，但大部分丑角的形象還是喜劇性的，輕鬆歡快。丑角包含女丑，武丑、項衫丑等，每個種類有相應的表演程式，個個角色都魅力無窮。例如女丑是人物性格鮮明的中老年婦女，化妝造型鮮豔，身穿寬大衣褲，手執大葵扇。女丑由男角反串，不協調的動作表現帶來直接的喜劇效果，為觀眾帶去歡樂。再如武丑，演的大多是一身正氣的忠義之士，常常令觀眾動容。丑角飾演角色的廣泛性，加上丑角這個行當的語言通俗性和詼諧幽默的動作風格，使得丑角深受觀眾的喜愛。「無丑不成戲」也是潮劇「尊丑」的體現。相傳唐明皇也演過丑角，他是梨園祖師爺，自然丑角的地位不能低。

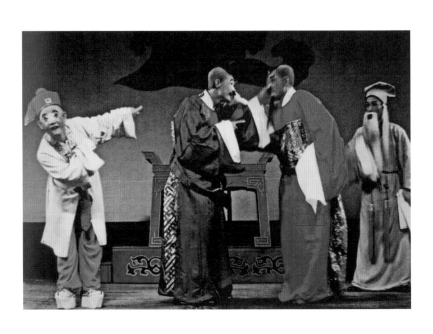

《兩縣令》劇照

烏面畫崎眉，小生老生刁刀眉，花旦烏衫柳葉眉，老丑小丑怨鬼眉

這條諺訣是在形容各行當畫眉的基本慣例，不同行當的畫眉方式是由其飾演的人物性格特點決定的。現代潮劇的化妝會通過劇中人物的描述，依據該人物的性別、年齡、身份、地位等特點，再結合演員的外貌特點進行創作。通過化妝，彌補演員外表不足，使演員更貼近劇中人物，提高演繹效果。化妝技術能幫助演員入戲，幫助演員更好地利用面部表情，以更符合劇中人物的需要，重新勾畫出符合劇中人物樣式的人物，從而加強演出效果。

具體來說，「烏面畫崎眉」的「烏面」是指淨行，多有奸詐狡猾的角色，崎眉即豎眉，目的是突出其奸橫的人物特徵，同時暗示對人物的褒貶。觀眾從一個角色的妝容便能辨別他是忠是奸，陰險狡詐之徒多為白臉，畫崎眉，例如白臉曹操形象已深入人心。

「小生老生刁刀眉」是為了突出生行的英俊形象，他們大多風流倜儻，劍眉星目，有股書卷氣。刁刀眉能讓面容更顯清秀，

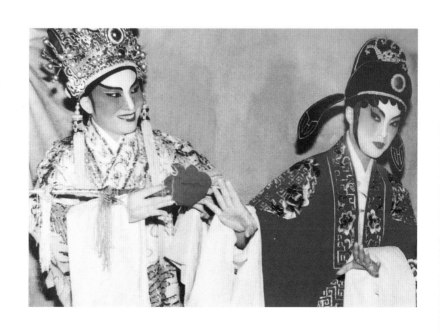

▶ 香港陳楚蕙潮劇團演出《孟麗君》。陳楚蕙飾演皇帝，林悅娜飾演孟麗君

利於拉近與觀眾的距離，受到歡迎。潮劇也有反串的形象，女扮男角，男扮女角。有些俊朗的小生形象就是由女演員塑造的，化妝能夠為讓演員的面貌形象更加貼合，更利於人物的成功塑造。「花旦烏衫柳葉眉」是描述花旦的眉型，柳葉眉帶有溫柔婉轉，面龐嬌豔，刻畫花旦的青春嫵媚形象。「老丑小丑怨鬼眉怨鬼眉」是指丑角的畫眉方式多是誇張滑稽，帶著愚傻的感覺，目的是打造丑角詼諧幽默的喜劇形象。

16

色水大光燈，好戲雙棚窗

「色水大光燈，好戲雙棚窗」講的是對舞台裝置和舞台設計的觀賞經驗。「色水」即光彩，大光燈指戲曲舞台專用的一種汽油燈，戲院裏的大光燈最時髦、最漂亮。燈光為潮劇演出創造了視覺環境，為舞台表演製造氣氛。潮劇舞台的燈光能夠為表演內容創造一個環境，賦予舞台表演故事時間感和空間感。舞台燈光可以表現天氣的變化，如風、雨、雲、水、閃電，也能表現環境的轉換，人物的心情，以及情節的發展，具有非常重要的作用。現代潮劇舞台根據特定場景的需要進行全方位的燈光設計，是一個系統性的工作，本身也是藝術創作的過程，是潮劇表演不可馬虎的一部分。應該全面地考慮人物和情節的空間關係和環境關係，系統性地設計燈光。

「雙棚窗」指的是潮劇的雙棚戲，其獨特的舞台表現形式受到觀眾的廣泛歡迎。雙棚戲的舞台上同時有兩組演員，角色不多，互相獨立又互為補充，唱演整齊，引人入勝。雙棚戲將兩個不同背景的故事放在同個舞台，造成故事的碰撞和對比，加強表演衝擊效果，引起觀眾對劇中人物命運的深思。例如《害媳》這場戲，利用雙棚窗將明亮的延壽宮與陰森的冷宮同時置於舞台，視覺衝擊極大，這種冷暖對比，更顯出這齣劇的殘忍荒唐的基調。雙棚戲擴展了戲劇舞台的表達方式，賦予了表演更豐富的層次。

17

好深波會壓棚，好老丑在下半夜

「好深波會壓棚」，深波是潮劇特有的打擊樂器，銅質樂器，由銅鼓演變而來。近代以來，深波規格逐漸變大，發音渾厚，深沉，富有餘韻，在音樂氣氛上能收到壓台的效果。

「好老丑在下半夜」，中華人民共和國成立前，潮劇演出通常是通宵演出，好的老丑角色常至午夜過後才上台，他們的角色生動詼諧，並且常有特技功法，觀眾會一直等到後半夜他們的出場，這是好戲留到最後的效果。

18

三年能出一狀元，十年難出一小生

潮劇裏的小生形象對演員要求很高，首先在外貌上，他應該是一個俊美的形象，形貌軼麗，「面若敷粉、劍眉星目」，並且必須有著風流倜儻的氣質，呈現出一種清逸俊朗的氣度。小生多飾演書生、官員，帶有書卷氣，許多寒門出身的演員，光是艱難求生就已經很不容易，生存環境也對他們揣摩小生這個行當所需的形象氣質增加了難度。所謂「腹有詩書氣自華」，在古代社會讓那些沒有接受過正式教育的演員扮演書生，實在不是件容易的事。因此光是這個外貌和氣質的門檻就已經攔下了很多志在成為小生的演員。在唱功上，小生必須行腔自如，重於唱工。扮演小生對演員的音樂和音調要求很高，相比於老生，小生音調較尖細，一般男聲較低沉，就不適合小生的音色。在較高的音調同時還要保證聲音的剛勁洪亮，音調清新悅耳，但不嫵媚，爽利乾脆，但不粗野。想要把握這個平衡非常不易。

小生通常需要用真、假聲結合，也有一些女孩子扮演小生的情況，因此表演技巧過硬。無論是外貌，還是唱功，對演員都是不小的挑戰，培養一名合格或成功的小生並不容易。

「三年能出一狀元，十年難出一小生」，體現了潮劇裏優秀小生演員的稀有，也表現了對出類拔萃的小生演員的認可和頌揚。

花旦要會射目箭，小生要會擎白扇

「花旦要會射目箭」花旦是年輕的女子形象，肢體動作多，表現天真活潑，人物生動有趣，射目箭也不在話下。「小生要會擎白扇」是為了塑造小生的書卷氣質，有些扇子上有自己的書畫，表現小生讀書人的形象。「烏衫要會目滴汁」是指烏衫，也就是青衣角色的哭戲要好。

潮劇中的青衣通常是飽經苦難的人物形象，生活艱難，命途多舛，人物的悲劇性使得淚水漣漣，也就是「目滴汁」。青衣角色受到角色性格的限制，动作幅度較小，內心情感傳达要依靠演員的神態來完成，眉目傳情，要將人物的心情通過眼神表達出來。青衣的神態對於塑造角色至關重要。

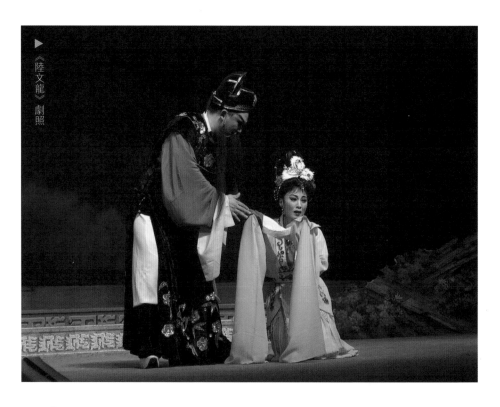

▶《陸文龍》劇照

老丑說白話

「老丑說白話」道出了潮劇老丑這個行當的語言特色。

「白話」是指民間講的通俗語言，對應的是官話，「白話」同時也有容易明白理解的意思。在南戲進入潮汕之初，首先是丑角開始用潮州方言演唱，「老丑白話」反映了這一時期潮劇的變化。老丑的角色多為生活中隨處可見的底層人物，比如店小二、更夫，潮劇丑角扮演的人物，十分廣泛，有皇帝、文武官員、門官、驛承、書生、店家、媒婆、賣藝人、乞丐等，三教九流，無所不演。

丑角其實就是一個社會的縮影，社會上形形色色的人在丑角富有喜劇色彩的表演中得以體現。他們性格善良有趣，時常插科打諢，因此他們的舞台語言通俗，貼近生活。

如潮劇《柴房会》中的丑角李老三的唱詞：「為生計，走四方；肩頭作米甕，兩足走忙忙；專賣胭脂『勝投』共水粉，賺些微利度三餐，雖無四兩命，却有三分力，自賺自食免憂煩」此唱詞簡明易懂地李老三的身份和家世：為了生存，四处奔波做小買賣，主要靠賣水粉胭脂營生，賺些小錢來填飽肚子。雖然不能大富大貴，但自食其力，也沒什麼煩惱。

同時，這些唱詞也表現出李老三安守本分的人物性格。潮劇的丑角為了走近不同地方觀眾，在唱詞上也有即興表演的形式。丑角來到一個新的地方，他們通過和當地人交流，學習他們的表達，編成順口溜和快板，在舞台中穿插表演，能夠迅速拉近觀眾，獲得廣泛的歡迎。

現今，「老丑說白話」在生活中也引申為不打官腔，說話通俗易懂的意思。

21

丑味三分，眼生百媚，手重指劃，身宜曲勢，步如跳蚤，輕似飛燕

　　這句諺訣是形容潮劇花旦的特點。花旦通常扮演婢女、村姑等年紀不大的女性，在劇中通常表現得天真活潑，帶著精靈古怪的生動有趣。她們在動作、唸白上面都比較幽默，並帶有誇張的色彩，與潮劇中的詼諧滑稽擔當——丑角，有相似之處，所以稱「丑味三分」，也稱「花旦三分丑」。「眼生百媚」是指花旦的眼神功夫，顧盼生情，眼含秋水，強調的是眼神要靈動到位，達到「以目傳情」。不但能表現劇中人物的心理變化，還要與觀眾產生連接，令觀眾如癡如醉。「手重指劃」是花旦的表演動作，花旦的手法有一套嚴格的規範標準，與青衣有明顯差別。花旦的出手和收手速度快，常用紡手。「身宜曲勢」是指花旦的站式，花旦站立講究獨特的「塑型美」，要顯出婀娜多姿的形象。步如跳蚤，是指花旦碎步、俏步、快步，皆可用小跳，常有五七步一小跳。「輕似飛燕」形容花旦動作敏捷，身輕如燕。花旦的年輕女孩形象，伴隨的是健康質靈動的形象，他們沒有受過太多的禮教束縛，表演時經常跑跳蹦，步伐輕快，具有舞蹈性。

22

補籮珍惜竹，花旦珍惜曲

　　修補籮筐時要珍惜竹子，不能浪費；花旦表演時，要對曲子唱腔珍惜重視，展現最好的唱腔和狀態。花旦的演唱多是歡快跳躍、輕鬆熱烈的。花旦的演唱旋律和感情傳遞有諸多講究，既要有扎實的基本功，也要活音活調。花旦為了呈現優秀的演唱技巧，需要在唱腔上不斷精進。他們通過改變發音力度，表現情感起伏，也會運用倚音、波音、顫音、回音等裝飾音，通過音高的變化人物展現心理變化。例如潮劇大家姚璇秋在經典劇目《掃窗會》中的演唱就體現了「花旦珍惜曲」，採用獨一無二的唱腔將王金真的感情表達地淋漓盡致。花旦對唱曲的重視使表演作品的個性和氣質能夠很好地傳達。

花旦平肚臍，小生平胸前，老生平下頦，烏面平目眉，老丑四散來

這條諺訣是各行當手部動作的基本位置要求。潮劇表演的手部動作技巧規定繁多，對生行和旦行的手法要求格外嚴格。

「花旦平肚臍」是指旦行角色多用薑芽手、蘭花手，兩手要保持不越過肚臍的位置。

「小生平胸前」是指小生的手式以劍手居多，兩手與胸前齊平，單手成月眉形，雙手成圓形。收手的速度也要注意，動作要穩重妥帖。

「老生平下頦」是指老生的手部動作與下頷持平，呈現嚴肅莊重的形象特點。

「烏面平目眉」指淨行角色的兩手與眼眉齊平。

「老丑四散來」指的是老丑的手部動作不被限制，「四散來」是自由隨意的意思，但也不是沒有規矩。實際上丑角的表演範式也很嚴格，丑角的特技很多，根據情節發展穿插特技表演。丑的手部動作根據故事情節發展而定，對位置的要求相比於其他行當比較寬鬆。

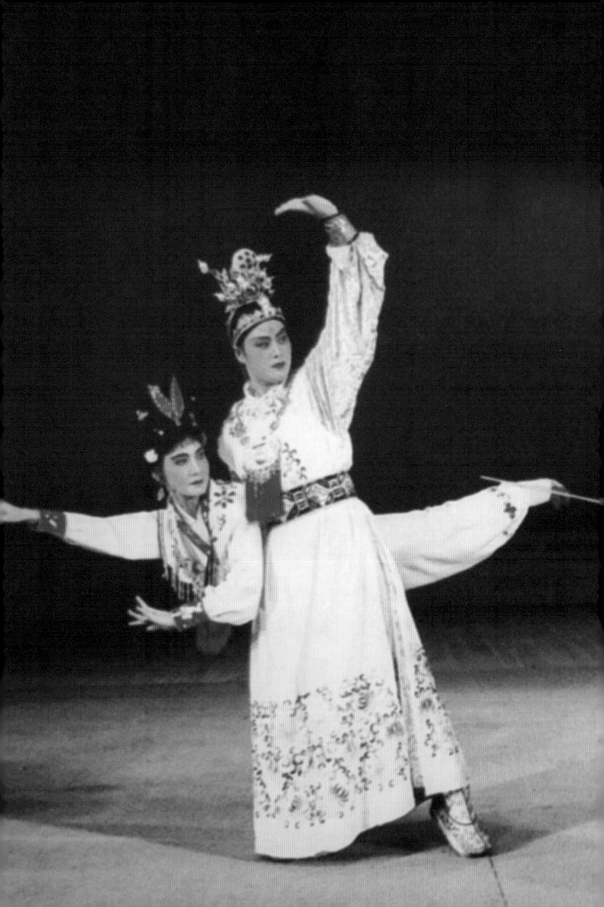

導論

　　舊時的潮劇戲班，每班各取一個班名，譬如老正順興班、老源正興班、老三正順興班、老怡梨香班、老玉梨香班。經營者多為地方的豪紳大族，清末普寧方氏一族便蓄養戲班達一百多班。風氣及於鄰邑，故揭陽經營戲班者亦為數不少。

　　舊時的潮劇戲班大率皆為豪紳巨賈所蓄養和經營，但其組織分工極為細密，大體可分為職員、樂工、演員三個部分。各部分之間，職務分配有條不紊，班規嚴明如同律法，命名頗有地方色彩。依循嚴格的等級制和童伶制，藝人在戲班中的地位不同，稱呼、待遇也各不相同。

2 等級制度

班主

　　俗稱戲爹，二十世紀 50 年代以前，潮汕地區的潮劇班均是班主所有制。班主多為地方有錢有勢的豪紳大族，他們「繳戲」（即辦戲班）的目的並非都是為了賺錢，有些是作為觀賞娛樂之用的，還有些是為了顯示門第勢力。如舊時國民黨政府的潮安縣縣長洪之政，就參與辦了幾個戲班（部分是班主為倚仗他的勢力而送股給他的）。班主對戲班擁有最高的權力，除聘用班長、司理、教戲，以及買賣童伶，設置大宗服飾道具等物以外，日常事務都授權交由班長和司理掌管。

班長

一些大班設有內班長和外班長，由兩人擔任，外班長負責帶戲班演出，與各地戲館商定演出地點和排期，決定戲金（節日及重要日子戲金酌增），交通工具安排，聘約簽訂以及收帳諸種事宜；內班長則負責管理戲館內事務。

司理

俗稱「大簿」。班主在戲班的代理人，類似經理之職，負責戲班的日常管理和演出事務，專司銀錢出納，主持戲班對外事宜，是班主委派駐班的代理人。戲班的各項事務和人事，除重大者要經班主同意外，都由司理經手處理。其地位僅次於班主。

司帳

專門管理簿記帳務，作為司理的副手，此職多由班主的親信擔任。

教戲

即集編劇、配曲、導演於一身的教戲先生。每班聘有二至三人，有的負責教新童伶，有的負責排大連戲，有的還兼任打鼓，有的則只擔任配曲（包括教唱）和排練（導演）；單純編劇也稱為先生。教戲先生要熟練掌握潮劇各種曲牌、板式、唱聲、表演程式等，一般自己要有幾齣拿手好戲。在戲班中，教戲先生的藝術地位最高，也決定著戲班藝術水準的高低。他負責對童伶的培養和賞罰，既是童伶感恩戴德的「開筆先生」，也是對童伶實施刑罰的主要執行者，甚至可以「抄公堂」（一個有錯，全體受罰）。譬如著名的教戲先生徐烏辮，就曾因虐待童伶在南洋被所在國驅逐出境。

師父

也稱「額頭」，一般具有一定藝術水準和自由身份，以合約

的形式受僱於班主。童伶在賣身期滿後，學得一定行當藝術，開始以工資的形式受僱於其他班而具有師父資格，稱為「過班師父」。有些半路出家的、但有獨立藝術活動能力的藝人也可稱為師父。師父為戲班的藝術支柱，其地位因藝術水準和名聲的不同而異，有所謂「大個師父」「役頭大個」等區分，其地位有時可以與大簿、先生抗衡。他們也可以任意刑罰童伶，但有時也為受罰的童伶向先生求情。

除此之外，潮劇戲班還包括如下行當：

打鼓，包括頭手和二手打鼓，是「文畔」的當然領導。

司鼓先生，夜場上台司鼓，指揮樂隊，還負責開戲和上台演出管理，是「武畔」的當然領導。

弦腳，即音樂人員，包括頭手（二弦）、二手（三弦）和其他音樂演奏人員。

「四柱」，即演員中的烏面（花臉）、老丑、老生、老鵝（老旦）四個行當。

武師，具有一定編排能力的武打演員。

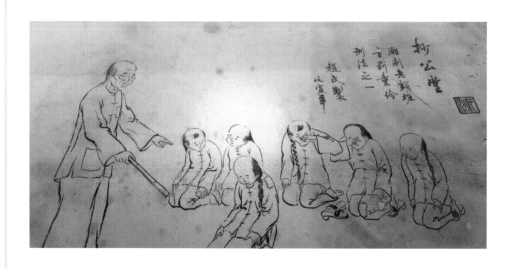

打雜，也稱「梳頭」，負責化妝和靴鞋的後台人員。潮劇的服裝、頭盔以及化妝（髮式），是潮劇藝術不可或缺，也是不可小覷的部分。一個戲班中這些部門的管理人員，大率亦都是有著一技之長的能手。

大衣，也稱「管箱」，負責管理服裝的後台人員。管理戲服的「大衣」師父，非但要根據劇中不同人物的年齡、性格、身份等等而因人各異地配置服飾，上場演出時還負責替演員穿戴齊整，並且還要投身參與搭台工作。

頭盔，負責管理盔帽和道具的後台人員。

老戲，即所謂「老戲師兄」。童伶在期滿後由於學戲不成而留原班工作的稱「老戲」，他們雖具有人身獨立的資格，但因只能擔任一些次角、雜角或「武角」（武打演員），因此在戲班中的地位只比童伶高。他們也欺凌童伶，有些資格比較老的老戲，有時也敢與一些師父抗衡。他們由於與本班人員有密切關係，因此先生和師父有時也不得不尊重他們。

親丁，由班主僱來管童伶的人員。親丁的職責主要防止童伶逃跑或受外來干擾。有些親丁還擔負戲班的保衛和打手，對童伶實施刑罰。有權勢的戲班親丁，出門還佩槍。

伙頭，即炊事，負責戲班的伙食。

洗衫，專理洗滌全班衣服，一班常設一男一女。

潮劇戲班中的炊事人員及後勤人員，概統稱之「下行」。「下行」包攬整個戲班的生活食宿，雖不直接參與藝術工作，但對於戲班卻是功不可沒。無固定舞台演出的戲班，都是常年在外到處作巡迴演出，每到一地，都需重新臨時搭建爐灶，「下行」的工作人員多是這方面的老手，能因地制宜地搭建爐灶，做飯省柴、火旺、飯香，得到大家認可與稱讚。

戲班規模

　　每個潮劇戲班由多少人組成呢？ 20世紀20年代至40年代，大致就有4類情況：92人，72人，64人，54人。

　　第一類92人。一般包括六部分人員。

　　理事部門12人：司理1人，司帳1人，收數1人，抄寫1人，編劇1人，教戲3人（分教長戲，短戲和排戲），班長1人，親丁2人。

　　童伶44人：小生2人（夜），花旦2人（夜），烏衫2人（夜），閨門旦2人（夜），老生2人（夜），丑仔2人（夜）；小生2人（日），花旦2人（日），閨門旦2人（日），烏衫2人（日），梅香4人，老戲4人，雜角12人。

　　藝人師父（四柱）12人：烏面2人，丑2人，老生2人，老鴇2人，女丑1人，老生2人，武老生1人。

　　文武畔（樂隊）10人：文畔7人，武畔3人。

　　管箱行8人：大衣2人，頭盔2人，打雜2人，佈景2人。

　　下行7人：鼎上1人，鼎下1人，買菜1人，擔菜1人，洗衫2人，剃頭1人。

　　第二類72人：理事部門9人，童伶（包括老戲）34人，出棚師父10人，文武畔9人，管箱5人，下行5人。

　　第三類64人：理事部門8人，童伶28人，出棚師父10人，文武畔9人，管箱4人，下行5人。

　　第四類54人：理事部門4人，童伶26人，出棚師父7人，文武畔8人，管箱4人，下行5人。

　　在潮劇班中，有「四大班」（或「六柱齊」）「三班頭」和「戲塵」之分。稱「大班」者，一般都是班主資本雄厚，服飾華麗，能高薪招聘名教戲、名藝人（行當師父）。「六柱齊」：即具有名教戲（導演、作曲）、名鼓師、名頭手、名淨、名丑、名生旦，有獨特的高水平折子戲（唱工戲、做工戲）。「三班頭」：設備、人才次於「大班」，但也具有一定水平的行當演員和劇目。「戲塵」：也稱竹簾班，是指破落的潮劇班子，只作季節性演出。

戲班人員

在潮劇戲班中，稱班主為「阿爺」或「阿舍」。

班裏有三種人被稱為「先生」：即司鼓、編劇、教戲（包括作曲）。

文畔的頭手、三弦等所有樂師，管箱行的大衣、頭盔、打雜，出棚行的藝人，都稱「師父」。他們之間則互稱「師兄、師父」。

童伶以及先生、師父們，稱司理、班長、司帳、收數、親丁為「阿叔」。有的在名稱後加稱「叔」，也有的在職稱後加稱「叔」，譬如「記數叔」。

全班人員稱鼎上（煮飯）、擔飯、洗衫為「母」，如「擔飯母、洗衫母」；買菜則稱「買菜叔」；剃頭則稱為「師父」。

童伶一旦賣身期滿，若留在班中則統稱為「老戲」。對老戲至關重要的是拜師，要拜在有名望地位、藝術成就的師父門下，才有好的前程，也才會受人認同。「一日為師，終身為父」，在戲班中尤其如此，徒弟在拜師後要主動服侍師父的日常生活，要懂得尊師重道，這樣師父才會情願將技藝授予弟子。

拜師收徒的儀式如下：

師父端坐於戲神田元帥神龕前，弟子準備好豬腳一隻、糖果若干，還有香燭紅包等禮品，盛於盤中，並放上演戲用的朝笏，在進香禮拜完畢後，向師父行跪拜禮，請師父「指教」。師父收起紅包禮品，下座扶弟子起身，即代表拜師收徒禮成了。自此以後，徒弟學藝以及生活都要受師父管教，逢年過節向師父表示應有的禮數與謝意，也是必不可少的。

學藝有成後，老戲可以根據自己的特長，選擇不同的行當發展，或是從事伴樂、後台的工作。除此之外，戲班每一部門人員都有晉升的傳統。晉升都是呈階梯式的，每升一級都有相應的考核標準，表現優秀者方能繼續晉升，這是戲班保持人員流動與鼓勵員工進步的一種方式，與現今社會的管理如出一轍。

潮劇得以一直傳承與發揚，既離不開從業者的敬業奉獻，亦離不開各戲班劇團的支持。正是這些戲班劇團，將潮劇的優秀資源薈聚在一起，才使得潮劇藝術不斷煥發生機與活力。

二十世紀上半葉時，潮劇戲班數以百計，分佈海內外。其中較受觀眾歡迎者，主要有正順、源正、三正順、怡梨、玉梨、賽寶六大戲班。中華人民共和國成立以後，這六大戲班改稱為潮劇團。

正順潮劇團

原名老正順香班。前身為官塘中正興班，清末轉賣澄海外砂，班主王立秀。抗戰時期，該班廣聘名師優伶，有名教戲先生晉元、良宗，鼓師萬豐，樂師陳丙福、王炳意，名丑謝大目，名旦陳錦州、如音等。該班曾排演《琵琶記》《大紅袍》《掃窗》《金蓮戲叔》《拒父離婚》《雪梅弔孝》《吳殿邦出世》等一大批深為群眾喜聞樂道的長連戲和折子戲。二十世紀二、三十年代，該班赴東南亞各地演出，頗負盛名。

1943 年，潮汕地區鬧災荒，百姓苦不堪言，潮劇隨之極不景氣。老正順香班轉賣給澄海北灣鄉陳述良。

1946 年，該班受聘到香港太平戲院、九龍普慶戲院演出，為期一個多月，深受港九各界人士的讚揚。

解放後，該班較早接受戲劇改革，廢除班主制，燒毀童伶賣身契，實行民主管理。1952 年派出旦角林玉英參加中南區戲劇匯演，扮演《陳三五娘》中的五娘，獲得劇目優秀獎。1953 年該班與粵東實驗潮劇團合併，增添名演員姚璇秋、蕭南英等，排演名劇《掃窗會》《陳三五娘》，代表汕頭地區專業潮劇團上省匯演，榮獲獎勵。1956 年，該團抽調姚璇秋等一批藝術骨幹，支援建立廣東潮劇團。

該潮劇團擁有姚璇秋、郭石梅、吳美松、謝清足等老藝人，

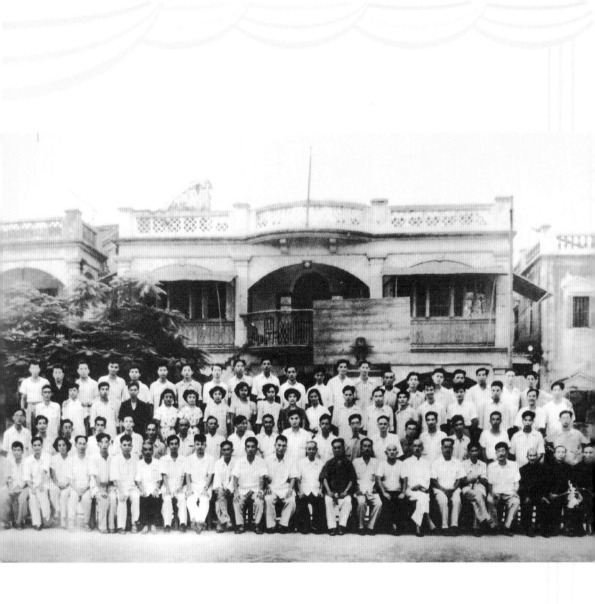

▲ 1956 年 8 月 1 日，
廣東潮劇團正式成立

以及他們演出《掃窗會》《長城白骨》等著名劇目。1965 年與玉
梨潮劇團合併，改稱為汕頭市潮劇團。

源正潮劇團

原名老源正興班，為清光緒末年潮陽縣下林鄉（今屬潮陽
市）人所建。1923 年轉賣澄海外砂王阿倦，以後又經多次易主，
但因《泰德避雨》《秦雪梅咬指》《梁山伯與祝英台》《紅樓夢》
等著名代表作，廣受潮劇迷歡迎。

解放前，該班名角甚多，演員陣容十分強大，如盧吟詞、陳清泉等。演出名劇《回窯》《玉芝蘭》《狄青鬧萬花樓》。戲迷有句口頭禪：「老源正，無看心頭痛。」足以一撇源正在潮劇迷心中的地位。

解放後，該團主要藝術骨幹有馬飛（導演、作曲），洪妙（女丑），陳麗華（小生），吳麗君（青衣）。排演很多觀眾好評的現代戲，如《許阿梅鐵山起義》《海上漁歌》。排演不少觀眾喜聞樂見的古裝戲，如《孔雀東南飛》《劉章下山》等。

1951 年，該團改為國營潮劇團。

1956 年，該團輸送洪妙、朱楚珍、葉清發等名演員，組建廣東潮劇院。

1958 年併入廣東潮劇院，作為基礎組成了潮劇院的第二團。

三正潮劇團

原名三正順香班，為清末澄海外砂鳳窖鄉班主陳家澤買入三玉堂戲班組建。二十世紀三十年代，曾多次往香港、南洋、上海等地演出。

該團解放前擁有名藝人甚多，如名編劇謝吟，名導演盧吟詞等，直至解放後仍在該團擔任藝術骨幹。解放前排演的名劇有《人道》《空谷蘭》《樊梨花》，於城鄉遊藝，為觀眾所讚許。解放後，該團吸收了一批青年演員，如吳嬋貞、陳馥閏、吳麗珊等，是潮劇界第一個嘗試以女小生代替伶童的劇團。所演《掃窗會》參加粵東地區首屆舊劇目匯演獲一等獎。《火燒臨江樓》拍成電影，為潮劇第一齣電影戲曲片。優秀劇目還有《反登州》《牛郎織女》《杜十娘》等。

怡梨潮劇團

原名為老怡梨班，揭陽縣白塔古溝鄉張式寶始創於 1939 年，先後聘請名編劇孫延章，名演員陳美松、張兩合、蔡錦坤等，上演《二度梅》《三門街》《杜王斬子》《柴房會》等劇

目。後來，由於盧吟詞、黃金泉等潮劇界知名人士受聘來該班，演出的藝術品質更是突飛猛進，逐漸躋身於潮劇六大班行列。

在戲班激烈競爭年代，老怡梨在「鬥戲」時潮中斬獲了「潮劇冠軍」的美譽，其實力可見一斑。

其實，老怡梨班並不局限於潮汕各地，還多次赴泰國演出，為潮劇傳播作出了巨大貢獻，也成為了華僑與家鄉聯絡的情感紐帶，同時老怡梨班還勇於創新，創作《川島芳子伏法記》等新劇，不僅激發了民眾的愛國主義情懷，也為潮劇的發展作出了卓越的貢獻。

解放後，怡梨潮劇團錄取了范澤華、沈靜玲、黃佩芳等名角，加強了該團的藝術力量。排演的古裝戲《鬧釵》《失印》參加省戲曲匯演獲獎。現為廣東潮劇院屬第三團。

玉梨潮劇團

原名為老玉春香班，潮安縣彩塘金砂鄉陳騰陽創辦於清代末期，以青衣戲出名。民國初轉賣給同鄉陳和利，1958 年併入廣東潮劇院，以該團為基礎組成潮劇院第四團。1961 年復名玉梨潮劇團，1965 年併入新組合的汕頭市潮劇團。

該班解放前聘請畫師謝良田繪景，謝氏採用新佈景，呈現出更精緻的演出效果。除此之外，戲班特別重視武戲，曾聘請京劇武師傳藝。

解放前後，該團的藝術骨幹有林舜卿、黃清城、翁全、陳木龍等，代表劇目有《雙喜店》《藍繼子》《火焰山》《三氣周瑜》等等。其中最為成功的莫屬《火焰山》，一度達到「無論城鄉，所到之處，三場連演，場場爆滿」的程度，觀眾尤其讚歎其武戲之獨到。

賽寶潮劇團

原名老賽玉豐班，1944 年由饒平縣呂鈞璜集中民間一批潮

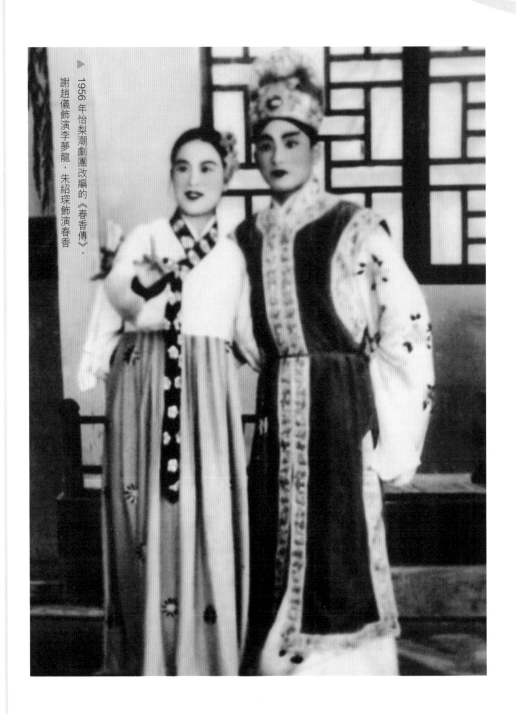

1956年怡梨潮劇團改編的《春香傳》，謝趙儀飾演李夢龍，朱紹琛飾演春香

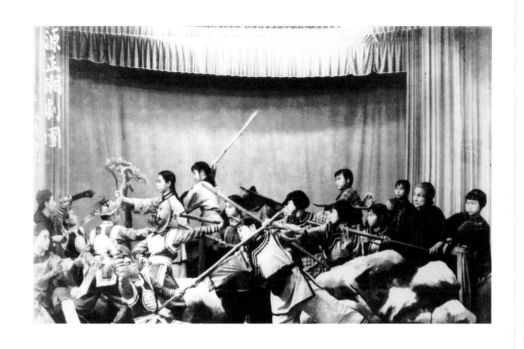

劇藝人組成，在潮汕、惠陽、閩南等地演出，主要劇目是《孟姜女》《秦雪梅弔孝》等。

　　解放後，賽寶潮劇團有名編劇王菲、名演員黃添和（老生）、方紫（旦）、吳巧成（小生）。演出的古裝劇目有《救風塵》《寶蓮燈》等一大批名作。在中國唱片公司組織潮劇各大劇團錄製唱片時，第一個灌錄成功、通過錄製各項要求的唱片即是出自賽寶潮劇團之手，這張唱片的名字是《荔枝換絳桃》。

　　解放後至「文革」前，潮劇六大班於城鄉戲院演出，深受觀眾的歡迎。廣東潮劇團成立之後，六大班中雖抽調了部分骨幹到該團，但由於吸收新演員，仍保持演出水準，博得廣大觀眾的喜愛。

從教戲先生到導演

在設立藝術院校實行現代戲曲教育之前，依賴教戲先生培養演員和排演劇目，各戲曲劇種幾乎都一樣，但是像潮劇這樣，由教戲先生包攬舞台上下一切事務的還很少見。

國家一級演員、國家「非物質文化遺產」潮劇項目代表性傳承人方展榮老師介紹道：「解放前的潮劇沒有導演，導演制是解放以後才建立起來的。不過，解放前潮劇戲班的教戲先生，一般都集導演和作曲於一身，有的還擔任戲班中的司鼓或培訓童伶的教師，少數還能編劇。潮劇的曲牌和曲調差不多，教戲先生是劇本的解釋者、演出節奏的設計者，而作為戲曲，演出的節奏具體是通過音樂唱腔和鑼鼓點來體現的，所以又是演出的組織者，這些都是導演工作的範疇」。

據方老師介紹，教戲先生一般囊括編劇、作曲、導演、司鼓等工作，「一般此人即是一個天才，幾乎不用看劇本，排練時只拿着一副木板或拉一支弦，一字一句非常慢地授課。那時的劇本是用毛筆寫成的，1952 年以後才開始有了刻鋼版，到二十世紀 90 年代末期時，刻鋼版才漸漸被淘汰。」

舊時潮劇在童伶制下發展比較緩慢，一齣戲全憑教戲先生手把手教。在文字掃盲以前，潮劇童伶由於多不識字，自然無從把握台詞與劇情，因此也就不可能對人物的內心世界有深入體會。既無學習書本知識的能力，隨著年紀增長的閱歷又遠遠不夠，教戲先生便只好把主要精力都放在教授童伶摹仿由其設定的表演程式，以及背熟唱詞、唸好道白上，「解放前的教戲先生，整個舞台都在他的頭腦裏，會導演、作曲、司鼓、打鼓，相當於現代樂團指揮的角色，名教戲盧吟詞先生就是導演、作曲、司鼓和表演於一體的典範。」

因此，在當時的戲班中，教戲先生還常代替司鼓為首次登場的劇目做排演，待其成熟定型後，才交由司鼓人員負責。方老師

説：「演員到排練場，教戲先生怎麼唱，角色演員就跟著學，先生怎麼做動作，下面就跟著摹仿。先生聽你板眼唱得對不對，咬字吞吐準不準，動作摹仿像不像，一板一眼耐心教，一次次比劃不嫌煩，就這樣把一場場戲教完，一齣戲就可以登台了。」

舊時，潮汕地區鄉村做戲相當普遍，遂流傳著許多戲棚上的趣聞軼事。

楊令公撞李陵碑

據聞某村做戲，當夜上演內容是《楊家將》，當演到楊令公撞李陵碑的時候，有一村民坐不住了，站起來質問教戲先生：我昨晚在鄰村看你們演這齣戲，楊令公邊撞邊唱，唱了很久才倒下。今晚到我們村，撞一下就死了，肯定是欺負我們村人少，偷工減料啊！教戲先生只好解釋說，昨晚在鄰村，楊令公撞了很久撞不到要害部位，今晚撞着脈，一下就倒了。

九灶十三丁

在舊社會，村裏人丁少，會受到鄰村欺負，就連戲班演出時也會插科打諢，調侃兩句這個村。有一戲班到一個人丁很少的村演戲，在正劇開始之前，出來一個穿肚兜的傻瓜，用那種耍猴的小鑼調唱道：九灶十三丁，九灶十三丁，有的腰龜有的第胸，存我大頭上頂健（健字讀「京」字第 7 聲）。

一人三碗定

村裏做戲，由宗族或者鄉眾提供戲班食宿，晚上有點心。以前通宵做戲，半夜這頓點心很重要。未輪到上台的演員先吃，在台上的演員就緊張了，當夜演出《秦瓊倒銅旗》，那個演秦瓊的演員邊做戲邊往後台望，另一個演尉遲恭的演員，看出他的心思，就在台上說：秦瓊兄，你勿驚，一人三碗定，稠的我們沾去

食，稀的留給你湊碗聲。

你勿刺，我通肚乾乾蒜

一個盛產青蒜的村做大戲，一日三餐請演員吃飯，都是就地取材，幾個菜都以蒜為主。演員們連吃幾天，又不好說出來，於是靈機一動，在演武戲時，一個演員持紅纓槍刺向另一演員，另一演員打諢說：你勿刺，我通肚乾乾蒜。

陳世美討無鹹菜

傳統社會對於民眾的道德教化以及性情陶冶，常常寄寓於戲劇表演之中，這是儒家「文以載道」禮樂文化觀的體現。據聞有一村正演《秦香蓮》，台上秦香蓮嚴詞斥責陳世美拋妻棄子，台下觀眾隨之罵聲一片，人人與戲融為一體。第二天，飾演陳世美的演員到村裏百姓家討點鹹菜佐早餐，那些看戲的老太太都生氣地跟其他人說：「這短命的昨夜太梟心，你們不要給他鹹菜。」

老天啊老穀笪

戲班童伶從小賣身與戲班，未嘗受過識字教育，唱詞只好全憑教戲先生像教鸚鵡那樣一字一句教出來。故對於唱詞的含義，演員們也不甚了了，以至於經常唱錯或忘詞，這時便少不了一頓毒打。有一次，演員唱到：老天啊，上蒼！突然戛然而止。司鼓師傅遂用鼓槌向上一指，提醒他接著唱上蒼。不曾想那演員順著鼓槌往上一望，望到用曬稻穀的「穀笪」鋪成的舞台天花板，於是唱道：老天啊，老穀笪。

鹹草背心熱暈演員

鹹草編織的背心，澄海人稱之為「草甲仔」，原是討海漁民過冬保暖的工具。穿著它下水浸濕之後，在人的體溫作用下，背心發酵升溫，越穿越暖。一些身形較瘦的男演員，穿上戲袍像是支楞著一副紙牌，為了穿上戲袍顯得飽實，遂在裏面加穿一件厚重的鹹草背心。冬天倒無大礙，夏天登台演唱流汗後，汗液與鹹草背心發生發酵反應，越來越悶熱，真有演員被熱暈在戲台上。

潮劇完全觀賞手冊

若論發生在潮州本地的戲班軼事，便不得不提及民國初年軍閥混戰時期，那曾經紅極一時，卻又突然間如戲劇般曲終人散的桂林戲班「從軍樂」。「從軍樂」原是廣西軍閥岑春煊的家班，名叫「順天樂」。岑氏頗有文化修養，喜愛戲曲，曾利用權勢，將廣西桂林戲的一些名伶都搜羅到了順天樂班。後來陸榮廷當了兩廣巡閱使，權傾一時，便設法接手了岑氏的「順天樂」，又同樣搜羅桂林戲的名伶，使得順天樂成為名人薈萃之地，著名的女伶有滿庭芳（鬚生）、荔枝香（正旦）、筱蘭芳（藍衫）、月中桂（小生）、花解語（花旦）等等。

不料時局變化莫測，戲班也幾經易主。廣東軍閥陳炯明部下洪兆麟率軍追擊兩廣巡閱使陸榮廷的桂軍，直搗陸的老巢——廣西武鳴縣，將其家庭戲班順天樂作為戰利品俘獲回廣東潮州。洪兆麟是潮州有名的「土皇帝」，因其從軍，故在他俘獲順天樂班之後，將班名改為從軍樂。他把從軍樂帶到潮州供其玩樂。洪在潮州的官邸「湘園」（人稱「將軍府」），讓女伶為他獻唱獻舞、奉茶陪酒，日夜笙歌，演大戲時則到潮州西湖演出。

數年後，洪兆麟因為打仗而金庫空虛，難以維持從軍樂的經費開支。藝人迫於生活所需，要求對外售票演出。獲得允許後，便開始在潮州、汕頭掛牌公演，甫到汕頭，以其優美的皮黃唱腔、精湛的藝術，在當地轟動一時。從軍樂在汕頭的「陶陶居」和「大舞台」戲院演出，一連數月，往往座無虛席。該班有不少令人叫絕的表演絕招，如在《戰宛城》表演曹操咬靴一節時，曹操在驚急間，把咬在嘴裏的紅弓鞋拿下，繫在自己鬍鬚上，背著藍衫邊跑圓場，邊用氣吹鬍子，將鬍子和繫在上面的紅弓鞋吹得一搖一擺，令觀眾大呼驚奇過癮。

正當從軍樂在潮汕地區享有盛名之時，1922 年 8 月 2 日，特大颱風襲擊汕頭，「大舞台」戲院被颱風吹塌，班中十多名

藝人被活活壓死，名伶月中桂重傷身亡。經此不測風雲，洪兆麟終於將從軍樂解散，一代名班就此沉寂，藝人也都各謀生路而去。



9

兩次藝人罷工

二十世紀 20 年代至 40 年代，曾經發生兩次潮劇藝人罷工事件，起因都是工資福利問題。第一次在 1925 年，當年東征軍兩次進入潮汕，周恩來同志應邀到潮州開元寺為各界工會會員講話，號召群眾積極參加工會組織；汕頭市工人、學生為「五卅」慘案舉行示威遊行；汕頭海員工會為抵制英、日封鎖香港而發動海員罷工等等，喚醒了飽受壓迫與剝削的潮劇藝人。藝人每月工資不但要被班主任意拖欠，還遭無理克扣，這種行徑激起了藝人的無比憤怒。受革命思潮影響，潮汕地區不少行業相繼成立工會，潮劇藝人亦互相串聯成立工會，約定於當年 11 月，聚集於潮安浮洋徐隴舉行罷工。潮劇 36 班中的絕大多數都按時赴約，罷工持續一個多月，最終各班班主不得不答應工會提出的條件。

各班班主卻懷恨在心，經過兩個多月的密謀策劃，於翌年 4 月 18 日糾集成立了「梨園公會」，對參與罷工的「為首分子」，無論本領多好，一律開除，永不錄用；並指使爪牙毒打帶頭罷工者。有的班還私設監獄，囚禁藝人。各班藝人紛紛逃到潮州梨園工會所在地，再度舉事。今次聲勢更為浩大，時間長達半年。為解決藝人的衣食生活問題，工會出面自行組織了劍光、劍影、劍聲三個潮劇社，在潮州東門外建「樂群戲院」演出。這次罷工風潮由於工會領導者與公會妥協，而終於息聲。

第二次藝人罷工在 1947 年。國內內戰爆發，貨幣貶值、物價飛漲，市面上出現以港幣或穀物代替流通貨幣的現象；當年 6 月，潮汕各地又普降大雨，韓江堤圍多次崩潰，米如珠貴，藝人



生活陷入困境。適值汕頭中山公園舉辦遊藝大會，邀集老正順香、老三正順香、老源正興、老玉梨春、老怡梨春、老梅正興、老賽寶豐、老寶順興八個潮劇戲班同時到公園演出。因藝人要求增加工資無果，遂約定於首日開棚時舉行罷工。是日，各班開棚鑼鼓剛響，藝人便相率離班，聚於九曲橋宣佈罷工。班主們慌了手腳，聯合請來偵緝隊和憲兵對藝人進行威脅，由於藝人們心齊膽壯，又得到潮州梨園工會的支持，堅持罷工。最終，班主不得已答應了藝人依工資高中低分別加薪四到六倍的要求。

這次罷工雖然達到了加薪的目的，但時隔不久，一些帶頭罷工的藝人便不再受聘用，只得輾轉海外謀生。

10

潮劇與外江戲

潮汕地區除本土的潮劇外，還有外江戲（廣東漢劇）。外江戲是起源於漢口的一個劇種，在清朝中後期由長江流域傳入潮汕地區，並在當地生根發展。用官話中州韻演唱，以板式變化體的二簧、西皮（又稱南路、北路）為主要聲腔，覆蓋範圍包括粵東、粵北、閩西南和贛南。據蕭遙天先生考證，「外江戲在清乾隆末葉流入潮州，到光宣之際，風靡全境。」（見《民間戲劇叢考》）

據《潮州志》記載：當時外江戲之盛，影響到潮州社會，其音樂尤其是被文人士紳奉為雅樂、儒家樂，於是以演奏外江樂（有些兼演唱）為主的各種業餘儒樂社、國樂社隨之紛紛成立。在中央集權制下，潮州地方做官的多為流官，潮音班的道白在他們聽來晦澀難懂，而外江戲以中州韻為準，加之外江班都是成年人演出，其劇目文辭比較典雅，因而在上層社會及知識階層比較受歡迎。外江班在上層社會擁有較多的觀眾，戲金一般也比潮劇班高。一些潮劇班為了適應部分觀眾欣賞和增加收入的需要，也曾兼演外江戲。其音樂聲腔和表演藝術也為潮劇所吸收，而外江

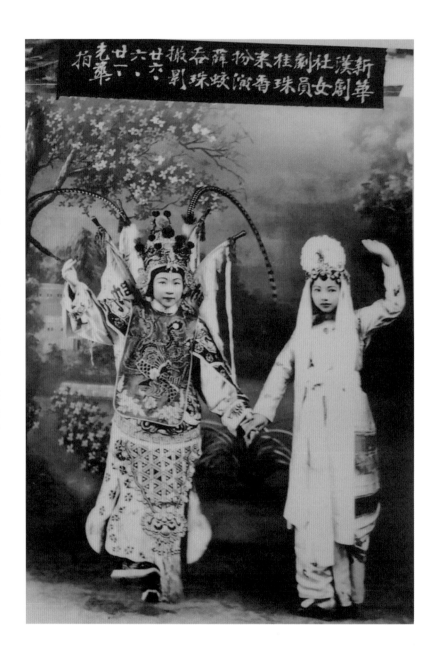

新 漢劇女員桂珠主演香珠飾宋桂珠扮薛蛟吞珠撮影廿六 · 六 · 廿一先華拍

▲ 1937 年外江戲（漢劇）《薛蛟吞珠》劇照。主演：黃桂珠（左）、黃來香（右）。

這是現存的廣東外江戲歷史上最早的一張劇照，由黃桂珠親屬保存

樂（漢樂）與潮州音樂也在發展中互為影響，從而使兩者更為豐富多彩。

潮劇班與外江班藝人之間向來關係比較密切，一些酬神活動和藝事活動常在一起進行。如潮州喜慶庵的田元帥廟，就有潮劇班與外江班藝人一同供奉。清朝光緒年間，潮州建外江梨園公所，除外江班捐銀外，潮音老正興班也同樣捐銀參與。

11 玄武山演戲

陸豐碣石玄武山，是粵東一處歷史悠久、文物薈萃的古跡勝地。每年農曆三月十二日，玄武山都會舉行盛大的演戲酬神活動，無論規模還是時長，玄武山演戲都是粵東地區之最。這裏有始建於明代的最大型寺廟戲台，可供兩個戲班同時演出，上演人物眾多、場面壯闊的歷史劇，露天的觀眾場能容納五、六千人。由各種名牌戲班演出正字戲、潮劇、西秦戲、外江戲、白字戲等，豐富多彩，盛況空前，蜚聲海內外，清代咸豐己未科探花李文田，曾於光緒年間獻給玄武山戲台「台閣文章」的牌匾。按不成文規定的演出規格和劇目，首場演出於三月十二日凌晨二時開演。主台必由兩個正字戲名班聯合演出。偏台則由白字戲及西秦戲或聘潮劇演出。主台演出劇目首先必是一齣《三國演義》的連台本戲，叫「大扮仙」。

每逢演出，玄武山儼然成了名角薈萃和藝術交流之所。凡初露頭角的演員，也必須趁著每年一度的盛大演出表現優異，得到名師認可，方能加薪。所以，玄武山演戲如同科舉考試，藝人把玄武山演出叫作「梨園科場」，也叫「第一大棚腳」。潮劇的多數戲班，甚至連海外的潮劇班都派大簿或委任專人到玄武山請「神符」供奉於班中，視為重大的禮節，反映了玄武山演戲的權威性和神聖性。（見陳春懷《碣石玄武山與粵東戲曲》）

1950 年，圍繞「改人」「改戲」「改制」三個方面，潮劇迎來了改革。「改戲」是清除戲曲劇本和戲曲舞台上負面因素；「改人」是幫助藝人改造思想，提高政治覺悟和文化業務水準；「改制」是改革舊戲班中不合理的制度。從 1950 年至 1958 年廣東潮劇院成立止，潮劇的改革工作，按「三改」的內容進行。

一是戲班（劇團）所有制改革：首先是廢除班主制，原有的戲主或因農村土地改革、城市民主改革而無力經營戲班；或因負債、外逃致戲班無主；或因其本人是地主分子，在革命運動中被打倒。舊班主一概廢除，一切財產歸於工會管理，這一時期稱為藝人民主管理（簡稱工管）時期。1956 年全國對私營企業進行社會主義改造，劇團隨之改為國營，藝人成為集體所有制的固定職工，所有制改革就此告一段落。

二是管理制度改革。廢除童伶制，建立了導演制度和劇務制度，同時取締了通宵的「天光戲」等，建立合理的作息制度，保障演職員的健康。

三是藝術內容改革。50 年代初提出「淨化潮劇舞台」的口號，禁演一些帶有迷信、恐怖兇殺以及色情淫穢的劇目；同時根據「三並舉」的方針指導潮劇演出劇目，形成傳統劇、新編古裝劇、現代劇三足鼎立的格局。

四是經營方式改革。五六十年代，潮汕各縣市以至農村鄉鎮，普遍建設戲院，劇團則由地區演出管理站統一排期，安排各劇團到各地演出，一改以往戲班受聘到劇院售票演出的經營方式，直到七十年代末。

五是建立現代戲曲教育。改變原有由戲班教戲先生收徒弟的制度，在 1959 年成立汕頭戲曲學校，屬省轄中等專業學校，設演員班和音樂班兩個專業，課程除戲曲專業外，還有文

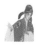

史知識、文藝理論等，使新一代潮劇演員受到較為全面的文化
教育。

　　此外，當時還對各班名稱進行了改革。舊時戲班班名前都冠
一「老」字，押後則為「春」字、「香」字或「興」字，改造為
劇團後一律去掉，如老源正興班改稱為源正潮劇團；老三正順香
班改稱為三正順潮劇團；老玉梨香班改稱為玉梨潮劇團等等。各
班又紛紛推出自行設計的班徽，如老三正順香班的會徽（工管時
期），為圓形銅章，正面主題圖案為淨角臉譜，會徽上環繞以金
黃色麥穗，象徵勞動人民；麥穗中間為一顆紅五星，並冠以「潮
劇老三正順香班工會」字樣。

第十三章 · 潮劇的傳承與發展

導論

1

薈萃潮汕優秀傳統文化的潮劇，是海內外潮人共同享有的精神財富，也成為了潮人及其後輩愛國愛鄉、開拓創業的情感動力。觀眾要靠戲來吸引，戲要以觀眾為基礎和動力，兩個環節緊緊相扣。

與全國其他地方劇種一樣，如今潮劇也面臨著後繼無人、觀眾減少的危機，尤其是現代的年輕人，隨著生活節奏的加快，以及外來文化和市場大潮的衝擊，對潮劇已不甚感興趣。

古老的潮劇為什麼能走到今天？中華人民共和國成立後，通過廢除童齡制，成立專業的潮劇院團以及培養戲曲人才的專門學校等，潮劇藝術煥發出前所未有的生機與活力。改革開放後，潮劇又一次得到了繁榮發展，這朵「南國奇葩」沐浴著市場經濟的春風，愈發明媚純美。

21 世紀的潮劇，表演技巧更豐富，發聲更科學，音樂更豐滿，服飾妝容更漂亮，舞台更靚麗和多樣化，燈光更有層次和個性化，舞台觀感日新月異——但是，在劇種表演和唱唸特色的繼承發展上，也存在不少問題。

潮劇是地方劇種，如果表演和唱唸都失去劇種特色，憑什麼去和外地劇種一競高低呢？因此，潮劇要搞傳承，應該仿效前人，好好地翻翻家底，集中時間沉下心來做一番基礎性研究分析。劇目固然重要，基礎表演才更是根本。

時代的發展給潮劇注入了新的要求，既要有深厚的思想性、文學性，又要與時代合拍，引起共鳴。新時代潮劇工作者要不斷在傳承中創新，潮劇才得以精品迭出、延綿不息，讓流傳幾百年的潮劇藝術綻放出前所未有的活力。

2

大蒐集運動

1952 年 9 月中南區第一屆戲曲觀摩會演之後，劇改幹部及潮劇藝人在接受民族遺產的思想認識上提高了一步。特別是 1953 年 3 月在潮安舉行的潮劇舊劇目觀摩會演，收到了一定成績，使大家更明確潮劇戲曲遺產的豐富。

1953 年，潮劇界發起一次蒐集潮劇舊劇本、音樂曲牌、伴奏音樂以及其他藝術遺產的運動。這次運動，從 1953 年開始，持續了三四年。蒐集的範圍也很廣，包括潮汕地區各潮劇團的藝人、已離劇團的原潮劇藝人、紙影班藝人、唱歌冊的婦女、社會人士，以至舊書攤、廢品收購站等。

其中，藝人們開展史無前例的大規模蒐集、發掘工作，搶救了 2000 多個舊劇本。許多古老的劇目，甚至 300 多年前的老劇目，均被挖掘出來。僅 1956 年一年，就有 30 多個傳統劇目，經過整理而在六個劇團上演。這批劇目中，有丑戲、生旦戲、袍蟒戲、武戲、唱工戲、做工戲。

除此之外，工作組還蒐集到遺留在民間的古老曲牌、笛套、牌子、弦詩，已印成資料或出版的共 500 多首。另有《掃窗會》總譜、《陳三五娘》《收浪子屍》《拒父離婚》《認相》等音樂劇本近 100 個，以及在野藝人記錄的嗩吶牌子、曲牌，廟堂樂曲 100 多首。

3

傳統劇目的傳承

新世紀以來，潮劇界開展了一系列的傳統劇目傳承活動。

潮劇現有的這批傳統劇目，大致可以分成兩類。

第一類是經過加工提煉具有很高藝術水準的劇目。這當中最有代表性的，長戲當屬《荔鏡記》《蘇六娘》，折子戲則有《掃窗會》《蘆林會》《辯本》《鬧釵》《刺梁驥》《鬧開封》等。在五六十年代，潮劇界能人甚多，老藝人和新文藝工作者濟濟一堂，社會上的文人學者也無微不至地關注著潮劇，當時對經典的整理傳承達到了一個高峰。

專家學者對大量的傳統劇目進行了甄別篩選，絕大多數有提煉價值的劇目經過加工，成為潮劇的經典和保留劇目。這批劇目劇本緊湊，立意高，唱詞文雅，文學價值很高；音樂既保留了傳統，也融入了新素材；動作設計與人物塑造緊密相連，並保留了潮劇細膩典雅的特色和獨有的表演程式。此外，也增加編寫了一批優秀的新編歷史劇，如《辭郎洲》《袁崇煥》等。

潮劇的出新，一是從傳統中取材；一是從傳統中取法；一是從其他藝術形式中獲得借鑒；一是從生活中去找依據。四者結合又是有創造，革新，逐步豐富的可能。潮劇在改革創新中所表現的氣、識，不是靠天資，而是方向明確，做法切實的表現。

4

戲台變革

潮劇演出的舞台裝置，從近代至今，由簡單陳設到佈景燈光的運用，經過了多次變革。

清末民初的潮劇戲台，台中掛竹簾，台前擺一桌二椅，台口左右側各安放燃豆油的燈盞二盆作照明。上世紀 20 年代至 30 年代初，舞台面改為三門四柱式帳幔，這時台口改吊華麗的大光燈三支作照明。

30 年代末，時裝戲（包括劍俠武打戲）興起之後，台面改為畫布硬片裝置，接著機關佈景盛行。此時期，舞台改用雞心型汽燈五支作照明。後來有了發電條件，水景、火景等相繼出現。

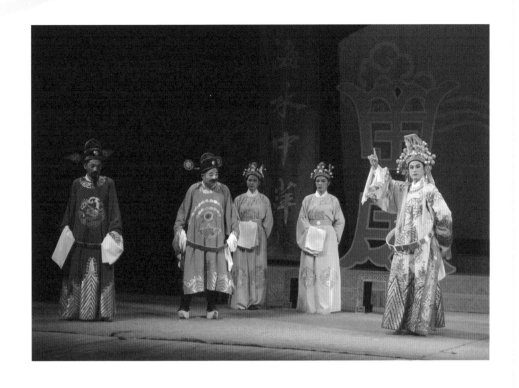

中華人民共和國成立後，1952 年開始改為布幕鏡框式舞台形式，台前逐漸增加一些半立體景物及木製現實桌椅。1960 年以後，開始採用天幕布作幻燈投影，台前普遍用射燈。

經過多次的變革，革除了舊時的勾欄等設置，現代的潮劇舞台裝置已改成鏡框式舞台，基本適合城市劇院、農村戲台、廣場竹棚等。

戲台側幕共有五道：最前面掛上太平框（外側幕），以墨紅色為優，太平框橫幕繡上金色 ××× 劇團名，太平框內是等色大幕（以往的大幕為升降式，現在基本改為對開式）。

後面四道內側幕均為墨綠色，第二道內側幕後，掛著天藍色的中幕，亦改成對開式的拉幕，第三道內側幕後，掛著桃紅、淺藍、黃色等的紗帳及許多佈景，最後一道側幕掛在天幕上，天幕為白色，做幻燈投影景用。

除此之外，豐富的潮汕民間手工藝美術，如潮汕的剪紙、木刻、刺繡，也移入到佈景中，民間藝術形式仍然是舞台美術創造的源泉，因此大事收集。

5

樂器與編曲的發展

中華人民共和國成立後，隨著潮劇改革，劇目內容的豐富，樂器也曾進行較大的增減和改革。

上世紀 50 年代初，弦樂增加了板胡、琵琶、古箏、大三弦、大右弦、提胡、改革大笛、低音笛、中音嗩吶、低音嗩吶；擊樂則增加了低音鼓，並統一定音，調高為 F 調。

「文化大革命」期間，一些劇團的樂隊曾採用中西樂器混合編制，樂器有 30 多件，人員增至 20 多人。弦樂增加小提琴、中提琴、大提琴、倍大提琴、長笛、短笛、單簧管、雙簧管、小號、圓號等；擊樂增加定音鼓、吊鈸、京鑼等。

改革開放以後，又恢復以傳統民樂為主，但吸收大提琴作為低音樂器，並採用小提琴和小號，充實中音、低音，擴大樂隊音域，並運用和聲配器法，加強樂隊的表現力。

除此之外，潮劇的音樂工作也在大加收集傳統曲牌、弦詩、鑼鼓點，以及廟堂音樂、儒家樂、民間歌曲的基礎上，加以整理研究提高。在研究過程中，同樣一面取材，一面取法，一面借鑒於新音樂、新歌劇的技巧。力求音樂的地方特色能夠突出，力求音樂為主題為人物性格服務，追求主次強弱、抑揚頓挫的合情合理。

與此同時，業內人士還努力抓住潮劇編曲的特點，在既有的曲牌、調性、變奏技巧、演奏方法上提高音樂性能，提高表現力，最終獲得群眾的青睞。

1957 年，廣東省潮劇團進京匯報演出期間，為了讓聽不懂潮州話的觀眾看懂潮劇，時任廣東省委宣傳部部長的吳南生先生就特別提出要以幻燈字幕配合演出，並經常予以督促。

在操作過程中，工作人員以正楷把台詞寫在玻璃紙上，通過幻燈機放大投映在台側成為字幕，隨著演員的演唱同步推移，觀眾一目了然，語言的隔閡消除了。

幻燈字幕是個創舉，它讓人們在觀看潮劇，特別是欣賞古韻優雅、婉轉動聽的唱腔藝術時能聽懂潮汕話。

在京期間，潮劇連續演了 27 場，從中共中央領導人到文藝界的專家和戲劇同行，以至普通觀眾，都給予好評。

在文化大繁榮的背景下，人們的生活湧現出多種娛樂形式，表現手段也已不只局限於舞台之上。電影、電視的普及，以其獨特之處逐漸取代傳統的潮劇表演模式，因為電影、電視的呈現形式與潮劇的舞台表演不同，觀眾無需特地到劇院觀看，就可以足不出戶從視覺和聽覺得到一切享受。

現代年輕人，他們受網路等文化的影響，使得欣賞審美發生變化。加上生活節奏的加快，人們特別是中青年基本沒有過多休閒時間去欣賞潮劇，因為大多潮劇的劇情發展較慢，曲調單一，音域不寬，這和西洋歌劇有很大不同，缺少戲劇強烈的對比衝突，往往看一場，就基本知道下一場是什麼，很難穩定觀眾。

在潮劇創新中，嘗試了戲曲電影的形式，並取得了空前成功，深受群眾的喜愛。在戲劇音樂中，《萬山紅》甚至還嘗試將西方複調音樂（如和聲對位）引入潮劇的幫聲中，也是十分有益和成功的嘗試。

除了錄影外，潮劇「黃金十年」的唱片錄音（共 136 齣戲）也遠播到中國香港、中國台灣以及新加坡等地。

此外，潮劇電視節目、網絡新媒體等形式也層出不窮，使潮劇在新世紀重新煥發活力。

舞台美術

早期的潮劇舞台裝備簡陋，掛竹簾、擺「三牲」（即一桌二椅）；後改用三門四柱的繡花台面，與京劇的「守舊」相似。至上世紀 30 年代，因盛行時裝戲而有了機關佈景。

解放後，潮劇舞台美術發展很快，各個潮劇團有專業的舞台美術設計人員。1953 年，潮劇聯合辦事處建立戲服製作工廠，1957 年又建立佈景製作廠。1958 年廣東潮劇院成立之後，專門設立了舞台美術製作廠。潮劇舞台美術除了保持地方特色外，表現手段趨向現代化和多樣化。

潮劇有一套傳統的衣箱規制。服裝基本式樣約 30 種，係以明代服飾為基礎，滲入其他朝代服裝樣式仿製而成，並具「顧繡」的傳統風格，蟒甲一類多採用金銀線鑲嵌、托底墊高、浮雕

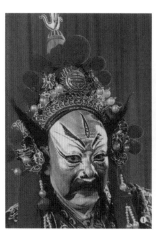
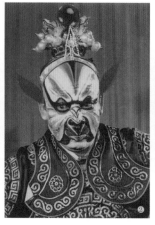
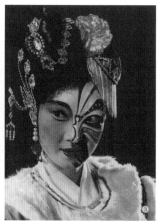

立體的刺繡技法。中華人民共和國成立後，潮劇的服裝設計已逐步從衣箱制轉化為劇目專用制。

　　除此之外，在花飾色彩構圖上，也有所變革。比如，在頭飾方面，以前多用原髮式基礎，現在變更插花。臉譜上也改用油彩，但仍然是在原有基礎加以研究提高。

　　由於十年「文革」帶來的創傷，在潮劇領域不同程度地造成了人才斷層的問題。為了延續潮劇的火種，不同行當的名師大家都投身於授徒技藝的工作之中。

　　近 20 年來，潮劇界組織了多次傳承活動，姚璇秋、方展榮等行當領軍人物成為非遺傳承人，潮劇傳承工作如火如荼。

　　其實，自 1976 年以後，「名旦」姚璇秋已經自發開始授徒，當時第一位徒弟就是名列潮劇第二代「五朵金花」的吳玲兒。到了 2001 年，姚璇秋退休後，又在廣東潮劇院梨香園舉行授徒儀式，張怡凰、林碧芳、李莉拜入姚璇秋門下。

　　2016 年，為加大潮劇潮樂藝術的保護傳承力度，在院團體制改革中，廣東潮劇院劃轉為汕頭市潮劇研究傳承中心並以姚璇秋的名字成立了姚璇秋藝術傳習所。當時，姚璇秋誠懇地說：「我最大的期望就是潮劇藝術能夠薪火相傳，一代接一代。今年我雖然已經超過 80 歲高齡，但是我這一生屬於潮劇，只要潮劇需要我，我隨時都會站出來。」

　　關於傳承，著名花旦演員黃瑞英也表示：

　　「除了形體上的表演傳承下來，讓舞台上的表演有潮劇自己的韻味之外，更重要的一點，是傳了前輩導演的風格，也就是非常強調進入人物、塑造人物。所以年輕演員慢慢懂得了，演一個角色，不單單是會比這幾個動作，而是要投入人物，配以人物

的思想感情來尋找動作，並非動作套上去，再來表演感情，這樣是無味的。

「以前鄭一標先生這些大導演傳下來的戲，不少年輕演員都覺得越學越有味，也增強了他們對潮劇的信心，我想這樣就非常好。他們以後會慢慢再去消化，去對比，會思考他們學習的一些東西確實比較生硬，拿來後就吞下去。事物的發展就是這樣，要有一個磨合的過程，要慢慢消化。

「以前排《續荔鏡記》，幸好有錄影。我對現在的學生說，你反覆去看錄影，除了形體之外，還要要看人物，看眼神，這部戲學得好，嚐到甜頭，就會知道以前老師是怎樣塑造人物的。」

10 汕頭戲曲學校

中華人民共和國成立後，關於潮劇人才的培養，有各縣市開辦的潮劇學習班、培訓班，以及劇團以師帶徒的形式培養，但最主要的途徑，是通過汕頭戲校進行教育栽培。

過去潮劇實行童伶制，童伶的培訓有很大的局限性，即使賣身期滿後在班中從師學藝，也因行當的局限很難得到全面的訓練，文化知識的學習更談不上。汕頭戲校的成立，一改過去的弊端，學生不但受到基本功的全面訓練，而且也學習文化理論知識，成為德育、智育、體育全面發展的專業人才。

1959 年，汕頭文化藝術學校、汕頭戲曲學校成立，標誌著潮劇進入發展的黃金時期。該校每年有多達 85% 的畢業生到廣東潮劇院一、二、三團工作，成為潮劇演員或演奏人員。

汕頭文化藝術學校、汕頭戲曲學校同時還致力於潮劇文化藝術的保護與發揚，通過分析、分類、總結，編制了一套較為全面、標準、權威的潮劇文藝教材，讓潮劇文化的學習與傳播有了理論依據；並且分析、改編、演練傳統劇目，總結出一系列經典

潮劇劇目，並在此基礎上加強創新，孕育出一部接一部的優秀新編劇目。

就廣東潮劇院來說，受過戲校培訓或畢業的學生，前一輩如李有存、黃清城、范澤華、吳麗君、謝素貞、黃瑞英；20 世紀60 年代畢業的鄭健英、陳秦夢；80 年代畢業的陳學希、鄭小霞、吳玲兒、孫小華、詹少君、林少珊等，都是海內外知名的演員。另外，如林鴻飛、吳殿祥、李廷波、沈湘渠等，已成為知名的導演、作曲和劇作者。

11 卡通潮劇

2006 年，潮州市韓山師範學院美術系的大學生將傳統文化潮劇改造成「卡通潮劇」，在保留潮劇特色的基礎上，融入卡通動畫的趣味性，引起了一番追捧。

第一批發行的卡通潮劇主要是三部潮劇經典劇目：《柴房會》《王茂生進酒》和《辭郎洲》。

在前期，為使卡通潮劇人物形象深入人心，他們制定兩套角色版本，通過網路、調查問卷以及實地訪問等幾種途徑對不同觀眾層面進行調查，最終才確定人物造型，並配上中、英文字幕以便讓更多人了解劇目內涵。

不少人得知卡通潮劇問世後，都爭相一睹風采。至今已有好幾百家網站對其作宣傳，有人更將其轉載到論壇或是自己的博客中。片中個別人物形象，如莫二娘，還被觀眾們作為 QQ 表情在網上廣為傳播。現在只要上網一輸入「卡通潮劇」，就可搜索到大量的網頁。

潮劇表演藝術家陳學希在看到卡通潮劇後說，他們正在創造潮劇發展奇跡。潮劇名師方展榮則高興地說，他們解決了他多年來要解決的難題——培養青少年觀眾。

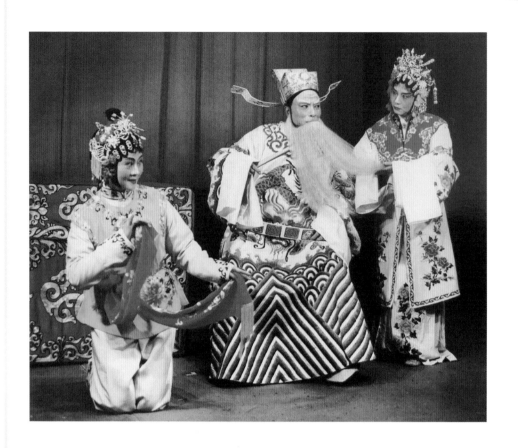

　　不僅潮劇行家大加讚賞，動漫名家也認為他們製作的卡通潮劇有不少亮點。閃客帝國網站的名家點評《辭郎洲》說到：動畫預告片截取了劇中陳璧娘與將領大戰負傷自刎的最高潮段落，其中武戲的表演融入了現代武俠劇的動作設計，將原劇的剛烈風範更大地發揮。流暢的水袖動作則是《柴房會預告片》不容錯過的點睛之筆。

　　受陳學希先生之邀，課題組還到廣州製作《張春郎削髮》選段和「五福連」，至此五部卡通潮劇組合成了一個潮劇名作的動畫系列片。

　　　　　　　　　　　　　　　　　　　　　潮劇完全觀賞手冊

讓歷史悠久的潮劇文化通過卡通這種新方式為年輕一代所了解和接受，延續下去，無疑對地方潮劇發展有促進作用。

政府扶持

國家非常重視非物質文化遺產的保護，2006 年 5 月 20 日，潮劇經國務院批准列入第一批國家級非物質文化遺產名錄。並已在廣州成立「廣東省潮劇發展與改革基金會」。

潮劇的演出團隊分國營劇團、民營劇團和社會非專業性的潮劇社團三種，政府對國營潮劇院投入力度較大，近年來對民營劇團也加大了扶持力度，鼓勵和支持潮劇的發展。

針對潮劇觀眾出現斷層的現象，文化局為了進一步保護國家非物質文化遺產，多次與教育局攜手，推動潮劇文化在青少年中的推廣傳播，例如邀請潮劇名角到各中小學開辦潮劇講座或興趣課，對潮劇的服裝、頭飾、道具、背景等內容進行系統講解，增強學生對潮劇的認知，從而實現保護和傳承的目的。

其次，文化局、文化館等單位為本地潮劇團爭取了更多的對外戲曲交流的機會，提供更多更高的戲曲平台。在文化交流的過程中，潮劇團也能學習到其他戲劇的精華，進一步完善演出團隊自身，從而更好地弘揚潮劇文化。

最後，政府推動構建起一套完善的潮劇市場的管理體制，由專人專管，設置專門的主管部門，安排管理人才對潮劇市場進行全方位的管理，規範潮劇演出團隊的表演，提高藝術水準；扶持民營專業團隊，落實政策的扶持，提供一定額度的經濟補貼和人力支持。

此外，政府部門還有效推動了農村市場的開發，挖掘市場潛力，使潮劇演出市場更為廣闊，並積極鼓勵民間潮劇愛好者團體的發展等。

提起當今潮劇發展遇到的瓶頸問題，潮州市潮劇二團的陳團長深有感觸地說，年輕一代對潮劇的興趣不濃，因為看不懂，並且肯學習潮劇的人更是寥寥無幾。這是影響潮劇傳承與發展的因素之一，也是戲曲界普遍存在的問題，亟待解決。

根據實地調研結果顯示，少年不喜歡潮劇有多個原因，總結起來有如下三個：第一，潮劇內容多是文言文，沒有老師、長輩進行深層講解，能聽懂看懂的內容較為有限；第二，潮劇唱腔獨特，節奏慢，唱法拉長，青少年缺乏耐心觀看；第三，潮劇中古裝戲佔據較大比例，現代戲較少，青少年因缺少對演員服飾裝扮的知識，所以降低對潮劇的興趣。

要解決這些問題，關鍵在於加強青少年對潮劇文化的了解。一方面，把潮劇引入課堂的舉措有效實施，讓戲曲進入校園，將潮劇知識編入教材，舉辦潮劇表演的學生專場，提高學生對潮劇的認知。

例如，廣東汕頭華僑中學在 20 世紀 50 年代就開始推廣潮劇進校園的活動，學生利用課餘時間，在短短三、四年裏就學習排練演出了《活捉蔣介石》《海上漁歌》《江秀卿》等十幾個小潮劇和潮州大鑼鼓、潮樂合奏、瑤琴獨奏等節目。他們除節日在本校演出助興外，還到潯洄等地演出慰問漁民，到潮州和韓師交流，到桑浦山為解放軍聯歡等。該業餘社團還參加汕頭市業餘文藝匯演，其演出備受讚賞，讓潮劇大放異彩，提高了潮劇的關注度。由此可見，傳統文化進校園的活動對傳統文化的弘揚具有不可忽視的作用。

濃厚的潮劇氛圍對於學習潮劇有一定的幫助。除了「潮劇進校園」外，不少院校還組織了青年學生參觀潮劇藝術博物館，甚至進劇場和潮劇明星近距離互動等系列活動。

在新時代的背景下，潮劇在傳播媒介上做出了適應性的改變，有效地突破了傳統渠道的局限。

例如，揭陽廣播電視台戲曲綜藝之聲，FM106.5 兆赫，專門傳播潮劇的節目有《有戲大家唱》《1065 大戲台》《老師面對面》《潮韻傳情》《舞台人生》等。

無獨有偶，潮州廣播電視台的《今夜有戲》《名家教戲》《梨園大戲台》《明星面對面》等欄目也頗受聽眾歡迎。

這些電台每天都有固定的潮韻傳情時間，潮劇票友打電話到電台唱某潮劇片段，由專業老師進行點評與建議，各票友之間也能進行交流，共同進步。

這種方式激發了民眾的表現欲和學習興趣，在不斷的糾正、改變中，實現了快樂學習、提高水準的積極效果。

此外，潮汕地區不少老年活動中心也定期舉辦潮劇的相關活動，大家圍成一圈，互相交流學習，現場還有潮劇老師進行教授，這樣的模式也促進了潮劇文化的傳承與傳播。

作為潮劇的受眾，民眾的力量是無窮的，他們可以有力地推動潮劇的普及，使潮聲潮韻傳播得更為廣闊，更加久遠。

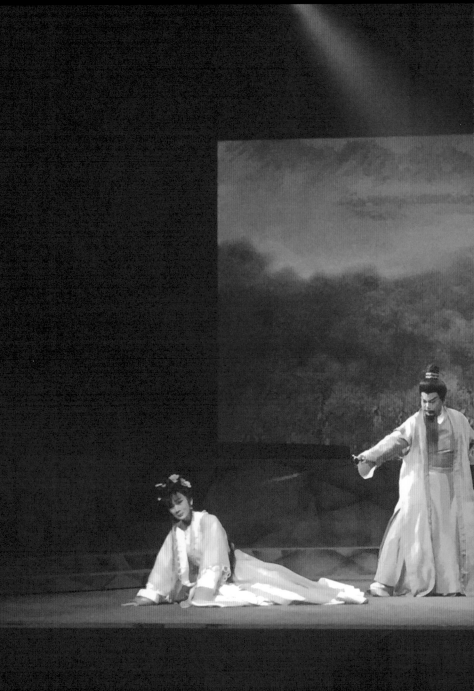

• 潮劇在海外的傳播

導論

　　1957 年潮劇首次進京演出時，著名戲劇家田漢曾經用這樣一句詩來盛讚潮劇在海內外的傳播：「清曲久曾傳海國，潮音今已動宮牆。」

　　有著悠長海外傳播歷史的潮劇，是伴隨著潮汕向海外移民的過程走向南洋、走向世界的。早在唐宋時期，潮汕已經開始向海外移民，潮劇隨之飄向海外。到清朝乾隆年間（1736—1795）頗具規模的潮人社會在南洋一帶形成，在逢年過節集體祭祖宗、酬神賽會時，一些宗親會就會從潮汕家鄉聘請整班的潮劇戲班前往演出，同時一些豪門大戶，也往往請戲班到家裏演戲。

　　據老人回憶，最早到泰國演出的潮劇班如老正和、老雙喜、老萬年、福來香、老賽桃源等，都是 100 多年以前就已分別到達泰國。而第一個到新加坡演出的是老賽永豐班，當時是在小坡維多利亞街和密駝路交界處的聖約瑟教堂的一個草場臨時搭棚開演，距今已一百多年。

　　潮劇班到南洋演出的機會越來越多，潮劇向海外傳播也越來越廣。清末到民初，大量潮劇班開始湧進南洋，開始出現當地商人組成公司聘請戲班到城市戲院或遊藝場所進行商業演出，一般是三、四個月一期。後來，泰國賭場也紛紛僱傭戲班到賭場表演，演什麼戲以賭場的輸贏情況來定，賭場大贏那天演的戲，無論如何粗糙也要天天演下去，一直演到賭場失利為止；賭場大輸那天演的戲，無論如何精彩都得馬上停止演出，以後也不准再

演，這成為潮劇在海外的一個獨特景觀。至二十世紀二十年代，進入南洋演出的戲班多達四、五十個，在南洋一帶形成「弦歌不斷，聲名振乎他鄉」的繁盛景象。

二十世紀三十年代，大量潮劇班在南洋各國的府縣、鄉鎮的僑民民俗典儀活動中舉行巡迴露天演出，在城市戲院的商業演出也如火如荼，進入了潮劇在南洋盛極一時的階段。也是在這一時期，潮劇戲班開始在南洋落地生根，或以「團（戲班）場（戲院）合一」的方式掛牌營業，或由僑商重新投資、租場經營，還有不少破產的潮劇班淪為走唱班或站腳班，轉入農村，流浪於社會賣藝糊口，通過不同方式和管道取得了永久性居留權，變成了當地的戲班，從此形成海外潮劇。

海外潮劇一直是依靠海外潮人的「五緣」關係獲得傳播。「五緣」是指親緣（宗族鄉親關係）、地緣（特定地域關係）、神緣（宗教信仰關係）、業緣（行業關係）和物緣（以物為媒介的人際關係），這是潮汕特定社會群體賴以聚合的基本形式，具有很強的凝聚力，也為海外潮劇的生存傳播提供了廣闊的空間。

海外潮劇生存傳播的一條主要管道，是為酬神祭祀活動進行演出。

潮汕很早就有崇神、尚鬼、祭祀祖先的傳統，而且民間酬神祭祀活動也多有「演梨飲宴，禮佛頌經」的習慣，這種酬神祭祀習俗通稱「酬神賽會」。在酬神賽會期間邀請戲班演出，成為潮人社區一種約定俗成的慣例。每年農曆三月的天后誕和七月的盂蘭勝會，演戲更是歷久不衰的一個重要內容。香港各社區的潮汕人在盂蘭勝會到來之際，都會分別申請場地，除設置醮壇供居民祭拜外，還搭戲台請潮劇團演出，每處二天，每晚演至深夜二、三點。直至目前，海外職業潮劇團配合各地僑民集體性酬神祭祀活動演出的場次，仍普遍佔了每個劇團演出總場次的百分之八、九十。

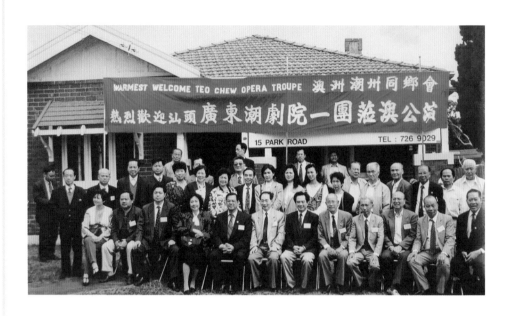

　　社團組織對潮汕文化的弘揚，是促成潮劇在海外生存傳播
又一重要因素。多年來，海外潮人分別以地緣、親緣、業緣、神
緣、善緣為依託成立各種社團組織。大一些的社團組織普遍設有
潮劇團、戲劇組、潮樂組等，承擔起「繼承民族傳統，弘揚家鄉
文化，繁榮潮劇潮樂」的責任，在社團聚會和慶典聯歡或在中國
傳統節日期間，堅持演出潮州音樂和潮劇。在當地舉行的一些
慶祝活動中，也會分別以鑼鼓，標旗、絲竹，表演參加遊行，將
潮劇不斷傳揚到社會。比如香港潮州會館暨潮州商會近年來凡內
地潮劇團到香港演出，往往都包下多場門票，送給會員、鄉親觀
看，藉以擴大潮劇的「名望效應」，同時還先後斥資出版《明本
潮州戲文五種》《潮州文獻叢刊》等發送海內外，並連續多年主
編出版《國際潮訊》，經常刊載宣傳介紹潮劇的文章和有關潮劇
的論述。

此外，東南亞各地和歐洲、美國、澳大利亞等許多地方的民間，近幾十年中出現大量由非專業人士自願組成的劇團、樂社，平時以劇樂自娛，一些還參與各種民俗喜慶活動和較具規模的文藝演出，它們都非營利性質，組織形式也靈活多樣，一些有相對固定的活動地點、時間和相應管理，一些則是於閒餘時間自動自覺聚攏起來助興，或於民俗節日時臨時湊合，以潮曲、潮樂參加當地的遊行慶祝活動。

　　此外，潮劇還利用各種現代影音科技手段獲得新的生存傳播管道。二十世紀三、四十年代，百代、和聲、勝利等多家唱片公司灌製大量的潮劇唱片向海內外發行，二十世紀五、六十年代，香港華文、鴻圖、新聯、大鵬和廣州珠江電影製片廠以及香港、泰國等地拍攝了多部潮劇電影在海外推出。七十年代至今，潮劇除有《辭郎洲》《張春郎》《煙花女與狀元郎》等影片製作發行外，海內外多家音像製品公司、影視機構先後推出大量錄音帶和錄影帶以及潮劇 CD、LD 產品，在海外掀起了一個「影音潮劇熱」。

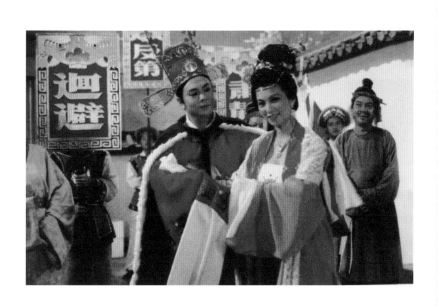

▶ 潮劇電影《煙花女與狀元郎》劇照

2

潮劇在香港

香港地區與潮汕很早就有舟楫往來，英國佔領香港後，潮汕人多以華工身份受僱於港島。隨著香港商貿趨於活躍，先到南洋定居的一些潮汕人到香港投資經營。抗日戰爭中更有一批批潮汕人為避戰亂入港。從二十世紀二十年代開始，內地的潮劇班開始到香港演出，每年一至三班，最多的 1936 年有五個潮劇班同時在香港和九龍演出。1939 年 6 月潮汕淪陷，內地潮劇班到香港演出便告停止。1940 年，潮劇教戲先生林如烈偕同名老丑謝大目、名老生林應潮從泰國回潮汕，途經港島作短暫停留，應江南船務公司老闆唐敏雙之邀，留在香港組織潮劇班，以老正興紙影班作為班底，成立香港第一個仍以老正興命名的潮劇班，演出《翠芳樓》《桃花仙姑》等劇目，不久因香港淪陷而解散。

香港光復後，內地潮劇班重新陸續進入香港演出，其中老正順香班 1946 年曾在太平戲院接連演出一個多月，大受歡迎。但是此後潮劇在香港時演時歇，直到二十世紀五十年代初期正天香、新天彩、老正順等幾個當地的職業潮劇團成立，使潮劇在香港的傳播才得到恢復和發展。期間，香港汕頭商會組建的韓江潮劇團，成為香港第一個由社團創辦的潮劇團體。同時，由夏帆等籌拍的潮劇電影《王金龍》即《玉堂春》在港島和東南亞各地上映引起轟動以後，香港潮語電影的製作也漸入佳境。

1960 年 5 月，廣東潮劇團到香港演出，在普慶戲院演出了十四場，在高升戲院演出了十二場，共演二十六場，劇目是《陳三五娘》《蘇六娘》《掃窗會》《刺梁驥》和《辭郎洲》等，風靡一時，在香港掀起了「無談不潮劇，無聲不潮音」的潮劇熱潮，新天彩、新嶺東、中源和、天藝、升藝、韓江、榮和、樂聲、藝星等多個當地的職業潮劇團相繼湧現，潮劇在香港的傳播出現了一個高峰。

二十世紀六十年代中期後國內劇團不再出境外，香港的潮劇團除了在港九經常演出，藉機進入東南亞，引發聲勢很大的「香

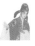

港潮劇熱」。演員如許雲波、丁楚翹、丁敏、陳麗麗、陳燕蘭、柳惜春、方樺和武師丁占元等，均給觀眾留下深刻印象，他們擔任主唱的潮劇錄音帶，也為東南亞各地人們爭相購買。七十年代中期，香港韓江潮劇團與升藝潮劇團聯合到台灣演出，贏得很高聲譽。從二十世紀七十年代初期開始舉行的香港藝術節，前幾屆也安排香港潮劇團與世界各地的藝術家同台演出。這個階段因而成為香港潮劇的「黃金時期」。

二十世紀七十年代末開始，香港不少職業潮劇團因經營不善而相繼解體，剩下新天藝、新升藝、新天彩、玉梨春等幾個劇團，演員平時也各有其他職業，只在農曆七月「盂蘭勝會」期間才集中起來演出，一般都能在一些潮汕人聚居的街區巡迴演出一個月。1980 年，廣東潮劇團在二十年之後再次赴港，及後又幾次到香港演出，香港韓江潮劇團於 1980 年和 1981 年兩次到汕頭、潮安、澄海等地義演，都為香港潮劇團提供了很好的交流機會。

▶ 潮劇團到香港演出，時任新華社香港分社副社長祁峰、總編輯李沖到紅磡火車站迎接

　　台灣地區距潮汕最近處僅二百九十多公里，明、清時已有大量潮汕人入台。清康熙至乾隆年間，入台移民多來自閩南粵東，所以潮劇與崑曲、泉腔更加風行。《諸羅縣志》稱：「神誕，必演戲慶祝，二月初二，八月中秋，慶土地，尤盛。秋成，設醮賽神，醮畢演戲。……盂蘭會辦盛飯僧，事畢，亦以戲繼之。」乾隆至道光年間，據說至少有五個潮劇戲班先後到過台灣演出，饒平陳坑村的彩和香班在台灣投南縣鹿角村演出很受歡迎，回鄉時還帶回茶苗種植，取名「台灣茶」。二十世紀三十年代，台北市「江山樓俱樂部」演出潮劇和潮州音樂，影響很大，其用柯羅版紙印製的節目單被一些人珍藏至今。

　　當年隨鄭成功的隊伍赴台的潮籍士兵和移民帶去很多潮州歌冊，其中以戲文《荔鏡記》和民間傳說編成的《白字正調陳三五娘歌》《鄉談荔枝記新歌》《潮腔荔鏡記全傳》等，一直在台灣潮汕人和閩南人中唱頌。

　　1895 年清政府與日本簽訂《馬關條約》，台灣和澎湖列島被割讓，包括潮劇在內的中國傳統文化藝術都遭受摧殘。1945年後很長一個時期內，潮劇依然得不到應有重視，只能在節慶、酬神期間作為宗教儀式的一部分出現。台灣潮汕人只能自發組成鑼鼓班、標旗隊，或請當地「鹹水班」臨時湊合一些不成規程的潮曲潮樂表演，平時難得一見「舞台潮劇」的演出，多數人只能從廣播裏聽到一些潮曲潮樂。

　　不過，近二三十多年來，每逢有香港潮劇團到台灣演出，當地潮汕人都熱烈歡迎。潮劇音像產品也陸續運抵台灣在潮人社區銷售，甚至有的與流行歌曲音像帶的銷量不相上下。有些潮籍社團和人士成立戲劇組、潮樂社，演出《陳三五娘》《蘇六娘》《包公案》等劇目，或舉行演奏會，演奏《平沙落雁》《寒鴉戲水》《五月五》《中秋月》《出水蓮》《小揚州》等傳統樂曲。台灣還有一些業餘從事潮樂、潮劇演唱的民間團體分佈在市縣鄉鎮，走上

社會，作環島巡迴演出，有的則選拔精英參與大型文化活動，或者舉行「潮樂潮劇聯歡欣賞會」。台北市潮廬國樂社、基隆市潮聲樂社等還義務培訓兒童演唱潮曲和演奏潮樂。台北市潮廬、潮州國樂社和基隆市潮聲樂社、高雄市潮汕國樂社等分別成立潮州大鑼鼓班，台北市潮州國樂社、台南市潮汕國樂社分別成立潮州劇團、勝樂劇團，不定期演出潮劇，並以大鑼鼓參加節日、迎神遊藝活動。普寧人黃宗識先生 1949 年赴台創辦台北市潮聲國樂社，大力栽培潮汕樂劇傳人，在直到 1994 年病故的幾十年間，培訓學生逾萬人，分別於台灣和東南亞各地從事潮樂傳播。此外，他還致力於潮劇研究，先後在在台灣《潮州文獻》、香港《國際潮訊》以及《台北國樂》、香港《時報》上發表了《潮劇的演進與展望》《潮樂的沿進與改革》等專論。

在曼谷這座東南亞一度名聲顯赫的海口城市，很早就有潮汕人和潮劇的身影。潮諺有云：「食到無，到暹羅。」一波又一波潮汕移民潮，最終使潮汕人成了當地華僑中最大的群族，因而曼谷也成為早期潮劇向海外傳播的最大門戶。英國人約翰·史密斯在其所著《1600 — 1605 年馬來亞歷險記》中便提到，在暹羅北大年街頭，他看到了穿着鮮明特色中國服飾的戲劇演出。結合東南亞華人的分佈情況，他所看到的應當就是潮劇。可見遠在 17 世紀，潮劇便已在泰國大出風頭，登上殿堂了。根據《潮州府誌·社會》記載，當時國內的潮劇戲班在汕頭乘坐「紅頭船」直達泰國曼谷。它們到泰國演出以後，選擇在泰國落地生根，並成為泰國的職業潮劇戲班。

從二十世紀二、三十年代開始，進入全盛時期的泰國潮劇不僅「傲視泰國的藝壇」，而且還為當時處境極度困難的潮劇戲班打開了一條生路，為整個潮劇的發展做出了多方面的貢獻。1840年鴉片戰爭以後，在潮汕走投無路的潮劇戲班遠渡南洋謀生，大多數先在曼谷上岸，到耀華力路周圍的戲院演出，或者聚集在曼谷「唐人街」的茶室、酒樓、公館等場所表演賣唱。曼谷成了它們的再生之地，從而保住了潮劇的一部分實力。同時，它還對當時潮劇的傳承和革新造就了較為出色的人才。已經成名的潮劇藝人如林如烈、林祥泉、盧吟詞及老旦洪妙，老丑潮清、烏必、阿倪、龍漢，女丑阿漾、振坤等，都分別來到曼谷各擅勝場。在南洋一帶走紅的名伶如小生廣昌、御雄、美豪和花旦賽圓、元松、鍾鎮及老生錦清、應潮等，也在曼谷大顯身手。潮劇最感薄弱的淨行在曼谷湧現出了「金葫蘆」「銀財忠」「璇金泰」三大名淨，後還出現了「烏面（花臉）王」景豐，名噪一時。為了贏得觀眾，戲班不斷投資趕編新戲，職業編劇隊伍在曼谷應運而生，多時達六、七十人，改變了以往沒有專職編劇而由教戲先生操辦的狀況。當地青年僑領、匯商銀行經理陳景川資助成立「青年覺悟

社」，致力於潮劇新劇編演工作。其中陳鐵漢與謝吟等人合寫的劇本演出效果好，很受歡迎。

無聲電影開始普及時，曼谷編劇人為「開新劇之紀元」，就多以電影故事編寫新劇本，競相編演通俗易曉的文明戲和時裝戲，或以古今奇觀、神話故事、潮州歌冊編演古裝的連台本戲。有的戲班花鉅資改良服飾、道具，增加立體活動佈景，設置水、火活景，使「舞台流光溢彩，光怪離奇」，對當時潮劇舞台藝術的發展有一定的促進作用。二十世紀二十至四十年代，曼谷著名的華人聚居區耀華力路有五大劇院和五大戲班，每個戲班有一個固定演出的戲院，各有名角和藝術特色，時人概括為「中一服飾、賽寶曲、怡梨鼓、梅正孃」。

泰國戲班對潮劇原先一些視為不可逾越的「班規」進行了變革。舊時潮劇演員為八、九歲到十五、六歲之間的童伶，在南洋一帶叫「子弟角」，戲班裏除丑、淨一些角色通常由成年人擔當外，生、旦及其他角色主要由童伶承擔。童伶在戲班的身份、待遇很低下。童伶一般都出身窮苦，被父母賣給戲班，期限七年十個月。班裏從「大薄」（主管）到「教戲」到「打鼓」（司鼓）都有權對他們進行懲罰，甚至為了保聲，還不讓童伶洗澡，為了防止逃跑又給他們穿耳孔戴耳環。隨著年齡的增長，一旦聲帶發生變化，能繼續留下改演丑、淨、婆角或做伴奏、後台工作甚至提升為「教戲」的，百無一二，大多都要被戲班逐出。

1937 年，曼谷當局明令所有戲班不得繼續使用十六歲以下的童伶演戲。戲班為了繼續生存，紛紛改聘十六歲以上的女青年代替，這就首開男女同台演出的新局面。而且班內禁用體罰，演員實行聘用，可以自由換班。一批年輕優秀的女演員先後湧現出來，對當時潮劇的解放和發展有很大幫助，曼谷成為人們所稱道的潮劇海外基地。

二戰結束後，潮劇在泰國步入了低谷。新一代潮籍人士不

泰國國務院長江薩‧差瑪南舉行宴會迎接廣東潮劇團

潮劇團到泰國演出，新加坡駐泰國大使歐陽奇、中國駐泰國大使張偉烈到機場迎接

願意送子女去做地位不高的「戲仔」，令戲班難以招到新演員，只得轉而招收不通華語的當地貧家子女，潮劇整體質量下降。另一方面，當局逐步限制華文教育，使得新生代的泰籍華人對於潮州話、甚至中文變得日益陌生。電影也搶佔了潮劇原有的部分市場，戲班不能再像從前常駐在曼谷戲院，而是只能應民間拜神祭祖、富貴人家的紅白喜事、佛教法事以及泰華團體邀請以作演出維持生計。

祖籍普寧的莊美隆先生積極探索潮劇本土化的道路，將潮劇改編為泰語演唱，形成了一個泰華融合的新劇種「泰語潮劇」。經過 18 年的反覆嘗試，由莊美隆先生編導的泰語潮劇《包公鍘侄》問世，首演便轟動了泰國，並獲得泰國王室的支持。

二十世紀七十年代中泰建交之後，廣東潮劇院一團先後三次受邀作訪問演出，得到泰國王室和政要的接見和熱情招待。泰國《中華日報》發表了詩人陳年所寫的詩加以讚美；「瀉影銀河月滿樓，感人肺腑辭郎洲，壁娘巾幗留青史，演唱入神姚璇秋。」

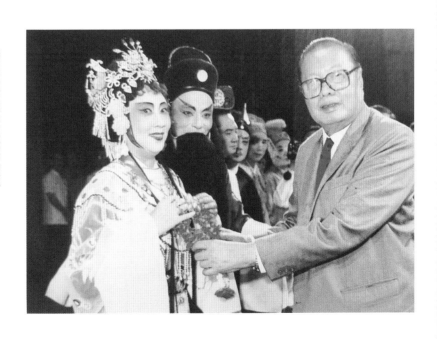

泰國僑領謝慧如向姚璇秋獻花

　　早在公元 11 世紀左右，華人便開始移居柬埔寨。他們主要來自潮汕地區，而且多為逃避家鄉的饑荒與戰亂。他們也把家鄉文化帶到了這裏。1920 至 1930 年代的金邊繁榮富庶，隨著潮汕人越來越多，金邊市甚至被譽為「小潮州」，潮劇專業戲班也出現了，如老玉春香、老正天香、新一枝香等，經常在金邊的「梨春戲園」演出。目前在柬埔寨華僑華人中，潮汕籍佔了約 70%，潮劇成為在柬埔寨凝聚廣大潮汕籍僑胞的重要文化標誌。然而，在柬埔寨隨後經歷數十年戰亂與動盪的過程中，潮劇也逐漸式微。

　　1956 年以後，許多優秀潮劇劇目如《荔鏡記》《鬧開封》《蘇六娘》《火燒臨江樓》《劉明珠》《乳燕迎春》等被拍成電影，吸引了大批潮劇迷。那時的金邊，街頭巷尾都能聽到悠揚悅耳的潮曲。

　　1960 年 10 月，國家委派廣東潮劇院以「中國潮劇團」的名義，赴柬埔寨演出，帶去《陳三五娘》《蘇六娘》《掃窗會》《蘆林會》等一批劇目。這是自 1949 年中華人民共和國成立之後潮劇首次受國家委派出國訪問演出。首場演出結束後，王后親自登台，向六位主要劇團人員授予勳章，姚璇秋榮獲「國家騎士」勳章。

　　1970 年以後的戰禍，讓潮劇和柬埔寨潮人一樣歷經磨難，潮人不准學習和使用華文華語，在會館廟宇被夷為平地的年代，自然不會有潮劇演出。直到九十年代恢復和平，柬埔寨潮州人開始回鄉省親，從家鄉帶來潮劇錄影帶和錄音帶，金邊與各省會的市場也開始出售各種潮劇錄影帶。1996 年 3 月 22 日，中國廣東潮劇院應柬埔寨潮州會館之邀請到柬埔寨義演，劇目包括《煙花女與狀元郎》《徐九經升官記》《鬧開封》《金花牧羊》等。消息傳開後，在金邊的七場演出門票很快售罄，有不少觀眾是從馬德望、暹粒遠途跋涉而來觀賞。

　　潮劇和潮州人一樣，在新加坡的發展都經歷了從落地生根到發展壯大的過程。根據文獻記錄，新加坡最少是在 1842 年或者之前若干年就已經有了潮劇、潮樂的演出。在 1900 年前後，最早到新加坡進行演出的有「老榮和興」「老玉樓春」「老萬梨春」等潮劇班，之後相繼有「老一天香」「老一枝香」「老元華興」「新天彩」等。而潮劇在新加坡的傳播同樣也經歷了從以酬神祭祀為主，再到以戲院演出從而以職業演出為主的發展過程。

　　二十世紀五十至七十年代，潮劇電影《火燒臨江樓》《蘇六娘》《告親夫》以及大量的錄音唱片在新加坡發行，並引發了當地劇團的學習和演出熱潮，不但在劇目、表演、音樂唱腔等多個方面進行革新，同時加強服裝、佈景、燈光等一些舞美形式，使當地潮劇傳播呈現出全新面貌。六十年代中期，當地電視台推出「地方戲劇大會串」計畫，「織雲」「老玉春香」「新榮和興」「老一枝香」「老三正順」「老賽桃源」等潮劇團演出的 24 部潮劇出現在電視上，在當地引起非常大的反響。同時，新加坡原本以演奏漢樂、漢劇為主的餘娛儒樂社、六一儒樂社、陶融儒樂社等，先後改演潮劇。

　　1979 年 10 月，應泰中友好協會邀請，受國家委派，廣東潮劇院以一團為主體，組成中國廣東潮劇團，由李雪光任團長，洪道源、胡樹山、鄭文風任副團長，第一次到泰國、新加坡作為期 55 天的訪問演出和商業性演出，演出了《荔鏡記》《續荔鏡記》《井邊會》《回書》《鬧釵》《鬧月二封》《蘆甘會》《刺梁驥》《擋馬》《留傘》，受到兩國政府和許多社會團體、社會名流的高度重視和熱烈歡迎，出現了劇團尚未到達而戲票已經售罄的盛況。

　　2012 年，海外潮劇劇團新加坡傳統藝術中心將經典的西方童話《灰姑娘》改編成為潮劇，很多細節被融入了中國傳統元素，比如將灰姑娘穿的水晶鞋改成繡花鞋，灰姑娘參加的西洋舞

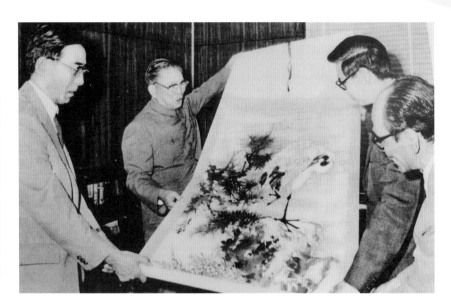

1979年，潮劇團到新加坡演出，時任新加坡文化部長王鼎昌會見廣東潮劇團領導，雙方互贈禮品

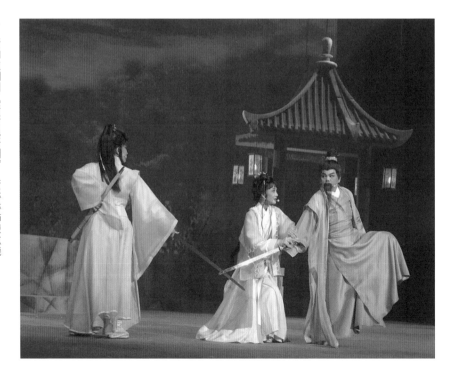

新加坡潮劇《情斷昆吾劍》，黃琳琳飾陳玄機，李綠僑飾雲素素，陳巧蓮飾雲舞陽

會改成具有潮汕文化特色的獻藝表演等，同時對舞台道具也做了大量改進，演出時深受年輕觀眾歡迎。2019 年，一部由潮籍作家黃劍豐編劇的「新潮武俠潮劇」《情斷昆吾劍》，在新加坡國家級大劇院維多利亞劇院連演三晚，吸引了眾多旅居海外的潮汕籍華人前往觀看。這些創新，都大大拓展了潮劇的傳播之路。



7

潮劇在馬來西亞



　　潮人來到馬來西亞最早可以追溯至 700 年之前的宋元時期，鴉片戰爭後，潮汕向海外的移民達到高峰。1851 年以後，廣東省的潮劇戲班老雙普和老正和班抵達曼谷演出，經常遊埠到新加坡、馬來西亞、柬埔寨等國家和地區演出。

　　二十世紀三十年代，潮劇在馬來西亞逐漸形成熱潮並延續到 40 年代初太平洋戰爭爆發。這一時期，粵劇、瓊劇、福建戲、漢劇、台灣歌仔戲、京劇等外來演出劇種增多，競爭激烈，推動了潮劇表演藝術的不斷創新。同時，節慶民俗活動、集資演戲的名目增多，從「酬神」發展到「還願」「生日」「滿月」等，演出市場進一步擴大。本地潮劇戲班興起，過洋演出戲班增加，出現職業編劇人，成為本階段馬來西亞潮劇興盛發展和劇目革新與表演形式進步的主要標誌。此外，一些潮劇戲班抓住大好時機，先後和多家唱片公司簽約灌製潮劇唱片推向市場，為拓展潮劇市場做出了很大貢獻。

　　二十世紀五十至七十年代，馬來西亞社會動盪不安，潮劇也表現沉寂。1965 年，新加坡和馬來西亞「分家」。由於新加坡成為潮劇發展的重鎮，馬來西亞的潮劇力量受到嚴重的削弱，進一步走向衰落。二十一世紀以來，由於當地潮劇熱心人士、潮州會館、潮劇潮樂團體的不斷努力，馬來西亞潮劇演出市場漸趨活躍，大陸、香港、泰國、新加坡等地的潮劇團經常赴馬演出，當地劇團也走出國門參加國際潮劇節等活動，加強了與外界的交流。

　　為了讓海內外潮劇藝術家和鄉親朋友歡聚一堂，同醉鄉音，交流切磋，以期潮劇藝術更加繁榮，1993 年 2 月，第一屆國際潮劇節在汕頭舉辦。來自美國、法國、新加坡、泰國等國家和中國香港與內地的共 52 個潮劇團體參加盛會，滿城鑼鼓，遍佈歌聲，梨園子弟、新朋舊友互相觀摩又同敘相思之情。

　　本屆潮劇節的開幕式，是由參加本屆藝術節的海內外 29 個潮劇團體聯合演出傳統開台吉祥戲《五福連》，體現了海內外潮劇界歡聚一堂、合作交流的喜慶祥和氣氛。海內外潮劇團體在這次盛會上的演出內容如下：

　　廣東潮劇院一團（演出劇目：《安南行》《鬧開封》《柴房會》）

　　廣東潮劇院二團（演出劇目：《岳銀瓶》《蘆林會》）

　　潮州市潮劇團（演出劇目：《假王真后》）

　　揭陽市潮劇團（演出劇目：《碧玉簪》）

　　饒平縣潮劇團（演出劇目：《太子回宮》）

　　普寧縣潮劇團（演出劇目：《皇姑失節》）

　　惠來縣潮劇團（演出劇目：《血戰高平關》）

　　揭西縣潮劇團（演出劇目：《林桂蘭》）

　　潮陽縣潮劇團（演出劇目：《蒙雲關》

　　澄海縣潮劇團（演出劇目：《劉明珠鬧金鑾》）

　　南澳縣潮劇團（演出劇目：《左良玉三娶黑牡丹》）

　　汕頭市金鳳潮劇團（演出劇目：《姬靖復國》）

　　汕頭市金龍潮劇團（演出劇目：《風花雪月》《安安送米》《思凡》）

　　汕頭市金園區聯誼潮劇團（演出劇目：《宋弘抗旨》）

　　汕頭市文化藝術學校（演出劇目：《桃花過渡》《荔鏡記》選段、《春香傳》選段）

　　汕頭市音樂曲藝團（演出劇目：《蘇三起解》《周不錯》）

　　澄海縣潮樂研究會（演出節目：潮州音樂演奏）

香港潮商互助社音樂部（演出節目：潮州音樂演奏）

香港新天藝潮劇團（演出劇目：《碧血揚州》）

香港新升藝潮劇團（演出劇目：《三姐下凡》）

香港楚蕙潮劇團（演出劇目：《平貴別窰》）

泰國潮州會館泰國潮劇團（演出劇目：《高玉過關》《莊周弒妻》《怒絞龐妃》《張良殺妻》）

新加坡南華儒樂社（演出劇目：《瓊漿玉露》）

新加坡餘娛儒樂社（演出劇目：《蝴蝶夢》）

新加坡陶融儒樂社（演出劇目：《鬧釵》）

新加坡潮劇聯誼社（演出劇目：《斷橋會》）

美國南加州潮州會館潮樂組（演出節目：潮州音樂演奏、《井邊會》）

美國洛杉磯玄武山福德善堂潮劇團（演出劇目：《張春蘭遊園》）

法國潮州會館潮劇團（演出劇目：《陳三五娘》之「觀燈」）

第一屆潮劇節雖然僅為期數日，卻在潮劇發展史上產生了深遠的影響。之後，汕頭又分別於 1999 年 10 月和 2008 年 11 月成功舉辦第二、第三屆國際潮劇節。海外團體都帶著經過精心準備的傳統折子戲或片段參加盛會，也不乏花巨資帶來鴻篇巨制的社團。第二屆時有新加坡南華儒劇社的《鴛鴦譜》、陶融儒樂社的《宋宮祕史》、潮劇聯誼社的《袁崇煥》、揭陽會館潮劇團的《丹青魂》，第三屆時揭陽會館潮劇團又帶來《煎石記》，還有培紅戲曲藝術院的《莫愁女》，這些大型劇目，充分顯示出業餘團體的藝術實力，堪與職業劇團相媲美。

由新加坡戲曲學院自編自演的神話劇《聶小倩》和童話劇《老鼠嫁女》，其探索意義同樣受到關注。國內的同行和潮汕觀眾在欣賞這些精湛的表演時不禁驚歎：僅新加坡一地，居然就有這麼豐厚的潮劇資源！

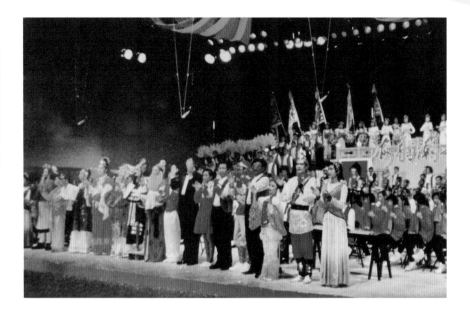

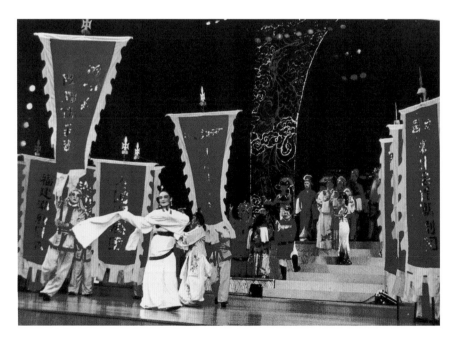

第二屆國際潮劇節在汕頭林伯欣國際會展中心舞台舉行

第三屆國際潮劇節還舉行了潮劇花車大巡遊，花車的設計融合戲劇元素、潮汕人文和潮劇不同所在國風情等元素於一體，反映「僑」字內涵，突出「潮」字特色，風格各異，多姿多彩。花車巡遊當天，參演團體的演員在花車上作出各種藝術造型或動態表演，展示其代表性劇目；各花車沿途播放演奏了潮曲潮樂，潮州大鑼鼓大展風采，充分體現潮汕深厚的人文精神和文化內涵。參加第三屆潮劇節的 44 個潮劇團體，都是活躍在潮劇演藝界的優秀演出團體，參演演員也都是享譽海內外的潮劇明星，既是潮星雲集，又是「潮」星薈萃。同時，一批活躍在國際舞台的潮劇演員，都在本次潮劇節上亮相。

2010 年，國際潮劇節被列入《廣東省建設文化強省規劃綱要》，成為一項重點文化活動項目。

2012 年秋，以「同歌潮音雅韻，共建幸福家園」為主題，第四屆國際潮劇節在汕頭舉行，共有來自美國、澳大利亞、新加坡、馬來西亞、泰國以及港澳地區和內地的 56 個演出團體，近 3000 名演出人員參加，在汕頭、潮州、揭陽、汕尾等地展演近 50 台優秀劇目，團體總數、演出規模和參演人數均創下歷屆潮劇節之最。

除潮劇外，此次國際潮劇節還邀請漢劇、正字戲、白字戲、西秦戲等戲曲團體進行交流演出；還舉辦潮劇經典唱段民族交響音樂會、廣東省戲劇演藝大賽（潮劇賽區）、「潮劇申報人類非物質文化遺產代表作名錄」啟動儀式、潮劇人物國畫展等十項重點文化活動。

盛大的國際潮劇節表明，潮劇既是潮汕的、又是世界的，她根在中國、花開五洲，是最早將傳統戲曲種子撒向海外、傳播最廣的地方劇種之一。

參考文獻

林淳鈞、吳國欽：《潮劇史（上、下）》，廣州：花城出版社 2015 年
　　12 月第 1 版。

林淳鈞編著：《潮劇聞見錄》，廣州：暨南大學出版社 2019 年 4 月修
　　訂版。

林淳鈞：《潮劇百戲圖》，廣州：花城出版社 2012 年版。

汕頭市藝術研究室：《潮劇研究》，北京：中國戲劇出版社，1999
　　年版。

沈湘渠：《潮劇史話》，北京：社會科學文獻出版社 2016 年 1 月第
　　1 版。

陳小庚：《潮韻繞梁：廣東潮劇》，廣州：廣東高等教育出版社，
　　2003 年版。

陳韓星：《潮劇與潮樂》，廣州：暨南大學出版社，2011 年版。

陳勃：《潮劇源流新證》，廣州：南方日報出版社 2018 年 12 月第
　　1 版。

黃挺：《潮汕文化源流》，廣州：廣東高等教育出版社，1997 年版。

謝彥：《潮劇老藝人口述傳承》，廣州：暨南大學出版社 2018 年 12
　　月第 1 版。

黃劍豐：《當代嶺南文化名家·姚璇秋》，廣州：廣東人民出版社
　　2016 年 10 月第 1 版。

陳驊：《海外潮劇概觀》，北京：中國文聯出版社，1999 年版，第
10—11 頁。

王琳乾、鄧特主編：《汕頭市志·潮劇》，北京：新華出版社，1999
年版。

林淳鈞：《潮劇舞台表演的美學特徵》，《汕頭大學學報（人文科學版）》
1995 年第 11 卷第 1 期。

陳小庚：《方展榮：演藝精湛的「潮丑」名角》，《南方日報》2015
年 12 月 7 日。

詹少君：《程式性、寫意性與技巧性：談潮劇身段表演的特點》，《汕
頭日報》2006 年 8 月 15 日。

黃瑞英：《黃瑞英訪談》，香港《文匯報》1980 年 3 月 21 日。

王少瑜：《出入於程式之間一從本人塑造的潮劇人物角色淺談戲曲表
演藝術》，《神州民俗》2013 年第 205 期。

洪楚雲：《試論潮劇行當的表演特點》，《戲劇之家》2017 年 7 月
23 日。

謝繼順：《淺談潮劇「項衫丑」的形體動作與技巧運用》，《潮商》
2015 年 6 月。

翁燦龍：《潮丑表演「蹲縮小」淺探》，《文學界（理論版）》2012 年
7 月。

陳煥澤：《談潮劇戲諺解讀「老丑四散來」》，《戲劇之家》2016 年
　6 月。

陳煥澤：《無技不成丑——淺談〈鬧釵〉的摺扇運用》，《戲劇之家》
　2016 年 5 月。

陳幸希：《「無丑不成戲」的潮丑表演藝術》，《廣東藝術》2010 年
　7 月。

林偉光：《潮劇——中泰文化的傳播使者》，汕頭日報，2014 年 8 月
　13 日

陳文惠：《舊時潮劇戲班劇本，盡顯教戲先生才能》，廣東潮劇院網
　站，2017 年 4 月 26 日

吳少琴、王樹萍、陳鏡炯：《潮劇演出團隊與潮劇興衰嬗變研究》，《名
　作欣賞》2017 年第 30 期。

陳文蘭：《潮劇傳承要與時代合拍》，《潮商》2019 年第 6 期。

黃業鏗：《潮州音樂在潮劇表演中的作用》，《戲劇之家》2020 年第
　12 期。

劉富琳：《論潮劇、梨園戲「陳三五娘」的音樂特色》，《汕頭大學學
　報人文社會科學版期》2019 年第 35 期。

方炎海：《淺談潮劇演員如何塑造劇中角色》，《發明與創新職業教育
　期》2019 年第 8 期。

屠金梅：《提胡在潮劇、潮州弦詩樂中的運用考察》，《藝術評鑒》
　2019 年第 8 期。

陳繼志、崔憲、馮卓慧：《潮州音樂音律變化與現代傳承》，《中國音樂學》2018 年第 3 期。

吳曉燕：《王少瑜潮劇唱腔分析與研究》，雲南師範大學碩士學位論文 2018 年 6 月。

鄭俊鑌；《潮劇音樂綜述》，《戲劇之家》2018 年 11 期。

曾雪華：《從字正腔圓到情韻動人──潮劇唱腔藝術漫談》，《大眾文藝》2017 年第 14 期。

王慶蘇：《潮劇音樂的傳統與創新──談潮劇「古城風雷」音樂、唱腔創作形式》，《戲劇之家》2017 年第 12 期。

陳煥澤：《「練要死用要活」──淺談潮劇唱腔音樂的繼承與創新》，《戲劇之家》2017 年第 7 期。

湯潤哲：《潮劇旦角唱腔藝術研究》，廣州大學碩士學位論文 2016 年 6 月。

湯潤哲：《潮劇名旦姚璇秋唱腔「腔音」分析──以「掃窗會」為例》，《戲劇之家》2015 年第 22 期。

方俊榮：《潮劇伴奏之我見》，《戲劇之家》2015 年第 13 期。

曾藝烘：《潮劇表演藝術概說》，《戲劇之家》2015 年第 13 期。

王流書：《潮劇唱腔重在借鑒和吸收》，《大眾文藝》2015 年第 12 期。

許瑾英：《淺談潮劇唱腔的藝術特色》，廣東省民俗文化研究會 2014 年 7 月。

賴麗桂：《論潮劇樂隊中的司鼓》，《大眾文藝》2013 年第 13 期。

林愛群：《淺談潮劇板式結構》，《大眾文藝》2013 年第 13 期。

董學民：《潮劇音樂的融合及變異——以對高腔的吸收為例》，《中國音樂》2012 年第 4 期。

陳媛：《淺析潮劇戲諺中的潮汕文化》，《大眾文藝》2015 年第 17 期。

余端嵘：《潮劇審美中的視覺元素分析》，《神州民俗學術版期》2012 年第 5 期。

陳實彪：《潮州二弦在潮劇舞台的作用》，《青春歲月》2012 年第 18 期。

黃億資：《淺談潮劇期三弦及演奏方法》，《大眾文藝》2012 年第 17 期。

阮惠華：《略談潮劇諸調的唱腔特點》，《淮海工學院學報社會科學版期》20119 年第 16 期。

鄭俊鑌：《潮劇作曲的唱腔設計和音樂創作》，《神州民俗學術版期》2011 年第 2 期。

李四海：《潮劇表演程式化人物塑造和演唱技巧與唱腔定調》，《青年文學家》2011 年第 4 期。

陳博：《潮劇與潮劇伴奏音樂的特色》，《藝術教育》2007 年第 3 期。

郭丹虹：《珠盤走玉，繞樑三日——姚璇秋唱腔風格賞析》，《廣東藝術》1998 年第 2 期。

陳學希：《潮劇潮樂在海外的流播與影響》，中國戲劇出版社，2010年版，第45—48頁。

鄭志偉：《潮樂文論集》，北京：中國戲劇出版社，2010年1月第1版。

李怡清、李瑞丹、謝靜真：《新方式傳承古老文化 卡通賦予潮劇新活力（組圖）》，中國新聞網，2007年9月9日。

楊曉青：《潮劇歷史傳承與發展簡述》，《北方音樂》2017年第14期。

丘惠翠、翁曉華、許惠琳、鄭麗雅、洪董芹：《潮汕戲劇文化的生存現狀和傳承發展研究》，《產業科技論壇》，2018年第17卷第22期。

佚名：《潮劇傳承，如何傳承？》，《汕頭都市報》2010年10月3日。

潮州市「逸品軒」書畫：《潮劇的繼承與出新》，2019年5月1日。

汕頭市彬園警史館：《丹青難寫是精神——范澤華潮劇藝術人生》，2019年6月30日。

小臻藝苑：《氍毹生輝｜潮劇表演藝術家·吳麗君》，2020年9月25日。

中國戲曲網，網址：www.xi-qu.com

戲劇網，網址：www.xijucn.com

責任編輯　華開明

裝幀設計　木　木

排　　版　賴艷萍

印　　務　劉漢舉

出版　　中華書局（香港）有限公司

香港北角英皇道 499 號北角工業大廈一樓 B

電話：（852）2137 2338　　傳真：（852）2713 8202

電子郵件：info@chunghwabook.com.hk

網址：http://www.chunghwabook.com.hk

發行　　香港聯合書刊物流有限公司

香港新界荃灣德士古道 220-248 號

荃灣工業中心 16 樓

電話：（852）2150 2100　　傳真：（852）2407 3062

電子郵件：info@suplogistics.com.hk

印刷　　美雅印刷製本有限公司

香港觀塘榮業街 6 號 海濱工業大廈 4 樓 A 室

版次　　2020 年 11 月初版

© 2020 中華書局（香港）有限公司

規格　　16 開（240mm×170mm）

ISBN　　978-988-8674-85-5

本書的編寫過程中，選用了一些與潮劇有關的聲像圖片資料。除部分為黃劍豐先生提供外，另有部分由於各種原因未能聯繫上作者，請作者看到後與我們聯繫，我們將向您奉上稿酬。